KB164793

예술의 모든 순간에 존재하는

갤러리스트

예술의 모든 순간에 존재하는

갤러리스트

김영애 지음

마로니에북스

화상畵商, 즉 갤러리스트의 역할은 오랫동안 간과되어 왔다. 미술 시장에서 흔히 말하는 '저평가되었다'는 표현은 작가에게 할 것이 아니라 도리어 그 말을 쓰고 있는 갤러리에게 해야 할 것이다. 갤러리에서 일하는 딜러는 '큐레이터'라고 부르지 말아야 한다는 이들도 있는데, 그들은 대개 미술관의 학예사만 전시를 기획하는 전문가로 인정한다. 뛰어난 감과 촉으로 보수적인 미술관이 접근하지 못하는 분야를 일찌감치 알아보고 전시를 기획하는 갤러리스트가 있음에도 그들은 영리가 목적이라는 이유로 장사꾼 취급을 받는다. 그럼 경영인으로서 인정을 받느냐 하면 그것도 아니다. 예술이 워낙 소수의 고객을 대상으로 하는 산업인 탓에 그쪽에서도 찬밥 신세를 면치 못한다. 게다가 본문에서 상세히 소개하겠지만, 개인 대 개인의 관계성이 중요한 갤러리 비즈니스의 속성상 대규모로 확장하거나 제도화시키기 어려운 측면이 있다 보니 제대로 된 경영의 한 분야로 여겨지지도 못한다.

그러나 미술 시장의 규모는 무서운 속도로 성장하고 있다. 문화 예술에 대한 관심이 높아지면서, 이제는 미술관이나 갤러리에서만이

아니라 백화점, 공원 등 곳곳에서 예술을 만날 수 있는 시대가 되었다. 금융권도 미술에 관심을 가지고 대출이나 펀드의 대상으로 상품을 만들고 있다. 그런데 미술의 대중적 인지도나 금전적 가치가 부각될수록 갤러리스트는 또 다른 오해의 대상이 되고 만다. 예술가는 가난한데 작품 값은 비싸니 마치 갤러리스트가 작가를 착취하는 것처럼 오해받고, 탈세, 위작 등 미술 시장과 관련된 부정적인 뉴스가 소개될 때마다 갤러리스트는 악역을 맡는다. 언론이나 대중은 미술 시장을 두고 한편으로는 선망의 직종으로 과대 포장하고 다른 한편으로는 지하경제와 연결되어 있을 거라는 의심의 눈초리로 바라본다.

이러한 오해와 오독 속에서 심지어 갤러리스트 자신도 끊임없이 회의에 빠질 수밖에 없는 상황이 펼쳐지고 있다. 아트 페어가 호황을 이루자 본래 갤러리는 방치하거나 아예 문을 닫고 각종 아트 페어에서 작품 판매만 주력하는 갤러리가 생겨나고 있다. 옥션의 성장은 끊임없이 갤러리의 영역을 침범하고, 작품을 구매하며 경험과 인맥을 쌓은 컬렉터가 갤러리스트 혹은 딜러로 변신하기도 한다. 또 갤러리에게 선

택 받지 못한 작가들이 모여 장터를 열거나 SNS 등 다양한 미디어를 통해 개인 홍보에 적극 나서곤 한다.

그럼에도 여전히 우리는 갤러리를 찾는다. 관광 코스가 되어 버린 아트 페어라 해도 결국 거기에 가는 이유는 갤러리가 소개하는 다양한 작품을 보기 위해서다. 옥션의 영향력이 커졌다지만 갤러리가 없으면 옥션은 존재할 수 없다. 옥션에 나온 작품을 구매하기 전 어느 갤러리의 전시에 소개되었는지 살펴봐야 하기 때문이다. 또한 SNS를 활용해 자신을 알리는 작가의 지향점은 궁극적으로 자신을 키워 줄 갤러리를 만나는 일일 것이다. 왜냐하면 그들이야말로 미술 시장의 숨은 결정권자이기 때문이다.

갤러리를 잘 아는 것은 작가를 아는 것만큼 중요하다. 특히 컬렉터에게는 말이다. 자신의 안목을 어디까지 신뢰할 수 있을까? 수많은 작가를 얼마나 빠른 속도로 다 파악할 수 있겠는가? 갤러리를 알면 자신의 취향에 맞는 신뢰할 만한 갤러리가 소개하는 작가에 주목함으로

써 시간을 절약할 수 있다. 또한 작가들이야말로 갤러리를 알 필요가 있다. 신인일 때는 전시할 곳이 없어 고생하지만 조금 유망하다 싶으면 여기저기서 함께 전시를 하자고 달려든다. 이때 누구를 어떤 기준으로 선택할 것인가? 갤러리의 역사와 그들이 주로 소개하는 작가의 라인업을 볼 필요가 있다.

이 책은 그들 모두를 위한 책이다. 작가, 컬렉터, 갤러리스트가 함께 어우러지는 전 세계 미술 시장의 전반적인 분위기를 살필 수 있을 것이다. 한편 이 책을 쓰면서 필자의 지식이 깊어진 것은 큰 소득이다. 미술사를 전공했으면서도 몰랐던 이야기를 수없이 알게 되었기 때문이다. 미술사에서는 보통 작품의 거래는 다루지 않는다. 책에 기록되지 않은 그들의 발자취를 찾아보는 과정 자체가 즐거운 공부였다. 갤러리스트의 녹취록과 인터뷰를 읽다 보니 유명한 전시와 컬렉션이 어떻게 이루어졌는지, 퍼즐이 꿰어 맞춰지는 기분이었다.

잘 소개되지 않던 분야를 다루는 만큼, 해외의 선구적인 사례 중 한국의 예술 애호가들이 비교적 이름을 들어 봤을 만한 갤러리를 중심

으로 선정했다. 레오 카스텔리로부터 쿠리만수토에 이르기까지, 각각의 장은 한 편의 영화로 만들어도 좋겠다 싶을 만큼 흥미로운 갤러리스트의 일대기를 담고 있다. 예술가, 컬렉터, 예술 애호가, 예술 경영을 배우는 학생뿐 아니라 인간의 심리학과 경영학에 관심 있는 모두가 즐겁게 이 책을 읽어 주었으면 좋겠다.

차 례

II
혁신의 길을 닦다

I

성공의 문을 열다

레오 카스텔리. 뉴욕 웨스트 브로드웨이 420번지 카스텔리 갤러리. 1978년.

미술 시장의 대부,
레오 카스텔리

작품을 사는 사람들이 모두 컬렉터는 아닙니다.
작품을 가끔 사고 벽을 다 채운 다음에는
더 이상 사지 않아요.
진짜 컬렉터는 작품을 계속 삽니다.
그런 이들은 많지 않습니다.
레오 카스텔리

레오 카스텔리Leo Castelli, 1907-1999를 가리켜, 유명한 배우이자 사진가, 화가, 조각가로서도 활발히 활동한 데니스 호퍼Dennis Hopper 는 "현대 미술계의 대부Godfather of contemporary art world"라고 했으며 혹자는 그를 뉴욕 현대 미술 상인의 '학장'이라 칭송한다. 갤러리 운영 모델이 부재하던 20세기 중반, 오늘날까지도 통용되는 갤러리의 기틀 을 다진 인물이기 때문이다. 그 누구도 이러한 평가를 과찬이라 말하 지 못할 것이다. 카스텔리는 20세기 전반에는 파리에서, 후반에는 뉴 욕에서 갤러리를 열어 당대 최고의 작가들과 일했고, 양 대륙을 오가

는 문화 외교관 역할을 하며 미술사의 현장을 만들어 나갔다. 그가 함께한 작가들을 꼽아 보면 초현실주의를 시작으로 추상표현주의, 네오다다, 팝 아트, 옵 아트, 색면 추상, 미니멀 아트, 개념 미술, 신표현주의 등 20세기 미술사에 다름 아니다. 1950년대 재스퍼 존스Jasper Johns, 프랭크 스텔라Frank Stella, 로이 리히텐슈타인Roy Lichtenstein의 첫 개인전이 바로 그의 갤러리에서 열렸고, 1964년에 로버트 라우션버그Robert Rauschenberg가 베니스 비엔날레에서 대상을 탈 수 있도록 도우며 뉴욕이 세계 미술계의 중심으로 부상하는 데 큰 공을 세운 이도 바로 그다. 그러므로 레오 카스텔리의 삶과 갤러리를 들여다보는 것만으로 20세기 미술사, 경제사, 세계사의 맥락을 잡을 수 있다고 감히 말할 수 있다.

문학소년의 풍요로운 어린 시절

레오 카스텔리는 1907년 트리에스테Trieste에서 태어났다. 지금은 사라진 오스트리아 헝가리 제국의 유일한 항구 도시 트리에스테는 이탈리아, 슬로베니아와 국경을 마주해 활발하고 국제적인 기운이 넘쳐났다. 유대계인 카스텔리의 아버지 에르네스트 크라우스Ernest Krausz는 은행에서 일하며 트리에스테의 각종 무역과 비즈니스를 관장했고, 어머니 비안카 카스텔리Bianca Castelli는 커피 수입으로 막대한 부를 쌓은 유복한 집안의 상속녀였다. 제1차 세계 대전 발발 후 트리에스테는 이탈리아로 재편되었고, 무솔리니 정부는 오스트리아 헝가리 제국의 모든 성을 이탈리아식으로 개명할 것을 요구했다. 그때부터 레오 크라우스는 이탈리아계인 어머니의 성을 따라 레오 카스텔리가

되었다.

카스텔리는 전쟁을 피해 빈으로 이주해 학교를 다닌 덕분에 독일어를 능숙하게 구사했고 당시 상류층이 그러했듯 프랑스어를 기본으로 익혔다. 영어로 쓰인 책을 보기 위해 영어도 배워, 그는 이탈리아어, 독일어, 프랑스어, 영어 등 유럽 강대국의 주요 언어를 구사할 수 있었다. 그것이 훗날 갤러리스트로서의 삶에 큰 도움이 되었음은 물론이다. 밀라노 대학에서 법학을 공부하는 동안 카스텔리는 아름다운 도시에서 각종 음악회와 오페라를 섭렵하기도 했다.

졸업 후 고향으로 돌아온 카스텔리의 첫 직장은 보험회사였다. 하지만 일은 재미가 없었고, 카스텔리는 뛰어난 외국어 실력을 바탕으로 할 수 있는 일, 좋아하는 책을 계속 읽을 수 있는 일을 찾고 싶었다. 문학을 좋아한 그는 사실 본격적으로 공부해 교수가 되고 싶었다. 아버지를 설득하던 중 도리어 카스텔리가 설득당해, 우선 다른 나라로 가서 딱 일 년만 더 일한 후에 결정해도 늦지 않다는 아버지의 조언을 받아들였다. 루마니아 부쿠레슈티의 보험회사로 옮겨 간 카스텔리에게 회사 일은 여전히 흥미롭지 않았다. 그나마 위안이 된 것은 이곳에서 미래의 아내, 훗날 소나벤드 갤러리Sonnabend Gallery를 창립한 일레아나 샤피라Ileana Schapira를 만난 일이다.

일레아나는 결혼 반지 대신 미술 작품을 요구할 정도로 미술을 좋아해, 레오와 일레아나는 결혼 기념이자 그들의 첫 컬렉션으로 마티스Henri Matisse의 수채화를 구입했다. 여행을 다닐 때마다 멋진 가구와 도자기 등 예술품을 사들이며 신혼 살림을 꾸리면서 자연스럽게 젊은 컬렉터 부부의 삶이 시작되었다. 하지만 문제는 카스텔리가 도무지 보

험 업무에 홍미를 느끼지 못한다는 점이었다. 일레아나도 루마니아를 떠나 다른 나라로 가고 싶었다. 일레아나의 아버지는 루마니아 왕의 재정 자문을 맡을 정도로 성공한 사업가였으니, 막강한 양가 가족이 나서서 카스텔리의 새로운 직장을 알아봐 주었다. 바로 당대 최고로 앞서 나가는 도시 파리의 은행업이었다. 1935년, 카스텔리 부부의 파리에서의 새로운 삶이 시작되었다.

파리에서 처음 갤러리를 열다

안타깝게도 은행 일 역시 카스텔리의 적성에 맞지 않았다. 카스텔리 부부는 틈만 나면 부쿠레슈티에서부터 알고 지낸 건축가 르네 드루앵René Drouin 부부를 만나 뭔가 재밌는 일이 없을까 연구했다. 그러던 어느 날 방돔 광장을 지나가다 리츠 호텔과 이탈리아 출신의 패션 디자이너 엘사 스키아파렐리Elsa Schiaparelli의 숍 사이에 위치한 빈 상점을 우연히 발견했다. 그들은 즉시 갤러리를 열자고 드루앵 부부를 설득했다. 미술을 잘 알지는 못했지만, 건축가 드루앵이 내부를 멋지게 꾸미고 안목이 뛰어난 카스텔리가 가구와 도자기 등 멋진 것을 가져다 놓으면 잘 팔릴 것 같았다.

그 무렵 파리는 아르 데코(장식 미술)의 시대였다. 갤러리 이름을 아르 데코 갤러리Galerie d'Art Décoratif라고 정한 후 앤티크 스타일 가구와 작품으로 첫 전시회를 준비하고 있을 때 트리에스테에서 어린 시절을 함께 보낸 친구인 화가 레오노르 피니Lenor Fini가 소식을 듣고 찾아왔다. 피니의 친구가 방돔 광장에 갤러리를 준비하고 있다는 것이 알려지자 그녀의 초현실주의 예술가 친구들이 갤러리로 몰려왔다. 멋

진 공간에 감탄한 친구들이 함께 전시회를 열자고 제안해, 아르 데코를 소개하려던 본래 계획과 달리 레오노르 피니, 메레 오펜하임Meret Oppenheim, 막스 에른스트Max Ernst 등 잘나가는 초현실주의자의 작품으로 1939년 여름에 전시가 꾸려졌다. 아직 조명이 달리지 않아 촛불로 작품을 비춰야 할 지경이었음에도 신나고 재미있고 젊은 에너지가 넘치는 흥미로운 출발이었다.

여름 휴가에서 돌아온 9월, 제2차 세계 대전이 시작되었다. 동업자 드루앵은 군대에 징집되었고 파리는 독일군이 점령했다. 카스텔리 부부는 파리를 떠나 1941년 뉴욕에 도착했다. 어수선한 혼란의 시기에 카스텔리는 공부에 집중하기로 했다. 젊은 시절 아버지의 회유와 결혼으로 문학을 공부해서 교수가 되고 싶다는 꿈을 접었지만, 돈도 없고 무엇을 해야 할지 알 수 없는 지금이야말로 다시 공부를 해야 될 때라고 생각한 것이다. 컬럼비아 대학 역사학 대학원 과정에 등록하고 막 공부를 시작하려 할 때 카스텔리도 군대의 부름을 받았다. 그리고 다국어에 능통한 유럽인으로서 훗날 CIA의 전신이 된 전략부대에 배치되어 활약했다. 군 복무를 위해 루마니아로 돌아가서도 고생은커녕 부자들이 버리고 떠난 호화로운 저택에 머물며 통역과 전략 업무를 담당했다. 파리에서는 드루앵과 재회했는데, 놀랍게도 드루앵은 제대 후 방돔 광장의 같은 자리에서 '르네 드루앵 갤러리'로 이름을 바꾸어 갤러리를 운영하고 있었다. 카스텔리는 전쟁에서의 공로를 인정받아 미국 국적을 획득했다.

뉴욕, 세계 미술의 중심이 되다

드디어 전쟁이 끝났다. 영문학 교수가 되려던 꿈도, 파리 방돔 광장에 갤러리를 차리려는 희망도, 늦었지만 다시 공부를 해 보려는 계획도, 모두 이루어지지 않았다. 그렇다고 모든 시도가 쓸데없는 것은 아니었다. 파리에서 문을 연 갤러리는 고작 두 달 동안 개관 전시회 단한 차례만 개최했지만 카스텔리를 유명 인사로 만들기에 충분했다. 파리로 넘어온 막스 에른스트 등 초현실주의자들이 그를 기억하고 있었기 때문이다.

낯선 미국 땅에서 무엇을 하면 좋을지 모르는 상태로 어느덧 카스텔리는 30대 후반이 되었다. 그때 파리의 드루앵 부인이 상속받은 칸딘스키의 유화 처분을 그에게 위탁하면서 카스텔리는 자연스럽게 유럽과 미국을 잇는 딜러의 삶을 시작했다. 게다가 장모님이 이혼 후 뉴욕 현대 미술계의 스승이라 할 수 있는 존 그레이엄John D. Graham과 재혼한 것을 계기로 잭슨 폴록Jackson Pollock을 비롯한 뉴욕의 젊은 추상 미술가들을 소개받았다. 우연처럼 벌어진 모든 일이 카스텔리를 미술의 길로 인도했다. 미술 공부를 제대로 한 적이 없어 전문가라고 하기에는 부족했지만 당시에는 그만 한 사람도 없었다. 카스텔리는 '파리에서 온 전직 갤러리스트'라는 명분으로 시드니 재니스 갤러리Sidney Janis Gallery에서 열린《미국과 프랑스의 젊은 화가들Young Painters in the U.S. and France》(1950) 같은 전시회를 기획하며 경력을 쌓아 나갔다. 장인의 의류회사 관리는 명목상으로만 맡고 있었을 뿐 실제로 카스텔리는 주로 예술계 일을 했다.

레오 카스텔리는 여러 전시 기획과 작품 거래를 하면서 윌렘 드

쿠닝Willem de Kooning, 로버트 라우션버그, 프란츠 클라인Franz Kline, 애드 라인하르트Ad Reinhardt 등이 설립한 '더 클럽The Club'의 회원이 되어 뉴욕 미술계에 자리 잡기 시작했다. 매주 열리는 토론회에서 전시회를 개최하자는 의견이 모였고 카스텔리가 매니지먼트 역할을 맡았다. 곧 헐릴 예정인 이스트 60번지 9번가 건물 1층에서 열릴 전시의 제목은 《9번가 전9th Street Art Exhibition》이었다. 로이 리히텐슈타인, 헬렌 프랭큰탈러Helen Frankenthaler, 잭슨 폴록과 그의 아내 리 크래스너Lee Krasner, 일레인 드 쿠닝Elaine de Kooning, 조앤 미첼Joan Mitchell, 필립 거스턴Philip Guston, 데이비드 스미스David Smith 등과 그들의 친구까지, 훗날 미국 현대 미술의 주축이 된 예술가 90여 명이 모였다. 작가들이 직접 청소하고 벽을 칠하고 포스터를 만든 전시회는 1951년 5월 21일부터 6월 10일까지 열리는 동안 큰 화제를 불러일으키며 대성공을 거두었다.

　　미술사의 흐름을 보면 작가들의 연대는 늘상 새로운 움직임을 만드는 주된 동인이었다. 19세기 말 프랑스 파리에서는 훗날 '인상주의자'라 불리게 된 작가들이 모여서 낙선자 전시회와 독립 예술가 살롱을 열었다. 당시 클로드 모네Claude Monet를 비롯한 예술가들을 도운 이는 뒤랑 뤼엘Durand Ruel이라는 화상畵商이었다. 그로부터 반세기 후, 미국 뉴욕에 모인 젊은 예술가들이 추상표현주의를 이끌며 세계 미술계의 흐름을 유럽에서 미국으로 돌리는 데 성공했다. 레오 카스텔리는 이들과 함께 뉴욕 시대를 열었다. 그리고 다시 반세기 후, 영국 런던의 젊은 예술가들이 변두리의 빈 창고를 빌려 전시회를 개최함으로써 YBA(Young British Artists, 영국의 젊은 예술가들)가 탄생했다. YBA를

도운 이는 뒤에서 소개할 화이트 큐브White Cube 갤러리의 제이 조플링Jay Jopling이다. 시대를 앞서 나가는 젊은 예술가들의 집단적인 에너지를 발판으로 1900년 파리, 1950년 뉴욕, 2000년 런던에서 현대 미술이 획기적인 발전을 이룬 셈이다. 그리고 그 뒤에는 늘 유능한 갤러리스트가 있었다.

1960년 뉴욕 카스텔리 갤러리에서 작품과 함께 있는 레오 카스텔리. 왼쪽에서 오른쪽으로 프랭크 스텔라의 〈어런들 성Arundel Castle〉, 재스퍼 존스의 〈미국 국기American Flag〉, 리 본테큐의 작품 〈무제Untitled〉, 유진 히긴스의 〈토르소Torso〉, 로버트 라우션버그의 〈침대Bed〉가 있다.

미국 현대 미술을 개척하다

1957년, 50대로 접어든 카스텔리는 장인의 회사를 다니며 아마추어 예술 기획자로 일해 온 어정쩡한 10여 년의 이중생활을 접고 드디어 갤러리를 차렸다. 뒤에서 소개할 다른 갤러리스트 중에는 20대 초반 어린 나이에 사업을 시작한 사람들이 많은데, 레오 카스텔리가 50대에 갤러리를 시작했다는 것을 생각하면 괜한 위로가 된다. 이렇게 위로를 받은 이가 필자만은 아닌가 보다. 역시 뒤에서 만나 볼 에마뉘엘 페로탱Emmanuel Perrotin조차도 인스타그램에 자신의 생일을 축하해 준 지인들에게 남긴 감사의 메시지에서 "오늘로 50세가 되었다. 레오 카스텔리는 바로 이 나이에 갤러리를 시작했다. 나는 단지 새로운 모험의 시작에 있을 뿐이다."라고 했다.

카스텔리 갤러리는 맨해튼에 있는 그의 4층집 한 층에서 시작됐다. 갤러리를 열기 전에도 그의 집은 간판만 없었을 뿐 사실 갤러리나 마찬가지였다. 각종 비공식 사교 모임의 개최지인 이곳에서 파티가 열리면 사람들은 카스텔리의 뛰어난 안목과 인테리어 솜씨에 반해 그림이나 가구를 샀다. 유럽에서 부탁한 대가의 작품을 되파는 쇼룸도 바로 그의 집이었다. 마침 딸이 출가해 방이 비고 큰 집이 더는 필요없게 되자 그는 3층을 갤러리로 꾸몄다. 이후 카스텔리 갤러리는 가장 성공한 현대 미술 갤러리로 자리 잡았는데, 그 비결을 하나씩 살펴보자.

우선 그는 적극적으로 현대 미술 작가를 발굴해 전시회를 개최하며 현대 미술의 지평을 넓혀 나갔다. 처음에는 원래 그의 집에 걸려 있던 컬렉션과 다를 바 없이 페르낭 레제Fernand Léger, 파블로 피카소 Pablo Picasso, 피트 몬드리안Piet Mondrian, 바실리 칸딘스키Wassily Kan-

dinsky, 장 뒤뷔페Jean Dubuffet, 알베르토 자코메티Alberto Giacometti 등 유럽의 기성 작가와 새 장인에게서 소개 받은 잭슨 폴록, 아트 클럽 활동을 하며 친해진 드 쿠닝 등 당대 미국에서 자리 잡은 작가의 전시가 뒤섞이는 형태였다. 하지만 곧이어 로버트 라우션버그, 재스퍼 존스, 사이 트웜블리Cy Twombly, 프랭크 스텔라 같은 미국 추상 미술의 2세대 작가를 발굴했고, 로이 리히텐슈타인, 앤디 워홀Andy Warhol, 제임스 로젠퀴스트James Rosenquist, 클래스 올덴버그Claes Oldenberg 등이 주도하는 팝 아트의 태동에도 기여했다.

카스텔리는 그들을 어떻게 발굴했을까? 카스텔리는 수없이 받은 이 질문에, 작가를 찾아 나서지는 않았다고 대답했다. 작가는 그저 나타날 뿐이라는 것이다. 바로 재스퍼 존스와의 만남이 그러하다. 라우션버그의 전시회를 열고자 그의 작업실에서 이야기를 나누던 중 큰 작품을 옮겨야 할 일이 생겨 아래층 작가에게 도움을 요청했다. 그가 바로 재스퍼 존스였다. 재스퍼 존스라니, 유대인 미술관Jewish Museum에서 열린 한 전시에서 과녁을 활용한 작품을 보고 특이하다고 생각했고, 작가 이름이 독특해서 분명 가명일 것이라고 생각해 수소문할 생각이었는데, 예상보다 빨리, 그것도 우연히 만난 것이다. 재스퍼 존스의 작업실에는 국기, 숫자, 글씨 등이 혼재된 새로운 작품이 가득했고, 카스텔리는 즉각 개인전을 제안했다.

이렇게 발굴한 재스퍼 존스의 성공은 앤디 워홀을 만나는 도화선이 되었다. 지금은 세계에서 가장 값비싼 작품의 작가이자 가장 널리 알려진 스타지만 1950년대 후반만 해도 워홀은 예술가가 되고 싶은 성공한 상업 광고 디자이너였을 뿐이다. 워홀은 재스퍼 존스를 열렬히

좋아하고 존경해, 재스퍼 존스를 발굴한 카스텔리 갤러리에서 자신도 전시하는 꿈을 가지고 있었다. 하지만 재스퍼 존스와 그의 친구들은 특이한 외모에 수줍음이 많은 내성적인 성격의 워홀을 반기지 않았다. 워홀은 그들의 관심을 끌기 위해 1961년에 재스퍼 존스의 드로잉 〈백열전구Light Bulb〉를 375달러에 구매했다. 카스텔리 갤러리 아카이브에 앤디 워홀에게 끊어 준 영수증이 보관되어 있다. 당시 갤러리의 수석 큐레이터였던 아이번 카프Ivan Karp는 잘나가는 디자이너 워홀을

왼쪽부터 레오 카스텔리, 아이번 카프, 앤디 워홀. 1966년.
아이번 카프(1926-2012)는 마사 잭슨 갤러리에서 일하다가 레오 카스텔리 갤러리로 옮겨 1959년부터 1969년까지 갤러리의 초기 성공에 크게 기여했다. 앤디 워홀, 클래스 올덴버그, 로버트 인디애나 등 걸출한 작가를 발굴했기에 미술계 관계자들은 그를 당대 최고의 딜러로 손꼽는다. 아이번 카프는 카스텔리 갤러리가 1970년대 후원한 미니멀리즘을 선호하지 않았고, 이후 퇴사해 OK 해리스 갤러리를 운영했다.

컬렉터로 여기고 그가 좋아할 만한 작품을 소개했다. 바로 리히텐슈타인의 〈공을 들고 있는 소녀Girl with Ball〉(1961)였다. 그러자 위홀은 이런 그림은 자신도 그린다고 얘기했고, 카프는 즉각 위홀의 작업실에 가서 그의 예술적 면모와 마주했지만 확신이 서지 않았다. 그로부터 한 달 뒤, 카프는 제임스 로젠퀴스트의 작업실에서 비슷한 스타일의 작품을 보고는 새로운 미술 흐름이 생겨나고 있음을 감지했다. 일상 생활에서 우연히 마주친 사물을 그리는 것, 팝 아트의 태동이었다. 카스텔리 갤러리는 이후 팝 아트의 움직임을 주목하며 1962년 LA 페러스 갤러리Ferus Gallery에서 첫 개인전을 성공적으로 마친 위홀을 발탁해 1964년 그룹전에 참여시켰다.[1] 이어 꽃 그림으로 개인전을 개최하면서 드디어 위홀은 열망하던 레오 카스텔리 갤러리의 작가가 되었다.[2]

뒤샹의 후예를 찾아서

카스텔리 갤러리는 이어 도널드 저드Donald Judd, 댄 플래빈Dan Flavin, 로버트 모리스Robert Morris로 대표되는 미니멀리즘 작가를 키워낸다. 그 후에는 브루스 나우먼Bruce Nauman, 키스 소니어Keith Sonnier, 리처드 세라Richard Serra 등의 비디오 및 설치 미술 작가와 조셉 코수스Joseph Kosuth, 로렌스 위너Lawrence Weiner 같은 개념 미술 작가와 함께하며 현대 미술의 흐름을 써 내려갔다. 본격적으로 미국 작가의 작품을 소개하고 판매하는 미국 갤러리의 출발인 셈이다. 아트 딜러이자 LA 현대미술관 관장을 역임한 제프리 다이치Jeffrey Deitch가 카스텔리에게 작가 발탁의 기준을 물은 적이 있다. 그는 매우 중요하게 생각하는 작가가 있는데 아직 카스텔리 갤러리에서 한 번도 전시하지 않은

작가라고 답했다. 바로 마르셀 뒤샹Marcel Duchamp이다.[3] 카스텔리는 뒤샹의 영향을 받지 않은 작가는 전시할 수 없다는 원칙을 가지고 있었다. 풀어서 말하면, 기존의 관습을 거부하는 지적이고 위트 있는 현대 미술을 선호한다는 것이다.

그런 작품이 당장 인기가 있는 경우는 드물었다. 때문에 레오 카스텔리는 작품이 잘 팔리지 않는 작가를 지원한 것으로도 유명하다. 컬렉터의 주목을 좀처럼 받지 못한 리처드 세라가 계속 작업할 수 있도록 카스텔리는 3년 동안 생활비를 지급했다. 존 체임벌린John Chamberlain은 본래 잘 팔리는 작가였으나 한동안 고전을 면치 못했다. 작품은 팔리지 않는데 지원금은 계속 지급해 갤러리의 부채가 4만 달러에 이를 지경이 되었다. 체임벌린은 아이번 카프가 이전에 일한 마사 잭슨 갤러리Martha Jackson Gallery에서 스카우트한 작가였다. 미안한 마음에 카프는 체임벌린에 대한 지원을 이제 그만두어야 하지 않겠냐고 카스텔리에게 말했다. 그러자 카스텔리는 마치 카프가 살인 모의라도 제안했다는 듯 그를 쳐다보며, 그럼 작가는 어떻게 사냐고 반문했다고 한다.[4] 대신 작품이 팔리면 판매 가격의 40-60퍼센트를 갤러리가 가져가기로 했다. 다행히 두 작가는 성공해 그동안의 지원에 보답할 수 있었다. 통상 갤러리와 작가가 5대 5로 수익을 배분하는 최근의 제도가 여기에서 비롯된 것이다. 수수료가 다른 어떤 비즈니스보다 높은 만큼 항상성을 유지하기 어려운 미술 작품의 판매를 고려해 갤러리의 작가 지원이 중요한데, 최근에는 지원은 없으면서 수수료는 그대로 유지하려는 갤러리가 늘어나 논쟁거리가 되고 있다. 여기에 가장 강렬하게 반기를 든 작가가 데미언 허스트Damien Hirst로 뒤에서 좀 더 자세

1982년 2월 1일. 카스텔리 갤러리 25주년 기념 식사 자리에 모인 레오 카스텔리와 소속 작가들. 뒷줄 왼쪽부터 엘즈워스 켈리, 댄 플래빈, 조셉 코수스, 리처드 세라, 로렌스 위너, 나소스 다프니스, 재스퍼 존스, 클래스 올덴버그, 살바토레 스카르피타, 리처드 아트슈바거, 미아 웨스트런드 루슨, 클레터스 존슨, 키스 소니에. 앞줄 왼쪽부터 앤디 워홀, 로버트 라우션버그, 레오 카스텔리, 에드 루셰이, 제임스 로젠퀴스트, 로버트 배리.

히 다루겠다. 카스텔리는 "돈을 많이 벌기 위해서 작가를 선택한 적은 없다. 만약 작가들이 나와 함께한 첫 15년 동안 성공하지 못했더라도 내가 그들의 작품을 좋아하는 한 그 다음 15년을 함께할 수 있다."라고 말했다.[5] 최소 30년은 함께하겠다는 이야기인데, 그래서 작가와 갤러리의 만남은 종종 결혼과 같다고 하는 것이다.

"솔직히 갤러리스트에게 약간의 반감을 가지고 있었어요. 뭔가 옳은 일을 하는 사람들 같아 보이지 않았거든요. 어떤 측면에서는 작가를 착취하고 있다고도 생각했죠. 하지만 카스텔리를 보고 그 생각이 완전히 바뀌었습니다. 그의 머릿속은 그가 소개하는 예술가와 관련된 일로 가득한 듯했어요. 당시로는 상상도 할 수 없던 대담한 기획과 비전으로 번뜩였습니다."[6] 프랑스 아트 페어 피악FIAC의 디렉터 제니퍼 플레Jennifer Flay는 레오 카스텔리와의 만남을 이렇게 회고했다. 이는 통상적으로 갤러리스트에게 가지고 있는 부정적인 선입견을 그대로 드러내는 동시에 그것이 얼마나 잘못된 편견인가를 알려 주는 대목이다.

아무에게나 팔지 않습니다

사실 카스텔리는 작품을 열심히 팔았다기보다는 컬렉터들이 알아서 사 줬다는 표현이 적합할 정도로 우아하게 장사를 할 수 있었다. 카스텔리의 영업 기법은 하도 독특해서 영업의 고수를 소개한 책에 '아무에게나 팔지 않습니다'라는 제목으로 소개되기도 했다.[7] 이 책에 나온 일화 하나를 보자. 아트 바젤이 한창일 때 딜러 메리 분Mary Boone이 카스텔리와 함께 식당 테라스에 앉아 강 아래를 바라보고 있었다. 거기에는 연인이 있었는데, 메리 분이 더럽고 차가운 물가에서 저들은 뭘

하는 거지라고 생각하는 찰나 카스텔리가 이탈리아어로 "라 비타 이니
치아 도마니La vita inizia domani!"(인생은 내일부터!)라고 외치며 연인을
향해 샴페인 잔을 들었다고 한다. 그는 항상 긍정적인 면을 보는, 그래
서 사람을 기분 좋게 만들 줄 아는 멋쟁이였다.

　　카스텔리는 컬렉터와 친구처럼 만나 고급 레스토랑에서 대화를
나누었다. 유럽식 액센트가 매력을 더해 주었으며, 다양한 언어를 구
사하고 책을 많이 읽어 박식한 덕분에 그 누구와도 대화를 잘 이끌어
나가는 사교왕이었다. 고급 양복을 멋지게 차려입는 패션 전략에 밥값
을 내는 데도 인색하지 않았다. 판매자가 고객을 접대하는 게 일상적
이지만 미술계에서는 가끔 반대의 경우가 발생한다. 대개 컬렉터가 화
상보다 훨씬 더 부자이기 때문이다. 컬렉터가 식당을 정하고 그의 고
급스러운 취향에 맞는 메뉴를 주문하고 식사값을 지불하는 대신 화상
은 작품값을 깎아 주거나 좋은 작품을 소개하는 식도 많다. 카스텔리
는 어떤 부자와 만나 식사를 하더라도 자신이 밥값을 부담했고 그것이
자신의 일이라고 생각했다.

　　유일한 전략이 있었다면 최고 권위자, 즉 미술관의 인정을 받는
것이었다. 뉴욕 현대미술관MoMA의 관장 알프레드 바Alfred H. Barr와
의 만남이 결정적이었다. 카스텔리는 예술가들의 모임 '더 클럽'을 통
해 알게 된 알프레드 바에게 생생한 유럽 미술 소식을 전하곤 했다. 알
프레드 바는 카스텔리 갤러리가 개관 기념으로 소개한 재스퍼 존스의
전시를 무척 좋아해 전시 기간 중 미술관에서 작품 4점을 바로 구매했
다. 하지만 때로 미술관은 보수적인 성향을 내세워 검증되지 않은 작
가의 작품을 구매하는 데 주저하기도 했다. 카스텔리는 MoMA에서 라

우선버그의 작품도 구매해 주길 간청했지만 뜻대로 되지 않자 아무래도 이 작품은 다른 컬렉터에게 팔릴 것 같다고 넌지시 구매를 촉구하는 편지를 보냈다. 결국 이 작품은 MoMA에 소장되었는데, 실제로는 후원자를 찾지 못한 카스텔리가 기증한 것이다.[8] 미술관에 작품을 기증하는 것은 그 자체로도 의미가 있지만, 갤러리스트로서는 다른 개인 컬렉터에게 작품을 소개할 때 유리한 셀링 포인트로 활용할 수 있다. 'MoMA에 작품이 소장된 기대되는 작가'라고 설득할 수 있기 때문이다.

이런 식으로 카스텔리가 작가를 미술사에 자리 잡게 하는 작업을 마치면 그 이후의 판매는 저절로 이루어졌다. 사실 카스텔리 갤러리 수입의 70퍼센트는 다른 갤러리가 벌어다 주었다.[9] 그들은 세계 곳곳에 포진된 카스텔리 갤러리의 글로벌 지점인 셈이었다. 먼저 딕 벨라미Dick Bellamy는 카스텔리 갤러리의 컬렉터인 로버트 스컬Robert Scull의 후원을 받아 그린 갤러리Green Gallery를 차렸다. 그리고 카스텔리에게서 작품을 받아 판매해 이윤을 공유했으며 그가 발굴한 작가를 카스텔리에게 소개하기도 했는데, 리처드 세라와 브루스 나우먼이 그들이다. 한편 리히텐슈타인이 토니 샤프라지Tony Shafrazi라는 이란 출신의 딜러를 소개했는데, 그는 훗날 영국에서 갤러리를 운영하며 카스텔리의 협력 딜러로 활동했다. 이탈리아에서는 잔 엔초 스페로네Gian Enzo Sperone, 영국에는 로버트 프레이저Robert Fraser, 스위스에는 브루노 비쇼프베르거 갤러리Galerie Bruno Bischofberger, 그리고 일본에서는 아키라 이케다 갤러리Akira Ikeda Gallery가 카스텔리의 작품을 가져다 팔았다. 심지어 이케다 갤러리는 카스텔리가 보낸 작품을 한 번도 되돌려 보내는 법 없이 모두 판매할 정도였다. 이런 그를 두고 윌렘 드

쿠닝은 다음과 같이 말했다. "그 자식에게 맥주 캔 두 개를 줘 봐. 그래도 팔아올 걸." 이 이야기를 들은 재스퍼 존스는 실제로 발렌타인 맥주캔을 브론즈로 만든 작품을 제작하고, 카스텔리는 이를 로버트와 에셀스컬Ethel Scull 부부에게 960달러(현재 환율로는 약 1백만 원)에 판매했다. 혹자는 이를 두고 당대 미술계의 리더 격인 윌렘 드 쿠닝의 질투와 서운함이 섞인 표현이라고 보기도 한다. 카스텔리가 드 쿠닝을 제치고 신예 재스퍼 존스나 라우션버그를 발탁해 그들을 스타이자 미국 미술사의 주인공으로 만들었기 때문이다. 실제로 윌렘 드 쿠닝은 당시 영향력에 비해 다소 저평가된 편이었다. 이는 어떤 면에서는 미술 시장으로 미술사를 만들어 나간 카스텔리의 영향이라고 볼 수 있다.

　그렇지만 카스텔리는 한평생 돈을 목표로 살지 않았다. 갤러리스트는 작품이 팔리지 않아 어쩔 수 없이 재고로 가지고 있다 나중에 작품값이 오르는 행운을 얻기도 하고, 작가를 전략적으로 띄우고 작품 가격이 오르기를 기대하며 대표작 한두 점을 쟁여 두기도 한다. 그러나 카스텔리는 이렇다 할 컬렉션을 남기지 못했는데, 늘 자금난에 쫓기니 작품을 처분할 수밖에 없었고, 그의 작품이라면 컬렉터들이 어떻게든 갖고 싶어 조르니 팔지 않을 수 없었기 때문이다. 작품을 팔아야 하는 입장에서는 다행인지도 모른다.

　카스텔리가 이토록 많은 딜러들과 좋은 협력 관계를 유지한 비결은 무엇일까? 간단하다. 먼저 베푸는 것이다. 앤디 워홀의 첫 번째 개인전을 개최한 페러스 갤러리의 어빙 블룸Irving Blum이 카스텔리에게, 당시 가장 인기 있던 재스퍼 존스의 전시를 LA 페러스 갤러리에서 개최할 수 있을지 물었다. 카스텔리는 존스의 작품이 너무 잘 팔려서 자

신도 대기자 리스트를 가지고 있을 정도라고 난색을 표하더니, 재스퍼 존스의 전화번호를 적어 주며 작가에게 직접 연락해 보면 어떤 방법이 생길지도 모른다고 했다. 작가를 빼앗길까봐 경쟁하는 미술계에서 이런 딜러는 흔치 않다.[10] 작품의 2차 시장에는 관심을 두지 않았기 때문에, 자신의 컬렉터와 그들의 소장 작품 리스트를 래리 가고시안Larry Gagosian이나 제프리 다이치 같은 후배 딜러와 공유하면서 새로운 인맥을 쌓을 수 있도록 길을 열어 주었다. 가고시안에게 뉴욕에서 가장 영향력 있는 컬렉터를 소개했고, 다이치에게는 자신의 인명 수첩을 그대로 건네 주었다.

소나벤드 갤러리

갤러리와 작가의 관계를 결혼에 비유했지만, 정작 카스텔리의 결혼 생활은 이별의 연속이었다. 첫 번째 아내 일레아나 샤피라(이후 일레아나 소나벤드)는 그를 미술에 눈뜨게 한 장본인이자 아트 비즈니스의 동반자였다. 그들은 1932년 부쿠레슈티에서 만나 이듬해 결혼했고 1959년에 이혼했다. 이후 일레아나는 폴란드 출신의 미술사가 마이클 소나벤드Michael Sonnabend와 결혼해 1961년 파리에 갤러리를 차렸다. 레오 크라우스가 어머니의 성을 따라 '카스텔리' 갤러리를 차리고, 그의 아내였던 일레아나는 두 번째 남편의 성을 따라 '소나벤드' 갤러리를 차린 사실도 흥미롭다. 카스텔리와는 이혼 후에도 여전히 친구이자 예술적 동지로 지냈으며 소나벤드 갤러리가 1970년대에 뉴욕으로 이전하게 되었을 때는 아예 카스텔리 갤러리의 위층에 자리 잡았다.

일레아나는 사실 카스텔리보다 더욱 열린 태도로 전위적인 예술

로이 리히텐슈타인 개인전 《재형상Re-Figure》, 2016년 11월 4일–2017년 1월 28일, 카스텔리 갤러리, 뉴욕. 오늘날 카스텔리 갤러리는 카스텔리의 세 번째 부인 바르바라 베르토치가 운영하며 다양한 기획 전시를 선보이고 있다.

로버트 모리스 개인전 《Boustrophedons》, 2017년 3월 10일–6월 29일, 카스텔리 갤러리 뉴욕.

로버트 모리스 개인전 《Seeing As Is Not Saying That》, 2017년 2월 10일–6월 29일, 카스텔리 갤러리 뉴욕.

을 받아들였다. 그녀의 갤러리는 처음으로 영국 출신의 듀오 작가 길버트와 조지Gilbert & George의 퍼포먼스를 개최했고, 갤러리 바닥에 숨어 관객의 발자국 소리를 들으며 수음하는 비토 아콘치Vito Acconci의 충격적인 퍼포먼스를 소개했다. 아콘치가 정말 그런 퍼포먼스를 해도 되는지 묻자, 소나벤드는 당신이 작가이니 마음껏 하라고 북돋웠다. 모든 현대 미술사 책에서 비토 아콘치의 퍼포먼스가 얼마나 전위적인 것이었는지를 매우 중요하게 다루지만 정작 그것이 가능하도록 허용한 갤러리스트가 있었다는 것은 거의 언급하지 않는다. 이는 분명히 짚고 넘어가야 할 중요한 사실이다. 한편 제프 쿤스Jeff Koons가 포르노 배우이던 첫 번째 아내 일로나 스톨러Ilona Staller와의 성관계를 노골적으로 묘사한 〈메이드 인 헤븐Made in Heaven〉 시리즈를 선보였을 때, 사람들은 철없는 젊은 작가가 소나벤드의 명성을 훼손한다고 걱정했지만 정작 일레아나 소나벤드는 작가를 적극 지원했다. 그녀야말로 현대 미술을 보는 눈을 지녔던 것이다.

일레아나는 2007년 92세로 세상을 떠났지만 현재에도 후계자들이 갤러리를 운영하고 있다. 그녀의 어마어마한 소장품은 카타르의 알타니Al Thani 가문을 비롯해 세계 주요 컬렉터에게 판매되었고, MoMA는 그녀를 기리는 대규모 회고전을 기획해 역사적 중요성을 되새겼다.[11]

카스텔리는 일레아나와 이혼 후 1963년, 30대 초반의 여성과 재혼해 아들을 낳았다. 그의 아내는 안타깝게도 1987년에 먼저 세상을 떠났고, 1995년 88세의 카스텔리는 젊은 이탈리아 미술사가 바르바라 베르토치Barbara Bertozzi와 세 번째 결혼을 했다. 현재 그녀가 카스텔

리 갤러리를 운영하고 있다. 카스텔리 갤러리는 로이 리히텐슈타인, 로버트 모리스, 리처드 페티본Richard Pettibone, 필립 거스턴 등의 개인 전을 기획하며 뉴욕에 두 곳의 지점을 운영하고 아트 바젤에도 참여하고 있다.

카스텔리, 전설이 되다

이처럼 레오 카스텔리가 세계적으로 명성을 떨치자 그의 고향 트리에스테의 시 의회는 카스텔리를 레볼텔라 시립미술관Museo Revoltella의 명예 관장으로 임명하고자 했다. 그러나 당시 미술관 관장인 줄리오 몬테네로Giulio Montenero가 '상인은 신전에 들어올 수 없다'며 반대했다. 갤러리스트로 성공했더라도 실제로 어떤 취급을 받는지 보여 주는 씁쓸한 대목이다. 그로부터 10여 년이나 지난 1968년에서야 비로

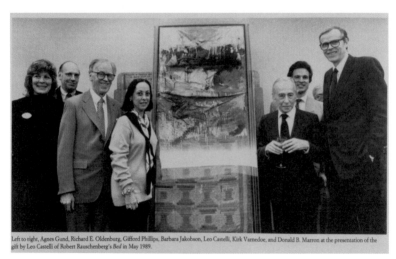

Left to right, Agnes Gund, Richard E. Oldenburg, Gifford Phillips, Barbara Jakobson, Leo Castelli, Kirk Varnedoe, and Donald B. Marron at the presentation of the gift by Leo Castelli of Robert Rauschenberg's *Bed* in May 1989.

1989년 5월 19일. 레오 카스텔리가 뉴욕 현대미술관에 로버트 라우션버그의 〈침대〉를 기증하는 장면. 왼쪽부터 애그니스 건드, 리처드 올덴버그, 기퍼드 필립스, 바버라 제이콥슨, 레오 카스텔리, 커크 바네도, 도널드 마론.

소 레오 카스텔리는 미술관의 명예 관장이 되었다.

　1989년 카스텔리는 라우션버그의 〈침대Bed〉(1955)를 MoMA에 기증했다. 1991년에는 재스퍼 존스의 작품을 퐁피두 센터에 기증해 프랑스 정부로부터 레지옹 도뇌르 훈장을 받았다. 1999년 카스텔리가 91세의 나이로 세상을 떠난 후, 1957년부터 1999년까지 갤러리스트로서 일하는 동안 쌓인 수많은 자료는 모두 미국 미술 아카이브Archives of American Art에 기증되었다. 앞서 소개한 앤디 워홀이 재스퍼 존스의 작품을 구매한 영수증, MoMA를 설득하기 위해 보낸 편지, 노트 등 상세한 기록이 고스란히 남아 있어 미국 미술사의 정립에 중요한 자료로 활용되고 있다. 이들은 미술 시장의 모든 것이 담긴 바이블이라 해도 과언이 아닐 것이다.

래리 가고시안, 2017년 6월 아트 바젤.

글로벌 갤러리 비즈니스의 표본,
래리 가고시안
Gagosian Gallery

그림이 필요한 사람은 아무도 없습니다.

일반 회사가 하는 것과는 다른 방식으로 가치를 창출해야 합니다.

그림이 가치 있다고 집단적으로 믿는 행위,

이 가치 시스템을 지키는 것이 딜러가 하는 일입니다.

단지 사고파는 중개를 하는 것이 아니라

중요한 예술 작품이 중요하다고 느끼게 만드는 것이지요.[1]

래리 가고시안

가고시안 갤러리는 현존하는 갤러리 가운데 단연 최고로 손꼽힌
다. 잡지 『포브스*Forbes*』에 따르면 2012년 가고시안 갤러리의 연 매출
은 9억 2천5백 달러(약 1조 5백억 원)였다. 페이스 갤러리(4억 5천 달러)의
두 배, 데이비드 즈위너 및 하우저 앤드 워스(2억 2천5백 달러)의 네 배
다.[2] 미술 시장이 급속도로 성장하고 있으니 지금은 훨씬 더 큰 규모일
것이다. 이런 수익은 세계 곳곳에 포진되어 있는 지점에서 벌어들인다.
뉴욕에만 5개, 런던에 3개, 파리에 2개, 로스앤젤레스, 샌프란시스코,
홍콩, 로마, 아테네, 제네바에 각 1개씩, 2018년 현재 총 16개 지점으

로 집계된다. 그리고 콘텐츠 면에서도 압도적이다. 전속 작가 80여 명에 직원이 무려 200여 명, 세계적인 기업 수준이다. 매스컴에서는 갤러리 얘기만 나왔다 하면 일단 가고시안과 비교한다. 이 책에 소개하는 갤러리스트 중 유력하다 싶은 인사의 인터뷰에는 빠짐없이 '가고시안과 당신의 갤러리가 다른 점은 무엇이냐'는 질문이 등장한다. 대체 가고시안 갤러리는 어떤 곳일까?

LA의 포스터 판매상

창업자 래리 가고시안Larry Gagosian 1945- 은 앞으로 소개할 많은 갤러리스트 가운데 가장 성공한 사람이지만 그 시작은 가장 미약했다. 그는 "집에 그림 하나 없고 대학 졸업 전에는 미술관에 가 본 적도 없는" LA의 평범한 중산층 가정에서 자랐다고 말했다.[3] 아르메니아 이민자 가문 출신인 아버지는 시청 경리였고 어머니는 몇 편의 영화에 출연한 배우였다. 경제적으로 적당히 넉넉했지만 미술을 즐기는 집안은 아니었다. 1960-1970년대만 해도 화창한 날씨에 할 것, 볼 것 많은 LA에서 사람들은 여유가 생기면 산책을 나가고 운동을 했지 미술관에서 시간을 보내는 일은 드물었다.

가고시안은 운동을 좋아하고 잘해 고등학교 때는 수영 선수로 활동했다. UCLA에서 영문학을 전공하고 큰 키에 듬직한 체구, 남자답게 잘생긴 얼굴로 미루어 꽤 멋졌을 것 같지만, 젊은 시절의 그는 지금의 모습을 상상하기 어려울 정도로 별 볼 일 없었다. 이런저런 이유로 휴학을 거듭하며 6년 만에 대학을 졸업한 후 LA에 즐비한 연예기획사, 서점, 레코드 가게, 슈퍼마켓 등을 전전했다. 제대로 된 회사를 다닌

건 연예기획사인 윌리엄 모리스William Morris 에이전시가 전부였다. 반복적인 일을 하는 사무직을 견디지 못해 회사를 오래 다니지 못하던 그가 주차장에서 관리 요원으로 일하고 있을 때 우연히 포스터 판매상이 눈에 들어왔다. 돌아다니면서 하는 일이라면 답답하지 않을 것 같았고, 자신감이 점점 떨어지던 무렵이었지만 그 일이라면 잘할 수 있을 것 같았다. 가고시안은 거리에서 포스터를 팔기 시작했다. 2달러짜리에서 15달러짜리까지 팔면서 액자에 끼워 더 큰 이윤을 남겼다. 그런 후 아예 액자 가게를 차렸고, 프린트 가게로 확장했다. 그것이 1976년 그가 31세에 문을 연 브록스턴 갤러리Broxton Gallery로, 가고시안 갤러리의 전신이다.

그러던 어느 날 잡지에서 랄프 깁슨Ralph Gibson의 사진 작품을 보고 한눈에 반한 가고시안은 작가의 연락처를 수소문해서 전화를 걸었다. 보통 그런 전화는 무시하기 십상인데 일이 되려는지 깁슨과 직접 통화할 수 있었다. 친절하게 응대하는 깁슨에게 LA에서 전시회를 할 수 있겠느냐고 물었고 깁슨은 한번 만나자고 제안했다. 뉴욕에 사는 깁슨을 만나기 위해 가고시안은 당장 길을 나섰다. LA를 거의 벗어나지 않고 자란 그가 성인이 되어 처음 뉴욕에 발을 들여놓게 된 것이다. 40여 년 후 그가 뉴욕에만 5개의 갤러리를, 더구나 매디슨가의 가장 멋진 건물에 펜트하우스 갤러리를 가질 것이라고 상상이나 할 수 있었을까? 깁슨을 만나러 가는 여행이 모든 것을 바꿔 놓았다.

레오 카스텔리를 멘토로
1979년, 뉴욕에 도착한 가고시안은 랄프 깁슨을 통해 그가 소속된

갤러리의 관장 레오 카스텔리를 만났다. 카스텔리는 70대에 접어들었고, 아르네 글림처Arne Glimcher, 메리 분, 안드레 에머리히André Emmerich 등이 이끄는 경쟁 갤러리가 무섭게 성장하고 있었다. 특히 1980년 페이스 갤러리 관장 아르네 글림처가 재스퍼 존스의 〈세 개의 국기Three Flags〉(1958)를 미술품 판매 최고가인 1백만 달러(약 11억 원)에 판매하며 『뉴욕 타임스*The New York Times*』를 장식한 일은 카스텔리에게 치명타가 됐다. 재스퍼 존스는 카스텔리의 작가였고, 본래 이 작품도 1959년에 카스텔리가 판매한 것이기 때문이다.

가고시안은 다른 경쟁자들과 달리 카스텔리에게 깍듯하게 행동했고 결코 그의 자리를 넘보려 하지 않았다. 포스터 판매상을 보고 그대로 따라 했듯이 이번에는 카스텔리를 본보기로 삼았다. 우아하고 세련된 매너로 작품을 소개하고 몸에 딱 맞는 멋쟁이 수트로 신사다움을 뽐낸 카스텔리처럼 가고시안은 아르마니 양복을 유니폼처럼 갖춰 입었다. 이는 예술이 중요한 것처럼 보이도록 만드는 장치였다. 그는 작품이 필요해서 사는 사람은 없음을 잘 알고 있었다. 예술 작품은 생필품이 아니라는 것이다. 꼭 필요하지도 않은 것을 사게 하려면 그만한 가치가 있다고 설득해야 한다. 가고시안은 딜러의 역할을 단지 작품을 중개하는 것만이 아니라 예술의 가치가 중요하다는 믿음을 계속 확보해 나가는 것이라고 보았다.[4] 한편 카스텔리와 마찬가지로 가고시안은 독서를 많이 했다. 고등학생 시절 학교도 가지 않고 책만 읽던 카스텔리와 매일 아침 텔레비전 뉴스와 독서로 하루를 시작하는 가고시안은 서로 통하는 면이 많았을 것이다.

앤디 워홀 회고전 리셉션에서 래리 가고시안과 레오 카스텔리, 1989년 2월 1일.

 후계자와 동료가 필요했던 카스텔리는 가고시안을 신임해 그가
팔 수 있도록 작품을 넘겼고 프랭크 스텔라, 에드 루셰이Ed Ruscha 같
은 작가의 LA 개인전을 주선했다. 심지어 고객도 소개했다. 보통 딜러
가 컬렉터와 함께 있을 때 다른 딜러가 나타나면 소개는커녕 교묘하게
방어막을 치곤 한다. 그런데 카스텔리는 달랐다. 다음과 같은 일이 있
었다. 카스텔리와 인사를 나누는 어떤 이를 보며 옆에 있던 가고시안
이 누구인지 물었다. 카스텔리는 그가 바로 시 뉴하우스S.I. Newhouse
라는 거물급 컬렉터이고 원하는 것은 무엇이든 살 수 있는 사람이라고
대답했다. 이에 가고시안은 자신도 인사하게 해 달라고 카스텔리에게
부탁했고, 카스텔리는 바로 그 자리에서 뉴하우스에게 가고시안을 소
개하며 전도유망한 젊은이니 앞으로 잘 봐 달라고 했다. 다음 날 가고

시안은 "어제 인사드린 가고시안입니다."라며 뉴하우스에게 전화를 걸었고 이후 뉴하우스는 그의 고객이 되었다.[5] 그로부터 수년이 지난 1988년 뉴욕 소더비 경매장, 가고시안은 뉴하우스와 나란히 앉아 그를 위한 작품 입찰에 참여했다. 이 자리에서 재스퍼 존스의 〈잘못된 출발False Start〉(1959)을 1천7백만 달러(약 190억 원)에 구매하며 다시 한번 재스퍼 존스 작품가 기록을 세웠다. 페이스 갤러리의 아르네 글림처가 세운 존스 작품의 최고가 기록을 넘어선 것이다. 카스텔리를 향해 페이스 갤러리가 도전하고, 페이스 갤러리에 가고시안이 도전하는, 고수들의 경쟁이 끊임없이 펼쳐지는 미술계다.

가고시안이 뉴욕에서 만난 또 다른 은인은 바로 아나나 노제이Annina Nosei다. 그녀는 이탈리아 출신의 미술사 교수로 작품을 보는 눈이 있었다. 뒤쪽 제프리 다이치 편에서 소개할 존 웨버 갤러리John Weber Gallery 관장의 아내였고 그와 이혼하면서 나눈 소장품을 팔며 딜링에 뛰어들었다. 가고시안은 그녀와 함께 카스텔리 갤러리 맞은편에 공간을 마련해 뉴욕의 작가를 발굴해 나갔다. 장 미셸 바스키아Jean-Michel Basquiat를 가장 먼저 발굴한 이도 바로 그녀다. 아니나 노제이의 소개로 장 미셸 바스키아의 작품을 처음 보았을 때, 가고시안은 작가에 대해 아무것도 몰랐지만 머리가 쭈뼛 서는 느낌을 받았다고 회고했다. 이름을 듣고는 프랑스 귀족 가문 출신일 것이라고 예상했는데 막상 만나 보니 그는 놀랍게도 잘생긴 열아홉 살 흑인 청년이었다. 바스키아의 작품에 한눈에 빠진 가고시안은 처음 만난 자리에서 각각 3천 달러를 주고 작품 세 점을 구매했다. 2017년 최고가로 팔린 바스키아의 작품이 무려 한 점에 1백억 달러(약 1천2백억 원)에 달하니 노제이와

가고시안의 선견지명이 탁월한 셈이다.[6]

가고시안은 LA에 바스키아를 소개하기로 결심하고 그를 초청했다. 완성된 작품을 LA로 옮길 것이 아니라 바스키아를 LA로 불러서 작품을 완성하는 시스템으로, 일종의 레지던시 개념을 생각한 것이다. 그런데 열심히 작업에 몰두해야 할 바스키아는 여자 친구와 함께 머물러도 되겠냐고 물었다. 그녀는 앞으로 세계 최고의 팝 가수가 될 거라면서. 가고시안은 어이가 없었지만 허락했다. 바스키아와 함께 온 여자 친구는 바로 마돈나Madonna였다.

가고시안 갤러리의 확장

가고시안이 LA와 뉴욕을 오가며 카스텔리, 아니나 노제이 등과 동업 관계를 유지하다 본격적으로 뉴욕에 갤러리를 차린 것은 1985년에 이르러서다. 그는 첼시를 택했는데, 당시 첼시는 빈 공장, 물류 창고, 차고, 사창가가 있던 곳으로 갤러리는 찾아볼 수 없는 지역이었다. 하지만 가고시안의 성공 이후 첼시는 뉴욕 미술계의 중심으로 떠올랐다. 개관전은 카스텔리의 주요 고객이던 버튼과 에밀리 트레메인Burton G. and Emily Hall Tremaine 부부의 컬렉션을 소개하는 전시회였다. 이어서 개최한 윌렘 드 쿠닝의 전시회는 미술관과 개인 컬렉터에게서 빌려온 것으로 1950년대 및 1960년대의 수작이 포함되었다. 전시회는 곧바로 컬렉터의 눈길을 모았고, 앞서 소개한 뉴하우스 외에 데이비드 게펜David Geffen, 로널드와 레너드 로더Ronald & Leonard Lauder 형제, 피터 브랜트Peter Brant, 찰스 사치Charles Saatchi 등 뉴욕, LA, 런던을 대표하는 거물급 컬렉터와의 인연이 맺어졌다. 첫 전시로 컬렉터의 작품

을 소개하는 전시회를 기획한 것은 이미 많은 현대 미술가들이 다른 갤러리에 소속되어 있었기 때문이었다. 아무런 기반이 없는 상황에서 좋은 작가를 섭외하기 어려웠던 것이다. 지금은 세계 최고의 작가 80여 명을 전속으로 둔 갤러리 가고시안도 시작은 이러했다. 내막이야 어찌되었든 작은 사설 갤러리에서 볼 수 없는 수준의 작품을 보여 주고 판매함으로써 가고시안 갤러리는 유능한 화상 이미지를 확보했다. 미술 혹은 미술사를 배우지 않았다는 가고시안의 약점은 큐레이터를 고용해 해결했다. 가고시안은 1970년대 LA에서 갤러리를 할 때부터 큐레이터를 두었고, 1980년대에는 『아트포럼Artforum』 편집장 출신의 미술 평론가 로버트 핀커스 위튼Robert Pincus Witten 같은 전문가를 큐레이터로 고용했다.

자금을 모은 후 1989년에 매디슨가 980번지의 펜트하우스, 소더비 경매사가 있던 자리로 갤러리를 옮겨 가고시안 시대가 본격적으로 시작되었음을 알렸다. 갤러리 이전 후 첫 번째 전시로 재스퍼 존스를 올린 데 이어 월터 디 마리아Walter De Maria, 이브 클라인Yves Klein, 앤디 워홀, 잭슨 폴록, 사이 트웜블리 등 어마어마한 대가의 전시를 개최했다. 소장자의 작품을 빌려 와서 전시회를 여는 특기는 이곳에서도 발휘되었다. 특히 1995년에 개최한 루벤스 전시는 모두의 예상을 뛰어넘는 수준이었다. 개인 컬렉터는 물론 메트로폴리탄 미술관에서도 작품을 빌려 왔다. 현대 미술을 주로 다루는 사설 갤러리에서 루벤스 전시가 열리다니! 논란도 있었지만 불가능해 보이는 일을 해내는 가고시안의 능력을 인정하지 않을 수 없었다. 루벤스 전문가로 알려진 컬럼비아 대학 미술사 교수 데이비드 프리드버그David Freedberg의 서

문이 실린 제대로 된 도록도 발간했다. 전시 작품이 모두 판매 가능하지는 않았지만 관객에게 엄청난 인상을 남기기에 충분했다. 또한 가고시안의 컬렉터에게 지금 그들이 보고 있는 라우션버그나 앤디 워홀이 미래의 루벤스가 될 것이라는 상상을 제공하는 데에도 성공했다.[7] 종종 갤러리가 판매할 수도 없는 작품을 전시하는 것은 바로 이런 이유 때문이다. 갤러리의 격을 높임으로써 진행 중인 다른 전시회의 판매를 좀 더 수월하도록 만드는 기법이다.

2008년에는 한 층을 더 확장해 프랜시스 베이컨Francis Bacon과 알베르토 자코메티의 전시회를 개최했고 2009년에는 뉴욕의 세 번째 지점인 21번지의 갤러리에서 피카소 전문가 존 리처드슨John Richardson이 기획한 대규모 피카소 전시회를 열었다. 미술사 전공 교수에게 전시 서문을 부탁하는 방식은 오늘날에도 계속되고 있으며, 2015년에 열린《예술가의 작업실In the Studio》에는 은퇴한 뉴욕 현대미술관의 큐레이터 두 명에게 전시 기획을 맡겼다.[8]

LA로의 화려한 귀환

뉴욕 갤러리에 전념하던 가고시안은 LA를 떠난 지 10년 만인 1995년 베벌리 힐스에 갤러리를 재오픈했다. 본래 LA는 훌륭한 예술가는 많은데 미술관이나 갤러리가 부족하다는 아쉬움이 있었으나 10년 사이 강산이 바뀌었다. 1970년대 중반부터 폴 게티 미술관J. Paul Getty Museum, LA 현대미술관, LA 카운티미술관 등이 세워진 덕분이었다. 영화 및 엔터테인먼트 사업으로 성공한 LA의 부자들이 예술로 눈을 돌리면서 LA는 뉴욕에 이어 새로운 미술 시장의 격전지가 되었다. 특히

페이스 갤러리가 파리를 중심으로 인상주의와 고전 작품을 전문으로
취급하는 화상 월던스타인 컴퍼니Wildenstein & Co.[9]와 동업해 만든 페
이스월던스타인PaceWildenstein 갤러리가 LA에 연다는 소식이 가고시
안을 자극했다. 뉴욕에 열중하느라 한동안 잊고 있던 고향, 그곳은 본
래 가고시안의 땅이 아니던가!

　1995년 9월에 페이스월던스타인 갤러리가 문을 열고 몇 주 후인
10월 18일 가고시안 LA 베벌리 힐스 지점도 문을 열었다. 가고시안은
LA 최고의 미술관 게티 센터Getty Center를 짓고 있던 건축가 리처드 마
이어Richard Meier에게 의뢰해 약 750제곱미터 규모의 백색 갤러리를
지었다. 큰 규모의 미술관만 짓는 건축가에게 갤러리 건축을 맡겨 갤
러리의 수준이 어느 정도인지 드러내려 한 것이다. 또 게티 센터가 곧
현대 미술 작품도 소장할 것이라 예상해 리처드 마이어를 통해 게티
센터와의 자연스러운 연결점을 만들려는 의도가 배후에 있었다. 층고
가 7미터나 되고 자연광을 받아들이며 파티를 여는 날에는 천장을 열
수도 있는 이 놀라운 공간은 현대 미술 전시회를 위한 본격적인 출발
이었다. 뉴욕에서는 작가를 선점한 쟁쟁한 갤러리 때문에 고전 명화와
2차 시장에 주력했다면, 이곳에서는 본격적으로 현대 미술 작가를 소
개했다. 프랭크 스텔라의 조각전과 레오 카스텔리에게 헌정하는 《레
오 카스텔리와 예술가들Leo Castelli: An Exhibition in Honor of His Gallery
and Artists》전을 시작으로, 프란체스코 클레멘테Francesco Clemente, 사
이 트웜블리, 크리스 버든Chris Burden, 에드 루셰이, 로스 블레크너
Ross Bleckner, 샘 프랜시스Sam Francis, 앤디 워홀, 바스키아, 로이 리히
텐슈타인, 파블로 피카소 등의 개인전을 순차적으로 열었고 2017년에

는 제프 쿤스의 대규모 개인전을 개최했다.

페이스윌던스타인, 가고시안에 이어 1997년 게티 센터가 문을 열면서 LA 미술계는 급속도로 변화했다. 많은 언론이 LA를 주목해 페이스윌던스타인과 가고시안 갤러리를 비교하는 기사를 쏟아 내는 통에 둘은 더더욱 라이벌 관계라는 이미지를 얻었다. 한 미술계 인사는 페이스윌던스타인 갤러리가 예술계의 백화점이라면 가고시안 갤러리는 퍼스널 쇼퍼personal shopper 같다고 했다.[10] 다른 이는 페이스윌던스타인이 거대한 예술계의 쇼핑 센터라면 가고시안은 우아한 카펫배거Carpetbagger라고 했다.[11]

실제로는 어떠했을까? 다음 장에서 자세히 소개하겠지만, 학자같이 꼼꼼한 페이스 갤러리의 아르네 글림처와 운동 선수 출신으로 직감이 뛰어난 가고시안은 외모부터 성향까지 모든 것이 달라 라이벌 이미지를 구축하는 데 안성맞춤이었다. 고객도 주인과 유유상종인지라 페이스 갤러리의 고객이 대부분 가족 대대로 이어 오는 대기업 오너였다면, 가고시안 갤러리의 고객은 자신의 재능으로 성공해 의사 결정이 빠른 사업가였다.[12] 친구가 되기 어려워 보이는 두 사람, 하지만 성장은 라이벌과 함께하는 법이다. 라이벌은 상대를 자극하기도 하지만 라이벌 이미지를 가짐으로써 늘 화제의 중심이 되는 데 도움이 되기 때문이다.

래리 고고, 가고시안의 성공 비결

이후 가고시안 갤러리는 영국을 기점으로 유럽으로 진출했고, 로마, 파리, 아테네, 홍콩에 지점을 열며 전 세계에 걸쳐 가고시안 갤러

루돌프 스팅겔 개인전, 2015년 3월 12일–5월 9일. 2015년 아트 바젤 홍콩 기간 가고시안 홍콩 전시 장면.

2016년 아트 바젤 홍콩의 가고시안 갤러리 부스. 제프 쿤스의 작품 옆으로 파란 옷을 입은 지킴이가 서 있다.

리 제국을 형성했다. 튀는 행동도 마다하지 않았다. 여러 갤러리가 모인 아트 페어에서도 가고시안은 유독 눈에 띈다. 별도로 고용한 지킴이가 부스 곳곳에 서 있기 때문이다. 모든 갤러리가 값비싼 작품을 출품하고 많은 방문객이 모여들기에 작품 보호는 공통의 관심사인데 가고시안 갤러리는 특히 유난인 듯하다. 지킴이는 군복 같은 멋진 제복을 갖춰 입었지만 두루뭉술한 몸매에 미술에는 전혀 관심 없는 무료한 표정을 짓고 있다. 날이 선 제복과 어울리지 않는 그 모양새 때문에 혹시 퍼포먼스인가 하는 생각이 들기도 했다. 작품도 지키고 눈에도 띄는 일석이조의 놀라운 마케팅일까? 경쟁 갤러리들은 이를 어떻게 볼까?

최소한 몇몇은 가고시안의 성공을 배 아파할 것이다. 예술을 전공한 것도, 집안에 예술적인 내력이 있는 것도, 컬렉터 집안에서 자란 것도, 열렬히 좋아하는 작가가 있는 것도, 애초에 갤러리를 운영할 계획이 있던 것도 아닌 가고시안이 쟁쟁한 갤러리를 제치고 업계 1위를 차지한 것을 인정하기는 쉽지 않을 것이다. 컬렉터 데이비드 게펜이 말했듯, 1980년대 초 뉴욕에서 가고시안을 알던 이들은 가고시안이 그렇게까지 성공할 것이라고는 아무도 예상하지 못했다. 가고시안 스스로 아트 포스터가 아니라 벨트나 그 밖의 무엇이 되었든 상관없이 팔았을 것이라고 말할 정도로, 그는 일단 눈앞에 보이는 일을 좇는 세일즈맨이었다.[13]

가고시안이 직관적인 판단으로 작가를 선택하면 큐레이터가 전시를 기획하고 카탈로그에 들어갈 글을 썼다. 그리고 가고시안은 영업에 주력했다. 가고시안과 함께 일한 큐레이터들은 그가 굉장히 빠른

우르스 피셔 개인전, 2016년 3월 20일–5월 13일. 2016년 아트 바젤 홍콩 기간 가고시안 홍콩 전시 장면.

속도로 지식을 흡수하며 좋은 작품을 알아보는 감이 뛰어나다고 입을 모은다. 만약 사람들이 그림에 대해 물으면 어떻게 할까? 그는 솔직하게 모르겠다며, 그저 직면하는 것이 최고라고 조언한다. 작품을 사면서 배우라는 뜻이다. "나는 사람들과 같이 몇 시간씩 미술책을 읽을 시간이 없습니다. 그보다는 작품을 수집하거나 수집하고 싶다는 사람들에게 좀 더 관심이 있습니다."[14] 그 유명한 갤러리 관장님이 이렇게 말해도 될까? 열등감이 없기 때문에 도리어 자신을 드러내 보일 수 있는 대단한 자신감이다.

가고시안의 성공 비결은 확실히 그의 학식이나 배경이 아니라 태도에 있었다. 잡지에서 랄프 깁슨의 사진을 보고 감을 잡은 것, 그를 만나기 위해 바로 뉴욕으로 떠난 것, 레오 카스텔리를 만났을 때 그를 알아보고 엎드려 배운 것, 카스텔리가 평범해 보이는 사람에게 깍듯이 인사하는 것을 의아해하며 소개해 달라고 조르는 용기, 바로 다음 날 전화를 거는 실천력, 이러한 태도가 그의 성공을 이끌었다. 그는 아직도 컴퓨터로 일하지 않는다고 한다. 다른 사람들이 컴퓨터를 들여다보며 서류를 만지작거릴 시간에 그는 직접 사람을 만나고 관계를 맺으면서 현실을 만들어 나간다. 가고시안의 별명 '고고Go-Go'에 그의 성공 비밀이 들어 있는 것이다(가고시안의 이름에서 Go, 행동을 취한다는 의미의 Go가 합쳐진 별명).

아트 바젤의 디렉터였고 지금은 바이엘러 재단을 이끄는 샘 켈러 Sam Keller는 혹시라도 가고시안의 전화를 못 받으면 가고시안은 알고 있는 모든 번호로 전화를 해서 메시지를 남겨 놓는다고 말한다. 컬렉터 장 피고치Jean Pigozzi는 어느 집에서 앤디 워홀을 봤다는 얘기를 가고

시안에게 흘렸다가 어떤 작품이냐, 누구네 집이냐, 작품 사진이라도 좀 보내 달라, 왜 안 보내느냐는 연락을 50번도 넘게 받았다고 회고한다.

그러나 이런 집요함 덕분에 가고시안은 누가 어떤 작품을 찾는다고 하면 즉각 모든 정보를 동원해 그 작품을 가지고 있는 컬렉터를 찾아낸다. 테이트 갤러리를 20여 년간 이끈 니컬러스 서로타Nicolas Serota는 가고시안이 기가 막힌 기억력을 가졌다고 했다. 어떤 전시회에서 어느 작품이 어디 벽에 걸려 있었는지, 누가 그 작품을 가지고 있었는지를 완벽하게 기억한다는 것이다. 한번은 사이 트웜블리의 검정 회화를 원하는 고객이 있었는데, 어느 한국 컬렉터가 그 작품을 가지고 있다는 정보를 입수하고 연결해 판매했을 뿐 아니라 한국 컬렉터가 작품을 판매하고 받은 돈으로 새 작품을 사게 만들었다고 한다.[15] LA 카운티미술관의 후원자이자 컬렉터인 더글러스 크레이머Douglas Cramer는 래리 가고시안이 컬렉터가 팔지 않겠다고 한 작품도 어떻게든 설득해서 팔게 만드는 재주를 지녔다고 말한다. 컬렉터의 소장품이나 그가 평소에 한 말을 잘 기억해 그가 원하는 것이 무엇인지 포착하고 컬렉션에서 취약한 점을 찾아내 제시하기 때문에 그의 제안을 거절하기가 쉽지 않다는 것이다.[16] 더욱 놀라운 것은 엄청난 고가의 작품을 판매하면서도 한 번도 작품값을 깎아 주지 않았다는 점이다.

가고시안의 매력

어떻게 이런 일이 가능할까? 많은 이들의 인터뷰를 종합해 보면 가고시안의 인간미가 모든 불가능을 무장 해제시켜 버리는 듯하다. 나이를 뛰어넘어 우정을 나눈 대표적인 작가는 바로 사이 트웜블리였다.

트웜블리는 가고시안이 가장 좋아하는 작가로, 한 인터뷰에서 그는 침실에 걸린 트웜블리의 작품을 소개하며 항상 그의 작품을 보고 잠자리에 들고 아침에 눈을 뜨자마자 그 작품을 본다고 말했다. 1990년부터 작가와 갤러리스트로 20여 년을 함께 일하면서 그들은 어떠한 계약서도 쓰지 않고 그저 우정으로 함께했다. 처음에는 가고시안이 초보 갤러리스트였기에 트웜블리에게 많은 것을 배웠다. 하지만 가고시안 갤러리가 성장하며 상황이 바뀌어, 가고시안은 아테네, 로마, 파리, 런던을 비롯하여 여러 갤러리의 개관전으로 트웜블리의 작품을 소개해 작가를 널리 알리는 데 기여했다. 트웜블리는 운전도 하지 않고 텔레비전도 없고 돈도 전혀 신경쓰지 않는 독특한 작가였다. 암과 투병하는 작가가 이탈리아의 고향으로 떠나자 가고시안은 전용기를 보내 편안하게 통원치료를 받을 수 있도록 애썼다. 2011년 트웜블리가 세상을 떠났을 때 가고시안은 모든 장례 절차를 함께했으며 매년 여름 기일이 되면 이탈리아에 들러 유족을 만나고 작가를 추모한다고 한다.

리처드 세라는 가고시안이 '안 된다'고 말한 적이 없다고 했다. 그에게 요구하면 그는 어떻게든 마련해 주었다는 것이다. 존 체임벌린이 만든 신작을 페이스 갤러리에서 검토하고 있을 때 가고시안은 즉각 전 작품을 선구매하겠다고 나서며 죽음을 앞둔 작가의 환심을 샀다. 에드 루셰이는 가고시안에게는 불편하게 만드는 점이 없었다며, 그는 사건을 단순화시켜서 볼 줄 알고 항상 즉각적인 의견을 피력하며 그러면서도 엄청난 유머 감각을 지녔다고 평가한다.

유머는 카스텔리가 딜러라면 꼭 가져야 할 덕목이라고 강조한 요소이기도 하다. 가고시안의 유머 감각은 인터뷰에서도 드러난다. 인터

뷰를 잘 하지 않는 가고시안을 위해 미디어 제국의 대표 피터 브랜트가 직접 나섰다. 카스텔리에게서 배운 것이 무엇이냐고 묻자 가고시안은 "인터뷰를 많이 하지 말라는 것이죠."라고 대답해 첫 번째 웃음을 유도했다. "하지만 그에게 상의하려고 전화를 하면 비서는 항상 '카스텔리 씨는 지금 인터뷰 중입니다'라고 말하더군요."[17] 폭소가 터졌다. 비밀을 지키고 헛된 소문의 주인공이 되지 않기 위해 인터뷰는 가급적 피해야 하지만, 다른 사람에게는 인터뷰 요청이 쇄도할 정도로 잘 나가는 사람처럼 보여야 한다는 전략이다.

밥 딜런Bob Dylan의 수채화 책을 보고 전시회를 제안할 때에도 가고시안의 유머가 힘을 발휘했다. 늘 담대한 그도 우상이던 밥 딜런을 만나는 날에는 몹시 긴장했고, 화가도 아닌 사람을 설득해서 전시회 제안을 하는 자리이니 더욱 그럴 수밖에 없었다. 다행히 그의 유머가 통했다. 밥 딜런이 웃는 순간 가고시안의 긴장이 풀렸고 그 이후의 이야기는 잘 풀려 나갔다. 노벨상 수상식에도 참석하지 않은 밥 딜런을 전시회 오프닝에 참석시키는 데 성공했으니 말이다.[18]

성공의 이면

하지만 가고시안은 친구만큼이나 적도 많다. 특히 신진 작가를 발굴해 키우는 대신 어느 정도 안정적인 궤도에 오른 작가를 스카우트해 논란을 키웠다. 데이비드 살리David Salle를 메리 분 갤러리에서, 신디 셔먼Cindy Sherman과 마이크 켈리Mike Kelly를 메트로 픽처스Metro Pictures에서, 리처드 프린스Richard Prince를 글래드스턴 갤러리Gladstone Gallery에서, 존 체임벌린을 페이스 갤러리에서, 그 외에도 수많

은 작가를 끌어왔다. 가고시안은 "나를 기회주의자로 볼 수 있겠지만, 그건 불만이 쌓인 작가가 변화를 원할 때 이루어진 결과일 뿐이다. 무작정 전화를 걸어 딜러를 바꾸라고는 하지 않는다."라고 응수했다.[19] 사람 좋다는 말을 듣는 딜러는 작품을 못 파는 딜러라는 명언도 남겼다. 그의 표현은 거침없고 솔직하다.

스스로 인정한 것처럼 그는 천성적으로 '어그레시브aggressive'(적극적인 혹은 저돌적인)하다. 그를 표현할 때 자주 등장하는 또 다른 영어 단어는 '허슬링hustling'이다.[20] 누군가를 팔꿈치로 밀치며 앞으로 달려

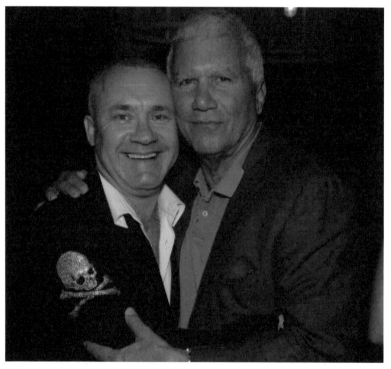

데미언 허스트와 래리 가고시안, 2013년 12월 아트 바젤 마이애미비치.

간다는 뜻이다. 악명 높은 컬렉터 찰스 사치도 좋아하는 딜러로 가고시안을 꼽았지만, 그가 다가올 때면 왠지 영화 〈죠스〉의 주제곡이 깔리는 것 같다고 말할 정도다.[21] 가고시안은 어떤 아이디어가 떠오르면 여러 사람에게 물으며 생각을 가다듬기보다는 일단 해 보면서 배운다. 그는 사람들이 실수할까봐 두려워하지만 실수란 없다고 말한다. 만약 마음에 들지 않는 작품을 샀다면 되팔고 좋아하는 걸 사면 되기 때문이다.

기가 센 갤러리스트에게 마찬가지로 기가 센 작가들이 모이는 것일까? 80여 명에 달하는 소속 작가 중에는 슈퍼스타가 많으며 그들과 함께하는 것은 결코 만만한 일이 아니다. 대표적 인물이 데미언 허스트다. 그를 관리하는 갤러리는 가고시안만이 아니었다. 런던에는 일찍부터 허스트와 함께 일한 화이트 큐브 갤러리가 있고, 별도로 회계사 겸 매니저인 프랭크 던피Frank Dunphy도 있다. 2007년 무렵 허스트는 화이트 큐브 갤러리 외 몇몇 후원자와 함께 다이아몬드를 해골에 붙이는 고가의 프로젝트를 진행했고, 심지어 2008년에는 매니저와 함께 런던 소더비 경매사를 통해 자신의 작품을 직접 내다 팔았다.

허스트는 경매에서 자기 작품이 비싸게 팔리는 것을 숱하게 보았을 것이다. 하지만 작가에게 돌아가는 것은 아무것도 없다. 작품의 첫 번째 구매자가 시세 차익을 얻을 뿐이다. 그래서 허스트는 직접 경매에 233점을 출품했다.[22] 이 경매를 바라보는 가고시안의 심정은 어땠을까? 배신감? 분노? 자괴감? 총 2억 70만 달러(약 2,160억 원)의 판매 기록을 세운 경매의 구매자 중에는 가고시안도 포함되어 있었다. 속으로 괘씸하게 여겼을지는 몰라도 만일 여러 작품이 유찰되거나 예상가보다 낮게 팔린다면 허스트의 작품을 17년 동안 팔아 온 가고시안의

명예와 부도 함께 추락할 것은 뻔하기 때문이었다.

2012년 데미언 허스트의 스팟 페인팅spot paintings 작품의 숫자가 너무 많다는 지적과 함께 시장 가치에 대한 우려가 생겨나자 가고시안은 도리어 전 세계 11개 지점에서 동시에 데미언 허스트의 스팟 페인팅 전시회를 열어 정면 승부를 던졌다. 이렇게 작가와의 관계에 힘을 쏟았음에도 2012년 말 데미언 허스트는 런던 올림픽 시즌에 열린 테이트 갤러리의 전시회까지 버젓이 잘 마친 후 가고시안 갤러리를 떠난다고 발표했다. 가고시안 갤러리보다 더 유명해진 허스트는 자신만의 갤러리를 차리는 등 각종 모험을 펼쳤다. 그러다 지난 2016년에 가고시안 갤러리로 돌아간다며 다시 한 번 언론을 장식했다. 왜 떠나고 왜

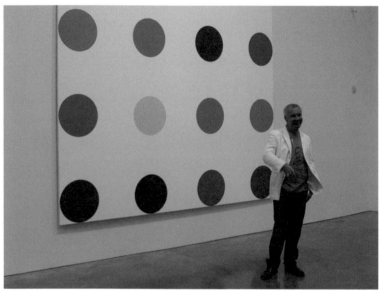

뉴욕 가고시안 갤러리에서 작품 앞에 선 데미언 허스트. 가고시안 갤러리는 뉴욕의 3개 지점, 베벌리힐스, 런던의 2개 지점, 파리, 로마, 제네바, 아테네, 홍콩 등 11개 가고시안 지점을 총동원해 허스트가 1986년부터 2011년까지 25년간 제작한 스팟 페인팅 작품 전시회를 개최했다.

돌아왔을까? 자세한 속사정은 알려지지 않았지만, 대부분 짐작할 수 있는 시나리오에서 크게 벗어나지는 않을 것이다. 허스트와 가고시안은 아무 일 없었다는 듯 서로 다시 일하게 되어 기쁘다는 성명을 발표했다. 탕자의 귀환을 환영해 가고시안은 그해 프리즈 뉴욕Frieze New York의 부스를 허스트의 작품으로 채웠고, 2017년 가을 홍콩 지점에서 대규모의 개인전을 개최하며 다시 한 번 아시아 시장의 공략을 꾀했다.[23]

모범생 구출, 제프 쿤스

데미언 허스트가 재능은 있지만 말 안 듣는 반항아라면, 제프 쿤스는 똑똑이 학생회장 같은 작가가 아닐까? 제프 쿤스는 온화하고 예의 바른 태도와 뛰어난 말솜씨로 온갖 인터뷰, 작가와의 대화에 능수능란하게 대처하며 가고시안 갤러리 홍보에 크게 기여했다. 심지어 아부다비 아트 페어Abu Dhabi Art Fair 시즌에는 가고시안과 함께 토크 프로그램에 참여해 가고시안이 매우 협조적인 딜러였다는 칭찬을 아끼지 않았다. 하지만 허스트의 경우와 마찬가지로 쿤스의 작품값을 유지하기 위해 경매에서 높은 금액을 치러야 했다. 2007년 11월 13일, 뉴욕 크리스티 경매에 제프 쿤스의 〈다이아몬드(블루)Diamond(Blue)〉가 출품되었고, 1,180만 달러(약 127억 원)라는 높은 금액에 팔렸다. 하지만 안타깝게도 이는 예상가 1천2백만 달러에 못 미치는 수준이었다.

다음 날 소더비 경매에 출품된 〈매달린 하트(마젠타/골드)Hanging Heart (Magenta/Gold)〉는 2천3백만 달러(약 250억 원)에 팔리며 기록을 세웠는데, 어떻게 이런 반전이 하루 이틀 사이에 일어날 수 있었을까?

바로 가고시안이 높은 가격에 구매했기 때문이다. 가고시안은 컬렉터 엘리 브로드Eli Broad를 대신해서 경매에 참여했다고 말했지만,[24] 쿤스의 작품이 연달아 예상가보다 낮게 판매되는 걸 그냥 두고 볼 수는 없지 않았을까? 엘리 브로드를 비롯해 이미 쿤스의 작품을 가지고 있는 다른 컬렉터도 마찬가지로 생각했을 것이다. 가고시안은 미술 시장이 어려울 때 소속 작가의 작품이 경매에 나오면 본인이 다시 되사서라도 낮은 가격에 작품이 팔리지 않도록 보호한다. 갤러리의 작품가는 비교적 비공개로 처리되는 반면 경매 가격은 공개되고 기록으로 남아 작품 가격을 산정할 때 객관적 지표로 여겨지기 때문이다. 따라서 경매에서 낮은 가격에 거래되는 것은 치명적이다. 물론 이렇게 사들인 작품은 훗날 미술 시장이 회복되었을 때 다시 판매한다.

그런데 2012년 말 데미언 허스트가 가고시안을 떠난다는 뉴스가 발표되고 일주일 뒤 제프 쿤스가 데이비드 즈위너에서 전시회를 연다고 발표해 가고시안의 뒤통수를 쳤다. 결국 이듬해 5월, 가고시안과 즈위너 갤러리에서 일주일 간격으로 제프 쿤스의 전시회가 열리는 해프닝이 벌어졌다. 2012년 10월 가고시안 갤러리와 타데우스 로팍 갤러리Galerie Thaddaeus Ropac가 파리 북부에 일주일 간격으로 새로운 지점을 열었을 때에도 개관전 작가가 동일하게 안젤름 키퍼Anselm Kiefer였다. 게다가 2013년에는 쿠사마 야요이草間彌生까지 즈위너 갤러리로 떠나 가고시안에게는 수난의 한 해가 되었다.

사실 제프 쿤스는 가고시안을 떠난 것이 아니라 양다리를 걸친 것으로, 아마 제작비 부담 때문이었을 것이다. 이 책에서 제프 쿤스는 여러 갤러리에서 반복적으로 언급될 정도로 단연 현대 미술 시장에서

데미언 허스트 개인전 《Visual Candy and Natural History》, 2017년 11월 23일–2018년 3월 3일, 가고시안 홍콩.

가장 인기 있는 작가다. 하지만 그를 잡으려면 엄청난 제작비와 오랜 제작 시간이라는 난제를 함께 떠안아야 한다. 그래서 컴퓨터로 그린 작품 구상도만 보고 컬렉터가 작품을 선구매하도록 안내할 능력이 있어야 하고, 기다리며 재촉하는 컬렉터를 계속 달래 줄 수 있어야 한다. 그렇지 못할 경우 고소를 당하기도 한다. 컬렉터 스티븐 태넌바움Steven Tananbaum은 2013년에 작품 3점을 구매하기로 하고 선불로 640만 달러(약 70억)를 지불했는데 완성 기일인 2015년 말이 되어도 작품을 받지 못하자 3년을 더 기다린 후 2018년 4월에 제프 쿤스와 가고시안 갤러리를 고소했다. 한편 20년을 기다릴 만큼 인내심 있는 컬렉터도 있다. 바로 높이 3미터가 넘는 거대한 〈플레이 도Play-Doh〉인데, 제작이 어려워 예상보다 오래 걸린 탓이다.[25] 그래서 이 작품의 캡션에는 제작 연도가 1994-2014라고 적혀 있다. 다행히도 이 작품은 2014년 휘트니 미술관에서 열린 제프 쿤스의 회고전에서 대표작으로 소개되며 기다림에 보답했고, 2018년 크리스티 옥션에 출품되어 예상가 2천만 달러(약 220억 원)에 화제를 모았다. 최종 낙찰 가격은 프리미엄을 포함해 2,280만 달러(약 250억 원), 구매자는 놀랍게도 가고시안이었다.

가고시안 제국의 미래

래리 가고시안의 개인적인 삶은 많은 부분 비밀에 가려져 있지만 예외적으로 『월 스트리트 저널Wall Street Journal』이 심층 취재에 성공했다.[26] 그에 따르면, 대학 시절 아주 짧은 결혼 생활을 하고 끝낸 이후로는 다시 결혼하지 않았고 자녀도 없다. 1990년대 가고시안 갤러리의 인턴으로 시작해 지금은 가고시안 갤러리 뉴욕의 디렉터가 된 크리

시 에프Chrissie Erpf와 파트너 관계를 유지하며 그녀의 네 자녀와도 사이좋게 지낸다고 한다. 그의 사생활에 관심이 가는 건 어느덧 가고시안도 70대에 접어 들었기 때문이다. 카스텔리가 가고시안을 처음 만났을 무렵의 나이가 된 것이다. 앞으로 가고시안 갤러리의 미래는 어떻게 될까? 그는 21세기에도 가고시안 갤러리는 영원할 것이라고 밝혔지만 '어떻게'에 대해서는 구체적으로 언급하지 않았다. 소속 작가와 갤러리 직원의 규모를 고려할 때 가고시안 제국의 향후 전개는 세계 미술 시장에 큰 영향을 불러일으킬 것임에 틀림없다.

미술 작품 구매도 온라인 시장을 벗어나기 어렵고, 모든 것이 라이프스타일 비즈니스로 흘러가는 시대를 맞이하고 있다. 가고시안은 온라인으로 미술품 정보를 전달하고 판매하는 웹사이트 아트시Artsy에 투자했고 갤러리 주변에 일식 레스토랑 카포 마사Cappo Massa를 공동 투자로 열기도 했다. 최근에는 인스타그램으로 작품 가격을 공개할 뿐 아니라 바로 문의 메일로 연결되도록 온라인 비즈니스 구축에도 공을 올리는 모습을 보여 주고 있다. 가고시안이 가족에게 갤러리를 물려주지 않으면서도 계속 존속할 수 있다면, 바로 그것이 갤러리 비즈니스가 체계화되며 장수 기업으로 생존할 수 있는지 여부를 보여 주는 잣대가 될 것이다.

1970년 스위스 바젤에서 시작된 아트 페어 '아트 바젤Art Basel'은 매년 6월 전 세계 컬렉터를 스위스로 끌어들인다. 2002년에는 미국 마이애미비치로 진출해 북미권 컬렉터를 겨냥하는 데 성공했다. 덕분에 '바젤'은 스위스의 한 도시명이 아닌, 세계에서 가장 유명한 아트 페어의 대명사가 되었다. 위 사진은 2017년 아트 바젤 마이애미비치(12월 6일-9일) 페이스 갤러리 부스에서 소개한 장 뒤뷔페의 작품이다.

전문성과 상업성을 아우르다, 아르네 글림처

Pace Gallery

혼히 갤러리를 운영하면 부유해질 것이라고 생각하지만
저는 미술계에서 부자가 될 거라고 생각한 적이 한 번도 없습니다.
저는 예술과 함께하는 삶을 원했습니다.
예술가들과 함께 살고 싶었고
아름다운 전시를 만들고 싶었습니다.[1]

아르네 글림처

아트 비즈니스를 알게 된 사람들이 가장 놀라는 것 중의 하나는 갤러리 관장 가운데 미술이나 미술사 전공자가 의외로 적다는 것이다. 전문 분야임에도 병원이나 식당처럼 최소한의 자격증을 요구하지 않다 보니 상대적으로 진입 장벽이 낮다. 빈 공간이 있으면 갤러리 한번 차려 볼까, 카페형 갤러리를 열어 볼까 쉽게 시도하는 이유다. 작가 지망생이 넘쳐나니 그들에게 도움을 줄 수 있다고도 생각한다. 하지만 시간이 지날수록 무엇을 해야 할지 방향이 서지 않는 곳이 많다. 오래 갤러리를 운영해 온 사람들의 텃세와 경쟁도 만만치 않다. 다시 말해

갤러리의 성격이나 지향점, 활동 범위, 지속성 여부, 그 수준을 결정짓는 것은 자본의 규모가 아니라 갤러리 관장의 능력과 비전이다. 예술에 대한 열정, 작가 및 컬렉터와 신뢰를 쌓을 수 있는 인간적인 매력, 그리고 가장 중요한 요소인 좋은 작품을 알아보는 눈을 지녀야 한다. 자격증 시험은 없지만 단순히 고급 취향이나 감각만으로는 가능하지 않은 일이다. 미술사 지식이 있어야 하고 직접 작품을 사고팔며 체득한 지혜도 필요하다. 전문성에 약점이 있다면 경영이나 영업에 좀 더 주력하고 외부 전문 인력을 큐레이터로 수급하는 방법도 있다. 여기에 소개할 페이스 갤러리는 관장 자신이 웬만한 미술사 전공 교수 못지않은 전문성을 발휘하면서 동시에 상업적으로도 크게 성공한 정말 보기 드문 경우다. 지성을 추구하는 길과 돈을 추구하는 길은 서로 다른 방향으로 난 가지처럼 뻗어 나가 양자택일의 결단을 요구하는 법인데, 페이스 갤러리가 두 마리 토끼를 잡은 비결은 무엇일까?

보스턴에서 뉴욕까지

페이스 갤러리의 시작은 평범했다. 창업주 아르네 글림처Arne Glimcher, 1938- 는 아무런 자격증도, 돈도 없는 22세 대학원생이었다. 미네소타 출신으로 미술을 전공했지만 미술사로 진로를 바꿔 보스턴 대학원으로 진학했고 장래 희망은 뉴욕 현대미술관의 관장이 되는 것이었다. 하지만 목장주이던 아버지가 세상을 떠나며 모든 게 바뀌었다. 먹고사는 걱정 없이 공부만 하고 지냈으나 유산을 정리해 보니 의외로 남은 재산이 얼마 되지 않았다. 그마저도 어머니의 여생을 위해 남겨 두어야 했다. 나이 차이가 많이 나는 큰형이 이제 공부를 그만하

고 무엇이든 해야 하지 않겠냐고 했다. 게다가 이미 결혼도 한 터였다. 아내 밀드레드Mildred (Milly) Glimcher도 웰즐리 대학에서 미술사를 공부하는 학생이었다. 복잡한 심경으로 가족과 산책을 하던 중 글림처는 당시 보스턴에서 가장 잘나가던 캐네기스 갤러리Kanegis Gallery 바로 옆에 위치한 빈 상점을 보았다. "형, 갤러리나 해 볼까?" "그래라." 1960년, 아버지의 이름을 따온 페이스 갤러리는 그렇게 시작됐다. 형에게 2천4백 달러를 빌리고 어머니와 처가의 도움을 받아 학교 교수님의 작품으로 첫 번째 전시회를 열었다. 마치 레오 카스텔리가 파리 방돔 광장을 지나다 갤러리를 열기로 결심한 것처럼, 마음속의 꿈이 어떤 계기를 만나 급작스럽게 현실에서 모습을 드러냈다.

가족, 친지, 학교 친구, 마을 사람들이 참여한 오프닝은 성대하고 즐거웠지만 작품은 단 한 점도 팔리지 않았다. 이 참담한 기분은 겪어 본 갤러리스트만이 알 것이다. "잘 됐지?", "정말 멋진 파티였어!", "다음에도 또 불러 줘." 같은 덕담을 건넬 때 안 된 내색을 보일 수도 없기 때문이다. 변화가 필요했다. 우선 파블로 피카소, 앙리 마티스, 마르크 샤갈Marc Chagall, 바실리 칸딘스키, 장 뒤비페, 알베르토 자코메티 등 유명 작가의 판화전과 세자르César, 장 아르프Jean Arp 등의 조각전을 개최하며 생존을 모색하는 한편 뉴욕으로 날아가 좋은 작가를 물색했다. 특히 루이즈 니벨슨Louise Nevelson은 신의 한 수였다. 1960년 마사 잭슨 갤러리에서 열린 루이즈 니벨슨의 전시를 보고 갤러리에 제안해 성사된 일이다. 레오 카스텔리 갤러리보다 훨씬 성공적으로 활동하던 마사 잭슨 갤러리는 당시 자금난에 시달리고 있었기에 누군가 작품을 가져가서 팔아 준다면 손해 볼 것은 없었다. 처음 듣는 이름의 갤러리

여도 상관없었다. 글림처는 갤러리를 차리는 데 돈을 다 써 궁색한 처지였지만 '루이즈 니벨슨이 와 주기만 한다면' 하는 마음으로 보스턴에서 가장 좋은 리츠 칼튼 호텔을 예약해 작가를 초청했다.

전시는 성공적이었다. 니벨슨이 전시 오프닝에 온 것 자체가 보스턴의 뉴스거리였다. 그녀는 멋진 모피를 걸치고 작가로서의 분위기를 뿜어 냈고 작품은 모두 팔려 7천 달러에 가까운 수익이 생겼다. 이후 글림처는 루카스 사마라스Lucas Samaras, 척 클로스Chuck Close, 장 뒤뷔페, 이사무 노구치Isamu Noguchi 등 뉴욕, 때로는 파리까지 날아가 좋은 작가를 섭외했다. 단숨에 페이스 갤러리는 보스턴 최고의 갤러리, 『뉴욕 타임스』가 주목할 만한 갤러리라고 치켜세우는 갤러리가 되었다. 보스턴과 뉴욕을 오가며 글림처가 미술계로 좀 더 깊이 파고 들던 무렵, 시드니 재니스 갤러리의 권유와 컬렉터로 만나 친구가 된 자산가 프레더릭 뮬러Frederic Mueller의 투자로 1963년에 갤러리를 뉴욕으로 옮겼다. 페이스 갤러리의 시대가 본격적으로 열린 것이다.

예술가와 함께하는 길을 택하다

루이즈 니벨슨은 젊은 날의 아르네 글림처를 회상하며 그는 걷는 법이 없었다고 말한다. 항상 뛰어다닌 것이다. 환갑에 이른 작가는 열정적인 젊은이의 모습에서 성공을 예감했고, 만일 그가 계속 보스턴에 있으면서 뉴욕으로 갤러리를 옮기지 않았다면 자신이 적극적으로 제안했을 것이라며 그에게 칭찬을 보냈다. 니벨슨과 글림처는 서로에게 귀인이 되어 주었다. 젊은 갤러리스트에게 스타 작가가 힘을 실어 주었고, 글림처는 이제 꺼진 불씨라고 여겨지던 니벨슨을 북돋워 다시

멋진 작품을 만들어 낼 수 있게 이끌었다. 휘트니 미술관Whitney Museum of American Art의 큐레이터 폴 커밍스Paul Cummings가 니벨슨의 역사를 다시 쓰도록 만든 이가 바로 글림처라고 호평하는 이유다. 다시 말해, 글림처는 이미 성공한 작가의 작품을 팔아 상업적 이윤만 거둔 게 아니라 작가가 새로운 세계에 도전할 수 있도록 도와주는 갤러리스트인 것이다. 숨겨진 사연을 알고 나니 이제 미술관에서 니벨슨의 작품을 보면 항상 페이스 갤러리의 글림처가 함께 떠오른다.

당시 니벨슨은 시드니 재니스 갤러리의 전시가 실패해 돈도 받지 못하고 긴 법정 싸움을 벌이느라 작품에 전념할 수 없었고 경제적으로도 힘들었다. 하필 이때 니벨슨은 오랫동안 여성 작가로서 그늘 속에 가리워져 있다가 1959년 뉴욕 현대미술관에서 열린《16인의 미국 작가16 Americans》전에서 비로소 라우션버그 같은 남성 작가와 함께 소개되며 인정받기 시작해, 2년 뒤에 열릴 휘트니 미술관의 개인전을 준비해야 했다. 1962년 베니스 비엔날레에 미국관을 대표하는 작가로도 선정되어 특히 작품에만 집중해야 할 중요한 시기였다. 이 어려운 때 다행히 페이스 갤러리에서 2년마다 전시회를 열어 신작을 발표하고 작품을 팔아 경제적으로 자립할 수 있었다. 평생 처음이었다. 작가는 이를 두고 꿈을 이루었다고 말할 정도다. 글림처를 만난 이후 니벨슨이 급속도로 발전시킨 분야는 대형 금속 조각이다. 1940년대 시도한 적이 있었지만 재료가 너무 비싸고 힘에 부쳐 포기했었다. 그런데 글림처가 미술 시장의 흐름상 곧 야외에 놓을 대형 금속 조각의 수요가 일어날 것을 예측하고, 나무로 만들어진 니벨슨의 작업을 금속 조각으로 옮길 수 있도록 도왔다. 두 사람의 협력이 빛을 발해, 1960년대 말 페

상하이 웨스트 번드 아트 페어 페이스 갤러리 부스. 2015년 9월 9일.
페이스 갤러리의 대표 작가 척 클로스의 그림과 바닥에 쑤이젠궈隋建國의 조각이 보인다.

이스 갤러리는 니벨슨의 작품만으로 6개월 동안 20만 달러, 2억 원에 가까운 수익을 올릴 수 있었다. 물가 상승률을 고려하면 엄청난 성공이었다.

니벨슨도 아르네 글림처가 아들보다 낫다며, 자신을 위해 태어난 사람이라고 표현할 정도로 감사를 아끼지 않았다. 1974년 제럴드 포드Gerald Ford 대통령의 초청으로 백악관에 갈 때에도 그녀의 파트너는 당연히 아르네 글림처였다.[2] 한편 니벨슨도 글림처를 도왔다. 바로 보석 같은 작가들을 소개한 것인데, 마크 로스코Mark Rothko와 윌렘 드 쿠닝이다. 그들은 당시 각각 말버러 갤러리Marlborough Gallery와 가고시안 갤러리 소속이었기에 함께 일을 하지는 못했지만, 생전에 그들을 만난 인연으로 지금은 페이스 갤러리가 두 작가의 유산을 관리하고 있다. 특히 로스코는 1970년에 작가가 생을 마감한 후 로스코의 자녀와 말버러 갤러리 사이의 지난한 법정 싸움이 있었다. 말버러 갤러리가 작품값을 제대로 쳐주지 않은 데다 이미 선구매한 작품이라며 작품의 소유권을 주장하고, 로스코의 마지막을 함께한 여자 친구가 작품을 팔려고 했기 때문에 유산 관리를 누가 맡을 것인가는 중요한 문제였다. 글림처는 법정 증언에 나서 자녀들의 입장에 힘을 실어 주었고, 마침내 자녀들의 승리로 재판이 마무리된 후 1978년부터 페이스 갤러리가 마크 로스코의 유산 관리를 맡게 되었다.

지성으로 작가를 사로잡다
한 작가와의 인연이 다른 작가로 이어지는 일이 계속되었다. 루카스 사마라스가 꼭 주목해야 할 작가라고 추천한 이는 척 클로스였

다. 척 클로스를 섭외하는 과정은 쉽지 않았다. 그에게 함께하자고 제안하는 갤러리가 이미 여럿이었으며 페이스 갤러리는 그들 중에 속하지 못했다. 그런데 훗날 『아트포럼』의 대표가 된 에이미 베이커 샌드백Amy Baker Sandback과 뉴 뮤지엄New Museum of Contemporary Art의 디렉터 마르시아 터커Marcia Tucker가 글림처를 추천해 척 클로스와의 만남이 성사되었다.

　보통 갤러리스트는 분위기 좋은 식당으로 작가를 초청해 비즈니스 이야기를 시작한다. 그러나 글림처는 달랐다. 작업실로 찾아온 그는 시간이 없으니 간단히 샌드위치를 먹으며 이야기하자더니 척 클로스를 앞에 두고 그의 작품에 대해 강연하듯 말했다고 한다. 자신이 생각하는 클로스 작품의 의미를 밝히며 함께 일할 때 나아가야 할 방향을 제시한 것이다. 처음 만난 작가 앞에서, 그 작가의 작품론을 대담하게 말할 수 있는 갤러리스트가 또 있을까? 더구나 워싱턴 대학, 예일 대학에서 공부한 지성적인 작가 척 클로스에게 말이다. 척 클로스는 즉각 페이스 갤러리의 대표 작가이자 간판 스타가 되었다. 그의 작품은 무척 인기 있었기에 갤러리 운영에 경제적으로 도움이 된 것은 물론 동료들 사이에서 인정받는 작가였으므로 다른 작가를 섭외하는 데에도 큰 힘이 되었다. 페이스 갤러리가 베이징 지점을 열고 중국 작가의 작업실을 방문하니 곳곳에 척 클로스의 작품집이 꽂혀 있었다고 한다. 중국 작가들에게 페이스 갤러리나 아르네 글림처를 설명하기는 어려웠지만 척 클로스가 소속되어 있는 갤러리라고 소개하면 즉시 보는 눈빛과 대하는 태도가 달라졌다.

애그니스 마틴과의 40년 우정

뉴욕 시립 대학의 교수 맬컴 골드스타인Malcolm Goldstein은 뉴욕 딜러의 역사를 다룬 저서에서 페이스 갤러리는 신진 작가를 키우는 데는 전혀 관심이 없고 다른 갤러리의 오븐에서 잘 익은 작가를 빼오는 것이 특기라고 평가했다.[3] 매우 잘나가는 작가를 빼낼 돈은 없었지만, 재능이 있는데 갤러리를 잘못 만났거나 자기 관리가 안 돼 명성이 쇠락해 가는 작가를 데려와서 잘 관리했다는 것이다. 20여 년 전에 출간된 책이라는 것을 감안하더라도, 루이즈 니벨슨, 루카스 사마라스, 장 뒤뷔페를 돌아보면 틀린 말은 아니다. 하지만 꺼진 불씨를 다시 불타오르게 하는 건 결코 쉬운 일이 아니다. 애그니스 마틴Agnes Martin과의 오랜 인연은 페이스 갤러리가 작가를 대하는 태도를 보여 주는 대표적인 사례다.

애그니스 마틴과 아르네 글림처는 1963년 작가 잭 영거맨Jack Youngerman의 맨해튼 작업실에서 열린 파티에서 처음 만났다. 물도 나오지 않는 이 건물에는 영거맨과 마틴뿐 아니라 로버트 인디애나Robert Indiana, 엘즈워스 켈리Ellsworth Kelly 등의 작가들이 모여 몰래 작업하고 있었다. 글림처는 이제 막 뉴욕으로 갤러리를 옮긴 25세 젊은이였고, 마틴은 1958년 46세에 베티 파슨스 갤러리Betty Parsons Gallery에서 첫 전시를 열며 데뷔한 늦깎이 50대 신인이었다. 글림처와 마틴의 지성은 만나자마자 불이 붙었다. 글림처는 즉시 갤러리 파트너이던 프레더릭 뮬러에게 소개해 마틴의 작품을 몇 점 구매하게 했다. 뮬러는 돈도 많았지만 하버드 대학에서 미술사를 전공한 전문가로 서양 미술은 물론 동양 미술 작품도 오랫동안 소장해 온 진지한 컬렉터였다. 글림

처와 뮬러는 바로 마틴의 작품을 알아봤고 페이스 갤러리 뉴욕에서 전시회를 개최하자고 제안했다. 그러자 마틴은 만약 자기 작품을 팔려고 노력하면 페이스 갤러리를 떠날 것이라고 엄포를 놓았다. 누군가 갖고 싶어 한다면 사게 두지만 절대 팔려고 애쓰지 말라는 것. 다시 말해 억지로 사게 하지 말라는 뜻이다.[4]

　　미술 세계는 스포츠나 연예계처럼 일등만이 모든 영광을 차지하는 승자 독식의 세계다. 작가들은 때로는 연예인처럼 단 하나의 스타 자리를 놓고 경쟁을 벌인다. 전시회에서 서로 좋은 자리를 차지하려고 신경전을 벌이는 건 보통이고, 명징한 승패 규칙이 없으니 누가 잘나가기라도 하면 그를 질투하는 헛소문과 비난이 요란하게 일어나곤 한다. 작가들은 저마다 갤러리스트가 다른 작가보다 자신에게 좀 더 많은 관심을 기울이며 자신의 작품을 가장 잘 팔아 주기를 기대한다. 그런데 마틴은 보통의 작가와는 전혀 달랐다. 그녀는 유명해지는 것이 목표가 아니었다. 정신분열증을 앓았고 극도로 소심해 작가로 알려지면 질수록 세상에 대한 두려움이 커졌다. 결국 그녀는 1967년 뉴욕을 떠나 버렸다. 떠나는 날 마틴은 잠시 갤러리에 들러 캔버스 붓 등 남은 미술 재료를 뉴욕의 젊은 작가들에게 나눠 주라고 했다. 더는 그림을 그리지 않겠다는 뜻이었다. 한참의 세월이 흐른 후, 소식 한번 없던 마틴은 페이스 갤러리 유리창 너머에 서 있는 것으로 귀환을 알렸다.

　　페이스 갤러리에서 전시하고 싶다며 줄 선 작가들을 만나는 대신 글림처가 뉴멕시코의 사막까지 마틴을 찾아다니게 한 것은 그녀가 지닌 대단한 지성이었다. 하루는 글림처가 11세 손녀 이자벨을 데리고 갔더니 마틴이 화단에서 꺾은 장미를 보여 주며 "장미가 참 아름답지?"

라고 물었다. 이자벨이 "네, 장미는 정말 아름다워요."라고 대답하자 마틴은 꽃을 뒤로 숨기며 "이래도 장미가 아름답니?"라고 물었다. 아이가 "네."라고 하자, "얘야, 아름다움은 장미가 아닌 네 마음에 있는 거란다. 장미는 네가 그걸 인식하도록 도와줄 뿐이야."라고 했다.[5] 글림처는 이 일화를 소개하며 애그니스 마틴은 단순히 화가가 아니라 대단한 철학자라고 평가했다.

다행히 마틴의 작품 세계가 인정을 받아 카셀 도쿠멘타, 베니스 비엔날레, 휘트니 비엔날레 등에 초청받았고, 그녀는 92세에 이르도록 작업을 지속했다. 하지만 자신의 삶과 작품을 철저하게 분리하고자 했기에 그녀에 대한 기록은 상당히 부족하다. 페이스 갤러리는 전시회를 열 때마다 정성들인 책을 함께 출판했지만 마틴은 글림처가 뭐라도 적고 있으면 "설마 출판할 생각은 아니겠지?"라며 모든 것은 그녀가 세상을 떠난 후에 해 달라고 당부했다. 아르네 글림처가 애그니스 마틴과의 40여 년의 우정을 정리한 책『애그니스 마틴: 회화, 글, 추억 *Agnes Martin: Paintings, Writings, Remembrances*』은 2012년에 이르러서야 세상에 나왔다.[6] '마틴의 모든 것'이라 할 만한 이 책에는 작품 이론뿐 아니라 흥미로운 이야기와 사진이 함께 담겨 있다. 이 책은 전시회로 이어졌는데, 런던 테이트 모던 갤러리의 디렉터 니컬러스 서로타가 애그니스 마틴의 회고전을 제안한 것이다. 회고전은 2015년 영국을 시작으로, 독일 뒤셀도르프, LA 카운티미술관, 구겐하임 미술관으로 이어진다. 테이트 모던 갤러리 홈페이지에서 마틴의 회고전 당시 진행된 글림처의 토크 프로그램을 다시 볼 수 있다. 자신이 믿고 지지하는 작가를 전 세계 유수의 미술관에서 전시할 수 있도록 기획했으니 작가와

함께 꿈을 이룬 순간이다. 매력적인 중저음 목소리로 마틴의 작품을 설명하는 글림처의 모습은 니컬러스 서로타 관장 못지않게 위엄이 있다. 마틴에게 글림처 같은 화상이 없었더라면 그녀가 계속 안정적으로 작업하고 세상에 널리 알려질 수 있었을까?

세상에서 가장 비싼 작품을 팔다

페이스 갤러리의 전설적인 세일즈 기록은 1980년에 재스퍼 존스의 작품 〈세 개의 국기Three Flags〉(1958)를 1백만 달러(약 11억 원)에 판매한 것이다. 지금은 세계에서 가장 비싼 작품이 5천억 원에 달하니 1백만 달러는 큰돈이 아닌 것 같지만 당시만 해도 생존 작가 중에서 가장 비싸게 팔린 작품이자 처음으로 미술 작품이 1백만 달러를 넘겨 판매된 기록을 세워 주요 언론을 장식했다. 일부 사람들의 취미 놀이 정도로 생각되던 미술이 본격적인 경제 지표로 사회에 등장한 것이다. 이 작품은 버튼과 에밀리 트레메인 부부가 1959년 레오 카스텔리에게서 9백 달러(약 1백만 원)를 주고 샀으니[7] 21년 만에 1천1백 배 오른 셈이다. 트레메인 부부가 독일의 저명한 컬렉터이자 카스텔리의 고객인 페터 루트비히Peter Ludwig에게 5십만 달러에 이 작품을 판매하려고 한다는 소식을 들은 글림처는 작품이 미국 밖으로 나가는 것을 막고자 나서서, 자신이 두 배를 주고 살테니 독일 컬렉터에게 팔지 말라고 부탁했다.

그리고 자금을 모으기 위해 글림처는 컬렉터이며 휘트니 미술관의 후원자인 로널드 로더에게 도움을 청했다. 그는 유명한 에스터 로더 화장품 회사의 차남으로 클림트의 작품을 비싸게 구매해 뉴욕 노이

에 갤러리Neue Galerie에 기증한 사회사업가이기도 하다.[8] 글림처는 후원자 4명에게서 각 25만 달러씩, 총 1백만 달러의 후원금을 마련하는 데 성공했다. 그렇게 구매한 작품은 휘트니 미술관에 기증되었다. 이 엄청난 딜을 성사시키면서 글림처가 취한 이윤은 전혀 없었다. 대단히 비상한 세일즈맨이면서도 그가 늘 비즈니스를 하려고 갤러리를 연 것이 아니며 단 한 번도 본인을 비즈니스맨이라고 생각해 본 적이 없다고 강조하는 이유다.

하지만 좋아하는 작가를 널리 알리는 것만으로 갤러리 운영이 다 잘 된다면 문을 닫는 갤러리는 아마 없을 것이다. 팔리거나 말거나 상관없이 좋아하는 작가를 장기적으로 후원하기 위해서는 다른 한편에 꾸준히 잘 팔리는 작품이 있어야 한다. 값비싸고 하나밖에 없는 작품보다는 저렴하고 잘 팔리는 보급형 작품, 즉 책, 판화, 사진처럼 에디션이 있는 작품이 유리하다. 그 역할을 맡은 것이 바로 1968년에 문을 연 페이스 프린트Pace Prints다. 프린트물과 출판 분야에서 성공을 거두자, 1971년에는 아프리카 및 오세아니아의 예술품을 다루는 페이스 프리미티브Pace Primitive를 시작했다. 이어 1983년에는 사진 작품을 전담하는 페이스맥길Pace/MacGill Gallery을 냈고, 이상의 성과에 힘입어 1993년 월던스타인 컴퍼니와 손을 잡고 고가의 고전 명화를 거래하는 페이스월던스타인PaceWildenstein을 열었다. 2010년 각자의 길을 가기로 한 페이스월던스타인을 제외하고 이상의 비즈니스는 현재도 계속되고 있다. 페이스 프리미티브는 경매사와 연계하여, 페이스 프린트나 페이스맥길은 페이스 갤러리와 별도의 부스로 각종 아트 페어에 참여하며 매출에 기여하고 있다. 초창기 고객은 적절한 순간에 페이스 계

2017 아트 바젤 마이애미비치 페이스맥길 부스

열사의 투자자이자 비즈니스 파트너가 되었다. 특히 리처드 솔로몬 Richard Solomon은 페이스 갤러리가 보스턴에 있었을 때부터 고객이었다가 페이스 갤러리의 투자자가 되었으며, 이후 본래의 비즈니스를 접고 페이스맥길에 전격 투신했다.

페이스 갤러리는 뉴욕, 마이애미, 시카고, 시애틀, 파리, 런던, 모나코, 브뤼셀, 홍콩 등 연간 15회 아트 페어에 참여하고 있다. 사실 글림처는 아트 페어나 경매에 늘 비판적인 입장을 취해 왔다. 미술 시장을 현재의 돈 놀음판으로 만든 것이 바로 경매라고 지적하며 경매사는 반성해야 한다는 비판도 서슴지 않았다. 그의 아내이며 미술사가인 밀드레드는 한술 더 떠서 아트 페어에 더는 가지 않겠다고 선언하며 없앨 수 있다면 없애고 싶다고도 말한다. 아트 페어는 예술에 좋지 않

아트 바젤은 2013년부터 홍콩에 진출해 아시아 컬렉터를 공략하고 있다. 이로써 아트 바젤은 3월에 홍콩(아시아), 6월에 바젤(유럽), 12월에 마이애미비치(아메리카대륙) 구도를 형성해 각기 다른 시즌, 다른 대륙에서 열리는 글로벌 브랜드의 아트 페어로 거듭나게 되었다. 위 사진은 2017년 아트 바젤 홍콩(3월 23일~25일)의 전시 장면으로, 34개국의 242개 갤러리가 참여하고 약 8만 명의 입장객 수를 기록했다.

2017년 아트 바젤 홍콩 페이스 갤러리 부스의 전시 장면. 페이스 갤러리의 마크 글림처는 아트 바젤 홍콩에 참여한 소감을 다음과 같이 밝혔다. "아트 바젤 홍콩은 올해도 대단한 성공을 거두었다. 아시아 각지에서 몰려든 엄청난 방문객과 열정적인 새로운 컬렉터 덕분에 우리 부스는 둘째 날 거의 매진되었다. 우리는 특히 사립 박물관과 재단의 이사들이 페어에 참여한 것에 깊은 인상을 받았다."[9]

으며 작가에게도 득이 될 것이 없기 때문이다.[10] 하지만 아이러니하게도 아트 페어에서 최고의 매출을 올리는 부스가 바로 페이스 갤러리다. 2012 스위스 아트 바젤에서 페이스 갤러리가 출품한 게르하르트 리히터Gerhard Richter의 추상화 〈A.B. Courbet〉(1986)가 오픈하자마자 2천만 달러(약 230억 원)에 팔려 모두의 부러움을 산 바 있다.[11] 이러니 아트 페어에 나가지 않을 수 없는 것이다.

페이스 갤러리의 미래

아르네 글림처는 이제 여든에 접어들었고 갤러리 총괄은 둘째 아들 마크 글림처Marc Glimcher가 맡고 있다. 마크는 하버드 대학에서 생물인류학을, 존스 홉킨스 대학에서 생화학과 면역학을 전공한 재원이다. 하지만 갤러리의 가업 승계가 과연 무난하게 이루어질 수 있을까? 갤러리 비즈니스 운영의 요령과 비결을 알려줄 수는 있지만, 시스템보다는 인간 대 인간의 만남 속에서 이루어지는 일이 많다 보니 성공한 갤러리 가운데 대를 이어서 성공하는 갤러리는 거의 없다. 하우저 앤드 워스 갤러리의 이완 워스Iwan Wirth는 갤러리는 아이덴티티, 즉 영혼이 필요하기 때문에 갤러리의 2세 경영은 믿지 않는다고 말하며 마크는 능력을 증명해 보여야 할 것이라고 평가했고, 래리 가고시안을 떠나 페이스로 온 작가 스기모토 히로시杉本博司는 페이스 갤러리에 계속 남을지 모르겠다는 우려를 표명하더니 결국 페이스를 떠났다.[12]

페이스 갤러리의 후계자 승계 뉴스가 미디어를 장식하던 때로부터 7년여 시간이 흐른 현재 마크 글림처는 나름의 방향성을 보여 주고 있다. 바로 보스턴-뉴욕을 중심으로 하던 갤러리 비즈니스를 점차 LA,

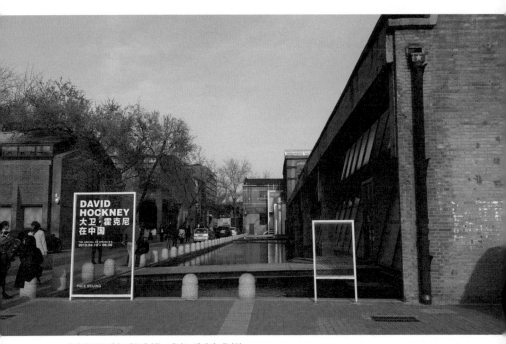

베이징 798 예술 지구에 있는 페이스 갤러리 베이징.

샌프란시스코 등 서부로 확장시켜 가는 것이다. 애플, 구글, 페이스북 등 미국의 모든 혁신적인 비즈니스는 IT 산업을 기반으로 하는 서부에 몰려 있다. LA는 이제 컨트리 음악이나 듣는 촌스러운 시골이 아니다. 엘리 브로드의 뉴 뮤지엄, 하우저 앤드 워스 갤러리의 미술관급 규모의 전시장, 사막에 작품을 설치하는 데저트 엑스Desert X 비엔날레, 2019년 예정되어 있는 프리즈Frieze LA 아트 페어 등 곧 미술의 대격전지는 LA가 될 것이다. 마크는 이러한 시장에 걸맞게 남들보다 한발 앞서 팀랩teamLab[13]의 전시를 시작으로 디지털 아트를 기반으로 하는 페이스 아트＋테크놀로지Pace Art+Technology를 캘리포니아에 설립한 데 이어(현재는 폐관), 페이스 팰로앨토 지점 등 서부에만 두 개의 갤러리를 개설했다.

페이스 갤러리의 확장은 아시아로도 이어졌다. 페이스 갤러리는 일찌감치 아시아를 주목해 2008년 중국 베이징 798지역에 대규모 무기 공장을 개조한 갤러리를 열어 주요 작가를 선점했고, 아시아 미술 시장의 성지 홍콩에 이어 2016년에는 서울에도 문을 열었다. 페이스 갤러리 뉴욕은 첼시에 8층짜리 갤러리 건물을 준비하고 있다. 페이스 갤러리 외에 페이스맥길, 페이스 프리미티브 등 페이스의 자매회사가 함께 입주할 예정인 이곳은 아르네 글림처의 말을 빌리면 '거꾸로 된' 갤러리인데, 입구가 서점이자 도서관이고 그 위층은 아카이브 공간이다. 대개 갤러리의 한쪽 구석이나 보이지 않는 곳에 숨겨진 것을 앞으로 끄집어낸 것이다. 도서관도 미술관도 아닌 곳이지만 누구나 작가에 대한 책을 마음껏 볼 수 있도록 책걸상도 놓을 예정이라고 한다. 이런 공간을 한참 지나쳐 올라가야만 비로소 작품을 볼 수 있는 갤러리를

만날 수 있다. 공부 좀 하고 미술을 보라는 가르침일까? 아무나 들어오지 말고 진짜 작품을 살 컬렉터만 올라오라는 뜻일까? 물리적인 규모는 상징적인 힘을 드러낸다. 7만 5천 제곱미터 너비의 단일 갤러리 건물이 완성되면 상업 갤러리가 중소 규모 미술관에 뒤지지 않는 공간을 확보하는 셈이 된다. 오늘날, 미술 시장(갤러리, 아트 페어)이 연구기관(뮤지엄)만큼 강력해졌음을 시사하는 것이다. 뉴욕 현대미술관의 관장이 되고 싶다던 젊은 시절의 미술사학도 아르네 글림처의 꿈은 갤러리를 통해서 보다 더 원대하게 이루어진 셈이 아닐까?

카탈로그 레조네|catalogue raisonné[1]

미술계에 관심을 기울이다 보면 카탈로그 레조네|catalogue raison-né라는 표현을 흔히 볼 수 있다. 전시회나 경매 도록 등에 심심찮게 등장하는, 우리말로 '전작 도록' 혹은 발음나는 그대로 부르는 '카탈로그 레조네'는 대체 무엇일까? 한국어로 번역하기 애매한 '레조네'는 '검토하다, 고찰하다' 등을 뜻하는 프랑스어 raisonner에서 온 것으로 카탈로그 레조네는 프랑스에서 처음 만들어진 이후 국제적인 용어로 통용되고 있다. 단어 의미로 풀어 보면, '검토한 작품을 모은 도록'이다. 일반적으로 전시회 도록이 한정된 기간 동안의 작품 혹은 전시 주제에 맞는 작품을 선별적으로 소개한다면, 카탈로그 레조네는 회고적인 성격이 강해 작품을 누락하지 않는 것이 중요하다. 따라서 카탈로그 레조네의 수록 여부가 작품의 진위를 판단하는 데 중요한 기준이 된다. 작품 몇십 점, 작가 생활 고작 몇 년으로 카탈로그 레조네를 만드는 작가는 없다. 작품이 질적, 양적으로 갖추어진 중견 작가 이상만 만들 수 있기에 카탈로그 레조네는 모든 작가의 꿈이라 해도 과언이 아니다. 카탈로그 레조네를 제작한다는 것 자체가 그럴 만한 자격을 지닌 검증

된 작가라는 뜻이기 때문이다. 카탈로그 레조네에 실린 작품은 미술사적인 의미는 물론 미술 시장에서의 보증 수표가 되기 때문에 컬렉터도 관심을 갖고 볼 필요가 있다. 따라서 카탈로그 레조네는 미학적 가치와 상업적 가치 양 측면을 동시에 뒷받침할 수 있는 중요한 기록물이다.

작품 선별은 보통 시간의 흐름에 따라 하며, 작품 숫자가 많기 때문에 재료(장르) 혹은 주제별로 나누어서 구성하는데, 아주 드물게는 작품 크기별로 구성하기도 한다. 카탈로그 레조네는 훗날 작품의 진위 여부 판단이나 작품의 발전 양상 연구 등 다양한 분야에서 법전 같은 역할을 하기 때문에 최대한 신중하게 작업해야 한다. 나중에라도 잘못된 점을 발견하면 즉각 수정과 보완을 해야 한다. 제목, 크기, 연도, 재료 등 작품 정보뿐 아니라 작품의 전시 이력, 이전 및 소장자, 제작 배경, 작품이 소개된 도서나 카탈로그의 목록, 사인 혹은 인장의 유무, 손상 및 보수 기록, 분실 또는 위작 여부 등 역사적 기록이 추가되기도 한다. 가령 렘브란트Rembrandt Harmenszoon van Rijn의 카탈로그 레조네는 1921년에 제작될 때에는 총 711점을 수록했지만, 1966년에는 562점, 1968년에는 420점으로 근거가 분명하지 않은 작품을 걸러냈다. 후대 연구자가 선대에서 걸러 낸 작품을 다시 검토해 카탈로그 레조네에 포함시킬 경우 반대로 작품의 숫자가 늘어날 수도 있다. 따라서 카탈로그 레조네를 만들 때는 작가의 기록과 기억을 근거로 하되, 당대 함께 작업한 조수, 미술관의 큐레이터, 미술사가 등 다양한 관계자의 증언과 인터뷰, 기록 등 객관적 자료를 참고해야 한다. 작가의 기억이 잘못될 수 있고 작가가 위증할 수도 있다. 놀라운 것은, 많은 경우 작가의 가족 혹은 재단 관계자가 위작이나 거짓된 카탈로그 레조네

『재스퍼 존스: 회화와 조각 카탈로그 레조네』
Jasper Johns : Catalogue Raisonné of Painting and Sculpture

저 자: 로베르타 번스타인Roberta Bernstein
규 격: 24.4×30.9cm / 1,578쪽(총 5권)
　　　　컬러 도판 1,317개＋흑백 도판 25개
출간일: 2017년 4월 11일
출판사: 윌던스타인 플래트너 인스티튜트The Wildenstein Plattner Institute

1954년부터 2014년까지, 재스퍼 존스의 60년 작품 활동을 집대성했
다. 10년이라는 연구 기간 동안 작가와 저자의 긴밀한 협력으로 빚어낸
이 책에는 회화 355점, 조각 86점이 담겨 있다.

를 만들어 낸다는 것이다.

그러므로 카탈로그 레조네 편집자는 그 작가의 전문가여야 하며, 때로는 작가 못지않은 권위나 유명세를 얻는다. 앤디 워홀의 판화 카탈로그 레조네 『앤디 워홀 판화*Andy Warhol Prints*』의 편집자 프레이다 펠드먼Frayda Feldman, 외르크 셸만Jörg Schellmann이 대표적인 예다. 보통 판화 작품은 작품 설명이 길다. 작품 제목, 크기, 재료, 연도 이외에도 에디션 숫자를 넣어야 하기 때문이다. 에디션 숫자는 일련번호/총 제작 숫자로, 1/250 이런 식으로 기록된다. 그런데 앤디 워홀의 경우 이러한 설명 옆에 F. & S. II.123 같은 기호가 나열되기도 한다. F. & S.는 앤디 워홀 판화 도록을 만든 펠드먼과 셸만을 가리키며, 이들이 만든 카탈로그 레조네의 볼륨 II, 123번에 수록된 작품이라는 뜻이다. 한편 미술 전문 출판사 파이든이 최근 펴낸 앤디 워홀의 카탈로그 레조네는 1948년부터 1987년에 제작된 회화, 조각, 드로잉 등 총 1만 5천여 점을 망라했다. 편집자 조지 프라이George Frei, 닐 프린츠Neil Printz, 샐리 킹 니로Sally King-Nero는 앤디 워홀 전공 미술사가이자 큐레이터로 앤디 워홀 재단의 관계자를 비롯해 작품 진위 판단 위원회, 당대 워홀 팩토리에서 근무한 조수와 동료, 앤디 워홀 생전에 처음 만들어진 1977년의 카탈로그 레조네 등을 참고해 모두 4권, 2천6백 쪽짜리 카탈로그 레조네를 집대성했다.

디지털 카탈로그 레조네

최근에는 온라인 카탈로그 레조네를 편찬하는 추세다. 인쇄 비용을 절감할 수 있을 뿐 아니라 접근성의 편의를 제공할 수 있기 때문이

다. 작품이 너무 많아 인쇄비만 한 권당 1백만 원 정도가 필요한 얀 브뤼헐 Jan Brueghel의 경우 온라인 카탈로그 레조네 http://www.janbrueghel.net를 잘 구축해 비용을 절감했다. 한차례 위작 시비를 거친 후 진품은 34점 밖에 없는 걸로 판명난 요하네스 베르메르Johannes Vermeer도 온라인 카탈로그 레조네 http://www.essentialvermeer.com를 제공한다.

하지만 누구나 볼 수 있는 방식이 반드시 좋은 것만은 아니다. 위작자가 카탈로그 레조네를 참고해 감쪽 같은 가짜를 만들어 낼 경우 작품의 진위 판단이 더욱 어려워질 수 있기 때문이다. 따라서 피카소의 경우 온라인 카탈로그 레조네 https://picasso.shsu.edu/를 운영하고는 있지만 관련 전문가로 접속을 제한한다. 또한 골치 아픈 일에 휘말릴 수도 있는데, 온라인 카탈로그 레조네를 제공하는 자코메티 재단 http://www.fondation-giacometti.fr은 카탈로그 레조네에 실리지 않은 작품을 소장한 컬렉터가 이를 실어 달라며 소송을 제기해 무려 4년간 그에 대응해야 했다. 이상의 문제를 논의하고 보다 효과적인 카탈로그 레조네의 정립과 발전 방안을 위해 국제 카탈로그 레조네 협회International Foundation for Art Research 및 연구자 모임Catalogue Raisonnée Scholars Association이 형성되어 있다.

한국 미술의 카탈로그 레조네

한국 미술계에서도 카탈로그 레조네에 큰 관심을 보인다는 것은 반가운 일이 아닐 수 없다. 격변기의 현대사를 겪으며 한국 근현대 미술 작가의 자료 수집과 정리가 잘 되어 있지 않기 때문에 본격적인 작품 연구의 초석을 마련하는 것이 시급하고, 또한 점차 확장되어 가는

미술 시장에서 작품의 진위 판단의 문제가 불거졌을 때 중요한 기준을 제시할 수 있기 때문이다. 1994년 운보 김기창의 팔순을 기념해 전작 도록이 발간되었지만 카탈로그 레조네의 개념으로 발간된 첫 출판물로는 2001년 학고재에서 펴낸 장욱진의 전작 도록을 꼽는다. 정영목 서울대 교수가 맡아 장욱진이 남긴 작품을 가능한 한 모두 수록하면서 각 작품의 정보와 소장 및 전시 내력, 참고 문헌을 수록했다. 한편 한국 근대 미술의 선구자 오지호 화백의 차남이기도 한 오승윤은 판화집을 준비해 주겠다는 화집 제작사와 계약을 맺고 작품을 넘겨 주었으나 화집 및 전시가 기획한 대로 진행되지 않고 작품도 돌려받지 못한 채 차일피일 시간만 흘러가자 2006년 자살로 생을 마감했다. 그의 사후 5년 만인 2010년 미공개 작품을 포함한 화집이 제작되었지만 엄밀한 의미의 카탈로그 레조네로 보기에는 부족하다.

　　한 작가의 작품을 제대로 기록하고 정리해 카탈로그 레조네를 발간하는 일은 생각처럼 간단한 일이 아니다. 2014년 하이트 재단에서 개인전을 연 안규철 작가의 아티스트 토크에서 이와 관련된 재미있는 대담이 있었다. 이 자리에는 작가, 기획자, 큐레이터 외에도 전시 도록을 제작한 워크룸의 박활성 편집자가 함께했다. 안규철의 경우 설치 혹은 언어(글) 등 비물질적인 개념을 작품으로 풀어 내는 작가인 만큼 회화나 조각 같은 물질적인 결과물이 확연히 드러나는 다른 작가보다 도록이 중요한 역할을 할 수밖에 없다. 특히 이번 전시 도록은 전시에 소개된 작품을 포함하면서 작가의 지난 35년의 작품 활동을 집대성해 수록한 일종의 카탈로그 레조네 성격을 띠었다. 이 자리에서 박활성 편집자는 안규철 작가가 기자로 활동한 전력도 있고 워낙 글도 잘 쓰

기 때문에 그동안의 자료가 잘 정리되어 있을 것이라고 생각했지만, 같은 작품이 서로 조금씩 다른 제목으로 서로 다른 도록에 실려 있어 그것이 같은 작품의 다른 버전인지, 같은 작품인데 오기가 난 것인지를 확인하는 데 꽤 오랜 노력과 꼼꼼함이 필요했다며 편집 과정의 어려움을 소개했다. 다른 작가는 더 심각한 상태일 수도 있다. 따라서 가급적 작가가 생존해 있는 동안 관련 전문가와의 공동 연구를 통해 오랜 시간 꼼꼼하게 조사해야만 신뢰할 만한 카탈로그 레조네를 제작할 수 있다.

오랫동안 미술 자료 수집 전문가로 활동해 온 김달진 한국아카이브협회 회장은 미술 자료의 기록과 보존을 공공의 기록물이자 국가 유산으로 관리해야 한다고 주장한다. 비엔날레 위주의 보여 주기 행사보다는 미술계의 내실을 다질 수 있도록 작가의 카탈로그 레조네를 만드는 데 국가의 문화 예산을 확보해야 한다는 것이다. 특히 20세기에 활동한 한국 근·현대 미술 작가의 카탈로그 레조네가 시급하다. 위작 논란이 끊이지 않는 이중섭, 박수근 등 타계한 작가는 물론 세계 미술 시장의 주요 작가로 활동하는 이우환 등 우리나라를 대표하는 미술가의 카탈로그 레조네가 아직 마련되지 않았다는 것은 한국 미술계의 위상과는 어울리지 않는 심각한 불균형 현상이다.

다행히 주요 작가를 중심으로 카탈로그 레조네의 필요성을 느낀 여러 활동이 눈에 띈다. 환기재단에서는 김환기 작가의 카탈로그 레조네를 발간하기 위해 2012년부터 작품 및 자료를 수집하는 공고를 내고 발간 준비가 한창이다. 탄생 1백 주년 기념 사업으로 2013년 발간이 목표였으나 계속 자료를 모으고 있다. 국립 현대미술관에서 열린

단색화 전시를 계기로 다시 주목 받게 된 박서보, 윤형근 같은 원로 작가의 경우 최근 국제 미술 시장의 관심까지 더해지면서 외국어로 발간된 작가의 화집이 출간되고 카탈로그 레조네를 완성하려는 움직임이 일어나고 있다. 다행히 2014년 9월 문화체육부가 미술 시장 활성화 정책을 발표하고 한 방편으로 2015년부터 원로작가 10명 내외를 선정해 카탈로그 레조네 발간을 지원하며 이를 미술품 감정의 기초 자료로 활용할 것이라고 했다.[2]

카탈로그 레조네를 대하는 우리의 입장

카탈로그 레조네의 중요성을 인식한 이상 예술가, 딜러, 컬렉터 모두 주의해야 할 점이 있다. 우선 예술가는 자기 작품의 정확한 기록을 남겨야 한다. 많은 예술가들이 어려운 시절 자금이 필요하면 작품이 완성되기 무섭게 딜러에게 넘겨 작품을 판매했다. 작가의 사후 재단을 만들 때에도 기금을 마련하기 위해 작품을 급히 판매하고 이러한 판매일수록 비밀리에 이루어지는 경우가 많다. 대표적인 경우가 바로 윌렘 드 쿠닝으로 카탈로그 레조네가 없기 때문에 발생되는 수많은 위작 문제를 해결하기 위해 연구비 3천만 달러(약 330억 원)를 들여 뒤늦게 카탈로그 레조네 제작을 하고 있다. 작품을 완성한 후 사진으로 이미지를 남기고, 작품 제목, 재료, 크기 등을 정확히 기록하며, 판매할 때에도 반드시 작품의 진품 보증서를 발행하는 등 미리 주의를 기울였더라면 되었을 일을 뒤늦게 큰돈을 들여 막는 셈이다. 장 미셸 바스키아 재산위원회Estate of Jean-Michel Basquiat 및 키스 해링 재단Ketih Haring Foundation은 사실상 두 작가의 작품 진위 여부 판단 작업을 그만두

었다. 카탈로그 레조네가 없기 때문에 작품의 진위 판단이 매우 어렵고 엄청난 돈이 드는 일이 되었기 때문이다. 작품 기록을 꼼꼼히 준비한 피카소의 정성을 되새겨 볼 필요가 있다.

딜러 역시 거래하는 작품의 정보를 정확하고 소중하게 다루어야 하고, 작가나 컬렉터가 그러한 자료를 제공 혹은 요청하지 않더라도 딜러가 먼저 제안함으로써 시스템 구축의 틀을 마련해야 한다. 컬렉터는 작품을 구매할 때 필히 작품 증명서를 확인해야 하며, 그 작가의 작품이 나온 개인전 및 단체전 도록, 신문 기사 등 관련된 내용을 모아두면 훗날 생길 사고를 대비하는 것일 뿐 아니라 작품의 가치를 입증하는 데에도 큰 도움이 된다.

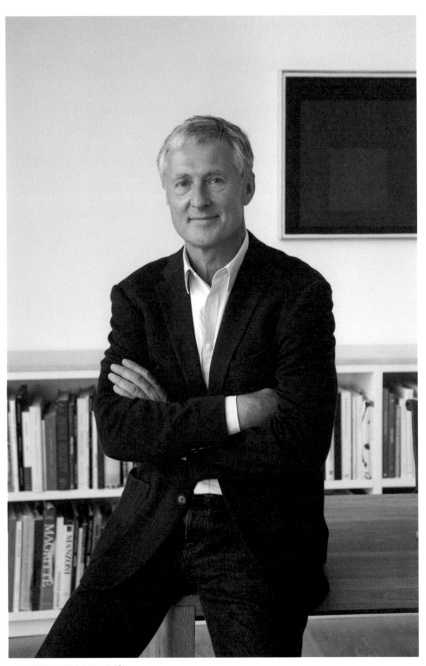

데이비드 즈위너, 2017년 9월.

젊은 갤러리스트의 도전,
데이비드 즈위너

David Zwirner Gallery

화상의 가장 중요한 덕목은
바로 자기만의 취향을 가지는 것입니다.
사교성은 그 다음 문제입니다.
진지한 컬렉터라면 악마한테서라도 제대로 된 작품을 살 거니까요.
데이비드 즈위너

　　세계적인 유명세에 비해 우리나라에서는 지명도가 낮아 의아한 데이비드 즈위너 갤러리. 하지만 잘 알려진 쿠사마 야요이가 바로 이 갤러리의 전속 작가라고 하면 즈위너 갤러리의 수준이나 지명도가 어느 정도인지 짐작할 수 있다. 뿐만 아니다. 제프 쿤스도 이곳에서 전시회를 열었다. 쿠사마와 쿤스, 두 메가 스타를 잡은 2013년, 데이비드 즈위너David Zwirner, 1964- 는 잡지 『아트리뷰ArtReview』가 해마다 발표하는 세계에서 가장 영향력 있는 미술인 순위에서 래리 가고시안을 제치고 2위를 기록했다. 그해 1위가 세잔의 작품을 3천억 원에 사들인

카타르 공주 셰이카 알 마야사Sheikha Al Mayassa였으니, 즈위너가 미술계 전문 종사자 가운데 1위를 한 것이라고 보아도 무방하다. 2014년에도 2위를 기록해 가고시안보다 선두를 달렸으며, 2015년에는 3위, 2016년에는 4위, 2017년에는 5위로 꾸준하게 상위권에 위치하고 있다. 미술 시장에 젊은 바람을 불러 일으키는 데이비드 즈위너는 누구인가?

드럼 연주자에서 갤러리스트로

독일 퀼른에서 태어난 데이비드 즈위너는 나이로만 보면 앞에서 소개한 래리 가고시안이나 아르네 글림처의 조카뻘이다. 데이비드의 아버지 루돌프 즈위너Rudolph Zwirner도 갤러리스트였다. 그 때문에 즈위너는 요즘 한창 세대 교체가 이루어지고 있는 미술 시장의 2세대냐는 질문을 많이 받지만, 모든 인터뷰에서 자신이 아버지에게서 받은 것으로 쉽게 갤러리를 시작한 것이 아님을 강조한다. 그는 단호하게, 물려받은 것이 아무것도 없다며 아버지가 갤러리를 했기 때문에 오히려 자신이 또 갤러리를 해도 되는지 고민했다고 말했다.[1] 게다가 그의 관심사는 음악, 특히 드럼이었다. 음악가가 되겠다는 열망에 뉴욕으로 떠나 재즈와 드럼으로 유명한 뉴욕 대학에 진학했다. 아버지가 뉴욕 소호에서 갤러리를 운영하던 때 학창 시절을 보낸 덕분에 익숙한 뉴욕에서 그는 음악의 꿈을 키웠다.

데이비드는 졸업 후 독일로 돌아와 함부르크의 한 레코드 회사에서 첫 직장 생활을 시작했다. 하지만 일은 쉽지 않았고 지친 그를 위로한 건 함부르크의 갤러리였다. 시간이 날 때마다 갤러리를 돌아다니며

전시를 보고 마음을 달렸다. 독일 유형학 사진의 거장으로 안드레아스 구르스키Andreas Gursky, 토마스 슈트루트Thomas Struth 같은 후배와 제자를 길러 낸 베허Becher 부부의 작품을 구매하며 작품 수집을 시작했고 결국 갤러리를 하겠다는 결심으로 뉴욕으로 돌아가 브룩 알렉산더 갤러리Brooke Alexander Gallery에서 인턴으로 일을 배웠다. 그리고 2년 뒤인 1993년, 29세에 뉴욕 소호에 연 첫 번째 갤러리가 바로 데이비드 즈위너 갤러리다.

데이비드가 아무리 부인해도 아버지의 영향을 받지 않았을 리 없다. 그의 집은 갤러리 위층에 있어 어린 시절부터 여러 작가의 전시를 가까이서 지켜봤다. 당시 쾰른은 세계 최초로 아트 페어가 열릴 정도로 앞서 나가는 도시였고, 그의 아버지는 쾰른 아트 페어의 공동 창립자로 요제프 보이스Joseph Beuys, 르네 마그리트René Magritte, 댄 플래빈 등 세계 최고의 전위적인 예술가를 소개했다. 뮌스터 조각 프로젝트Skulptur Projekte Münster를 40년째 맡고 있는 총괄 디렉터 카스퍼 쾨니히Kasper König는 무학의 큐레이터로 유명한데, 그가 젊은 시절 인턴으로서 처음 미술을 배운 곳도 바로 데이비드의 아버지 루돌프 즈위너의 갤러리였다. 사실 데이비드에게 뉴욕이라는 세계를 열어 준 것도, 음악을 전공했지만 드럼 연주자가 되기에는 부족한 것 같아 고민하는 아들에게 함부르크에 사는 한 컬렉터의 레코드 회사에 취직할 수 있도록 소개한 것도, 갤러리를 하고 싶어 하는 아들을 위해 친구가 운영하는 뉴욕의 갤러리에 인턴으로 취직할 수 있게 해 준 것도 모두 아버지의 공이었다. 뉴욕에서 성공한 아들이 자랑스러운지, 루돌프 즈위너는 종종 인터뷰에서 당시 상황을 상세히 소개하며 아들 자랑을 늘어 놓다

가도 '아! 우리 아들이 이런 얘기하는 거 싫어할텐데' 하는 느낌으로
슬며시 발을 뺀다. 아버지 덕분에 성공한 것처럼 보임으로써 아들의
노력이 과소평가될까봐 걱정하는 것이다. 아들 사랑이 뚝뚝 묻어나는
이런 자랑이 밉지 않다. 어찌 자랑스럽지 않을까? 독일인이 미국에서
갤러리를 열고 젊은 나이에 세계 최고 갤러리스트로 성장하는 것이 얼
마나 힘든 일인지, 자신이 직접 뉴욕에서 경험한 일이니 충분히 알고
있었다.

실제로 데이비드의 노력은 대단했다. 뉴욕의 갤러리에 취직한
1991년, 하필이면 불경기와 함께 뉴욕 미술 시장이 가라앉았다. 마지
막 남은 고객은 미술관뿐이라는 생각에 즈위너는 미니밴을 빌려 프린
트를 가득 싣고 미국 전역을 돌아다니며 미술관의 큐레이터를 만나 작
품을 팔았다. 이때야말로 직접 부딪히면서 영업을 하고 큐레이터들이
어떻게 말을 하는지, 어떤 기준으로 작품을 구매하는지를 알게 된 진
정한 배움의 시간이었다. 즈위너의 아버지는 이 무렵 그의 아들이 독
일식 액센트로 말하는 젊고 잘생긴 갤러리스트였기 때문에 미술관의
여성 큐레이터 사이에서 매우 인기 있었다는 자랑도 잊지 않는다. 진
정 그의 외모는 화젯거리다. 『뉴요커*The New Yorker*』의 기자는 데이비
드의 짧은 머리를 '세자르 헤어 스타일'이라고 표현하는가 하면,[2] 『아
트스페이스*Artspace*』의 한 기자는 (잘생긴) 그가 세련된 스타일이 아닌
'아빠 스타일' 청바지를 입고 어수룩하고 싱거운 농담을 하는 매력적
인 인물로 평가받는다고 기사에 썼다.[3] 말하자면 즈위너는 잘생겼는데
도 멋을 내지 않아 더욱 관심을 끈다. 다른 갤러리스트들은 최고급 양
복을 입거나 독특한 스타일로 패션마저도 자신의 브랜드 이미지를 구

축하는 데 적극 활용하지만, 즈위너는 성실한 공대생 스타일이다. 한국에서 미대 입시를 준비한 적이 있는 구세대라면 공감할 이야기인데, 세상의 미남자는 크게 '줄리앙' 스타일과 '아그리파' 스타일로 나뉜다. 데이비드 즈위너는 단연 후자다. 참고로, 미술계에 종사하는 수많은 독일 사람 가운데 단연 눈에 띄는 두 미남이 있다. 즈위너가 아그리파 스타일이라면, 다른 한 사람, 미술계의 제임스 본드라고 불리는 소더비 경매사의 토비아스 마이어Tobias Meyer는 줄리앙 스타일이다.

데이비드 즈위너 갤러리의 성공 비결

20대의 젊은 독일인이 뉴욕에 갤러리를 차려서 성공하다니, 대단한 행운 아니면 엄청난 노력 덕분일 것이다. 그간의 여러 행보와 기사를 종합해 나름대로 찾아본 비결은 다음과 같다. 첫째, 자선 전시회를 열심히 기획해 많은 작가 및 컬렉터, 저명인사와의 자연스러운 관계를 형성했다. 둘째, 전문가를 기용해 갤러리 운영을 체계화했다. 셋째, 훌륭한 파트너와 효과적인 협력 체계를 구축했다.

첫째 비결부터 자세히 살펴보자. 2001년 월드 트레이드 센터 구호금을 모으기 위한 《아이 러브 뉴욕 기금 모음 I Love NY-Art Benefit》 전시회에는 150여 개 갤러리와 대안공간이 참여해 대성공을 거두었고, 2011년 크리스티 경매사와 함께한 《아이티를 위한 예술가들Aritsts for Haiti》은 예상 금액 110억 원을 훌쩍 넘겨 약 150억 원의 후원금을 모았다. 참여한 이들의 면면도 화려하다. 빌 클린턴Bill Clinton 전 대통령과 배우 벤 스틸러Ben Stiller가 공동 기획자로 나섰고, 루이즈 부르주아Louise Bourgeois, 우르스 피셔Urs Fischer, 제프 쿤스, 신디 셔먼, 마를렌

뒤마Marlene Dumas, 재스퍼 존스 등의 작가가 작품을 내주었으며 배우 제니퍼 애니스턴Jennifer Aniston을 비롯한 유명인이 적극 판매에 참여했다. 이 행사는 본래 취지를 달성함은 물론 갤러리를 대대적으로 홍보하는 계기가 되었다. 자선 경매 하나로 즈위너 갤러리가 성공한 것은 아니지만 이러한 활동은 훗날의 성공을 보장하는 발판이 되었다. 상업적인 목적이 아닌 덕분에 다른 갤러리에 소속되어 있는 유명 작가도 선뜻 취지에 공감하며 작품을 내주었기 때문이다. 저명인사나 컬렉터와도 보다 자연스럽게 관계를 맺을 수 있었다. 그렇게 시작된 10년, 20년의 친분이 쌓여 훗날 작가를 섭외하고 새로운 컬렉터와 인연도 맺을 수 있었다.

둘째, 전문가를 기용해 주먹구구식으로 이루어지던 갤러리 경영을 체계적인 회사의 모습으로 바꿨다. 다른 분야에서 일하다 아트 비즈니스로 옮긴 전문 경영인과 직접 이야기를 나누거나 그들의 인터뷰를 보면 큰 금액의 자본이 오가는 비즈니스인데도 너무 체계가 없어 놀랐다는 말이 흔히 나온다. 사실이 그렇다. 보통의 갤러리는 대개 관장 한 명으로 시작해 차츰 직원이 한두 명씩 늘어나며 일당백으로 움직인다. 전시회 준비, 작품 판매, 홍보 자료 발송, 포스터 디자인, 이벤트 준비 등 많은 일을 되는 대로 나눈다. 직함도 체계도 딱히 없이 대부분 디렉터다. 직무 분장과 전문화 작업이 미비한 셈이다. 심지어 직원과 고용 계약서를 쓰지 않는 경우도 허다하며 작가와의 관계도 마찬가지다.

그래서 전문 경영인은 오자마자 이 허술한 체계를 바로 세우겠다며 계약서, 인사, 회계, 운영 지침 등을 정비하고 나서는데, 역효과가 날 때가 많다. 예술과 관련된 이들이 그런 시스템을 좋아하지도 않을

뿐더러 모든 경우의 수가 그때그때 다르기 때문에 막상 만들어 놓아도 적용하기가 쉽지 않다. 이 점이 바로 갤러리 비즈니스의 독특한 특징이다. 게다가 최근에는 유명한 작가일수록 계약서 쓰는 것을 거부하곤 한다. 계약서가 보호 장치가 아니라 족쇄가 될 것을 두려워하는 탓이다. 관행이라는 이유로 부족했던 문화 예술계의 법적 장치를 마련하는 것도 물론 필요하다. 최근에는 예술가를 위한 필수 교육 프로그램으로 계약서 쓰는 법 등을 가르친다. 이는 무척 바람직한 일로, 우리나라만 그런 제도가 미비하다고 생각하지 않았으면 좋겠다. 해외 어디를 막론하고 예술 비즈니스는 여전히 관계와 신뢰, 악수 한 번이 계약서 못지 않은 힘을 발휘하는 세계다.

그럼에도 개선해야 할 것을 찾아 발전시킨다면 좋지 않을까? 즈위너는 개선 지점을 마케팅과 작품 관리로 보고 두 영역에 전문가를 고용해 철저히 준비했다. 이를 위해서는 인사 관리가 먼저 이루어져야 했다. 매킨지McKinsey & Company 출신으로 럭셔리 비즈니스를 담당하는 수키 라슨Suki Larson 컨설턴트와 함께 고용 및 보상 체계를 설립했다. 한편 세계 최고의 예술 서적 전문 출판사 파이든의 홍보 및 마케팅 매니저였던 줄리아 조언Julia Joern을 중심으로 십여 명의 홍보 출판 팀을 꾸렸다. 그들은 언론 홍보는 물론 여러 작가의 카탈로그, 서적, 사진, 심지어 비디오 영상물에 이르기까지 구체적인 자료를 구축했다. 2014년에는 연계 독립 출판사 데이비드 즈위너 북David Zwirner Books을 설립해 별도의 웹사이트를 구축했다. 예술 전문 서적을 출판하고 유통하는 데이비드 즈위너 북은 2015년부터 큰아들 루카스 즈위너가 맡고 있다.

한편 최근에는 홈페이지를 통한 온라인 홍보와 판매를 강화하는 것이 느껴진다. 전시회가 시작되면 뉴스레터를 발송해 전시회를 알리고 갤러리 홈페이지에 전시 장면을 띄운다. 또 클릭 몇 번으로 작품을 문의할 수도 있다. 아트 페어 도중에도 계속 이메일을 보내 온라인 뷰잉 룸에서 작품을 살펴보라고 부추긴다. 이미 팔린 작품과 구매 가능한 작품을 구분해 표시하는데, 이미 팔린 작품은 뭐가 남다른지 좀 더 들여다보게 되고 괜히 좋아 보이기도 한다. 잠재적 구매자를 서두르게 하는 데 효과가 있는 셈이다. 로그인을 해야 정보에 접근할 수 있으니 갤러리 입장에서는 누가 무슨 작품을 몇 분 동안 보았는지까지 알 수 있는 통계 자료를 얻는 셈이다. 한마디로 미술계의 빅 데이터다. 예전에는 갤러리스트들이 레이저 같은 촉과 감으로 컬렉터가 어떤 작품을 보고 있는지, 살 것 같은지 아닌지를 곁눈질하며 넌지시 의중을 파악했다면 이제는 빅 데이터를 활용해 어느 지역의 잠재적 구매자가 갤러리 홈페이지에 자주 접속하는지, 어느 작품이 보다 많은 관심을 끄는지, 실제 판매와의 연결은 어떤 상관관계를 지니는지 알 수 있는 시대가 되었다.

갤러리 중에서 새로운 미디어를 적극 활용하는 데는 즈위너 갤러리가 가장 발 빠르다고 생각한다. 최근에는 루카스 즈위너가 진행하는 팟캐스트까지 시작했다. 새로운 미디어를 받아들이는 것에 갤러리가 느리다고 느껴진다면, 그것은 신기술을 모르기 때문이거나 자금이 부족해서가 아니고, 보수적인 컬렉터의 취향에 맞춰 보수적이고 폐쇄적인 정책을 취하는 것이 유리하기 때문이다. 따라서 마치 경매사처럼 온라인 뷰잉 페이지로 가격을 공개하고 언더그라운드 컬처라고 생각

되던 팟 캐스트를 여는 등의 변신은 혁신을 두려워하지 않는 용기와 변화하는 컬렉터층의 취향을 따를 뿐만 아니라 앞서 이끄는 행보라 할 수 있다. 컬렉터도 점점 젊어지고 각종 새로운 미디어에 노출되며 적극 활용하는 유저로 변하고 있다. 즈위너에 따르면 작품 구매자의 30퍼센트는 이메일로 보낸 이미지만 보고 작품을 구매한다고 한다.[4] 2017년 쿠사마 야요이의 전시회를 개최했을 때는 온라인으로만 구매할 수 있는 1만5천-2만 달러의 판화 40여 점을 홈페이지에 공개했는데 3일만에 모두 팔렸다고 한다. 온라인 비즈니스의 효과가 결과로도 나타나고 있는 것이다.

셋째, 즈위너 갤러리는 뛰어난 전문가들과 적극 협력하며 시너지를 극대화했다. 특히 뒤에 소개할 하우저 앤드 워스 갤러리의 이완 워스와의 인연이 각별하다. 이완은 주요 작품을 구매한 컬렉터이자 유럽으로 작품을 판매할 수 있도록 도움을 준 딜러로, 1999년 뉴욕에 즈위너 앤드 워스Zwirner & Wirth라는 이름으로 공동 갤러리를 열고 유명 컬렉터의 작품을 재판매하는 2차 시장 역할을 담당했다. 또한 폴라 쿠퍼 갤러리Paula Cooper Gallery에서 근무한 후 10여 년간 자신의 갤러리를 이끌어 온 크리스토퍼 다멜리오Christopher D'Amelio를 전격 영업 담당으로 스카우트했다. 즈위너는 예전부터 다멜리오에게 언제든지 당신이 온다면 대환영이라는 메시지를 반복적으로 던졌다. 하지만 자신의 갤러리를 운영하고 있으니 즈위너에게 갈 리 없던 다멜리오에게 위기가 찾아왔다. 2012년 허리케인 샌디가 뉴욕 미술계를 덮쳐 수많은 중소 갤러리가 문을 닫았다. 다멜리오는 이때 자신에게 호의적이던 즈위너 갤러리로 갔고, 즈위너는 강력한 장수를 얻었다. 가장 판매를 잘하

는 사람을 뽑아 영업을 맡기고 즈위너는 경영에 집중할 수 있도록 구조를 바꾼 것이다.

그 외에도 여러 협력 디렉터를 두어 작품 판매를 강화하고 있다. 특히 갤러리 개관 초기부터 20여 년 넘게 근속하며 현재는 런던 갤러리의 디렉터를 맡고 있는 앤절라 춘Angela Choon 같은 충실한 직원의 협조도 그의 인복 중 하나다. 더구나 즈위너 갤러리는 여성 큐레이터가 오래 근무하며 아트 페어마다 등장하니, 몇몇 미디어에서는 '즈위너 갤러리의 미녀 군단'이라는 제목의 기사를 뽑기도 한다. 장기근속 직원이 있다는 것, 그리고 이렇게 뉴스거리가 된다는 것은 여러 모로 갤러리의 운영과 홍보에 도움 되는 일이다.[5]

노력의 결실

호사가들이 한편에서 즈위너가 쓸데없는 데 돈을 쓴다고 비아냥거렸지만, 즈위너는 꾸준하게 체계 구축에 공을 들였다. "물론 돈이 듭니다. 하지만 쓴 돈은 돌아옵니다." 그의 장담처럼 결국 노력은 큰 결실을 맺는 초석이 되었다. 2008년 잡지 『플래시 아트Flash Art』의 설문 조사에 의하면 작가들 사이에서 가장 인기 있는 갤러리가 바로 즈위너였다. 체계적으로 자료를 관리하고 홍보하고 마케팅하는 것을 보며 이미 세상을 떠난 댄 플래빈, 도널드 저드, 앨리스 닐Alice Neel, 고든 마타 클락Gordon Matta-Clark의 유족이 즈위너와 계약을 맺었다. 생이 얼마 남지 않은 대가나 이미 작고한 예술가의 유족은 작품이 잘 팔려서 돈을 버는 것보다는 과거의 기록과 행적을 잘 정리해 사후에도 작가의 명성과 작품이 많은 사람들에게 길이길이 영감을 주기를 기대하기 때

미니멀 아트의 성전으로 지어진 데이비드 즈위너 뉴욕 웨스트 20번가 지점.

펠릭스 곤살레스 토레스 개인전, 2017년 4월 27일–7월 14일, 데이비드 즈위너 뉴욕.

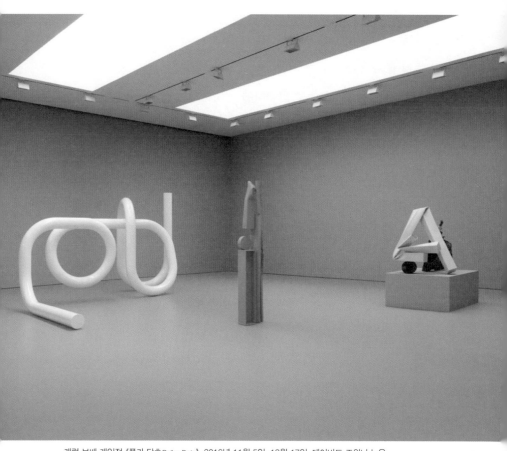

캐럴 보베 개인전 《폴카 닷츠Polka Dots》, 2016년 11월 5일–12월 17일, 데이비드 즈위너 뉴욕.

문이다. 데이비드 즈위너 갤러리 뉴욕 지점의 공사를 맡은 셸도르프 건축사무소Selldorf Architect에 따르면 새로 지은 갤러리는 전적으로 댄 플래빈과 도널드 저드 같은 미니멀 작품을 모시기 위한 신전이 콘셉트라고 했다.

또한 컬렉터에게서도 신뢰를 얻는 데 성공했다. 보통 갤러리는 1차 시장으로서 작가의 작품을 컬렉터에게 소개하는 역할이 기본이지만, 이미 컬렉터가 가지고 있는 작품을 다른 컬렉터에게 소개하는 2차 시장, 즉 딜러로서의 역할을 겸하는 경우가 많다. 2차 시장을 본연의 업무로 하는 기관이 바로 경매사이고, 그 점에서 갤러리와 경매사가 구분된다. 경매사는 중개 거래가 본업이기 때문에 모든 위탁 작품의 진위 판명, 기록 등 서류 정리에 탁월하다. 경매에서 얼마에 팔렸는지를 공개하기 때문에 작품값을 어림짐작할 수 있는 근거로 활용되기도 한다.

반면 갤러리는 아는 사람들 사이의 신뢰를 기반으로 알음알음 은밀하게 거래를 중개하며, 작품이 얼마에 팔렸는지도 불문율에 붙이는 경우가 태반이다. 그러다 보니 자연히 서류 작업이 미약하고 위작의 문제가 불거지기도 한다. 즈위너 갤러리가 작가 자료 정리와 도록 출간에 공을 들이는 이유도 바로 그 때문이다. 작가의 자료가 모여 결국 카탈로그 레조네가 되고, 작품의 진위 판단에도 중요한 영향을 미치기 때문이다. 즈위너 갤러리는 2차 시장 조사 전문팀을 꾸려서 과거에 팔린 작품이 어떠한 경로로 유통되었는지, 전시회에 참여한 적이나 도록은 없는지 등을 조사했다. 즈위너 갤러리가 크리스티나 소더비 같은 대형 경매사 못지않게 작품의 이력 정보를 관리하니 주요 컬렉터가 믿고 작품을 구매할 수 있게 된 것이다.

이 책을 쓰면서 갤러리에 자료를 요청했을 때에도 데이비드 즈위너 갤러리는 체계적으로 잘 정리된 자료를 즉각 보내 주었다. 다른 갤러리들이 관련 사진을 찾아야 한다며 시간을 달라고 한 반면 데이비드 즈위너는 효과적으로 구축해 놓은 데이터베이스를 바탕으로 지체 없이 적극 협조했다.

즈위너의 수난 시대

25년간 갤러리를 운영하면서 당연히 사건도 많았다. 가장 대표적인 예가 바로 제프 쿤스다. 쿤스는 원래 가고시안 갤러리의 전속 작가였는데, 놀랍게도 2013년 5월 8일 데이비드 즈위너 갤러리에서 전시회를 오픈하고 바로 다음날인 5월 9일 가고시안 갤러리에서도 전시회를 열었다. 이런 희귀한 상황을 두고 많은 이들이 궁금해하며 이슈를 삼았지만, 어느 누구도 뚜렷하게 해명하지 않았다.

2014년 찰리 로즈Charlie Rose 토크쇼에 출연한 데이비드 즈위너는 자신이 쿤스에게 이적을 제안한 것이 아니었다고 밝혔다. 2012년 자선 전시회 준비로 쿤스의 작업실에 초청받아 이야기를 나누던 중 쿤스가 먼저 새로운 스타일의 작품을 전시하기 위해서는 새로운 공간이 필요하다며 함께 개인전을 준비해 주기를 바랐다는 것이다.[6] 그러나 이때 판매한 작품 때문에 고소를 당하기도 했다. 원인은 가고시안의 경우와 똑같았다. 작품을 구매한 이탈리아의 딜러 파브리치오 모레티 Fabrizio Moretti가 작품을 완성해서 인도하기로 한 날짜를 맞추지 못했고 에디션 숫자도 판매할 때 말한 것과 다르다고 불만을 제기했다. 판매액 2백만 달러(약 23억 원)에 고소액은 6백만 달러(약 78억 원)에 달했

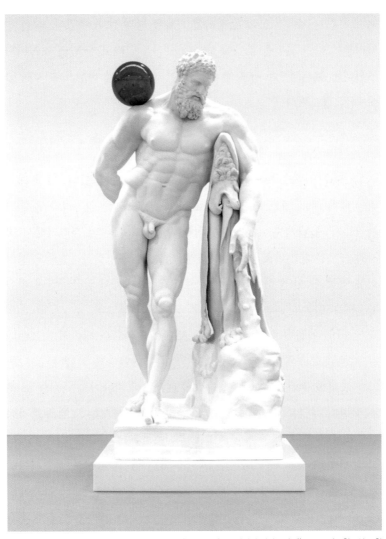

제프 쿤스 개인전 《게이징 볼Gazing Ball》에 전시된 〈게이징 볼(파르네세의 헤라클레스)〉, 2013년 5월 8일-6월 29일, 데이비드 즈위너 뉴욕.

다. 모레티 역시 다른 컬렉터에게 판매한 중간 거래상으로, 왜 작품이 빨리 완성되어 오지 않느냐고 어지간히 닦달을 당한 모양이었다. 이후 쿤스는 가고시안 갤러리 LA 지점에서 크게 전시회를 열며 다시 가고시안으로 되돌아간 듯한 양상을 보이더니, 2018년 3월 아트 바젤 홍콩 페어에 나타나 즈위너 갤러리에서 사진 촬영과 사인을 하는 바람에 우리나라 언론에 처음으로 즈위너 갤러리라는 이름이 오르내리게 했다. 제프 쿤스와 여러 갤러리가 펼치는 심리 싸움과 전술은 『손자병법』 혹은 세계 최정상 국가의 외교 플레이에 못지않다.

데이비드 즈위너와 가고시안이 경쟁한 것은 사실 쿤스가 처음은 아니다. 가고시안 갤러리와 일하던 쿠사마 야요이와 리처드 세라도 즈위너 갤러리와 함께 일하기 시작했다. 시작은 오스트리아 작가 프란츠 베스트Franz West로 거슬러 올라간다. 1992년 카셀 도쿠멘타에 출품한 베스트의 작품은 낡은 페르시아 카펫을 긴 의자 위에 툭 걸쳐 놓은 것으로 그의 명성을 널리 알리는 데 기여했다. 이 작품에 반한 즈위너는 1993년 뉴욕 갤러리 개관전으로 베스트의 전시를 소개했다. 문제는 프란츠 베스트가 가고시안 갤러리로 떠난 것이다. 이에 자극받은 즈위너는 가고시안 갤러리에게 작가를 뺏기지 않는 경쟁력을 갖추겠다며 이를 악물었다고 한다.

가고시안 갤러리와의 차이가 무엇이냐고 찰리 로즈가 묻자 즈위너는 신중하게 선택한 40-50명의 작가와 함께 일하는 것이라고 답했다. 가고시안 갤러리에 소속된 작가가 80여 명에 이르는 것을 부정적으로 보는 것이다. 즈위너는 딜러와 갤러리스트를 구분해야 한다고 강조한다. 딜러는 사고파는 것으로 시작해서 그 후에 작가와 관계를 맺

쿠사마 야요이 개인전 《기브 미 러브Give Me Love》, 2015년 5월 9일–6월 13일, 데이비드 즈위너 뉴욕.
관객이 직접 참여해 완성해 가는 전시로, 관객은 갤러리 안에 지어진 집에 들어가 온통 하얀색인 벽, 바닥, 천장, 가구에 스티커를 붙여 색점으로 가득한 공간으로 변화시킨다.

지만, 갤러리스트는 작가와 먼저 관계를 형성한 후 그들을 알리며 작품을 판매한다. 즉 즈위너는 취향에 따라 선택한 작가를 홍보하는 갤러리스트로서 딜링을 겸하는 것이지만, 가고시안은 작품을 판매하는 딜러로 출발했다가 나중에 갤러리스트가 되었다는 것이다.

또 다른 논란은 세상을 떠난 작가의 작품 에디션과 관련한 것이다. 특히 댄 플래빈이 문제가 되었는데, 즈위너 갤러리는 1964년 그린 갤러리에서 열린 댄 플래빈의 전시회를 기리며 디아 예술 재단Dia Art Foundation, 래넌 재단Lannan Foundation 등 여러 컬렉터에게서 작품을 빌려와 전시를 열었다.[7] 대여한 작품으로 구성했기에 작품을 팔기 위한 전시가 아닌 공익을 위한 전시회라고 즈위너는 설명했다. 멋진 전시 도록까지 발간된 것에 감동한 플래빈의 유족은 이후 즈위너 갤러리와 전속 계약을 맺었다. 즈위너의 아버지 루돌프가 독일에서 플래빈을 처음으로 소개한 것에 이어 2세대인 데이비드 즈위너와 플래빈의 아들이 계약을 맺게 된 것이다.

이미 세상을 떠난 작가를 전속 작가로 받아들인다는 건 무슨 의미일까? 우선 시중에 거래되는 작품을 포함해 유족에게 남아 있는 작품의 판매와 관리를 맡는 것이다. 그런데 유족이 가지고 있는 작품이 완성품이 아니라 완성될 가능성을 지니고 있는 프로젝트라면? 댄 플래빈의 경우 생전에 5개 정도의 에디션으로 계획된 작품이지만 한두 점 밖에 팔리지 않아 에디션이 남아 있는 작품이 많았다. 그렇게 남은 에디션을 모으면 꽤 많은 신작을 판매할 수 있다. 게다가 댄 플래빈의 작품은 형광등을 재료로 사용하기에 작가의 손길이 꼭 닿아야 하는 것도 아니다. 유족은 생전에 작가가 사인해 놓은 형광등을 이미 충분히

보유하고 있었다.

하지만 기존의 컬렉터는 새로 생기는 작품을 꺼림칙하게 여겼다. 생전에 플래빈과 거래한 폴라 쿠퍼 갤러리나 페이스 갤러리도 반대하기는 마찬가지였다. 본래의 의도가 5개 에디션이었다고 해도 살아생전에 2개만 만들었다면 그것을 끝으로 보아야 하지 않을까? 남은 에디션은 작가가 작품을 더 만들 수 있는 에디션의 여지를 그 자신에게만 열어 놓은 것인데, 사후에 유족이 그 권리를 이어받을 수 있는 걸까?

작품 개수가 늘어나 작품값이 하락하는 것도 물론 반대를 하는 주된 이유다. 결국 댄 플래빈의 의지일지 아닐지도 모를 일을 사후에 진행하는 것은 작가의 뜻을 거스르는 일로 보인다는 데 의견이 모였다. 유족이 남은 에디션을 작품화한다면 결국 돈을 벌기 위해서라는 비난을 피하기 어려운 입장이 됐다. 결국 즈위너와 유족은 작품을 보급해 미술사 연구에 도움이 되도록 하는 공익적 목적에 한해 미술관 같은 공공 기관에만 새로운 에디션 작품을 판매하고, 개인 컬렉터의 소유 목적으로는 판매하지 않는 선에서 해법을 찾았다. 2015년 아부다비 아트 페어 리뷰 기사에 따르면, 즈위너 갤러리가 댄 플래빈의 작품 중 보기 드문 원형 형광튜브 작품 두 점을 선보였는데 이는 1972년 원작의 사후 작품인 세 번째 에디션으로 각각 180만 달러(약 20억 원)에 팔렸다고 한다.[8] 구매자를 밝히지는 않았지만 조만간 중동아시아 지역 미술관에서 댄 플래빈의 작품을 보게 될 듯싶다.[9]

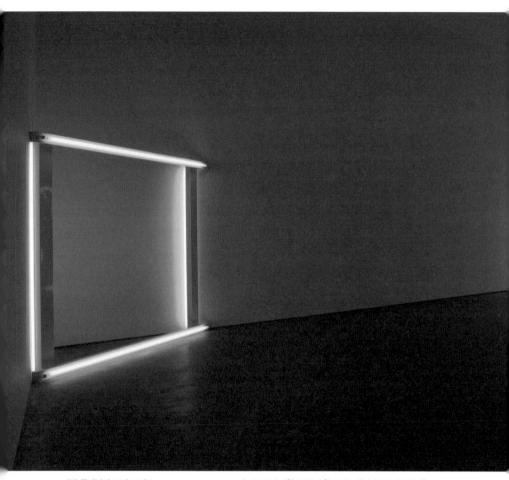

《댄 플래빈과 도널드 저드Dan Flavin and Donald Judd》, 2013년 2월 15일–3월 21일, 데이비드 즈위너 뉴욕.

아트 페어의 맹점

2017년 3월 아트 바젤 홍콩 부스에서 루크 토이만스Luc Tuymans 의 미디어 인터뷰가 진행되는 것을 보았다. 데이비드 즈위너가 먼발치에서 루크를 바라보며 흐뭇해하는 모습이 인상적이었다. 기사에 따르면 VIP 오프닝 후 한 시간도 되기 전에 루크 토이만스의 회화 세 점 중 두 점이 각 150만 달러(약 16억 원)에 팔렸다고 했다.[10] 이 경우 루크의 작품을 이미 잘 알고 있는 컬렉터가 구매했다고 짐작할 수 있다. 처음 본 작품을 한 시간 만에 배워 구매를 결정하기는 쉽지 않기 때문이다.

루크 토이만스는 벨기에 출신으로 역사와 기억을 주제로 다룬다. 1992년 카셀 도쿠멘타에서 요란한 설치와 미디어 작품 사이에 걸린 차분한 작은 회화 작품이 즈위너를 사로잡았고 이후 그들의 우정은 20년 이상 계속되고 있다. 루크는 2001년에 베니스 비엔날레 벨기에 대표 작가로 선정되었고, 2012년 즈위너 갤러리가 런던 지점을 열 때 초대 작가로 전시를 열었다. 이제 루크 토이만스를 말할 때 즈위너를 말하지 않을 수 없을 정도로 그들은 가까운 파트너가 되었다.[11] 하지만 그를 알 수 있는 기회가 좀처럼 드문 아시아 마켓에서 그의 작품은 아트 페어에서나 한두 번 볼 수 있을 뿐이라면 어떻게 그의 작품을 소개하고 알려야 할까?

사실 아트 페어는 여러 작가의 작품이 정해진 부스 안에 맥락 없이 걸리는 일종의 진열대이기 때문에 개인전 혹은 주제전처럼 작가를 알 수 있는 계기를 제공하는 전시라고 보기는 어렵다. 미술 시장 현장에서 작품 앞에 섰을 때 이 작품은 얼마라는 것 외에 딜러에게서 들을 수 있는 설명은 사실 거의 없다. 딜러는 대개 "너무 예쁘죠? 아름답죠?

멋지죠? 훌륭하죠?"라거나 이 작품이 누구의 컬렉션에 포함되어 있고 앞으로 어느 미술관에서 전시될 예정이라는 등 작품의 주변 상황을 설명할 뿐이다. "아트 페어에서 왜 이렇게 돈 얘기가 많이 오가는지 아시나요?" 『뉴요커』 기자와의 인터뷰에서 즈위너가 기자에게 질문하고 스스로 답했다. "예술을 말하는 것보다 돈 얘기하는 것이 훨씬 쉽기 때문입니다."[12] 정말 속시원한 비판이다.

그러나 "이 작가는 어떤 작가인가요?"라고 묻기도 어렵다. 남들은 다 아는 작가인데 나만 모르는가 싶어 조심스럽기 때문이다. 하지만 큐레이터나 고수급 컬렉터도 쉽게 묻지 못하는 것은 그 질문에 대한 답이 한두 마디로 끝날 수 없음을 알기 때문이다. 결국 미술 시장에서는 작품 논의가 사라진다. 사실 작품을 잘 알아야만 판매를 잘할 수 있는 것도 아니고, 의외로 컬렉터가 작품의 의미를 다 알고 싶어하지 않는 경우도 있다. 꼭 알고 사는 것도 아니다. 안다고 좋아지는 것도 아니고 몰라도 즐길 수 있다. 하지만 곧 가격이 오를 작품이라는 말에 갤러리에서 작품을 사서 얼마 지나지 않아 경매에서 비싼 값에 팔아 차액을 남기려는 투자자형 손님이 아니라 작품의 의미를 공유하고 작가를 후원하기 위해 작품을 수집하며 오랜 시간을 함께 보내는 컬렉터를 양성하기 위해서는 컬렉터 교육이 반드시 필요하다.

즈위너 갤러리는 작품이 왜 좋은지를 알리기 위해서 20년 넘게 토이만스의 작품을 소개해 왔다. 즈위너 갤러리의 수석 딜러 크리스토퍼 다멜리오는 컬렉터와 대화를 하면서 시간이 걸리더라도 왜 이 작품이 좋은지 알리는 것이 바로 갤러리스트의 역할이라고 말한다.[13] 그의 인터뷰가 무척이나 인상깊었는데, 마침 2017년 11월 상하이 웨스트

2017년 초 홍콩에 문을 연 새로운 갤러리 타운 H 퀸스. 데이비드 즈위너 외에 페이스 갤러리, 하우저 앤드 워스 등이 입점했으며 한국의 서울옥션도 이 건물에 자리를 잡았다.

번드 아트 페어West Bund Art & Design에서 그러한 장면을 목격할 수 있었다. 젊은 중국 여성 세 명이 작품을 관심 있게 바라보자, 다멜리오가 다가가 "혹시 이 작가를 아십니까?"라고 물었고 그들이 모른다고 대답하자 바로 친절하고 상세한 설명을 이어 나갔다. 아트 페어에서 관계자가 작품의 가격이나 시세 동향이 아닌 작품의 의미와 기법을 진지하게 설명하는 것은 참으로 보기 드문 일이었다.

뉴욕과 런던을 넘어 세계로

데이비드 즈위너 갤러리는 홍콩에 갤러리를 열며 아시아 미술 시장에 본격적으로 진출할 준비를 마쳤다. 바로 홍콩에 새로 생긴 H 퀸스 건물에 한자리를 차지한 것이다. 같은 건물에 한때 뉴욕에서 동업 관계를 유지한 하우저 앤드 워스 갤러리도 문을 열고 한국의 서울옥션도 지점을 열었으니 당분간 홍콩 중심의 미술 시장 파워는 지속될 모양새다. 아시아 현대 미술을 중심으로 하는 M＋ 미술관이 2019년에 완공되면 홍콩은 그 이전까지와는 완전히 다른 아시아의 예술 중심지로 우뚝 설 것이다. 과거 뉴욕 혹은 런던에서 벌어진 미술 시장 전쟁이 이제 홍콩에서 어떤 모습으로 펼쳐질지 기대가 된다.

이완 워스와 마누엘라 워스.

조용하게 은밀하게,
이완과 마누엘라 워스

Hauser & Wirth Gallery

우리 갤러리에는 초인종이 없으며
항상 열려 있습니다.
갤러리 리셉셔니스트가 가장 중요한 역할을 하는 직원이라고 생각합니다.[1]
이완 워스

무한 경쟁을 강조하는 글로벌 사회에서 살아가는 와중에 최근 자
발적으로 그 궤도에서 벗어나 나만의 삶을 살겠다는 사람들이 생겨나
고 있다. 더 많은 돈을 벌고자 나를 위한 시간은 하나도 없이 사는 대
신 적게 벌고 적게 쓰면서 소박하고 인간적인 삶을 누리려 한다. 어렵
게 입사한 고액 연봉의 대기업을 그만두고 새로운 직업을 택하는 젊은
이들도 있다. 어려운 시절에 나고 자라 생존과 성공을 위해 달려온 구
세대의 눈에는 배부르고 철없는 선택으로 보일 수도 있지만 누구나 한
번쯤 꿈꾸는 삶의 모습일 것이다. 갤러리 비즈니스에 종사하면서 그런

삶을 누리는 것이 가능할까? 돈이 넘쳐 나는 부자를 만나고, 화려한 파티에 참석하고, 있어 보이는 듯 허세를 떨며 살아야 하는 이 바닥에서 말이다.

하우저 앤드 워스는 바로 그러한 점에서 눈길을 끈다. 영국 시골 마을 농장을 개조해 대안 학교 같이 갤러리를 운영하면서도 여전히 세계 미술계에서 가장 영향력 있는 인물 1위로 손꼽히니 말이다. 모든 성공에는 대가가 따르는 법, 성공을 하기 위해서는 하기 싫은 일을 기꺼이 감수해야 한다고 모두 말하지만, 하우저 앤드 워스는 그들이 원하는 곳에서 그들이 원하는 방식대로 성공할 수 있음을, 성공보다는 행복을 선택함으로써 도리어 성공에 보다 빨리 이를 수 있음을 보여 준다.

세계 최연소 딜러의 탄생

하우저 앤드 워스의 대표 이완 워스Iwan Wirth, 1970- 는 잘나가는 갤러리스트 중에서도 유난히 젊은 축에 속하지만 그의 갤러리는 2017년에 벌써 개관 25주년을 맞았다. 비결은 일찍 시작한 것! 이완 워스는 알프스 근교 장크트갈렌St. Gallen 출신으로 아버지는 건축가이고 어머니는 선생님이었다. 어린 시절부터 미술에 관심이 많던 워스는 16세에 갤러리를 열 정도로 열정적이었다. 학교를 다니며 매주 수요일과 토요일 오후, 그리고 일요일에만 문을 연 갤러리에서는 스위스 화가 브루노 가서Bruno Gasser의 전시를 시작으로 르 코르뷔지에Le Corbusier의 드로잉, 호안 미로Joan Miró의 판화 등을 판매했다. 이렇게 성장한 19세의 젊은 딜러는 취리히로 옮겨 가 작품 판매를 계속하면서 컬렉터 우르줄라 하우저Ursula Hauser를 만났다. 유통 사업으로 막대한 부를 구축한 하

우저는 이완의 능력을 알아보고 피카소와 샤갈의 작품을 살 수 있도록 투자금을 빌려주었을 뿐 아니라 자신의 컬렉션을 위해 어드바이저로 일해 줄 것을 부탁한다.[2] 함께 호흡을 맞춰 오던 그들은 1992년 취리히에 갤러리 하우저 앤드 워스를 열었다. 갤러리에서 일하던 하우저의 딸 마누엘라Manuela와 이완이 부부가 되면서 이들은 투자자와 갤러리스트에서 장모와 사위로 한 가족이 된다. 운명이었을까? 아니면 재목을 알아본 장모님의 지혜로운 계획이었을까?

1992년 스위스 취리히의 한 아파트에서 시작한 하우저 앤드 워스는 알렉산더 콜더Alexander Calder의 모빌과 구아슈, 호안 미로의 조각 및 그림으로 시작해 백남준과 에곤 실레Egon Schiele 전시회를 열며 성공의 발판을 굳혔다. 1994년 리처드 아트슈바거Richard Artschwager, 1995년 게르하르트 리히터와 마르셀 브로드타르스Marcel Broodthaers 등 쟁쟁한 작가의 전시회를 기획하며 급성장했다. LA의 스타 작가 제이슨 로즈Jason Rhoades, 댄 그레이엄Dan Graham 영입에도 성공했다. 매 전시마다 도록 출판에 공을 들였고, 1994년에는 미술 잡지 『파르케트Parkett』의 10주년을 맞이해 작가 61명과 함께한 콜라보레이션 전시에 존 발데사리John Baldessari, 크리스티앙 볼탕스키Christian Boltanski, 루이즈 부르주아, 소피 칼Sophie Calle, 펠릭스 곤살레스 토레스Félix González-Torres, 제프 쿤스 등 쟁쟁한 작가를 초대했다. 갤러리를 차린지 불과 2-3년 만의 일로 경이적인 속도였다.

성공의 이면에는 네트워킹의 힘이 주효했고, 특히 백남준 전시회를 취리히 서쪽의 빈 공장 건물을 빌려 개최한 것은 신의 한 수였다. 굳이 시내에 있을 것이 아니라 아예 버려진 산업 단지의 빈터로 갤러

리를 옮겨도 되겠다는 가능성을 배운 것이다. 그들은 곧 이 지역으로 이전했다. 마르크 장쿠 갤러리Galerie Marc Jancou가 런던으로 이사가고 남은 자리에 들어선 덕분에 갤러리의 입지를 알리는 데 써야 할 시간을 단축할 수 있었다. 당시 서부 취리히는 전위적인 현대 미술가를 소개하던 쿤스트할레 취리히Kunsthalle Zürich를 중심으로 신흥 예술구가 형성되고 있었다. 쿤스트할레 식당에서 어슬렁거리면 자연스럽게 세계적인 작가를 만날 수 있었고, 전시차 취리히에 머무르는 작가들이 근처의 볼 만한 갤러리를 찾으면서 하우저 앤드 워스로 발길을 이었다. 한편 갤러리에서 기획한 전시가 쿤스트할레 취리히에 영향을 주기도 했다. 하우저 앤드 워스에서 열린 브루스 나우먼의 전시회를 본 쿤스트할레의 큐레이터 하랄트 제만Harald Szeemann이 나우먼의 개인전을 개최하기로 결정한 것이 대표적인 사례다.

이렇게 서로 영향을 주고받던 갤러리와 미술관은 1995년 운명 공동체가 된다. 이들이 있던 지역이 재개발로 헐리게 되었기 때문으로, 쿤스트할레 취리히는 하우저 앤드 워스를 비롯한 몇몇 문화 예술 기관을 선별해 함께 맥주 공장이던 뢰벤브로이 취리히Löwenbräu Zürich로 이주했다. 문을 닫을 뻔한 위기가 도리어 새로운 국면을 불러온 것이다. 뿐만 아니라 2010–2013년에 뢰벤브로이 취리히가 보수, 확장 공사를 하는 동안에도 다 같이 임시 건물로 이주했다가 뢰벤브로이 아레알Löwenbräu-Areal로 새롭게 태어난 문화 예술 지구에 다시 입주해 모두 이웃으로 남았다. 젠트리피케이션gentrification으로 사라질 뻔한 위기 앞에서 문화 예술 기관이 똘똘 뭉쳐 함께 살아남은 것이다. 게다가 뢰벤브로이 취리히의 보수 공사를 이완 워스의 아버지인 건축가 한스

뤼디 뷔르트Hansruedi Wirth가 맡았다니 여러 모로 흥미로운 인연이다.

스위스를 넘어 해외로

하우저 앤드 워스는 갤러리를 운영하는 동시에 자신들의 컬렉션을 구축하는 컬렉터이기도 하다. 이완 워스와 그의 아내 마누엘라, 장모님이자 투자자이며 컬렉터인 우르줄라 하우저는 세계 곳곳으로 작품을 찾아 여행을 다녔다. 뉴욕, 런던, 아시아, 심지어 소장품을 판매하기로 한 상트페테르부르크의 러시아 미술관The State Russian Museum 수장고에 이르기까지 좋은 작가와 작품이 있는 곳이라면 어디든지 갔다. 그들은 좁은 스위스를 벗어나 해외에 지점을 차릴 생각을 하게 되었고 그 시작으로 뉴욕을 선택했다. 1993년 맨해튼에 갤러리 장소까지 마련했다가 곧 그들 혹은 갤러리와 관련 있는 작가들이 뉴욕을 방문할 때 활용할 수 있는 거주지를 마련하기로 계획을 변경한다. 그리고 뉴욕을 편하게 드나들며 각종 파티를 통해 인맥을 강화해 나갔다.

그러던 중 뉴욕에서 활동하던 독일인 데이비드 즈위너와 의기투합해 2000년 즈위너 앤드 워스 갤러리를 개관했다. '하우저'라는 이름이 빠졌지만 우르줄라 하우저의 건물에 갤러리를 열었으니 하우저는 이번에도 적절한 투자를 한 셈이었다. 그들은 유럽과 미국을 잇는 특수성을 강점으로 내세워 컬렉터에게서 작품을 받아 다시 판매하는 2차 시장에 주력했다. 대표적인 사례는 독일의 프리드리히 플리크Friedrich Flick 컬렉션이다. 옛 거장의 그림에서부터 현대 미술에 이르기까지 어마어마한 컬렉션을 가진 이 개인 컬렉터는 본래 미술관을 지을 생각이었다. 하지만 그가 작품을 구매한 자금이 제2차 세계 대전 당시 나치

수하에서 번 '피 묻은 돈'이라고 시민들이 반대하고 나서 결국 미술관을 지으려던 계획은 이뤄지지 못했다. 대신 많은 작품을 독일의 미술관에 기증했고 일부는 즈위너 앤드 워스를 통해 판매했다.

2008년 헬가와 발터 라우프스Helga and Walther Lauffs 컬렉션 150여 점을 구매한 것도 화제를 모았다. 1968년부터 시작된 이 컬렉션은 독일 크레펠트Krefeld의 카이저 빌헬름 미술관Kaiser Wilhelm Museum의 큐레이터가 조언을 해 준 덕분에 요제프 보이스, 이브 클라인, 에바 헤세Eva Hesse, 루초 폰타나Lucio Fontana 등 팝 아트에서 미니멀리즘에 이르기까지 미술사의 주요 작품을 아우르는 수준급 작품으로 구성되어 있다. 딜러가 접근할 수 있는 거의 유일한 미술관급 컬렉션이었기 때문

하우저 앤드 워스 런던 메이페어, 2018년 5월.

에 작품이 시장에 나오자 전 세계 컬렉터의 주목을 끌었다. 즈위너 앤드 워스는 컬렉션 관련 도록을 출판하고 2008년 취리히 전시를 시작으로 세계 곳곳에 컬렉션을 소개하며 공동 판매망을 구축하는 합작 전략으로 작품 판매에 성공한다. 그들이 수년 동안 판매한 라우프스 컬렉션의 총 판매 금액은 8천만 달러(약 880억 원)에 이른다.[3] 2009년 이완 워스의 본 갤러리라 할 만한 하우저 앤드 워스가 마침내 뉴욕에 지점을 내기로 하면서 즈위너 앤드 워스는 문을 닫았지만, 두 젊은 딜러는 여전히 동료이자 라이벌로서 2013년 이후 『아트리뷰』에서 조사한 세계에서 가장 영향력 있는 미술계 인물 1, 2위를 다툴 정도로 크게 성장한다.

런던 입성

'하우저 앤드 워스'라는 이름으로 뉴욕보다 먼저 자리를 잡은 곳은 영국 런던이었다. 2000년대 후반 뉴욕발 세계 경제 위기를 극복하고 다시금 미술 시장이 활기를 되찾아갈 무렵 가장 상황이 좋은 곳은 바로 런던의 미술 시장이었다. 2012년 런던 올림픽 즈음해 데이비드 즈위너, 가고시안 갤러리 등이 앞다투어 런던에 지점을 냈다. 이완 워스는 런던이야말로 유럽과 미국의 미술 시장이 만나는 지점이라고 지적하며, 특히 테이트 모던이 성공하면서 런던이 세계 미술 시장의 핵심으로 급부상했다고 설명한다. 파리는 여전히 강력하지만 국가의 공공 후원 정책 때문에 미술 시장이 성장하기 어렵고, 베를린은 저렴한 가격 덕분에 예술가들이 작업실을 얻기는 좋지만 경제적으로 취약한 단점을 지녔다고 그는 분석했다.[4] 런던이 세계 미술 시장의 중심이 된

데에는 그 외에도 여러 가지 배경이 있다. 뒤에서 소개할 화이트 큐브의 성장과도 관련이 깊은데, 1980년대 말 데미언 허스트를 위시한 젊은 작가들이 전시회 《프리즈Freeze》를 기획하며 YBA(Young British Artists)라는 이름으로 세계 미술 시장의 주역으로 떠올랐다. 컬렉터 찰스 사치가 직접 큐레이팅을 하며 전면에 나섰고, YBA 전시회에서 이름을 딴 잡지 『프리즈Frieze』가 1991년에 창간되었으며 2003년에는 프리즈 아트 페어로 변신해 성공을 거두었다. 또한 밀레니엄을 맞이해 다시 한 번 세계를 선도하는 국가로 앞서 나가려는 영국의 국가 정책은 예술, 디자인 등 창조 산업을 적극 후원했다. 미디어 대국답게 터너 프라이즈The Turner Prize를 전국에 생방송하고 마돈나가 와서 수상식을 거행할 정도의 이벤트로 만들어 버림으로써 대중의 관심을 사는 데도 성공했다.

런던이 세계 미술 시장의 중심으로 부상하려는 조짐이 보이던 2003년, 하우저 앤드 워스는 경쟁자보다 10년 앞서 런던에 자리를 잡았다. 특히 전시 공간과 작품의 조화를 매우 중요하게 여겨 피커딜리 지역에 갤러리를 열며 폴 매카시Paul McCarthy, 피필로티 리스트Pipilotti Rist, 제이슨 로즈 등 갤러리의 오랜 전속 작가에게 공간이 마음에 드는지 일일이 의견을 구하며 신중을 기했다. 전시할 작가들이 그 장소를 마음에 들어 하고 영감을 얻을 수 있는 곳이어야만 한다는 판단 때문이었다. 뿐만 아니라 취리히에서 오래된 공장 건물을 임시로 빌려 백남준 전시회를 열었던 것처럼 옛 공간을 활용하는 전시회를 열기도 했다. 런던에 갤러리를 연 덕분에 마틴 크리드Martin Creed, 론 뮤익Ron Mueck을 비롯한 영국의 주요 작가를 영입할 수 있었고 반대로 갤러리

소속 미국 작가를 런던에 소개할 수 있었다.

한편, 2006년에는 두 번째 지점으로 부유하고 고급스러운 올드 본드가Old Bond Street의 콜나기 갤러리Colnaghi Gallery가 있던 자리를 택했다. 콜나기는 고전 작품을 거래하는 유럽에서 가장 오래된 갤러리 중 하나로, 하우저 앤드 워스는 이 장소의 역사적 전통을 살려 현대 미술과 고전 작품이 대화하는 전시회를 기획했다. 2009년에는 갤러리 근처 정원에서 야외 조각 프로젝트를 진행하는 등 다양한 실험을 거듭했다. 2010년에는 신흥 갤러리 지역으로 부상한 메이페어Mayfair에 세 번째 갤러리를 오픈하고 베니스 비엔날레 총감독 출신의 제르마노 첼란트Germano Celant를 큐레이터로 영입해 루이즈 부르주아의 작품으로 개관전을 열었다. 브루주아의 천으로 된 작품에 포커스를 맞춘 이 전시회는 베네치아의 에밀리오와 안나비안카 베도바 재단Fondazione Emilio e Annabianca Vedova으로 순회를 떠나 2만 명 이상의 관람객을 모았는데, 갤러리의 전시회도 큐레이팅 중심의 전시회가 될 수 있음을 보여 준 중요한 사례다. 한편 2011년에 루이즈 부르주아와 트레이시 에민Tracey Emin이 함께한 전시 《나를 버리지 마세요Do Not Abandon Me》는 두 걸출한 여성 작가의 만남이라는 점에서 화제를 불러 모았다.

갤러리의 장소성

갤러리 장소는 하우저 앤드 워스가 처음부터 매우 중요하게 생각한 요소다. '장소'라는 말에는 지리적 위치와 공간의 분위기와 역사가 모두 포함된다. 앞서 소개한 바와 같이 서부 취리히의 공장 지대로 갤러리를 옮길 때부터 그들은 지리적 요소의 힘을 익히 체감하고 있었

하우저 앤드 워스 서머싯의 로스 바 앤드 그릴, 2018년 5월.

다. 일부러 선택했든 우연한 행운이든 그들은 본래 장소가 지닌 문화적 힘을 갤러리 운영에 효과적으로 적용할 줄 알았다. 뉴욕에서도 이러한 장소성은 갤러리 운영에 상당한 영향을 끼치는 요소로 작용했다. 하우저 앤드 워스 뉴욕이 전설적인 마사 잭슨 갤러리[5]가 있던 자리에 들어선 이유도 바로 그 때문이다. 이곳은 이미 1998년에 우르줄라 하우저가 구입한 건물로 2009년에 갤러리를 열 때 오픈식은 1961년 같은 자리에서 열린 앨런 캐프로Allan Kaprow의 실험적 해프닝 〈야드 Yard〉의 재연으로 꾸며졌다.

2013년에 개관한 하우저 앤드 워스 뉴욕의 두 번째 지점은 1930년대에 공장으로 세워졌다가 1980년대 유명한 롤러스케이트장 록시Roxy로 활용되던 곳에 자리했다. 그들은 록시가 뉴욕의 문화적 자유를 상징했음을 중요한 요소로 받아들였고 과거의 흔적이 남아 있도록 인테리어를 고안했다. 갤러리 내부 레스토랑조차도 힙한 분위기의 로스 바 앤드 그릴Roth Bar & Grill로 기획했다. 로스 바는 작가 비욘 로트Björn Roth의 작품으로, 그의 아버지이자 작가인 디터 로트Dieter Roth에게서 이어진 프로젝트다. 사연은 1997년 취리히로 거슬러 올라간다. 하우저 앤드 워스 갤러리가 뢰벤브로이 맥주 공장에 자리하고 있을 때 디터 로트의 개인전을 개최했는데 작가는 옛 맥주 공장이라는 장소의 특성을 살려 전시를 바 형태로 기획했다. 당시 아들 비욘 로트가 전시를 도왔으며 지금은 슈퍼스타가 된 우르스 피셔는 바에서 일을 했다. 전시 기간 동안 이곳은 지역 미술인의 아지트가 되었다. 디터 로트는 이 전시를 위해 스태프 한 팀을 아이슬란드에서 불러왔고 그들의 교통비와 숙박비는 고스란히 하우저 앤드 워스의 몫이었다. 그런데 작품이

팔리기는커녕 허가도 없이 바를 열고 술을 판매한 죄로 경찰이 들이닥쳤다. 해외에서 온 작가의 스태프는 불법 노동자로 체포되었다. 게다가 작가 디터 로트가 전시 중 타계했다. 불행 중 다행일까? 작가의 죽음은 안타까운 일이지만, 작가의 유고 전시가 됨으로써 전시는 더욱 유명해졌고 그 영상 기록이 뉴욕 현대미술관의 소장품이 될 정도로 중요한 의미를 지니게 되었다. 이후 로트 가족은 재단을 설립했고 아들 비욘 로트는 아버지의 뜻을 받들어 준 것에 감사하며 하우저 앤드 워스와의 인연을 이어가고 있다. 이것이 하우저 앤드 워스가 세워지는 지점마다 로스 바 앤드 그릴이 함께 열리는 연유다. 하우저 앤드 워스 서머싯에 들어선 로스 바 앤드 그릴은 2014년 『뉴욕 타임스』가 선정한 새로 생긴 최고의 브런치 레스토랑 25에 뽑히기도 했다.

런던에서 서머싯으로

런던 미술 시장이 활성화됨에 따라 이완과 마누엘라 워스는 아예 거처를 런던으로 옮기고 적극적으로 런던에서의 비즈니스를 개척했다. 그런데 그들은 엉뚱하게도 시골에 갤러리 지점을 냈다. 바로 하우저 앤드 워스 서머싯Somerset이다. 1760년대에 지어져 1918년 이후로 버려진 농장을 2년간 수리해 2012년 하우저 앤드 워스 서머싯이 문을 열었다. 약 6천 제곱미터 대지에 전시장 및 교육장으로 활용되는 기존 농장 건물과 신축 건물이 들어서고 주변으로 정원이 펼쳐졌다. 이곳은 하우저 앤드 워스의 한 지점에 그치는 것이 아니라 갤러리 비즈니스 역사에 획을 긋는 새로운 장이 시작되는 의미를 지닌다고 할 수 있다.

서머싯 지점이 문을 연 2012년은 세계 미술 시장에 여러 변화가

있던 분주한 한 해였다. 런던에 가고시안 갤러리와 즈위너 갤러리가 들어섰다. 파리에도 타데우스 로팍이 10월 12일 팡탱Pantin에, 일주일 뒤인 10월 18일 가고시안 갤러리가 르브르제Le Bourget에 지점을 열었다. 두 갤러리는 모두 파리 북부 변두리 지역에 새 지점을 냈다는 점에서 눈길을 끌었다. 차로 이동하면 불과 30분 밖에 걸리지 않는 지척이다. 뜬금없이 파리 근교에 갤러리를 연 이유는 이곳이 샤를 드 골 국제공항과 인접해 작품의 화물 운송이 용이하고 개인 전용 비행기를 타고 다니는 슈퍼 컬렉터에게는 오히려 접근성이 좋은 곳이기 때문이다. 그러므로 진짜 시골에 자리 잡은 하우저 앤드 워스 서머싯은 더욱 특별해 보인다.

물론 이 지역이 가난한 동네는 아니다. 서머싯은 런던에서 남서부로 2백 킬로미터쯤 떨어진 브루턴Bruton 지역으로 은퇴한 이들이 모여 사는 아름답고 조용하고 한적한 시골이다. 전통적으로 양털 산업이 발전한 곳이어서 부유한 데다 근처에 영국식 정원으로 유명한 스타헤드Stourhead 정원이 있을 정도로 풍광이 아름다우며 영국 최초의 로마식 목욕탕이 있던 유명 관광지 바스Bath도 가깝다. 하지만 그 지역 부자를 현대 미술 작품을 구매할 잠재적 컬렉터로 겨냥하고 이곳에 온 것은 아니다. 최고급 럭셔리 리조트에나 가야 볼 수 있을 법한 컬렉션을 갖춘 이 미술관급 수준의 갤러리는 지역 문화 센터 역할을 하고 있다. 전시 투어는 기본이고 학생들을 위한 체험형 교육에서부터 성인 대상 프로그램까지 다양한 교육 프로그램이 구성되어 있으며 매주 첫 번째 토요일은 가족의 날로 지정했다. 프로그램에는 미술 주제뿐 아니라 정원이나 자연, 과학 관련 일반 교양도 포함된다. 덕분에 9개월 만

에 10만 관객을 유치하며 자리 잡을 수 있었다. 하지만 입장료 수익은 없다. 미술관이 아니라 갤러리이기 때문이다. 그리고 다수의 관람객은 그 지역의 학생들이다.

각종 교육 프로그램 참가비, 멀리서 온 방문객을 위한 숙박 시설, 아트 샵, 로스 바 앤드 그릴 레스토랑 등 부수적인 수익이 없는 것은 아니다. 하지만 이렇게 얻는 수익의 총합이 목적이라면 대도시에서 갤러리를 열어 작품을 파는 편이 훨씬 이익일 것이다. 어쩌다 시골의 농장 건물을 개조해서 자선 사업하듯 갤러리를 차렸을까?

잘 모르는 사람에게는 의외의 선택처럼 보이지만 하우저 앤드 워스를 운영하는 이완과 마누엘라를 아는 이들은 드디어 그들이 꿈을 펼치고 있다고 평가했다. 그들의 이전 행보에서 오늘날의 서머싯이 예견되는 기획을 만날 수 있다. 2011년 런던의 하우저 앤드 워스 피커딜리 갤러리에서 연 전시회는 전시장 전체를 마을 회관으로 바꾸는 프로젝트였다. 스위스 출신 작가 크리스토프 뷔헬Christophe Büchel의 전시 《피커딜리 커뮤니티 센터The Piccadilly Community Centre》가 바로 그것인데, 전시장 내부를 강의실, 세미나실, 무용실, 기도실, 식당, 바, 클럽 등으로 나누고 실제로 그러한 용도로 활용했다. 쉽게 드나들 수 없을 것만 같은 콧대 높은 갤러리가 지역민과 관람객의 커뮤니티 센터로 바뀐 것이다. 이 전시회가 11주 동안만 지속된 프로젝트였다면 하우저 앤드 워스 서머싯은 영구적인 커뮤니티 센터인 셈이다.

이완은 스위스 알프스의 산골 장크트갈렌 출신으로 늘 사람을 존중하는 경영 방침을 취해 왔다. 보통 런던의 갤러리, 특히 콜나기 같은 럭셔리한 갤러리가 위치해 있는 올드본드가 주변의 갤러리는 아무나

함부로 들어설 수 없는 분위기를 자아낸다. 갤러리 입구에 입장객을 위아래로 훑어보며 심사하는 문지기가 서 있거나, 문을 잠궈 놓고 초인종을 눌러야 문을 열어 주는 식으로 운영된다. 꼭 들어와야 할 사람, 즉 작품을 살 사람만 들어오라는 뉘앙스를 풍기는 것이다. 하지만 이완 워스는 "우리 갤러리에는 초인종이 없으며 항상 열려 있습니다. 갤러리 리셉셔니스트가 가장 중요한 역할을 하는 직원이라고 생각합니다."라고 말한다.[6] 그러니 작가들과의 관계는 말할 것도 없다. 갤러리와 작가가 함께 일하고 헤어지고를 거듭하는 와중에 하우저 앤드 워스는 인연을 맺은 작가가 갤러리를 떠나 다른 곳으로 옮긴 적이 한 번도 없다는 것을 자랑스럽게 여긴다.

젊은 시절부터 뜻을 함께한 스위스 큐레이터 한스 울리히 오브리스트Hans Ulrich Obrist가 서펀타인 갤러리Serpentine Galleries 디렉터로 취임한 것도 은연중에 영향을 미쳤다. 서펀타인 갤러리는 본래 정원의 찻집이던 곳을 개조해 만든 작은 미술관으로 후원금 모집을 위해 매년 여름 세계적인 건축가를 초청해 파빌리온을 짓는 프로젝트를 지속한다. 자연과 어우러지는 흥미로운 프로젝트는 하우저 앤드 워스 서머싯을 구상하는 데 많은 도움을 주었다. 서머싯 갤러리의 정원 설계자로 네덜란드 정원사 피트 아우돌프Piet Oudolf를 선택한 것도 그가 참여한 서펀타인 파빌리온을 보고 내린 결정이었다.

시골의 갤러리, 지역 사회를 바꾸다

하우저 앤드 워스라는 한 사설 갤러리가 들어와 서머싯의 많은 것을 바꿔 놓았다. 2016년 3월, 두바이 국제 사진 페스티벌XPOSURE

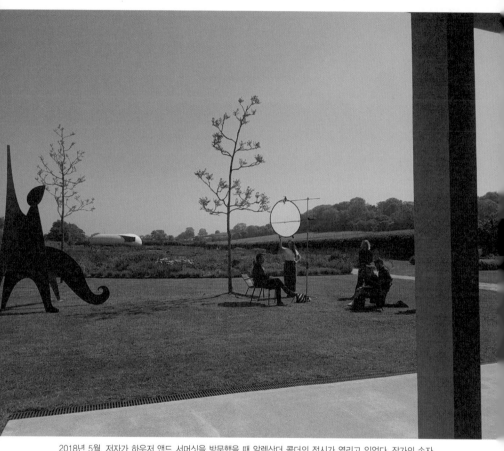

2018년 5월, 저자가 하우저 앤드 서머싯을 방문했을 때 알렉산더 콜더의 전시가 열리고 있었다. 작가의 손자이자 콜더 재단을 이끄는 샌디 로어Sandy Rower의 인터뷰가 하우저 앤드 서머싯의 정원에서 진행되었다.

하우저 앤드 워스 서머싯의 정원. 네덜란드 출신의 피트 아우돌프가 디자인했다.

International Photography Festival에서 저명한 사진가 돈 매컬린Don Mc-Cullin을 만났다. 이야기를 나누다 그가 서머싯에 산다는 말에, 그곳에 하우저 앤드 워스가 있지 않느냐고 물었더니 깜짝 놀라며 그걸 어떻게 아느냐고 되물었다. 갤러리가 생긴 지 얼마 안 되었을 때인데 한국에서 온 필자가 알고 있는 게 신기한 모양이었다. 서머싯에 산 지 30여 년이 되어 가는데, 얼마 전까지만 해도 매우 조용하던 동네에 갤러리가 들어선 이후 세계적인 명소로 변하고 있다며, 하우저 앤드 워스의 파워를 실감한다고 말했다. 특히 갤러리의 다양한 프로그램 덕분에 지역 사회의 교류가 살아났고, 자신이 갤러리에서 한 작가와의 대화에 런던 못지않은 많은 관객이 찾아와 깜짝 놀랐다고 한다. 과연 갤러리 홈페이지에서 자료를 찾아보니 매컬린과의 대화 행사에 앉을 자리가 없을 정도로 많은 관객이 몰린 사진이 게시되어 있었다. 은퇴한 듯 보였던 매컬린은 하우저 앤드 워스 LA 지점에서 개인전을 여는 등 다시 활발히 지내고 있다. 그의 반응은 젠트리피케이션과 관련된 걱정이나 불만이 아닌, 마을을 사랑하는 방식이 예술을 통해 원만하고 자연스럽게 이루어지는 것에 대한 만족감이었다.

실제로 하우저 앤드 워스 서머싯을 방문해 보니 모든 기대가 상상과 다르지 않았다. 오히려 그 이상이었다. 아침 일찍 방문한 갤러리에서는 초록색 앞치마를 두른 사람들이 모여 그날 일정을 공유하고 있었다. 운 좋게 갤러리 앞에서 이완 워스를 만났고 그의 배려로 기자들도 보기 전에 한국의 예술 애호가들이 알렉산더 콜더의 특별 전시를 먼저 관람할 수 있었다. 전시장 곳곳에 초록색 앞치마를 두른 사람들이 서 있었다. 교육팀장 데비 힐리어드Debbie Hilyerd는 그들이 단지 수

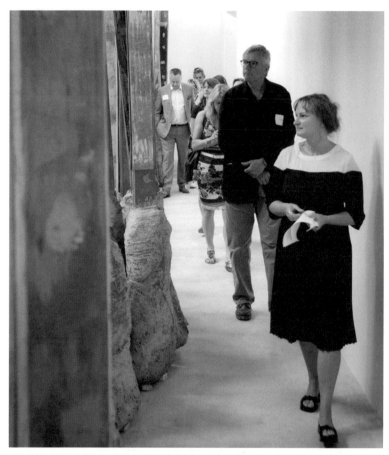

하우저 앤드 워스 서머싯의 교육을 담당하고 있는 데비. 하우저 앤드 워스 서머싯은 갤러리지만 미술관 못지않은 교육과 방문객 프로그램에 많은 노력을 기울이고 있다. 저자의 일행 역시 데비의 친절한 안내를 받으며 갤러리 구석구석을 둘러보았다.

동적으로 관람객과 작품을 감시하는 지킴이가 아니며 관객에게 작품을 설명하고 대화도 나누는 살아 있는 존재라고 강조했다. 몇몇 중년 부인이 우아해 보여서 자원봉사자냐고 물었더니 모두에게 비용을 지불한다고 했다. 데비는 원래 근교 바스 대학에서 강의를 하다가 하우저 앤드 워스로 옮겨 교육 프로그램을 담당한다고 했다. 지역인으로서 하우저 앤드 워스가 잘 자리 잡아 가는 것에 기뻐하는 모습이 역력했다.

갤러리에서 운영하는 대부분의 프로그램은 지역 사회와 함께한다. 그들은 근교 농장에서 식료품을 구매하고, 지역 주민 중에서 문화 예술 교사를 채용하며, 각종 지역 단체와 협력하고 있다. 덕분에 하우저 앤드 워스는 2014년과 2015년에 문화상을 여럿 수상했고, 이완과

하우저 앤드 워스 서머싯의 화장실. 수많은 거울과 지난 전시 포스터로 멋스럽게 장식되어 있다. 2018년 5월.

마누엘라는 서머싯 근교 바스 스파 대학에서 명예 박사학위를 받았다. 자선 활동에도 열심이어서 여러 단체로부터 명예훈장과 상을 다수 받았다. 이완 워스는 갤러리가 시골에서 이런 활동을 펼치는 것이 효과적인 방법이라고 생각하는 듯하다. 그는 한 인터뷰에서 런던과 파리의 미술 시장을 비교하면서, 프랑스의 문화 예술 정책이 정부 주도로 이루어지면서 그나마 있는 적은 예산으로 자국의 작품을 사기 때문에 도리어 미술 시장을 망치고 있다고 지적했다. 공공 펀딩을 반대하는 것이냐고 기자가 묻자 그는 다음과 같이 답했다. "아닙니다. 하지만 컬렉팅은 이상하고 미스터리한 비즈니스입니다. 그것은 한 사람의 눈, 한 사람의 열정에 달려 있습니다. 사업가로서 자유로운 상태여야 합니다. 균형, 형평성 등 여러 가지 우선적인 사항을 고려해야 하는 문화 기관에는 맞지 않는 일입니다."[7] 그는 이러한 특수성이 미술 시장에서만이 아니라 문화 기관의 운영에도 적용되어야 한다고 생각하는 것이 아닐까? 문화 복지야말로 여러 가지 다른 우선적인 상황에 밀려 뒷전으로 밀려나기 일쑤이며, 정치 권력이 바뀔 때마다 끝나 버리는 단기 프로젝트에 머무는 경우가 많으니 말이다. 충분한 문화적, 경제적 자본과 글로벌한 경험을 지닌 주체가 뚜렷한 주관을 가지고 문화 복지 정책을 펼친다면? 우리는 그 실험을 서머싯에서 보고 있는지도 모른다.

모든 사람이 너무나 친절하고, 자연과 어우러진 갤러리가 훌륭하고, 심지어 화장실마저도 독특하고 멋진 하우저 앤드 워스 서머싯에서의 하루는 아주 근사했다. 그래서일까? 평일인데도 점심 시간이 되자 식당에 사람이 가득 찼다. 특별한 날이냐고 물으니 평소에 늘 이렇게 만석이라고 한다. 근처에 사는 사람들이 자주 방문하기도 하고 우리처

럼 아주 먼 곳에서 온 사람들까지 합쳐져 영국의 시골을 새로운 곳으로 바꿔 나가고 있다.

LA 시대가 열리다

2016년, 하우저 앤드 워스는 서머싯에 이어 LA에 미술관급 갤러리를 열며 다시 한 번 남다른 행보를 보여 주었다. 두 지점이 단순히 갤러리가 아닌 특별한 성격을 지니고 있음을 반영하듯 하우저 앤드 워스의 여러 지점 중에서도 서머싯과 LA는 별도의 홈페이지를 두고 운영한다.[8] 이완 워스에게 LA는 특별한 도시다. 그가 미술 시장에 발을 들여 놓았을 때 그의 첫 고객이 LA에 가 봤느냐고 물으며 좋은 작가가 많으니 꼭 방문해야 한다고 했다. 이완은 곧 LA로 갔다. 1987년의 일이다. 바로 그때 디터 로트, 앤디 질리언Andy Jilien 등 여러 훌륭한 작가를 만났고 이후 작가와 작품을 찾아 수시로 LA 여행을 했다. 폴 매카시를 비롯해 하우저 앤드 워스의 작가들 가운데 유난히 LA 출신이 많은 것은 그 때문이다.

1890년대에 지어진 은행 건물을 개조한 9천3백 제곱미터(약 2천 8백 평) 크기의 하우저 앤드 워스 LA는 뉴욕의 휘트니 미술관, 뉴 뮤지엄, LA 현대미술관MOCA보다 큰 규모를 자랑한다. 전시 공간은 전체의 30퍼센트로 두고 나머지는 교육 및 기타 용도로 활용해 갤러리라기보다는 공립 미술관 같다. 첫 전시는《제작 혁명: 여성 예술가의 추상 조각, 1947-2016Revolution in the Making: Abstract Sculpture by Women 1947-2016》으로 여성 작가 34명의 작품 1백여 점을 선보였다. 루이즈 부르주아, 에바 헤세, 리 본테큐Lee Bontecou 등이 참여한 전시의 수준이며 기

간(2016년 3월 13일-9월 4일)이 모두 미술관급이었다. 오랫동안 여성 예술가의 작품을 공들여 수집해 온 여성 사업가 우르줄라 하우저의 컬렉션과 노력에 힘입어 실현된 전시였다. 이완 워스는 "나는 페미니스트입니다. 20세기 미술사에서 여성 예술가들은 늘 평가 절하되어 왔다고 생각합니다."[9]라고 밝히며 여성 예술가에 대한 오랜 관심과 지지를 표명했다. 루이즈 부르주아, 에바 헤세, 로니 혼Roni Horn, 피필로티 리스트 등의 대가가 모두 하우저 앤드 워스 갤러리 소속인 것은 바로 이러한 역사와 애정 덕분이다.

하우저 앤드 워스 25주년

2017년, 웨스트 번드 아트 페어와 ART021 상하이 컨템퍼러리 아트 페어가 동시에 열리며 상하이 미술 시장을 고조시키는 상하이 아트 위크 시즌, 하우저 앤드 워스의 25주년 파티가 열렸다. 상하이의 모던 미디어Modern Media 그룹이 운영하는 서점 모던 아이Modern Eye에 팝업 서점을 열고 그동안 출판한 다수의 아트북을 소개했고, 특별 전시로 상하이에서 활동하는 장언리張恩利의 설치 작품이 놓인 곳에서 기념 행사가 진행되었다. 행사 기간에 이완 워스는 자리에 함께한 이들에게 감사 인사를 건넸고 인스타그램으로 파티를 생중계했다. 놀라운 건 그의 아내 마누엘라가 함께 서서 인사하면서 단 한 번도 마이크를 잡지 않았다는 점이다. 미디어 인터뷰를 극도로 꺼리며 조용히 지내고 싶어 한다는 이야기를 들은 적이 있었는데 정말 그런 것 같았다. 함께 일군 비즈니스일텐데 나서지 않으니 도리어 품격이 있어 보였다. 하우저 앤드 워스의 성공이 멋져 보이는 것도 바로 그런 맥락에서다. 좋아

2017년 11월 상하이 아트 위크에 열린 하우저 앤드 워스 25주년 기념 파티. 장언리의 설치 작품 앞에서 설립자 이완 워스가 감사 인사를 전하고 있다.

하는 일을 하다 보니 다다르게 된 성공, 비즈니스를 하면서도 친구와 동지를 많이 만드는 행복, 일에 몰두하면서도 가정 생활과 균형을 유지하는 일 말이다.

상하이에서 25주년 파티가 열리고 몇 주 뒤인 2017년 11월 22일, 하우저 앤드 워스 서머싯에서는 이완과 마누엘라와 함께 저녁 식사를 하며 지금까지 그들이 모아 온 컬렉션을 공개하고 지난 25년간 갤러리를 운영한 소회를 나누는 자리를 마련했다. 초청받은 사람들만 갈 수 있는 자리가 아니라 식사비에 해당하는 35파운드를 지불하면 누구나 참가할 수 있는 자리라는 것도 신선했다. 공지가 게시되자마자 이벤트는 바로 마감되었다. 이 자리에서는 아마 다음과 같은 이야기를 나누지 않았을까? 하우저 앤드 워스 서머싯의 특별한 활동을 두고 언젠가 이완 워스는 이렇게 말했다. "당신이 일하는 곳에서 살며, 당신이 기른 것을 먹고, 친구들과 함께 나눈다면, 그보다 더 좋은 것이 있을까요?"[9]

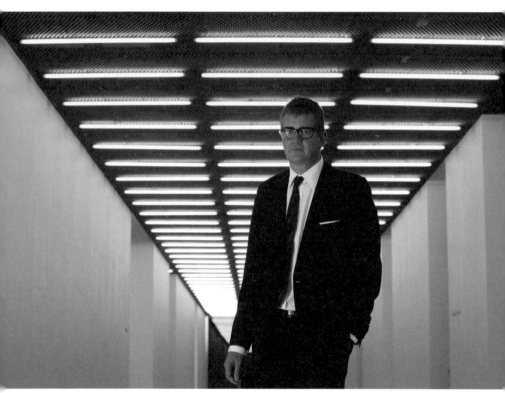

제이 조플링, 2011년 10월 11일 화이트 큐브 버몬지 개관일.

열정적인 예술 정치인, 제이 조플링

White Cube Gallery

조플링은 때에 딱 맞춰 그 자리에 있었다.
그는 항상 예술과 그의 작가에게 열정적이었다.
긍정적인 의미의 '예술 정치인'이라 할 수 있다.[1]

노먼 로젠탈Norman Rosenthal, 큐레이터 · 미술사가

화이트 큐브의 성공은 세계 미술의 중심이 런던으로 이동하는 시기와 일치한다. YBA(Young British Artists)라고 불리는 젊은 현대 미술가들이 과감하게 출사표를 던졌고, 찰스 사치 같은 컬렉터가 후원자로 나섰으며, 21세기를 앞두고 영국은 문화를 국가 경쟁력으로 활용할 계획을 세웠다. 화이트 큐브는 운 좋게 성공의 길목에 있다가 호재를 만난 것일까 아니면 이러한 변화에 기여한 일등 공신일까? 아마 둘 모두일 것이다. 시대와 사회의 변화가 없었다면 이러한 대성공을 거두기 어려웠을 것이고, 한편으로는 그 시기에 갤러리를 연 이들이 모두 성

공한 것은 아니기에 화이트 큐브만의 특별한 비결이 있을 것이다. 다른 모든 갤러리 사례에서와 마찬가지로, 창립자 제이 조플링Jay Jopling, 1963- 의 궤적이 적절한 해답을 제시해 줄 것이다.

조플링과 허스트

제이 조플링은 영국 보수당 정치인으로 마거릿 대처Margaret Thatcher 수상 시절에 농업부 장관을 지낸 마이클 조플링Michael Jopling 의 아들로 요크셔 주에서 자랐으며 이튼 칼리지와 에든버러 대학에서 영문학과 미술사를 공부했다. 어릴 때부터 어머니와 함께 미술관에 자주 갔고 1984년 21세에 런던으로 이주하면서 아트 비즈니스에 발을 들였다. 조플링의 첫 번째 기획은 서아프리카 난민을 돕는 기금 모음 경매로 장 미셸 바스키아, 줄리언 슈나벨Julian Schnabel, 키스 해링Keith Haring 등의 작품을 출품해 25만 파운드(약 3억 6천만 원)를 모금하는 데 성공했다.

한편 같은 시기 골드스미스 대학에 다니던 데미언 허스트는 친구들을 모아 빈 창고에서 전시회《프리즈Freeze》를 기획했다. 이 전시는 컬렉터 찰스 사치와 니컬러스 서로타, 노먼 로젠탈 같은 미술계 전문가의 눈에 들며 큰 성공을 거두었고 해외 언론에 소개되며 미술관 전시에도 초청되었다. 영국의 젊은 예술가들Young British Artists의 새로운 미술 경향을 소개하는 기사에서 이들을 YBA로 줄여 부르기 시작했는데, 집단의 강령을 띤 조직은 아니었지만 데미언 허스트, 세라 루카스Sarah Lucas, 샘 테일러 우드Sam Taylor-Wood, 질리언 웨어링Gillian Wearing, 이안 대븐포트Ian Davenport, 게리 흄Gary Hume, 리암 길릭Liam

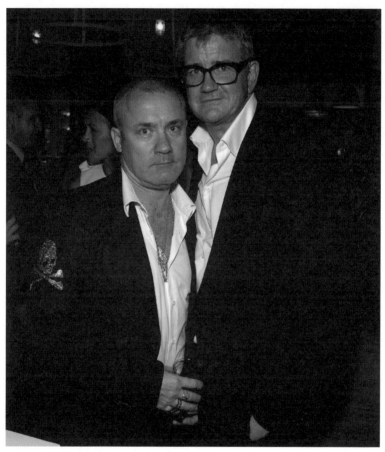

제이 조플링과 데미언 허스트, 2013년 아트 바젤 마이애미비치.

Gillick, 트레이시 에민 등 1960년대에 태어나 1980년대 후반에 골드스미스 대학 혹은 그 외 런던의 미술 대학에서 공부한 작가들이 YBA라는 이름으로 세계 미술계의 주목을 받게 되었다. 바로 이 예술가 친구들과 같은 또래로 함께 어울리고 성장한 기획자이자 딜러, 그가 바로 제이 조플링이다.

젊은 기획자이자 딜러로 활동을 시작한 제이 조플링과 젊은 기획자이자 작가로 활동을 시작한 데미언 허스트의 만남은 필연이었다. 그 시기를 단축시켜 준 건 당시 조플링의 여자 친구이던 패션 디자이너 마이아 노먼Maia Norman이었다. 그녀는 조플링에게 허스트를 소개했고 훗날 데미언 허스트의 아내가 된다. 제이 조플링과 데미언 허스트, 이 둘은 무척이나 다른 성장 배경을 지녔는데, 앤서니 도페이 갤러리 Anthony d'Offay Gallery[2]와 어떤 관계였느냐에서 극명한 대조가 드러난다. 부잣집 도련님 조플링은 14세에 앤서니 도페이 갤러리에서 첫 컬렉션으로 영국의 듀오 작가 길버트와 조지의 작품을 구매했고, 가난한 미혼모의 아들 데미언 허스트는 대학생 때 앤서니 도페이 갤러리에서 임시직으로 일을 하며 생활비를 벌었다. 하지만 지나칠 정도로 솔직한 두 사람, 조플링과 허스트는 만나자마자 죽이 맞았다. 허스트의 야심 찬 기획은 추진력 있는 조플링의 설계 아래 현실화되었다. 대표적인 작품이 바로 〈살아 있는 사람의 마음속에 있는 죽음의 물리적 불가능성 The Physical Impossibility of Death in the Mind of Someone Living〉(1991)이다. 허스트와 조플링은 아이디어 스케치를 들고 찰스 사치를 찾아가 후원금을 받는 데 성공한다. 1991년에 5만 파운드(약 1억 원)에 판매된 이 작품은 2005년 스티븐 코언Steven A. Cohen이라는 헤지 펀드 매니저

에게 625만 파운드(약 134억 원)에 팔리며 미술 시장의 성장 가능성을 말하는 대표작이 되었다. 한편 찰스 사치는 광고 회사 사장이자 YBA 작가의 작품을 적극 구입한 컬렉터, 주요 미술관 후원회의 이사로 직접 《센세이션Sensation》이라는 전시를 기획해 YBA를 널리 알리는 데 큰 역할을 했다. 현재 사치 갤러리를 운영한다.

새 술을 새 부대에

데미언 허스트를 비롯해 YBA의 든든한 작가를 확보한 제이 조플링은 1993년, 30세에 갤러리를 시작했다. 앤서니 도페이 같은 기성 갤러리가 있었지만 새로운 작가를 소개할 새로운 갤러리가 필요한 시기였다. 갤러리의 이름은 통상 설립자의 이름을 따르는 관례를 떠나 '화이트 큐브White Cube'라고 지었다. 갤러리의 성공으로 지금은 마치 고유명사처럼 여겨지지만, 당시만 해도 이는 사방이 하얗게 둘러싸인 전시 공간을 뜻하는 일반 명사였다. 이 이름이 특별해지기 시작한 건 현대 미술이 점차 화이트 큐브 형태의 전시 공간을 선호하고, 특히 아일랜드 출신의 평론가이자 작가인 브라이언 오도허티Brian O'Doherty가 1976년 『아트포럼』지에 '화이트 큐브 속으로: 갤러리 공간의 이데올로기Inside the White Cube: The Ideology of the Gallery Space'라는 글을 기고하면서부터다. 그의 기고문은 1986년에 책으로 묶여 나왔는데, 포스트모던 작가들이 어떻게 갤러리 세팅 및 마켓 시스템과 함께할 수 있는지의 논의가 담겨 있어 출간과 동시에 큰 화두가 되었다. 화이트 큐브라는 이름을 택한 것은 현대 미술에 방점을 두고 기존과는 다르게 갤러리를 운영하겠다는 의지의 표현이었다.

듀크가Duke Street에 자리 잡은 조플링의 첫 갤러리는 불과 2.92×4.64 ×4.42미터 크기의 이름 그대로 화이트 큐브였다. 작은 공간이었지만 좋은 기획으로 주목받으며 이곳에서 2002년에 이르기까지 약 10년을 버텼다. 그마저도 크리스티 경매사에서 무상 임대를 받은 것이었다. 경매사는 여러 범주로 나누어 판매를 진행하는데, 당시만 해도 미술에서 가장 강세를 보이는 분야는 '인상주의 및 모던 아트'였다. 조플링은 곧 현대 미술 분야가 미래의 주요 수입원이 될 것이라고 크리스티를 설득하는 데 성공해 공간 지원을 받아 냈다. 실제로 2007년쯤부터 현대 미술은 인상주의 및 모던 아트와 동급의 매출을 내기 시작해 2012년 이후로는 더 많은 매출을 올리는 핵심 분야가 되었다.

전시회의 첫 초대 작가는 트레이시 에민이었다. 1993년 트레이시 에민이 제이 조플링을 처음 만났을 때 그녀는 매달 10파운드를 자신에게 후원해 달라고 했다. 제이 조플링은 그녀의 당당한 태도와 예술적 가능성에 반했다. 젊은 작가의 첫 번째 개인전이었지만 전시 제목은 《나의 주요 회고전 1963-1993 My Major Retrospective 1963-1993》이었다.[3] 흥미로운 출발로 모두의 관심을 끌기에 충분했다.

트레이시 에민은 미디어의 관심을 끌 만큼 매력적인 외모를 지녔으며 모두의 관심사인 성sex을 주제로 다뤘다. 도록 표지에 수영복을 입고 볼륨감 있는 몸매를 뽐내며 맥주 한 잔을 들고 해변가를 거니는 이미지를 넣을 정도로 기존의 관념을 뛰어넘는 작가다. 대표작은 제목부터 자극적이다. 〈나와 함께 잔 모든 사람 1963-1995 Everyone I Have Ever Slept With 1963-1995〉(1995) 도색 잡지의 헤드라인 같은 이 작품은 작은 텐트 안에 에민과 동침한 사람들의 이름을 적어 놓은 것인데, 제

화이트 큐브 버몬지 아트샵에 진열된 트레이시 에민의 책. 표지에 자신의 얼굴이나 신체를 과감하게 드러낸 것이 많다.
왼쪽: 조너선 존스, 『트레이시 에민*Tracey Emin: Works 2007–2017*』, 리졸리, 2017.
가운데: 《당신을 사랑하기 때문에 울었어요I cried because I love you》 전시 카탈로그, 2016년 3월 21일–5월 21일, 화이트 큐브 홍콩.
오른쪽: 칼 프리드먼과 허니 루어드, 『트레이시 에민*Tracey Emin: Works 1963–2006*』, 리졸리, 2006.

목의 1963-1995가 말해 주듯 알고 보면 '잤다'라는 의미는 성적인 것을 말하는 게 아니다. 1963년에 태어난 이후로 그녀와 함께한 어린 시절의 친구, 가족 등 다양한 인물이 등장해 '대체 몇 명과 잔거야?'라고 생각한 관람객의 속마음을 뜨끔하게 만든다.

1997년 채널포Channel 4 방송사는 터너 프라이즈 수상을 기념하는 좌담회를 열고 그 자리에 트레이시 에민을 초청했다. 물론 에민이 기대되는 작가이기 때문에 선택되었겠지만 미술관 큐레이터, 미술 평론가 등 대부분 나이든 남성 지식인으로 구성된 좌담회에 젊은 작가, 이왕이면 여성이 좋겠다는 식으로 게스트를 구성하지 않았을까 짐작이 간다. 여러 분야를 대표하는 이들을 모으는 정치 행사가 아니더라도 많은 경우의 좌담회 혹은 심지어 전시회조차 작가의 성별과 국적 등을 고려하며 적절히 안배하듯 구성되곤 한다. 이 짐작이 맞았을까? 에민은 좌담회 분위기를 못마땅해 했다. 그녀는 술에 취했고 연신 담배를 피워 대며 "이 중에서 작가는 나 혼자고, 나는 지금 내 친구들과 함께 있고 싶다."라며 욕을 하고 일어나 나가 버렸다. 생방송이었으니 당연히 이 사건은 엄청난 화제를 일으켰다. 다음 날 『가디언Guardian』은 '미술계의 나쁜 여자 때문에 망친 60분Sixty Minutes, Noise: by art's bad girl'이라는 제목의 기사에서 시사 프로그램이 퍼포먼스 아트의 장이 되었다고 비난했다.

하지만 그녀의 솔직하고 과감한 태도는 어떤 면에서는 시원하고 통쾌하기도 했다. 알아들을 수도 없고 하나 마나 한 이야기를 늘어놓으며 결론도 없이 끝나는 지루한 토론 프로그램에 질린 대중은 그녀의 솔직함에 반해 버렸다. 모두에게 트레이시 에민의 이름을 알리는 데

성공했고, 사람들은 그녀의 작품을 찾아보며 현대 미술을 알아 가기 시작했다. 이해했는지의 문제는 별도로 치더라도 현대 미술의 대중화에는 성공한 셈이다. 화이트 큐브는 트레이시 에민을 대표 작가로 예우해 새로운 지점을 열 때마다 첫 번째 전시는 에민의 작품으로 진행했다. 그녀가 터너 프라이즈 후보가 되었을 때 출품한 작품 〈나의 침대My Bed〉(1989)는 다른 어느 작품보다 논란의 대상이 되었다. 찰스 사치가 15만 파운드(약 2억 2천만 원)에 구매한 이 작품이 2014년 다시 경매에 나왔다. 작품이 얼마에 팔릴지 모두 주목하는 가운데, 제이 조플링은 독일의 컬렉터 크리스티안 뒤르크하임 케텔호트Christian Dürck-heim-Ketelhodt를 독려해 무려 254만 파운드(약 37억 원)의 낙찰가를 이끌어냈다. 이후 그의 전략은 대단했다. 구매 후 컬렉터가 작품을 가져가는 것이 아니라 작품을 테이트 모던 갤러리에 전시하도록 해 작가와 작품을 더욱 유명하게 만들고, 그사이 화이트 큐브 런던에서는 트레이시 에민의 신작으로 준비한 전시회 《마지막 모험은 바로 당신The Last Great Adventure is You》(2014)을 열어 대대적인 성공을 이끌어 냈다.[4]

미디어를 활용한 성공

갤러리를 시작하고 조금씩 이름이 알려질 무렵 조플링은 테이트 갤러리 관장 니컬러스 서로타의 자문 회의에 초청받았다. 영국 정부는 마거릿 대처 수상 때 문화 예술 기관 후원을 최소로 줄였다. 이어 1997년부터 토니 블레어의 노동당이 집권하며 '인간의 얼굴을 한 자본주의'라는 슬로건 아래 대처 정부의 강경책을 완화해 나갔지만 미술관 수장으로서 자립도를 확보하는 것이 무엇보다도 필요한 능력이었다. 따라서 서

로타의 고민은 기업 후원을 받기 위해 홍보 효과를 강조해야 하는데, 미디어에서는 현대 미술을 조롱하거나 비판하는 기사만 내니 이를 어쩌면 좋냐는 것이었다. 전문가의 고견을 경청하는 자문 회의에 초청받은 젊은 갤러리스트 조플링은 서로타의 고민에 명쾌한 해결책을 제시해 신뢰를 얻었다. 해답은 간단했다. '악플도 관심'이라는 것. 조플링이 물고기를 소재로 한 허스트의 작품 〈이해받기 위해 같은 방향으로 헤엄쳐 가는 각각의 요소Isolated Elements Swimming in the Same Direction for the Purpose of Understanding (Left)〉(1991)를 홍보할 때, 한 기자가 와서 사진도 찍고 인터뷰도 하고 가더니 '세계에서 가장 비싼 피시 위드아웃 칩스Fish Without Chips'라는 헤드라인으로 기사를 썼다. 당황할 법도 하지만 조플링은 이를 긍정적인 사인이라고 생각했다. 덕분에 한 명이라도 더 기사를 읽고 허스트를 알게 된다면 그것으로 이미 목적은 충분히 달성된 것이기 때문이다.

사실 영국은 가십의 나라다. 가판대에는 수많은 소문과 험담 기사로 도배된 잡지가 즐비하고 텔레비전에서도 각종 쇼가 방영된다. 일거수일투족이 보도되는 왕족의 경우를 봐도 그렇다. 좋게 말하면 '미디어의 제국'으로, 미디어는 영국이 자랑하는 창조 산업의 큰 줄기이기도 하다. 조플링의 생각은 이런 측면을 적극 활용해야 한다는 것이었다. 조플링의 조언에 자신감을 얻은 서로타 관장은 과감하게 현대 미술을 대중의 관심사에 올려놓는 데 성공한다. 대표적인 사례는 테이트 갤러리가 주축이 되어 시작한 터너 프라이즈다. 현대 미술 후보자를 서너 명 발표해 전시회를 시작하고 관객도 투표에 참여해 전시 중간에 최종 대상자를 발표하는 터너 프라이즈의 전형적인 쇼 비즈니스

는 오늘날 대부분의 미술상이 따라하는 모델이 되었다. 채널포 방송사와 협업해 후보 작가의 다큐멘터리를 제작하고 수상식을 텔레비전으로 생방송해 영화제 같은 대중적 행사로 키웠다. 2012년에는 가수 마돈나가 터너 프라이즈 수상자를 발표할 정도로 미디어의 영향력을 활용했다. 덕분에 니컬러스 서로타는 민간 후원을 적극 끌어내는 데 성공하며 1998년부터 2016년에 이르기까지 무려 18년 동안 관장직을 맡았고 후원금 모금의 귀재로 알려지게 되었다.

물론 조플링의 이런 태도를 비난하는 이도 적지 않다. 가령 미술 평론가 데이비드 리David Lee는 조플링이 예술계 소식을 뉴스 칸으로 옮겨 버린 바람에 이제 누구도 비평가가 어떻게 생각하는지 신경쓰지 않게 되어 버렸다고 탄식했다.[5] 현대 미술을 후원하고 작가의 복지 정책을 적극 장려했음에도 오히려 영국이 현대 미술의 주인공 자리를 차지해 머쓱해진 프랑스 역시 영국은 현대 미술이 대중화된 것이 아니라 단지 많은 언론에 등장하게 되었을 뿐 현대 미술의 이해나 인식이 높아진 것은 아니라고 평가했다.

어쨌거나 영국은 이런 흐름을 타고 세계 현대 미술의 중심에 우뚝 섰다. 그리고 이런 흐름에 딱 맞는 작가가 바로 화이트 큐브의 대표 작가들이다. 두려움이 없는 편이라고나 할까? 작품으로 논란을 불러일으키고 언론의 주목을 받고 때로는 비난과 몰이해에 대상이 되는 것도 기꺼이 감수한다. 제이 조플링의 첫 컬렉션 작가였다가 훗날 화이트 큐브의 전속 작가가 된 길버트와 조지는 학생 시절 하랄트 제만이 기획한 전설적인 전시회 《태도가 형식이 될 때When Attitudes Become Form》(1969)에 초청받지도 않은 채 나타나 퍼포먼스를 벌이며 두각을 드러

낸 동성애 커플 작가다. 자기 피를 조금씩 뽑아서 두상 조각을 만든 마크 퀸Marc Quinn은 어떠한가! 징그러운 작품을 아무렇지도 않게 선보이는 채프먼 형제Chapman Brothers의 작품도 유명하다. 명상적이고 분위기 있는 작품을 선보이는 앤터니 곰리Antony Gormley도 트래펄가 광장의 공공 미술 조각 대표 작가로 선정되었을 때 작품 대신 2천4백 명의 사람들을 올리는 프로젝트를 벌여 연일 미디어를 장식했다.

앤터니 곰리가 트래펄가 광장에서 펼친 공공 미술 프로젝트 〈원 앤드 아더One and Other〉를 책으로 묶었다. 그는 좌대 사방에 안전망을 설치하고 누구나 올라갈 수 있는 무대를 트래펄가 광장에 만들었다. 그리고 2009년 7월 6일부터 10월 14일까지, 매일 24시간을 1시간 단위로 나눠 모두 2천4백 명을 무대에 세웠다. 정치적 구호를 외치는 이들부터 연극을 선보이는 희극인, 떨리고 무서워 한 시간 동안 웅크리고 있다 내려온 사람까지, 다양한 사람들이 흥미롭고 예기치 못한 순간을 만들어 냈다.

화이트 큐브의 확장

변화의 기류 속에서, 노먼 로젠탈의 표현대로 '딱 그 자리에 있던' 제이 조플링은 성공 가도를 달려왔다. 영국의 저술가 마이클 브레이스웰Michael Bracewell은 예술가가 여전히 아카데믹하던 1980년대에 조플링이라는 매우 매력적이고 부드러운 실행자가 등장해 새로운 세대의 예술가와 연결되었다고 설명한다.[6]

그동안의 성공을 발판으로 2000년에는 쇼디치Shoreditch에 큰 갤러리를 개관했다. 특히 이곳은 혹스톤Hoxton 광장 바로 옆으로 데미언 허스트의 조각 등 대형 공공 미술 작품을 야외에 전시하며 유행을 선도하는 지역 문화를 강화하는 데 일조했다. 2006년에는 메이슨스야드Mason's yard에 갤러리를 열었고, 2011년에는 버몬지가Bermondsey Street에 초대형 규모의 전시장을 개관했다. 버몬지 지점은 흡사 미니 테이트 모던이라 말해도 될 정도로 큰 규모에 관람객 모두를 포용하는 정책을 쓰고 있다. 훗날 앞의 두 갤러리는 정리하고 홍콩에 지점 하나를 더 내서 현재는 런던에 두 곳, 홍콩에 하나의 갤러리를 둔 국제적인 갤러리로 성장했다.

화이트 큐브의 원칙은 당연히 전시장 내부가 '화이트 큐브' 형식이라는 것, 갤러리의 문이 모두 유리로 되어 있는 것, 입구는 찾기 쉬워야 한다는 것이다. 당연한 원칙처럼 여겨지지만 실제로 런던의 고급 갤러리 지구에 가 보면 갤러리 입구는 대부분 숨겨져 있고 벨을 눌러야 문을 열어 주거나 입구에 덩치 큰 수위가 지키고 서서 입장객을 검사하는 듯한 느낌을 주는 곳이 많다. 특히 뉴본드가New Bond Street에 있는 고전 작품을 다루는 갤러리일수록 그런 폐쇄적인 성향이 강하다.

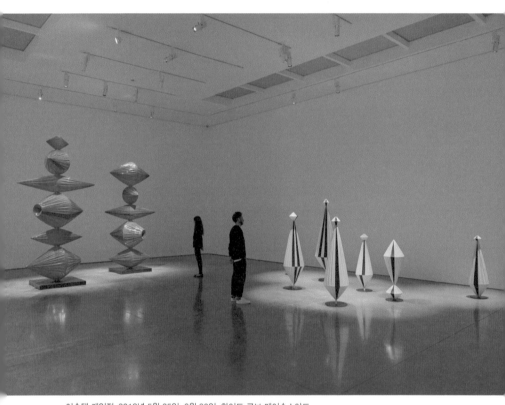

이승택 개인전. 2018년 5월 25일–6월 30일. 화이트 큐브 메이슨스야드.

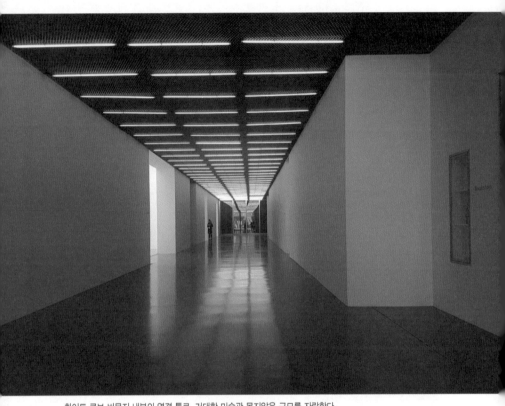

화이트 큐브 버몬지 내부의 연결 통로. 거대한 미술관 못지않은 규모를 자랑한다.

브라질 출신의 작가 베아트리스 밀라제스 개인전 《푸른 강Rio Azul》, 2018년 4월 18일-7월 1일, 화이트 큐브 버몬지.

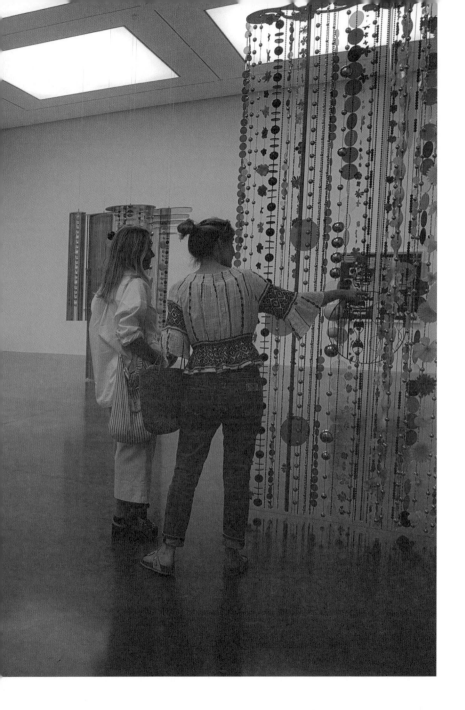

조플링은 학생 시절 메이페어가의 갤러리를 둘러볼 때를 결코 잊지 못한다고 말한다. 갤러리스트들이 그를 위아래로 훑으며 작품을 살 수 있을지 아닐지를 가늠하는 경험 말이다. 사실 갤러리는 입장료가 무료인데도 함부로 들어서기가 쉽지 않다. 돈 많은 사람들만 갈 것 같은, 주눅 들게 하는 묘한 분위기가 있기 때문이다. 조플링은 갤러리는 작품을 사는 사람들만을 위한 장소가 아니기에 갤러리를 새로 지을 때는 단순하고 민주적으로 만든다고 강조한다.[7] 특히 버몬지 지역의 초대형 갤러리는 보다 서민적인 거리에, 마치 공장 건물처럼 자리해 관람객의 발걸음을 편안하게 한다. 갤러리 주변으로는 작은 주점과 상점, 공원, 주택가가 밀집되어 있다. 미술관인지 갤러리인지 구분하기 어려운 자유롭고 편안한 곳, 바로 이곳에서 미래의 데미언 허스트와 제이 조플링이 성장하고 있지 않을까?

전략가 제이 조플링

하지만 같은 시대를 산 런던의 모든 갤러리스트가 성공을 거둔 것은 아니다. 그렇다면 조플링에게는 나름의 비결이 있었을 텐데, 대체 무엇일까? 그도 유명해지기 전략을 사용했을까? 젊은 시절부터 조플링의 주요 고객이던 찰스 사치는 악플을 두려워하지 않아서 성공한 남자의 대표 주자다. 사치야말로 광고 회사의 사장이니 미디어의 속성을 그만큼 잘 아는 이도 없을 터였다. 조플링도 정치인 아버지를 둔 덕분에 시작부터 언론의 주목을 받을 수밖에 없었고 미디어의 속성을 잘 알고 있었다. 언론을 적극 활용해야 한다고 주장하고, 자신의 이름으로 공식 홈페이지를 만들어 정보를 제공할 정도이니 그 역시 영민하게

미디어에 자주 등장할 것 같지만 정작 그 자신이 직접 나선 인터뷰는 거의 찾아보기 힘들다. 이 책에 등장하는 많은 갤러리스트 중에서 가장 인터뷰를 찾을 수 없던 사람이 바로 조플링이다. 인터뷰를 꺼린다고 알려진 인물은 의외로 자료가 많았는데 정작 미디어를 활용해서 성공한 제이 조플링은 그 자신을 미디어로부터 철저히 지켰다. 자신을 오픈한 듯한 그의 홈페이지는 오히려 그를 막아 주는 표면이자 방패다. 미디어를 훌륭하게 이용한 현명한 전략이 아닐 수 없다.

대신 그는 연일 미디어에 이미지로 등장한다. 그의 수많은 연예인 친구, 그리고 아름다운 연인과 함께 말이다. 그가 YBA의 대표 작가 중한 명이자 금발의 미녀인 샘 테일러 우드와 부부였을 때 이들은 모든 파티에서 초청하고 싶어 하는 대표적인 스타 커플이었고, 2008년 11년의 결혼 생활을 마치고 이혼한 후에는 줄줄이 여러 아름다운 연인과 연애를 한다고 다시 한 번 언론을 떠들썩하게 했다. 유명 가수 엘튼 존 Elton John과 친구라는 사실을 공공연히 밝히며, 작가를 소개할 때에는 엘튼 존도 소장한 작품이라고 말하는 센스를 발휘한다. 혹자는 그의 두꺼운 검정 테 안경마저 1960년대 비틀즈 스타일을 따라 멋을 낸 것이라고 본다. 영국이 가장 잘나가던 시절의 분위기를 풍기며 호감을 얻는 것이다.

예술가들과 함께하며 성공의 길을 걸었다는 점에서는 레오 카스텔리와, 남들의 평가를 두려워하지 않고 적극적으로 세일즈에 나섰다는 점에서는 가고시안과, 아버지에게서 물려받은 문화적 자산을 DNA에 새기고 유명인을 동원한 자선 경매로 좋은 작가를 섭외할 지름길을 택했다는 점에서는 데이비드 즈위너와 비슷한 제이 조플링. 타이밍과

2003년에 시작된 프리즈 아트 페어는 아트 바젤에 버금가는 규모로 빠르게 성장하고 있다. 매년 10월 영국 런던 리전트 파크에서 개최되며, 2012년에는 5월에 개최되는 프리즈 뉴욕을 시작했고 프리즈 런던에는 고전 명화를 다루는 프리즈 매스터를 추가했다. 미국 서부 미술 시장의 뜨거운 열기를 반영하듯, 2019년 2월에는 프리즈 로스앤젤레스가 열릴 예정이다.

프리즈 아트 페어는 프리즈 프로젝트, 프리즈 아티스트 어워드, 프리즈 필름, 프리즈 뮤직, 프리즈 토크, 포커스, 라이브 등의 다양한 프로그램으로 구성된다. 사진은 2017년 10월 5일-8일에 개최된 프리즈 런던의 전시 장면으로, 퍼포먼스 예술을 장려하는 라이브 프로그램이 많은 관람객이 지켜보는 가운데 진행되고 있다.

미디어 전략 외에 그만의 필살기를 주변인의 평가에서 찾을 수 있다. 큐레이터 한스 울리히 오브리스트는 "그는 대단합니다. 좋은 에너지가 넘치고 다양한 세대의 크리에이터와 절차에 맞게 일을 합니다."라고 평했고,[8] 프리즈 아트 페어의 창립자 매튜 슬로토버Matthew Slotover도 "그는 매우 재미있고 늘 파티에서 끝까지 남는 사람입니다. 엄청난 에너지를 가지고 있습니다."라고 했다. 간단히 말해 체력이 좋다는 건데, 다른 분야도 그렇겠지만 아트 비즈니스는 지치지 않는 체력과 정신력이 필수다. 남들이 보면 맨날 노는 것처럼 보이는 파티도, 세계 곳곳을 여행 다니는 출장도 알고 보면 모두 업무의 연장이다.

물론 이것이 전부는 아니다. 데미언 허스트가 기획한 전시 《프리즈Freeze》를 보고 발음이 같은 동명의 잡지 『프리즈Frieze』를 만들고 아트 페어로 발전시킨 평론가이자 기획자 매튜 슬로토버의 말이 화이트 큐브의 성공을 가장 잘 설명해 주는 듯하다. 아트 페어를 진행하며 수많은 갤러리를 상대한 슬로토버의 관점에서, 갤러리로 성공하려면 두 가지 요소가 필수라고 한다. 첫째, 좋은 작가를 고를 줄 알아야 하고 그들을 만족시킬 수 있어야 한다는 것. 둘째, 그들의 작품을 컬렉터나 미술관에 팔 수 있어야 한다는 것. 둘 중 하나를 잘하는 사람은 있어도 둘 모두를 잘하는 것은 드문 일이라며, 이에 꼭 맞는 갤러리스트가 바로 제이 조플링이라고 말했다.[9]

갤러리와 미술 시장

미술 시장은 조금씩 변화하고 있다. 특히 1960년부터 1980년대까지를 미술 시장의 태동기로 본다면, 1990년대의 변화기를 포함해 그 이

후의 30여 년은 미술 시장의 급성장기였다고 할 수 있다. 미술에 대한 사회 전반의 관심이 변했고 그 결과 작품의 위상도 가격도 크게 달라졌다. 그 중심에 데미언 허스트와 제이 조플링이 있음을 부인할 수 없을 것이다. 테이트 갤러리를 이끌어 온 니컬러스 서로타도 "지난 30년 동안 영국에서 미술계를 바라보는 대중의 인식이 크게 달라졌습니다."라고 언급한 바 있다.[10]

긍정적인 면만 있는 것은 아니다. 혹자는 미술계가 예술 애호가로 가득한 친목, 이웃의 느낌에서 이제 누구나 와서 기웃거리는 시장이 되었다고 한탄하기도 한다. 앞에서 소개한 페이스 갤러리의 아르네 글림처가 대표적인 인물이다. 정작 이러한 판을 만드는 데 일조한 조플링과 허스트는 어떤 입장일까? 그들은 젊은 시절 찰스 사치에게 상어 작품을 드로잉만 보여 주고 선금을 받아 〈살아 있는 사람의 마음속에 있는 죽음의 물리적 불가능성〉(1991)을 완성해 판매했다. 당시만 해도 젊은 작가와 기획자의 아이디어는 컬렉터의 자본이 있어야 겨우 현실화됐다. 하지만 그들도 점차 달라졌다. 조플링과 허스트는 작품값이 오르자 판매한 작품을 되사들였다. 작품값이 더 오를 수 있다는 것을 확신했고 어떻게 오르게 만드는지도 알게 된 것이다. 2007년에는 다이아몬드를 작품의 재료로 활용하는 획기적인 프로젝트를 기획했다. 〈신의 사랑을 위하여 For the Love of God〉(2007)는 실제 인간의 두개골에 8천6백여 조각, 모두 1천1백 캐럿에 이르는 다이아몬드를 박은 작품으로, 런던 화이트 큐브 전시회에서 공개되었고, 무려 5천만 파운드(약 750억 원)에 판매되었다.[11] 흥미로운 건 판매자도 제이 조플링과 데미언 허스트지만 구매자도 데미언 허스트라는 것. 다시 말해 그들도

2017년 아트 바젤 마이애미비치 화이트 큐브 부스의 전시 장면.
2017년 12월 6일–10일에 열린 아트 바젤 마이애미비치는 32개국에서 268개 갤러리가 참여해 관람객 8만
2천 명을 모았다.

지분을 갖고 있는 기관에서 작품을 구매한 것이다. 현대 미술과 자본의 관계를 보여 주는 적나라한 대목이 아닐 수 없다.

물론 데미언 허스트는 2008년 7월에 직접 경매에 작품을 내고 판매함으로써 소속 갤러리 관장을 곤란하게 한 바 있다. 이때 가고시안과 조플링이 나서서 작품을 구매해야 했지만, 이 경매의 성공 덕분에 바로 다음 해 신작 19점을 소개한 화이트 큐브에서 열린 데미언 허스트의 개인전은 1억 3천만 파운드(약 1,910억 원) 이상의 매출을 올릴 수 있었다.

이상의 사건이 갤러리스트에게 갖는 의미는 무엇일까? 작가를 후원하고 함께 성장해 나갈 때 그들은 한 배를 탄 모험가이고 오랜 친구이자 동지였지만, 지금 현대 미술의 대부분이 자본화된 상황에서 모든 것은 경쟁과 더 많은 이윤을 위한 투자의 대상이 된 셈은 아닐까? 대표적으로 데미언 허스트는 끊임없이 작가 배당을 늘리고, 별도로 매니저를 두어 협상하고, 경쟁사 가고시안 갤러리와도 일을 하고, 스스로 작품을 경매에 내서 비싸게 팔았다. 나아가 자기 작품 이미지를 활용한 아트 상품을 판매하는 회사를 직접 차리고, 지금은 화이트 큐브 버몬지 지점에서 멀지 않은 뉴포트가Newport Street에서 갤러리를 운영하고 있으니 말이다. 이제 허스트의 전시회가 열리면 그가 어떤 새로운 개념을 제시했는가 보다는 제작비가 얼마였다거나 작품이 이미 다 팔렸다는 소문이 먼저 들려온다.

화이트 큐브와 아시아

최근 화이트 큐브의 흥미로운 전시 소식이나 새로운 뉴스는 조금

화이트 큐브 홍콩이 자리한 건물 로비. 건물 외부에서 직접 갤러리로 연결되는 문과 별도로 건물 내부에도 갤러리로 통하는 문이 있다. 이 건물 17층에는 페로탕 갤러리가 위치해 있다.

드문 편이다. 들려오는 소식은 제이 조플링이 친구들과 함께 온라인 경매 회사 패들8Paddle8에 투자했다는 것, 아트 어드바이저 출신 여자 친구와 함께 있는 사진 정도다. 화이트 큐브나 제이 조플링의 소식을 중심으로 다루는 언론도 크게 줄었다. 대부분의 하이라이트 기사는 이미 5년 전의 기록이다.

하지만 2012년 홍콩에 일찌감치 자리 잡은 화이트 큐브 지점 덕분에 가까운 아시아에서도 대가의 전시를 자주 볼 수 있게 된 점은 한국의 미술 애호가에게 무척 반가운 일이다. 아트 바젤 홍콩에 오는 이들이 제일 먼저 체크하는 것도 화이트 큐브 홍콩의 전시 정보일 것이다. 화이트 큐브는 YBA 작가를 한국에 진출시키며 일찍부터 한국 미술계와도 교류했다. 화이트 큐브 전속 작가의 작품이 한국의 갤러리에서 선보였고 최근에는 한국 작가도 화이트 큐브를 통해 해외에 소개되고 있다.

예술가와 매니저, 데미언 허스트

1990년대 후반부터 2000년대에 이르기까지 미술이 비즈니스가 되는 중심에 바로 데미언 허스트가 있었다. 그는 YBA(Young British Artists, 영국의 젊은 예술가들)라 불리는 젊은 예술가 군단의 수장으로 세계 미술계의 중심을 다시 런던으로 돌려 놓았을 뿐 아니라 생존 작가로서 작품을 수백억 원에 판매하는 기록을 세우기 시작했다. 1991년 컬렉터 찰스 사치에게 5만 파운드(약 1억 원)를 후원받아 만든 작품 〈살아 있는 사람의 마음속에 있는 죽음의 물리적 불가능성〉은 2005년 미국의 헤지펀드 매니저 스티븐 코언에게 625만 파운드(약 134억 원)에 팔려 134배의 가격 상승을 기록했다. 2009년에는 직접 경매에 작품을 내다 팔아 1천8백억 원이라는 수익을 단번에 거두기도 했다. 예술가는 가난하다는 통념을 비웃기라도 하듯 그는 영국의 부호 2백 위 안에 올라 있으며 방이 6백 개가 넘는 고성에서 살고 있다. 어떻게 한 인물이 작가로서의 재능뿐 아니라 작품을 선보이고 판매하고 자산을 관리하는 비즈니스 분야에서까지 이토록 탁월할 수 있을까?

회계사 프랭크 던피의 등장

　많은 이들이 허스트의 은인으로 주변의 두 인물을 꼽는다. 허스트가 학생이었을 때부터 재능을 알아보고 후원한 컬렉터 찰스 사치와 그를 지속적으로 지원하며 전시회를 기획한 화이트 큐브의 제이 조플링. 하지만 허스트를 만든 비밀의 인물은 따로 있었다. 바로 프랭크 던피Frank Dunphy다.

　그들의 만남은 1995년으로 거슬러 올라간다. 당시 허스트는 막 터너 프라이즈를 수상해 세계 미술계의 아이콘으로 급부상하고 있었고, 연일 각종 파티를 벌이며 악동 노릇을 자처하던 때였다. 그가 하는 모든 행동이 화제가 되었고, 그의 이름이 붙으면 무엇이든 진귀한 가격에 팔려 나갔다. 넉넉지 않은 가정에서 자란 허스트에게 갑자기 주

데미언 허스트. 2012년 테이트 모던에서 열린 대규모 회고전에서 대표작 〈살아 있는 사람의 마음속에 있는 죽음의 물리적 불가능성〉(1991) 앞에서 자세를 취하고 있다.

어진 부유함은 가능성과 파괴력을 지닌 양날의 칼이었다. 평범한 사람이 성공을 거두었을 때 제일 먼저 만나게 되는 사람은 누구일까? 바로 세무사다. 10여 년 이상 서커스 배우 및 무용수의 세무사 겸 해결사로 활동해 온 프랭크 던피가 바로 이때 등장했다.

　프랭크 던피는 인터뷰에서 허스트와의 첫 만남을 이렇게 회고했다. 한 클럽에서 술을 마시고 있을 때 옆자리에 앉은 여인이 회계사냐고 말을 걸며 우연한 만남이 성사되었는데, 알고 보니 그녀는 데미언 허스트의 어머니였다고 한다. 그러나 허스트는 던피의 회상을 두고, 사건을 낭만적으로 미화시키는 전형적인 던피 스타일이라고 말하며, 사실은 회계사를 수소문하던 끝에 소개를 받아 그를 만났다고 이야기한다. 진실이 무엇이든 중요하지 않다. 어느 날 화이트 큐브에 3만 2천 파운드(약 4천7백만 원)를 내라는 청구서가 날아왔고, 그 누구도 그게 무

데미언 허스트와 프랭크 던피.

엇인지, 왜 내야 하는지 모르는 상황이어서 전문가의 도움이 필요했다. 미술을 무기로 막 올라탄 성공 가도에서 허스트는 처음으로 '법'이라는 관문을 통과해야 했던 것이다.

의뢰인과 해결사이기 전에 이미 그들은 노는 취향이 비슷했고 돈과 클럽을 사랑했다. 던피가 절세 문제를 노련하게 잘 해결한 것을 넘어 허스트를 능숙하게 다루며 매니저로 자리 잡게 된 비결은 사실 거기에 있을지도 모른다. 소위 통하는 바가 있었던 것이다. 던피는 연예인 고객을 주로 상대하며, 10여 년 이상 유명하고 까다로운 의뢰인 다루는 법을 터득한 60대 노인이었다. 큰 키에 넉넉한 덩치, 하얀 머리에 너털한 웃음, 마치 신부님이나 산타클로스를 연상시키는 그의 외모는 회계사라는 얼핏 딱딱해 보이는 그의 직업의 방어벽을 무너뜨리기에 충분했고, 누구와도 쉽게 친해지는 탁월한 사교성도 갖추고 있었다.

데미언 허스트를 관리하다

던피가 이룬 첫 번째 센세이션은 갤러리 계약서를 재조정하는 일이었다. 보통 갤러리와 작가는 이윤을 5대 5로 분할하는데, 명성이 있는 작가의 경우 60퍼센트를 가져가기도 하고, 신인 작가의 경우 홍보 비용을 감안해 30~40퍼센트를 가져갈 때도 있다. 던피가 허스트를 통해 제안한 분할률은 1996년부터 점점 작가의 비중을 높이는 쪽으로 발전해 오늘날에는 무려 90퍼센트가 허스트의 몫이다. 그럼에도 화이트 큐브, 래리 가고시안 등 세계 최고의 갤러리가 10퍼센트라는 굴욕과 불공정을 감수하며 허스트와 일한다. 던피는 칼자루가 허스트에게 있다는 것을 간파하고 최대치를 이끌어 낸 것이다.

또한 허스트의 작품을 보다 체계적으로 생산하기 위해서 어시스턴트 제도 도입과 스튜디오 운영을 제안했고 직접 어시스턴트 160명을 고용한 스튜디오 5개를 운영, 관리했다. 세무 컨설턴트 던피에서 매니저 던피로 거듭난 것이다. 그리고 작품 이미지를 활용한 판화 및 아트 상품을 판매하는 회사를 설립하도록 유도해 책, 티셔츠 등을 제작, 판매해서 벌어들이는 별도 수익이 연간 130억 원에 이르게 했다. 이러한 수익으로 세계 도처의 부동산 등에 투자하고 예술가이자 컬렉터로서 다른 작가의 작품을 사들여 대규모 컬렉션을 이루었다. 영국 및 멕시코에 있는 50여 개의 부동산과 그 외 총 4천5백억 원에 달하는 허스트의 재산을 관리하는 것도 던피의 몫이다.

허스트는 1998년부터 직접 '약국Pharmacy'이라는 레스토랑을 운영하기도 했는데 2003년 경영난으로 문을 닫게 되었을 때 소더비 경매사가 그 안의 모든 집기와 물건을 경매에 붙이자고 제안했다. 젊은 허스트는 망설였지만 던피는 매우 좋은 생각이라며 적극 추진했고, 결국 위스키 잔 한 쌍이 9백만 원에 팔릴 정도로 대성공을 거두며 총 230억 원 상당의 매출을 올렸다. 소더비 경매사와 함께한 진기록은 2009년에 다시 이어진다. 미국 금융 위기로 전 세계 경제에 그늘이 드리워진 2009년 9월, 허스트는 작가가 직접 옥션에 작품을 내다 파는 전무후무한 일을 벌여 작품 223점을 판매하고 1천8백억 원 정도의 수익을 거두었다. 이번에도 던피가 주저하는 허스트를 설득했다. 비난 여론이 상당했던 점을 의식해, 던피가 세계적인 컬렉터와의 점심 약속을 잡으면 허스트가 나타나 직접 작품을 설명하는 뛰어난 팀워크를 발휘해 결국 경매를 성공시켰다.

이와 같은 결단은 던피가 미술계 출신 인사가 아니기 때문에 가능한 것이기도 하다. 화이트 큐브의 제이 조플링이나 래리 가고시안 같은 갤러리 관장은 비록 그들이 노련한 사업가라고 하더라도 그동안 지켜져 온 미술계의 관습, 인간관계, 갤러리와 경매사의 역할 분담 등 지켜야 할 선을 생각하지 않을 수 없다. 하지만 전혀 다른 세계에서 온 던피는 오히려 관습에서 벗어나 자유로운 발상과 선택을 할 수 있었다. "당신이 가지고 있는 것을 활용해야 합니다."라는 던피의 조언은 그래서 값지다. 그는 '허스트'라는 한 작가에서 시작해 '원 소스, 멀티 유즈one source, multi use'의 극대화를 추구했다. 허스트 역시 "모든 예술가 옆에는 프랭크 같은 사람이 있어야 한다."고 말한다. 돈을 많이 가져 본 적이 없었고 돈에 관심이 없는 척했지만 갑자기 그에게 큰돈이 들어오기 시작했다. 더는 돈에 관심 없는 척하기 힘들고 오히려 돈이 두렵던 와중에 던피의 적절한 조언으로 관리 능력을 배우면서 돈을 다룰 줄 알게 된 것이다. 허스트의 작품 〈Hymn〉(1999-2005)이 비싼 값(1백만 파운드)에 찰스 사치에게 팔렸을 때 허스트는 불안했다. 하지만 던피는 "작품값 때문에 걱정하지 말게. 작품값은 단지 다음 사람이 내야 할 금액을 정해 주는 것뿐이야."라고 말했다. 작품값을 두고 그런 식으로 이해할 수 있게 해 준 것은 던피가 처음이었다.[2]

인간적 유대

30대의 허스트와 60대의 던피, 그들은 적절한 시기에 만나 10여 년의 세월을 함께하며 세계 미술사를 새로 썼다. 둘이 함께 있으면 마치 아버지와 아들 같아 보인다. 그도 그럴 것이, 미혼모의 아들인 허스

트는 아버지 결핍이 있었고 던피는 자식에게 맹목적인 사랑을 쏟아붓는 아버지처럼 허스트가 한 것은 무엇이든 대단하다는 강한 믿음을 보내 주었다. 허스트가 자신의 작품에 회의를 느끼며 자조적인 탄식을 내뱉을 때에도 절대 그렇지 않다고 이야기해 주는 사람이 바로 던피다. 허스트를 향한 무조건적인 믿음이 있었기에 모든 사업 수완을 발휘할 수 있었을 지도 모른다. 악동 허스트는 던피를 인정하면서도 아버지에게 반항하는 소년처럼 그에게 짜증을 부리기도 하며 스스럼없이 대했다. 같이 뉴욕으로 출장갔을 때는 던피가 잠든 사이 그의 호텔 방에 몰래 들어가 온 방을 끔찍하게 꾸며 놓기도 했다. 그가 잠에서 깨어났을 때 지옥에 떨어진 게 아닌가 하고 깜짝 놀라게 하려고 말이다. 천당과 지옥, 삶과 죽음, 신 등은 허스트 작품의 주요 메시지이자 그들

데미언 허스트의 뉴포트 스트리트 갤러리 외관.

데미언 허스트의 뉴포트 스트리트 갤러리 내부.

데미언 허스트의 뉴포트 스트리트 갤러리 레스토랑 파머시2.

이 종종 나눈 대화의 주제였다. 던피는 어린 시절 신부가 되고자 가톨
릭 기숙 학교에 다녔고 그 덕분에 해박한 종교 지식이 있었다. "부활,
육신, 죽음 등 허스트가 종교에 대한 질문이 있을 때 나에게는 그에 대
한 답이 있었다."라는 던피의 증언처럼, 허스트의 옆에는 한때 신부가
되려 한 종교학 개인 교수가 있었던 것이다. 허스트와 던피는 한편으
로는 술, 돈, 클럽 같은 세속적인 취미로, 다른 한편으로는 종교 같은
거룩한 주제로 연결되어 있었다.

매니저의 필요성

그렇다면 던피가 가져가는 급료는 대체 얼마일까? 그는 기본적
인 매니지먼트 비용 이외에 아트 상품 수입의 커미션으로 30퍼센트와
그 외 작품 판매 수익의 10퍼센트를 가져간다. 그가 '10퍼센트의 사나
이'라고 불리는 이유가 여기에 있다.[3] 갤러리와 허스트의 수익 배분에
있어 허스트의 몫이 커져야 하는 이유도 여기에 있다. 던피가 만들어
내는 수익 증대 모델이 자신의 수익으로 직결되기 때문이다.

하지만 어느덧 70대를 넘어선 던피는 2010년 8월에 매니저에서
물러나 2012년에 완전히 은퇴했다. 이후 허스트의 매니저 자리는 회
계법인 로린슨 & 헌터Rawlinson & Hunter 출신의 회계사 제임스 켈리
James Kelly가 맡고 있다. 이 회사는 허스트 홀딩스Hirst Holdings를 관리
해 왔다. 전 세계적으로 미술 시장이 국제화되고 거래 금액이 천문학
적으로 늘어나면서 이처럼 전문적인 법률, 회계 자문을 제공하는 컨설
팅 회사가 점차 많아지고 있다. 국내에서도 양도세 추진 문제가 지속
적으로 논의되고 작품의 진위 문제 시비도 끊임없이 일어나고 있는 바

조만간 미술품 전문 변호사, 회계사, 프라이빗 뱅킹 서비스가 등장할 것으로 보인다.

　허스트는 미술 시장의 위기, 작품 가격의 거품 같은 논쟁에서 한때 도마 위에 오르는가 싶더니 2012년 런던 올림픽 기간에 맞춰 테이트 모던에서 대규모 회고전을 개최하며 건재함을 과시했다. 또한 2017년 여름, 베니스 비엔날레와 카셀 도쿠멘타, 뮌스터 조각 프로젝트 등 유럽의 여러 미술 행사가 겹쳐 있어 수많은 방문객이 아트 투어를 떠나던 시기에 베네치아의 팔라초 그라시Palazzo Grassi 및 푼타 델라 도가나 Punta della Dogana 두 미술관에서 대규모 개인전을 열며 다시 한 번 사람들을 놀라게 했다. YBA가 있는 한, 그리고 영국 현대 미술이 있는 한 허스트의 신화 창출은 끊이지 않을 것으로 보인다. 게다가 그의 업적은 예술성만이 아니라 미술의 비즈니스 시스템을 마련한 곳에서도 빛나고 있다. 쇼 비즈니스 세계에서 연예인의 개별 매니저 시스템이 거대 엔터테인먼트 사업으로 진화했듯이 미술계에서도 갤러리나 경매 시스템 이외의 서비스가 필요한 지점이 분명히 생겨나고 있다. 던피의 활약은 미래 미술계의 모습을 보여 준 것인지도 모른다. 큐레이터도 갤러리스트도 아닌, 미술계를 움직이는 숨은 손이 양지로 드러날 시간이 다가오고 있다.

에마뉘엘 페로탕, 카를 라거펠트 사진.

예술가 친구들과 함께한 성공,
에마뉘엘 페로탕

Perrotin Gallery

에마뉘엘 페로탕은 하나의 현상이다.

그는 갤러리스트라는 직업을 다시 만들어 냈다.

그가 자신을 만들어 낸 것처럼 말이다.[1]

샘 켈러, 바이엘러 재단 디렉터

'즐기는 자를 이길 수 없다'는 명언은 에마뉘엘 페로탕을 위해 생겨난 말인 듯하다. 깜찍하고 귀여운 작품으로 유명한 무라카미 다카시村上隆, 자신의 개인적인 호기심과 궁금증을 소설 같은 작품으로 풀어 낸 소피 칼, 구겐하임 미술관에 황금 변기를 설치해 관객을 깜짝 놀라게 만든 마우리치오 카텔란Maurizio Cattelan 등 페로탕 갤러리 소속 작가는 대부분 유머러스하고 독특하며 즐겁고 유쾌하고 놀랍다. 하지만 무엇보다도 흥미로운 인물은 이 멋진 오케스트라를 연주하는 지휘자 에마뉘엘 페로탕Emmanuel Perrotin, 1968- 이다. 심지어 갤러리의 소

속 작가 빔 델부아예Wim Delvoye가 전하듯, 어떤 컬렉터는 작가 이름을 기억하는 대신 '페로탱에서 산 작품'이라고만 말한다.[2]

오후 2시에 출근하는 직업

페로탱이 갤러리에서 일해야겠다고 결심한 것은 어느 날 우연히 들른 전시회 오프닝에서 갤러리 근무 시간이자 개관 시간이 오후 2시부터 7시라는 것을 알게 된 다음이었다. 밤새도록 놀고 시나리오 작업을 한 후 오전에 잠을 자는 올빼미 생활을 유지할 수 있고 독립할 수 있는 약간의 돈도 벌 수 있는 괜찮은 직업이었다. 결국 16세 어린 나이에 페로탱은 갤러리 일자리를 알아보기 시작했고 간신히 찰스 카트라이트Charles Cartwright 갤러리에 어시스턴트로 취직하는 데 성공한다. 관장은 내성적이고 사람들 앞에 나서기를 꺼리는 부유한 스웨덴계 영국인이기에 페로탱이 주인처럼 나서서 일을 했다. 말하는 것을 좋아하고 사람들과 잘 지내는 그의 천성이 빛나게 된 것이다. 갤러리에 헌신하며 모든 것을 몸으로 배우고 익힐 무렵 관장은 좋은 갤러리가 밀집되어 있는 파리 마레Marais 지구에 새로운 공간을 사서 페로탱에게 갤러리 꾸미는 일을 맡겼다. 두 번째 지점을 직접 운영하게 될 줄 알고 신이 난 그가 열심히 공간을 단장하자 관장은 곧 갤러리를 팔아 버렸다. 애초에 페로탱에게 갤러리를 맡길 생각이 없었던 것이다.

실망하고 화가 난 페로탱은 갤러리를 직접 차리겠다고 결심하고 갤러리 이름을 '나의 갤러리Ma galerie'라고 지었다. 내세울 만한 경력이나 학력, 돈도 없는 21세 젊은이는 할머니에게 2만 프랑을 빌려 집에 갤러리를 차렸다. 오로지 열정과 오기로 시작된 이 갤러리는 아침

이면 침대를 치우고 갤러리로 변신했다가 밤이 되면 다시 숙소가 되었다. 그렇게 2년 넘게 갤러리를 운영하던 어느 날 한 갤러리의 관장인 마리 엘렌Marie-Hélène과 필리프 몽트네Philippe Montenay 부부가 생제르맹데프레Saint-Germain-des-Prés 근처의 작은 공간과 돈을 빌려주어 비로소 파리 국립미술학교가 지척에 있는 전통적인 갤러리 지역에서 페로탕을 알리게 되었다.

루이즈바이스가의 갤러리

이후 페로탕 갤러리는 파리 13구 루이즈바이스가Rue Louise Weiss로 옮겨 본격적인 궤도에 오른다. 2000년대 초 필자는 이곳을 자주 드나들며 페로탕 갤러리를 알게 되었는데, 파리 동남쪽에 위치한 이 지역은 전혀 갤러리가 들어설 만한 곳이 아니다. 파리 중심가에 물자를 공급하는 창고, 공장 지대였던 이 지역은 20세기 후반 재개발되어 부족한 주택난을 해결하고자 대형 아파트를 지어 라데팡스 다음으로 높은 건물이 많이 들어섰다. 하지만 고층 아파트를 선호하지 않는 프랑스인이 입주를 꺼리는 사이 중국인이 하나둘 자리 잡으면서 어느새 거대한 차이나타운을 구축했다. 거리에 깊이 스며든 아시아 냄새에 코가 민감해지는 차이나타운에 갤러리라니 어쩐지 어울리지 않는 조합이다. 하지만 저렴한 비용으로 파리 시내에 공간을 원한 신진 갤러리와 새로 지은 건물에 문화 콘텐츠가 입주하기를 바란 구청장의 생각이 맞아떨어지면서 여러 갤러리가 한 골목의 일층을 차지하며 집단으로 이주할 수 있게 되었다. 바로 루이즈 바이스 협회의 탄생이다.

전설적인 기자 루이즈 바이스Louise Weiss의 이름을 딴 이 거리에

1997년 4월 1일, 에마뉘엘 페로탕, 에르 드 파리Air de Paris, 아트 콘셉트Art:Concept, 프라즈 들라발라드Praz-Delavallade, 알민 레시Almine Rech, 제니퍼 플레Jennifer Flay 등 여섯 개 갤러리가 합동으로 들어섰다. 그들은 공동으로 다양한 프로젝트를 기획하고 두 달에 한 번씩 전시회 오프닝을 열며 시너지를 극대화했다. 오프닝 때는 마치 축제처럼 컬렉터, 젊은이, 예술 애호가, 기자, 그리고 동네 주민이 합세해서 이 갤러리 저 갤러리를 오가며 작품을 감상하고 인사도 나누는 파티를 벌였다. 요즘 아트 페어의 대안으로 베를린 등지에서 성행하는 갤러리 위크엔드 형식이다. 점차 주변 골목에 주스 앙트르프리즈Jousse Entre-prise, 크레오Kreo, 앵 시튀In Situ, 크리스토프 다베 티에리Christophe Davet Thierry, GB 에이전시GB Agency, 프랑크 보르다 스튜디오Franck Bordas Studio, 쉬잔 타라지에브Suzanne Tarasieve 같은 갤러리가 들어서서 시내의 전통적인 갤러리 타운 못지않은 확장세를 보였다.

　루이즈바이스가에는 여러 갤러리가 나란히 입주해 있어 한번 가면 다양한 전시를 볼 수 있다는 장점이 있었다. 필자도 전시 오프닝 날에 맞춰 13구의 전시장을 방문하곤 했다. 작품 구경은 물론 각양각색의 재미있는 사람들 구경도 흥미로웠기 때문이다. 갤러리가 여럿 모여 있으니 그중 하나는 괜찮겠지 싶은 생각에 변두리 지역이어도, 무슨 전시를 하는지 몰라도, 일단 가 보는 일도 있었다. 이곳에서 활동하던 신진 갤러리가 이제 중견 갤러리가 되어 프랑스 미술 시장을 이끌고 있다. 여섯 갤러리 중 문을 닫은 단 한 곳은 제니퍼 플레다. 미술사를 전공했고 탕플롱 갤러리Galerie Templon 등에서 경력을 쌓은 전문가가 차린 갤러리는 문을 닫고 무학의 페로탕이 차린 갤러리는 승승장구하

는 것도 흥미롭다. 제니퍼 플레는 현재 프랑스 최고의 아트 페어 피악의 총책임자로 변신해 왕성하게 활동하고 있다.

완성되지 않은 작품 팔기

일찍부터 페로탕 갤러리에 관심을 가지고 지켜보게 된 계기는 필자의 박사 논문에서 다룬 콜코즈Kolkoz가 바로 페로탕 소속의 작가였기 때문이다. 전자 오락의 영향을 받은 현대 미디어 아트의 미학적 동향을 주제로 하는 논문에서 소개한 콜코즈는 뱅자맹 모로Benjamin Moreau와 사뮈엘 부트뤼슈Samuel Boutruche로 구성된 아티스트 듀오로, 무라카미 다카시나 소피 칼만큼이나 독특하고 유머러스하고 황당한 작품 세계를 펼치는 작가들이다.

당시만 해도 미디어 아트에 대한 이해가 부진했는데, 자기 집을 배경으로 써서 게임으로 만든 작품을 구매한 컬렉터가 있다고 해서 그를 만나기로 했다. 작가와 갤러리가 주선해 컬렉터와 인터뷰하게 되었을 때 필자는 그의 집과 게임 속의 집이 어떤 점이 같고 어떤 점이 다른지 살펴보고 게임은 실제로 어떻게 이루어지는지 직접 해 볼 생각이었다. 콜코즈의 작품을 보고 감동받아서 자신의 집을 배경으로 하는 게임 작품을 주문한 것일까? 엄청난 게임광일까? 게임 프로그래머나 게임 회사의 대표일까? 자기 집에 자기 자신이 등장하는 게임을 하는 것은 어떤 느낌일까?

큰 키에 친절하고 인상 좋게 보이는 에르베 아커Herve Acker 씨가 필자를 반갑게 맞이했다. 그러나 그의 집 어디에도 콜코즈의 작품은 없었다. 심지어 그 집은 게임을 만들 때 살던 집이 아니라 새로 이사간

집이었다.

"작품은 어디에 있나요?"

"작품은 싸여 있습니다."

"왜 설치해 놓지 않았죠?"

"저는 조이스틱이 없어요."

"그럼 게임을 한 번도 안 해봤나요?"

"딱 한 번, 피악에 작품이 설치되었을 때 해 봤는데, 저는 별로 게
임을 즐겨하지 않아요."

"그럼 이 작품을 왜 산 거죠?"

갤러리스트를 신뢰하다

사연은 이러하다. 17세 페로탕이 다른 갤러리의 어시스턴트였을
때부터 그를 알았다는 아커 씨는 꾸준히 페로탕의 행보를 지켜봤고 그
를 무한히 신뢰하고 있었다. 모두 바캉스를 떠나 한가한 어느 여름날,
산책 삼아 이야기나 할까 하고 갤러리에 들렀을 때 갑자기 페로탕이
"잠깐만요, 흥미로운 프로젝트가 하나 있는데, 혹시 작가들을 만나 보
지 않을래요?" 하더니 작가들에게 전화를 걸어 서로 만나 보라고 주선
했다. 작가들은 10월에 있을 피악에 컬렉터의 집을 배경으로 한 게임
작품을 출품하고 싶다며 협조를 구했다. 이미 7월, 시간이 얼마 없었
다. 좋다 싫다 의사 표현할 겨를도 없이 아커 씨는 휩쓸리듯 프로젝트
에 합류해 작가들이 그의 집을 여러 각도에서 사진 찍고 작품을 만드
느라 분주하게 지내는 과정을 지켜봤다. 그들이 어떤 작품을 하려는

것인지, 작품의 결과물이 어떻게 나올지 예측하기 어려운 상태였다. 결국 작품은 완성되었고, 아커 씨는 피악에서 본인이 구매할 작품을 처음 봤다고 한다. 이 작품은 아트 페어에서 다른 여러 컬렉터에게 일종의 샘플이 되어 큰 호응을 얻었다.

계약서도 없이, 가격 협상도 없이, 심지어 어떤 작가인지도 모른 채 협력한 것은 페로탕을 신뢰해서라고 아커 씨는 여러 차례 강조했다. 자신은 미디어 아트나 게임을 잘 모르지만, 모두 작품을 만드는 새로운 방법이라고 이해한다고 했다. 파리에서 도미니크 곤잘레스 포르스터Dominique Gonzales-Foerster, 필리프 파레노Philippe Parreno, 피에르 조제프Pierre Joseph, 베르나르 주아스탕Bernard Joisten 등의 작품을 처음 소개한 이가 바로 페로탕이고, 비디오 아트도 게임 형태 작품의 시작이라고 볼 수 있다면서 페로탕이 늘 새로운 작가를 발견해 내고 널리 알리는 점을 높게 평가했다. "만약 갤러리스트가 없다면 새로운 작가의 새로운 콘셉트는 없을 겁니다. 그들을 신뢰해야 합니다. 그렇지 않으면 우리는 그저 경매에서 50년 전에 만들어진 작품이나 살 수 있을 테지요. 젊은 작가가 생각을 실현할 수 있도록 돕는 건 무척 기분 좋은 일입니다."[3]

이것은 페로탕이 생각한 갤러리스트의 역할과 정확하게 일치한다. 그는 갤러리스트가 무엇을 하는 사람이냐는 질문에 작가가 꿈을 실현할 수 있도록 돕는 이라고 답했다.[4] 여기에는 많은 의미가 포함되어 있다. 팔릴지 안 팔릴지 확신할 수 없는 작품을 만들기 위한 어마어마한 액수의 자금을 스스로 댈 수 있는 작가는 거의 없다. 갤러리스트로서 그는 금전적 지원을 포함해 완성된 작품을 선보일 적합한 공간과

시기 등 작품을 창작할 수 있도록 조건을 만들어 주는 데 주력한다. 그리고 그렇게 키워 낸 작가들이 알려지고 널리 활동하는 것을 볼 때 큰 보람을 느낀다고 말한다. 또 훌륭한 갤러리스트가 되려면 좋은 작가를 알아보는 눈이 있어야 한다고 말한다. 맞는 말이다. 하지만 달리 표현하면, 내가 알아본 작가를 좋은 작가로 키워낼 능력이 있는지가 바로 답이다. 작가의 꿈을 실현시켜 주는 것이 갤러리스트의 임무라는 페로탕의 철학은 작가를 사로잡았다.

심지어 그는 소피 칼도 모르게 작품을 제안하기도 했다. 소피 칼은 자전적 이야기를 독특한 상상력으로 풀어내는 작가로 유명하다. 2000년 페로탕이 소피 칼을 처음 만났을 때 그녀가 어느 갤러리에도 소속되어 있지 않다는 것을 알고는 "이제부터는 제가 돌봐드리겠습니다."라고 했다. 소피 칼은 그 말을 대수롭지 않게 여겼는데, 어느 날 그녀의 작품이 자신도 모르게 시작되었다. 바로 2001년 4월 16일, 사설탐정을 고용해 그녀를 몰래 촬영하는 프로젝트를 진행한 것이다. 20년 전인 1981년 4월 16일, 사설탐정에게 자신을 몰래 따라다니며 사진을 찍게 한 프로젝트는 널리 알려진 그녀의 대표작이다. 페로탕은 프로젝트가 진행되는지조차 작가에게 알리지 않음으로써 프로젝트의 진정한 의미를 제대로 부각시켰다. 페로탕의 아이디어에 반한 소피 칼은 페로탕의 소속이 되어 갤러리를 대표하는 작가로 활동하게 되었고, 2007년 베니스 비엔날레에서 황금사자상을 수상했다.

작가를 알아보는 눈

페로탕이 데미언 허스트의 전시회를 처음 기획한 사람이라는 것

을 아는 사람이 얼마나 있을까? 다시 페로탕 갤러리가 루이즈바이스 가에 있던 2000년대 초반으로 되돌아가자. 마침 한국의 한 갤러리에 서 일하던 후배가 관장님과 파리를 방문할 예정인데 좋은 작품을 볼 수 있는 갤러리를 추천해 달라고 부탁했다. 주저 없이 페로탕을 추천 해 페로탕 갤러리에서 만남이 이루어졌다. 에마뉘엘 페로탕은 한국에 서 온 컬렉터이자 갤러리 관장이 데미언 허스트의 작품을 많이 소유하 고 있다는 사실을 알고는 바로 자신이 1991년 허스트의 유럽 전시회 를 처음 기획한 이라고 강조했다. 당시로서는 허스트가 훨씬 더 유명 했고, 페로탕은 그 자신도 인정하듯이 굉장히 말이 많고 수선스러운 편이기에 과장처럼 여겨졌다. 그의 말이 어디까지가 진실인지 알 수 없었지만 굳이 사실을 확인할 것도 없었다.

사실은 이렇다. 1990년대 초, 페로탕이 파리 보부르그Beaubourg 거리의 아파트에서 갤러리를 꾸려 갈 무렵, 런던에서 허스트는 창고를 빌려 골드스미스 학생들을 모아 전시회를 진행하고 있었다. 한 미술계 전문가가 페로탕에게 이 전시를 추천했고 페로탕이 찾아가 허스트를 만났다. 두 괴짜는 서로가 서로를 알아봤을까? 페로탕은 허스트에게 큰 흥미를 느껴 1991년 파리에서 허스트의 첫 번째 전시 《논리가 죽었 을 때When Logics Die》를 개최했다. 이때 팔린 약장 작품의 가격은 2천 달러(약 220만 원)였다. 2007년 6월 소더비 런던에서 약장 시리즈 중 한 작품이 무려 1,920만 달러(약 211억 원)에 팔렸으니 16년 만에 작품값 이 대략 1만 배 상승한 셈이다.[5]

이후 그들은 각자 자신만의 방식으로 한 명은 런던에서 한 명은 파리에서 성공의 길을 걸었다. 세월이 한참 흐른 2008년, 우크라이나

무라카미 다카시와 에마뉘엘 페로탕, 피악 2013.

의 갑부 빅토르 핀추크Viktor Pinchuk가 세운 미술관에서 페로탕과 허스트는 우연히 조우했다. 의기투합한 그들은 1991년 파리에서의 첫 전시 20주년을 기념해 2011년에 함께 전시회를 열기로 했고 언론이 이 소식을 크게 보도했다. 덕분에 에마뉘엘 페로탕이 데미언 허스트의 첫 번째 해외 전시 기획자였다는 잘 알려지지 않았던 사실이 널리 알려지게 되었다. 그러나 그들의 전시는 실현되지 못했다.

무라카미 다카시 역시 페로탕이 첫 해외 전시회를 열어 준 작가다. 1993년 요코하마에서 '열린 니카프NICAF, Nippon International Contemporary Art Fair에 참여한 페로탕은 무라카미 다카시를 우연히 만난 이후 뉴욕 그래머시Gramercy 국제 아트 페어에서 다시 만났다. 페어 시작 전날 밤, 무라카미는 페로탕에게 그가 그린 만화 스타일의 작품을 보여 주었고, 페로탕은 그 작품을 페어에서 선보이기로 즉석에서 결정했다. 바로 그것이 무라카미 다카시가 해외에서 연 첫 번째 전시회였다.[6] 페로탕은 파리 갤러리에서 무라카미의 작품을 선보였지만 파리의 관객은 만화 같은 낯선 일본 작가의 작품에 크게 주목하지 않았다. 갖은 노력 끝에 페로탕은 2002년 파리 카르티에 재단에서의 전시를 주선해 작가를 널리 알리는 데 성공했다. 특히 그 전시회를 본 루이 뷔통의 마크 제이콥스Marc Jacobs가 다카시 작품을 발탁하면서 대중적 인지도를 크게 넓힐 수 있었다. 다카시는 오늘날 가고시안 갤러리에서도 전시할 정도로 모든 갤러리스트가 탐내는 슈퍼스타지만 처음부터 성공의 길만 달린 것은 아니었다.

다카시는 페로탕을 두고 '포기를 모르는 사람'이라고 평가한다. 대규모 예산이 필요한 미술관 전시회를 준비하는 과정에서 갈등 상황

2014년 서울 종로 흥국생명 건물 앞에 설치된 자비에 베이앙의 작품. 뒤로 조나단 보로프스키의 대형 공공 조각 〈망치질하는 사람Hammering Man〉이 보인다.

에 직면하면 페로탕은 중간에서 양측을 설득해 어떻게든 해결책을 마련한다.[7] 한번은 프랑크푸르트 현대미술관MMK, Museum für Moderne Kunst Frankfurt am Main에서 무라카미 다카시의 회고전을 준비할 때 미술관과 갈등이 깊어졌고, 작가는 미술관에 욕을 퍼붓고 싶을 정도로 화가 났지만 페로탕이 중간에서 서로가 만족할 만한 협상을 이끌었다고 한다.[8] 그렇게 하나씩 고개를 넘으며 함께해 온 작가와 갤러리스트의 관계가 어찌 끈끈하지 않을 수 있을까? 무라카미 다카시는 2010년 베르사유궁, 2012년에는 카타르 국립미술관에서 대규모 개인전을 열 정도의 슈퍼스타가 되었다. 나비 넥타이에 턱시도를 입고 전시회에 참석한 두 사람은 20여 년 전 젊은 시절 일본에서 처음 만나 함께 걸어온 시간을 늘 기억할 것이다.

돈 문제는 작가나 갤러리스트에게 가장 큰 고민거리다. 작품이 팔려야만 돈을 벌 수 있는데, 작품을 만들려면 돈이 필요하기 때문이다. 페로탕은 작품이 완성되기 전에 먼저 제작비를 줬다. 작가가 새로운 작품을 제작해 작품이 팔리면 돈을 벌지만 만일 작품이 팔리지 않으면 그의 투자는 실패하는 것이다. 대표적인 사례는 자비에 베이앙 Xavier Veilhan이다. 바로 2017년 베니스 비엔날레에서 프랑스관을 대표한 작가로, 우리나라에서도 여러 차례 전시를 하며 꽤 인기를 끌었다. 하지만 불과 10년 전만 해도 베이앙은 제프 쿤스나 무라카미 다카시에 비하면 상대적으로 인지도가 낮았다. 세계적인 작가라기보다는 그저 프랑스의 작가였다. 페로탕은 과감하게 베르사유궁에서 열리는 현대 미술 전시회에 자비에 베이앙이 선정될 수 있도록 주선했다.[9] 베르사유라는 거창한 타이틀이 있었어도 대형 작품을 제작할 만한 자금

그레고어 힐데브란트 개인전 《Coming by Hazard》, 2015년 3월 12일–4월 30일, 페로탕 홍콩.

이 부족했다. 페로탕 갤러리는 프랑수아 피노François Pinault를 비롯한 컬렉터의 후원을 물색했고 그 자신도 50만 유로(약 6억 5천만 원)를 투자했다. 페로탕은 자비에 베이앙처럼 재능이 있지만 잘 알려지지 않았던 프랑스 작가가 오늘날 세계적인 작가로 활동하는 것을 보면 커다란 기쁨과 보람을 느낀다고 말한다. 잘 팔리는 작품을 선보이며 승승장구하는 페로탕을 향해 '상업 갤러리의 화신'이라 평가하는데, 알고 보면 잘 알려지지 않은 작가를 누구보다 먼저 알아보고 투자하는 선견 지명이 있었던 것이다.

글로벌 진출

그런 노력 덕분일까? 페로탕 갤러리는 2005년 마레 지구로 화려하게 입성해 현재 대형 갤러리 두 곳을 운영하고 있으며, 2012년에는 포시즌 호텔과 하버 뷰가 내려다보이는 홍콩의 비즈니스 빌딩 17층에 자리를 잡았다. 2013년에는 그 자신이 '미술 시장의 수도'라고 부르는 뉴욕, 2016년 서울, 2017년 도쿄에 지점을 내며 대성공을 거두었다. 특히 뉴욕 갤러리가 도미니크 레비Dominique Lévy의 갤러리와 같은 건물에 들어서게 된 사연이 흥미롭다. 크리스티 출신의 레비가 뉴욕에 새로운 갤러리 자리를 물색하고 있을 무렵 우연히 좋은 곳을 발견했다. 막 계약을 하려던 때 마침 페로탕도 그 주변의 다른 건물에 갤러리를 준비하고 있다는 소식을 들었다. 그녀는 즉각 홍콩으로 날아가 페로탕을 설득해 레비와 같은 건물에 입주하게 만들었다. 지척에 강력한 경쟁 상대가 들어서는 것을 막을 수 없다면 차라리 함께 붙어 있는 것이 낫다는 판단이었을까? 페로탕은 그렇게 미국 갤러리의 초청과 인

파리 마레 지구로 이전한 페로탕 갤러리.

정을 받으며 뉴욕에 안착했다.

물론 실패도 있었다. 아트 바젤 마이애미비치의 성공을 따라 2004년 마이애미에 낸 지점이 문제로, 2008년 말 불어닥친 세계 경제 위기를 견디지 못하고 2009년 1월 폐점했다. 하지만 그런 중에도 페로탕은 파티를 열며 나는 아직 젊다고 스스로를 위로했다. 파티를 열어 사람들을 춤추게 하는 건 젊은 시절 파리의 나이트클럽을 전전할 때부터 이어진 페로탕의 장기다. 베니스 비엔날레 총감독을 역임한 마시밀리아노 조니Massimiliano Gioni는 이를 가리켜 '이벤트주의eventocratie'라고 했는데, 파티로 경영을 주도하는 페로탕의 특기를 표현한 것이다.[10] 이때의 실패에서도 그는 진주를 얻었다. 바로 유명 가수 퍼렐 윌리엄스Pharrell Williams를 고객으로 맞이해 친구가 된 것이다. 윌리엄스는 페로탕 갤러리 파리 두 번째 지점 오픈에 직접 큐레이터로서 전시를 기획했는데, 바로 그 행사에 빅뱅의 지디가 참석해서 한국에서도 잠깐 화제가 되었다.

페로탕 갤러리 25주년 기념 전시 《생일 축하Happy Birthday》(2013년 10월 11일-2014년 1월 12일)는 심지어 페로탕 갤러리가 아닌 미술관에서 열렸다. 미술관에서 한 사립 갤러리의 25주년을 축하한다는 건 놀라운 일이다. 하지만 점점 국제 미술 시장에서 프랑스의 지위가 약해지고 있는 점을 생각하면 프랑스의 작가를 해외에 널리 알리고 미술 시장의 확장에도 기여한 페로탕의 공로를 인정해야 한다. 페로탕 갤러리는 프랑스의 갤러리 가운데 수입 신고를 가장 많이 하는 갤러리이기도 하다. 2018년 마크롱 대통령이 미국을 방문할 때에는 국빈 전용기를 타고 프랑스를 대표하는 갤러리스트로서 미국을 방문하기도 했다. 레지

옹 도뇌르 훈장을 탈 날도 머지 않은 듯 보인다.

파리에서 북쪽으로 2시간 정도 떨어져 있는 도시 릴Lille. 유럽의 문화 수도를 자처하는 이 도시의 현대미술관에서 페로탕 갤러리의 25주년 기념 전시가 열리는 날, 내로라하는 각계 각층의 인사가 모인 자리에 에마뉘엘 페로탕은 말 모양 인형을 타고 나타났다. 망가지기를 마다하지 않고 말 인형을 타고 다니며 직접 전시 설명회를 진행하는 갤러리 대표라니! 놀랄 일이지만 세계 미술계가 주목하고 수많은 매체로 퍼져 나간 이 전시회 오프닝에서 페로탕은 전속 작가 젤리틴Gelitin을 가장 효과적으로 홍보한 셈이다. 장난감처럼 보이는 말 인형이 오스트리아 출신 4인조 그룹 젤리틴의 작품이었던 것이다.

마레 지구 페로탕 파리의 개관 전시로 퍼렐 윌리엄스가 기획한 《Girl》 오프닝, 2014년 5월 26일. 왼쪽부터 참여 작가인 대니얼 아샴, 로랑 그라소, 요한 크레텐, 퍼렐 윌리엄스, 에마뉘엘 페로탕, 장 미셸 오토니엘, 미스터, 맨 끝은 경매사 아쇼크.

페로탕이 오프닝에 탈을 쓰고 우스꽝스러운 퍼포먼스를 한 것은 사실 이번이 처음이 아니다. 1995년 마우리치오 카텔란의 개인전에서는 핑크 토끼 분장을 하고 등장했는데 흥미로운 것은 얼핏 보면 토끼지만 조금 더 오래 보면 금세 남근처럼 보일 수 있는 것이었다. 게다가 작품 제목은 〈에로탕, 진짜 토끼Errotin, le vrai lapin〉. 페로탕의 이름에서 P를 제거하고 에로탕이라고 붙인 것이다. 이 작품은 종종 남성을 성적으로 놀리는 데 쓰이는 토끼에 페로탕을 빗대어 그의 여성 편력을 놀리는 동시에 마르셀 뒤샹의 작품 〈로즈 셀라비Rrose Selavy〉를 떠오르게 한다.[11] 페로탕은 이 옷을 입고 6주를 지내야 한다는 작가의 요구를 충실히 수행했다. 어느 갤러리스트가 작가의 이런 제안을 선뜻 받아들이겠는가? 에마뉘엘 페로탕의 매력과 힘은 규범을 따르지 않는 자유로움과 학연과 인맥에서 벗어나 스스로의 힘으로 일어선 사람이라는 데 있다. "에마뉘엘 페로탕은 하나의 현상이다. 그는 갤러리스트라는 직업을 다시 만들어 냈다. 그가 그 자신을 만들어 낸 것처럼 말이다." 라는 바이엘러 재단 디렉터이자 아트 바젤의 책임자로 오랫동안 활동한 샘 켈러의 말이 에마뉘엘 페로탕을 가장 잘 설명한 게 아닐까?

II

혁신의 길을 닦다

제프리 다이치.

미술 시장의 이노베이터,
제프리 다이치

Jeffrey Deitch

제 영감의 원천은 1970년대 중반 뉴욕의 디스코텍과 클럽입니다.

어마어마하게 중요한 혁신이 있었죠.

그중 하나는 퍼포머와 참여자의 구분이 사라졌다는 것입니다.

모두 일부가 되었어요. 그저 서서 디제이를 보기 위해 디스코텍에 가지 않습니다.

당신이 바로 그 속의 일부이고 디제이는 당신에게 즉각적으로 반응합니다.

저는 작가와 독자 간의 간극이 사라져 버린 혁신에 관심이 많습니다.[1]

제프리 다이치

하버드 경영대학원에서 MBA를 취득한 후 시티뱅크 아트 어드바이저로 세계 미술계를 종횡무진 주름잡고 LA 현대미술관MOCA 관장을 지낸 화려한 스펙. 한번 보면 좀처럼 잊을 수 없는 동그란 물소 뿔테 안경에 화려한 색 카라체니 양복만 입는 패셔니스타. 게다가 이름도 특이하게 제프리 다이치라니! 목소리마저 낭랑하고 그대로 받아 적으면 책이 될 정도로 말솜씨도 청산유수라 실존 인물이기보다 우디 앨런Woody Allen 영화에 등장하는 배우처럼 느껴진다. 그가 맡은 역할은 예술가, 큐레이터, 비평가, 딜러, 미술관 관장 등 매 장면이 다채롭다.

지킬 박사와 하이드처럼 한 손으로는 부자와 악수를 하며 그림을 팔고 다른 한 손으로는 그렇게 번 돈을 작가의 호주머니에 찔러 넣으며 그들과 함께 예술의 꿈을 펼쳐 온 지난 40여 년. 팔색조 매력을 지닌 제프리 다이치 Jeffrey Deitch, 1952- 의 삶은 그 자체가 미술 시장을 반영하는 한 편의 영화다.

예술 또는 예술 비즈니스

제프리 다이치는 코네티컷 출신의 유대인으로 아버지는 석유와 석탄 등 난방 자원을 관리하는 사업가였다. 아버지의 회사에서 근무하던 한 구리 기술자의 남다른 솜씨가 다이치를 예술의 길로 들어서게 했다. 솜씨를 알아본 아버지가 구리로 할 수 있는 걸 모두 만들어 보라고 하자 그는 즉석에서 아름다운 찻잔을 뚝딱 만들어 냈다. 알고 보니 포르투갈에서 온 그는 5대째 가업으로 구리를 다뤄 온 기술자 집안의 후예였다. 아버지는 즉시 뉴욕의 선물 가게로 달려가 작품을 보여 주고 주문을 받았다. 미국 최대의 유통망 시어스Sears사의 주문에 대비해 대량 생산 체제를 갖추고 '구리 공예'라는 이름까지 붙였건만 주문은 그 한 번으로 끝났다. 쌓여 있는 재고를 보고 당시 웨슬리언 대학에 다니던 19세의 다이치가 한번 팔아 보겠다고 나섰다. 차에 모든 작품을 싣고 무작정 길을 나서 발길 닿는 대로 선물 가게를 찾아다닌 끝에 결국 돌아올 때는 하나도 남기지 않고 모두 판매할 수 있었다. 이 경험은 젊은 다이치에게 다른 유통망을 통하지 않고 스스로 직접 판매망이 될 수 있다는 자신감과 벽에 걸 무언가를 팔면 매우 잘 팔리겠다는 아이디어를 주었다. 다른 말로 하면 고객과 직접 소통하며 시장 조사를

하고 수요에 맞는 제품을 찾은 것이다. 마을에서 괜찮은 그림을 그리는 화가 한 명을 찾아 매사추세츠주 레녹스의 한 호텔 객실을 빌려 갤러리를 열었다. 다행히 첫 주에 모든 작품이 다 팔릴 정도로 대성공을 거두었다는 소문이 퍼지자 근처에 사는 예술가들이 찾아와 작품을 팔아 달라고 부탁하기 시작했다. 그러던 어느 날, 뉴욕 출신의 한 작가가 어린 다이치에게 작은 메시지를 전했다. 정말 잘하고 있고 소질이 있음에도 다이치는 자신이 하고 있는 일이 뭔지 모른다는 지적이었다. 예술 공부가 필요하다는 조언에 따라 경제학에서 미술로 전공을 바꾸었다. 대부분의 갤러리스트가 예술을 먼저 알고 좋아한 후 예술 비즈니스를 익혔다면 다이치는 예술 비즈니스를 먼저 익히고 예술을 알게된 셈이다.

1974년 6월, 대학을 졸업한 바로 다음 날 다이치는 뉴욕 소호로가 당시 가장 유명하던 레오 카스텔리 갤러리의 문을 두드렸다. 하지만 무턱대고 찾아와 일자리를 묻는 젊은 청년에게 갤러리 리셉셔니스트는 냉정한 태도로 공채는 영원히 없을 것이라고 말했다. 그냥 갈 수없어 바로 위층의 소나벤드 갤러리를 찾아갔지만 여름이라 문이 닫혀있었다. 한층 더 올라가 존 웨버 갤러리에서 같은 질문을 던졌다. 운좋게도 마침 관장님 비서가 그만둔 터였다. 갤러리 디렉터는 관장님은예쁜 여자 아니면 비서로 채용하지 않는다고 답하며 젊은 대학생을 쫓아 보내려 했다. 하지만 다이치는 순순히 물러나지 않고, 혼자서 일하느라 바빠 보이는 디렉터에게 일주일간 공짜로 일할 테니 만약 마음에들면 관장님에게 자신을 추천해 달라고 제안했다. 디렉터는 고민 끝에다이치에게 일거리를 던져 주었다. 일주일 뒤, 관장이 아트 바젤에서

돌아왔을 때 디렉터는 다이치를 채용하도록 열렬히 설득했다.

이렇게 해서 제프리 다이치는 존 웨버 갤러리의 리셉셔니스트로 뉴욕 미술계에 발을 내딛었다. 존 웨버는 1960년대 뉴욕 마사 잭슨 갤러리의 디렉터로 근무하며 로버트 인디애나, 짐 다인Jim Dine, 앤디 워홀, 클래스 올덴버그 등 팝 아트 작가의 전시회를 기획했고, LA의 드완 갤러리Dwan Gallery에서는 프랑스 아르 누보, 미니멀 아트, 대지 미술 전시 등을 기획한 실력자였다. 1971년 독립해서 차린 그의 갤러리에는 이탈리아 아르테 포베라 작가를 비롯해 솔 르윗Sol Lewitt, 칼 안드레Carl Andre, 댄 플래빈, 한스 하케Hans Haacke 등의 작가가 소속되어 있었다. 존 웨버는 래리 가고시안에게 장 미셸 바스키아를 소개하고 함께 로프트를 나눠 쓰기도 한 아니나 노제이의 전남편이다. 다수의 작가가 그의 갤러리를 사랑방 삼아 드나들었는데, 특히 칼 안드레는 뉴욕에 머물 때면 항상 오후 3시에 갤러리에 들러 우편물을 찾고 전시회나 미디어 관련 미팅을 했다. 갤러리에는 늘상 작가, 평론가, 기자, 큐레이터 등 뉴욕 미술계의 다양한 사람들이 오갔으며 다이치의 주요 임무 가운데는 이들을 맞이하고 기다리는 동안 대화를 나누는 것이 포함되었다. 사교적인 성격 덕분에 다이치는 곧 뉴욕 미술계의 많은 사람들을 알게 되었고 귀동냥을 통해 빠르게 미술 지식을 흡수했다.

하버드에서 시티뱅크까지

그러던 어느 날 제프리 다이치는 하버드 경영대학원에 합격해 모두를 놀라게 했다. 본래 경제학도였으니 힘들고 박봉인 미술계를 떠나 제 갈 길로 가야겠다고 방향을 선회한 것일까? 정반대였다. 무엇을 배

우러 하버드에 가냐고 묻자 다이치는 예술 비평이라고 답했다. 농담이라고 덧붙였지만 실은 진심이었다. 그는 갤러리에서 일하는 동안 미술계가 결국 세계의 거울이라는 것을 깨닫고, 미술을 더 잘 알려면 단지 미술 시장이 아니라 예술계가 어떻게 돌아가는지 판을 봐야겠다고 판단한 것이다. 경영, 경제, 정치, 세계화, 그 모든 것 속에 미술의 해답이 있었다. 1974년부터 1976년까지 다이치는 갤러리를 떠나 하버드에서 공부하며 비즈니스 예술가로서 앤디 워홀을 주제로 논문을 쓰고, 미술학계 사상 처음으로 앤디 워홀의 아트 마케팅에 대한 학술 발표를 했다.

하버드에서 그에게 가장 큰 자극을 준 건 영국 철도 연금의 운용 사례였다. 그는 미술품 투자로 막대한 이윤을 남긴 방식을 개인에게도 적용할 수 있을 것이라고 예측하고, 처음에 갤러리에 취직했을 때처럼 사업 기획안을 들고 무작정 뉴욕의 금융회사를 찾아갔다. 체이스 맨해튼 뱅크와 시티뱅크가 관심을 보였다. 그중에서 시티뱅크가 적극적으로 제안을 받아들여 1979년 세계 최초로 금융권에서 아트 어드바이징 사업을 시작했다. 미술품도 투자의 대상이 될 수 있다는 것을 바탕으로 자산가에게 미술 작품 구매를 안내하고 그가 살 작품을 함께 고르고 구매하는 과정을 대행하는 것이다. 최근에야 각종 금융권에서 VIP 클래스를 열고 미술 시장 특별 강의를 진행하고, 주도적으로 아트 펀드를 만들며, 예술도 부동산이나 기타 자산 못지않은 투자 목록에 올려 두지만, 당시에는 이 프로젝트가 무엇을 의미하는지 이해하는 사람조차 드물었다. 최근 세계에서 가장 비싼 작품을 사는 구매자의 대부분이 헤지 펀드 매니저라는 사실을 생각해 보면 불과 30년 사이 미술

시장이 얼마나 극적으로 변화했는지 짐작할 수 있다. 은행에 근무한 첫 일 년은 '제 고객은 그림을 안 사는데요'라고 말하는 뱅커를 설득하는 데 시간을 다 보냈다. 그들을 통해서 가망 고객의 리스트를 받아야 했기 때문이다. 그림을 왜 사야 하는지, 어디서 어떻게 사야 하는지 모르는 부자를 한두 명씩 설득해 나가면서 조금씩 아트 투자의 효과가 드러나기 시작했고, 고속 승진을 거듭해 10년 후에는 시티뱅크의 부사장 자리에 올랐다.

제프리 다이치의 주선으로 홍콩에 도착한 앤디 워홀. 1982년 홍콩 만다린 오리엔탈 호텔 로비.

시티뱅크에서 한 또 다른 주요 업무는 예술품을 담보로 대출을 해 주는 것이었다. 이 놀라운 아이디어의 수혜자 중에는 예술가도 있었다. 바로 대규모 공공 미술로 유명한 크리스토와 잔 클로드Christo

and Jeanne-Claude 부부다. 그들은 건물이나 자연 등 거대한 공간을 포장하는 작업으로 유명한데, 그림이나 조각처럼 판매하기 쉬운 매체가 아니면서도 작품의 자율성을 수호하기 위해 공공 기금의 지원을 거부하고 철저히 작품 판매 수익으로 작품 활동을 지속하는 개념 예술가다. 그들은 작품 제작비 마련을 위해 아이디어 스케치를 사전 판매해 자금을 모았지만, 완성을 의심하는 컬렉터들이 구매를 망설였고 작가는 어떻게든 작품을 완수해야 했기에 마감이 임박하면 하는 수 없이 대폭 할인을 하기도 했다. 다이치는 크리스토 부부에게 소장품을 담보로 자금을 모으라고 조언했다. 덕분에 프로젝트가 성공적으로 끝난 후 제대로 된 가격에 드로잉과 작품을 포장한 천을 판매해 충분한 수익을 낼 수 있었다.

예술계에 몸담다

하지만 다이치가 돈만 좇은 것은 아니다. 그는 누구보다도 전시 기획에 관심이 있었으며 특히 크리스토 부부처럼 자신의 삶을 걸고 작업하는 예술가에게 관심을 두었다. 존 웨버 갤러리에서 근무할 때인 1975년, 그가 기획한 첫 번째 전시의 주제도 바로 '삶Lives'이었다. 젊은 리셉셔니스트에게 전시 기획을 맡길 리는 만무했고, 근처 트라이베카의 한 건물의 빈 사무실을 무료로 활용하는 전시를 스스로 기획했다. 틈만 나면 적극적으로 두드려 자신의 삶을 개척해 온 다이치의 장기가 또 한 번 발휘된 것이다. 석사 논문의 주제로 앤디 워홀을 선택한 것도 같은 맥락이다. 워홀과의 친분 덕분에 1982년 홍콩의 젊은 사업가 컬렉터 앨프리드 시우Alfred Siu가 앤디 워홀이 그린 찰스 왕세자와

다이애나 왕세자비의 초상을 주문했을 때 작가를 홍콩에 초청하게 하는 능력을 발휘했다. 앤디 워홀은 이때 홍콩뿐 아니라 중국 본토를 방문해 직접 사진을 찍고 그가 등장하는 다수의 사진을 남겼는데, 자금성 앞에서 포즈를 취한 앤디 워홀의 유명한 사진은 동행한 사진가 크리스토퍼 마코스Christopher Makos가 촬영한 것이다. 워홀이 여행에서 돌아오자 다이치는 1984년 PS1 스튜디오에서 《새로운 초상The New Portrait》이라는 전시회를 기획했다.

'자신의 삶을 작품의 소재로 삼는 예술가'라는 주제는 훗날 《문화적 기하학Cultural Geometry》(1988), 《인공 자연Artificial Nature》(1990), 《포스트 휴먼Post-Human》(1992-1993) 등 그가 기획한 대부분의 전시회로 이어지는데, 알고 보면 다이치 자신이야말로 자신의 삶을 온통 예술에 헌신하며 예술의 소재로 삼은 인물이다. 결혼도 하지 않고 자녀도 없이, 예술계 사람들과 생길지 모를 약속을 대비해 저녁 시간을 비워 두며 한평생을 살아온 이가 바로 다이치이기 때문이다. 그는 특유의 적극성과 친화력, 그리고 남다른 스펙을 무기로 미술계 인맥을 확장해 나갔다. 레오 카스텔리 갤러리에 일자리를 구하지는 못했지만 꾸준히 문을 두드린 덕분에 드디어 이너 서클에 들어갈 수 있었다. 그리고 카스텔리에게 성공 비결, 즉 좋은 작품을 고르는 기준이 무엇인지 물었다. "마르셀 뒤샹 더하기 몬드리안." 똑똑한 다이치는 카스텔리가 말하는 것을 바로 알아들었다. 그는 카스텔리가 거래하는 작품을 판매하는 데 적극 나섰고, 그 답례로 카스텔리는 미술계 전문가들의 주소록을 건네주었다. 경쟁이 치열한 미술계에서 보기 드문 아량이었다.

플로리다의 컬렉터를 만나러 가는 제프리 다이치, 바버라 제이콥슨, 레오 카스텔리, 라우라 그리시. 1988년.

　　한편 다이치는 고등학교 시절 일본에서 1년 동안 교환학생으로 지냈기에 그의 고객은 미국을 넘어 일본으로 연결될 수 있었다. 1980년대 일본은 세계 미술계의 큰손이었고 그는 당시 유일하게 일본에 알려진 미국의 거물급 딜러였다. 다이치는 이세탄 백화점 대표에게 카스텔리의 소개로 알게 된 스웨덴의 컬렉터 한스 툴린Hans Thulin이 가지고 있던 재스퍼 존스의 〈하얀 깃발White Flag〉을 2천만 달러(약 215억 원)에 되팔았다. 애초에 카스텔리가 트레메인 부부에게 판매한 이 작품을 툴린은 경매에서 7백만 달러(약 75억 원)에 구매했었다. 대신 1990년대 일

본의 부동산 거품이 꺼지고 경제가 가라앉자 이세탄 대표가 높은 가격에 구매한 잭슨 폴록의 〈Number 8, 1950〉을 LA의 거부 데이비드 게펜에게 10만 달러(약 1억 1천만 원)에 되팔아 주었다. 게펜은 이 작품을 쭉 가지고 있다가 2006년 뉴욕의 헤지 펀드 매니저 스티브 코언에게 5천2백만 달러(약 570억 원)에 팔았다. 뿐만 아니라 다이치 자신도 미술 시장에서 거품이 빠지거나 그의 고객이 어려움에 처했을 때 작품을 되샀다가 비싸지면 다시 판매하는 방식으로 재산을 일구었다. 세계의 부자들이 그를 믿고 작품을 사고팔 수 있었던 건 바로 이런 실질적인 미술 시장의 성과 덕분이었다. 거기에는 다이치의 현명한 분석도 한몫했지만, 미술 시장이 소수 컬렉터의 커뮤니티이던 수준에서 전 세계인이 관심을 기울이는 감상과 투자의 대상으로 변모한 시대적 변화도 큰 역할을 했다.

아트 어드바이저 & 큐레이터

시티뱅크에서의 10년을 마무리 짓고 1988년에 다이치는 아트 어드바이저로 독립했다. 이번에도 그는 위트를 발휘했는데, 트럼프 타워에 집이 있지만 사용하지 않는 친구에게 공간을 무료로 쓰는 대신 아트 어드바이징 서비스를 해 주겠다고 제안해 돈 한 푼 없이 최고로 호화로운 공간에서 비즈니스를 시작하게 된 것이다. 이 아파트에는 마이클 잭슨이 살고 있었다. 직접 그를 만나지는 못했지만 도어맨에게 부탁해 마이클 잭슨이 원숭이와 함께 있는 제프 쿤스의 조각 〈마이클 잭슨과 버블즈Michael Jackson and Bubbles〉(1988)가 표지에 실린 카탈로그 한 권과 쪽지를 전달하는 데 성공한다. 마이클 잭슨이 그 작품을 구매

1996년 아테네 국립미술학교에서 열린 전시 《흥미로운 것은 모두 새로운 것Everything That's Interesting is New》
오프닝에서 제프리 다이치, 제프 쿤스, 컬렉터 다키스 조아누.

하지는 않았지만, 그의 조각을 바로 당사자에게 사라고 제안했다는 것
자체가 흥미롭지 않은가?

정작 제프 쿤스의 작품을 알아보고 구매한 주요 컬렉터는 그리스
의 거부 다키스 조아누Dakis Joannou다. 그는 1980년대, 일찍부터 제프
쿤스의 작품을 알아보고 그의 작품을 모으기 시작한 안목이 뛰어난 컬
렉터다. 다이치는 제프 쿤스를 통해 조아누를 알게 된 후 그가 설립한
데스테 재단DESTE Foundation for Contemporary Art에서 다수의 전시회
를 기획했다. 또한 그리스라는 지리적 단점을 극복하려면 전시회 도록
을 발간해 유통시키면서 널리 알려야 한다는 등 실질적인 조언을 아끼
지 않았다. 그중 가장 유명한 전시회는 바로 1992-1993년에 열린《포

제프리 다이치 프로젝트 《쇼핑Shopping》에서 에르빈 부름의 작품. 1996년 9월 5일–21일, 뉴욕.

스트 휴먼》이다.[2] 매튜 바니Matthew Barney, 빔 델부아예, 피슐리 앤드 바이스Fischli & Weiss, 실비 플뢰리Sylvie Fleury, 로버트 고버Robert Gober, 펠릭스 곤살레스 토레스, 데미언 허스트, 마르틴 키펜베르거 Martin Kippenberger, 제프 쿤스, 폴 매카시, 찰스 레이Charles Ray, 신디 셔먼, 키키 스미스Kiki Smith, 제프 월Jeff Wall 등 이름만 들어도 쟁쟁한 작가가 두루 참여한 이 전시는 기계 시대가 도래하면서 인간의 미래가 어떻게 될 것인지 생각해 보게 한 흥미로운 주제로 오늘날까지도 계속 회자될 정도로 그 기획력을 인정받았다.

이렇게 세계적인 부자와 어울리며 아트 어드바이징을 하는 한편 다이치는 그렇게 번 돈을 모두 탕진할지도 모를 프로젝트를 시작했다. 바로 1996년부터 2010년까지 지속된 제프리 다이치 프로젝트인데, 갤러리가 아니라 '프로젝트'라고 이름 붙인 건 말 그대로 전무후무한 프로젝트이기 때문이다. 그는 작가들을 만나며 모두가 공통적으로 예산이나 기회 부족으로 실현시키지 못하는, 그러나 언젠가 꼭 해 보고 싶은 꿈이 있다는 것을 알았다. 제프리 다이치 프로젝트는 바로 그 꿈을 실현시켜 주는 것이다. 기왕이면 뉴욕에서 한 번도 개인전을 해 본 적이 없거나 보통의 갤러리나 미술관에서는 받아들여 주지 않는 퍼포먼스 같은 실험적인 작품을 꿈꾸는 작가를 선정했다. 작업비 2만 5천 달러(약 2천8백만 원)와 전시장을 제공하고 작가는 무엇이 되었든 그가 꿈꾸던 프로젝트를 실행한다. 1990년대 중반만 해도 이 정도 금액이면 신진 작가에게는 꽤 큰 액수였다. 이 프로젝트가 딱 어울릴 법한 소호 우스터 거리 18번지에 공간도 마련했다.

"예술의 마법사The Wonderful Wizard of Art"
잡지 『하퍼스 바자Harper's Bazaar』 2000년 9월호에 크게 실린 사진. 바네사 비크로프트가 총연출을 맡고 폴 매카시의 설치 작품 〈정원The Garden〉(1991-1992)을 무대로 사용한 이 사진은 제프리 다이치와 그의 젊은 작가들을 한눈에 보여 준다.

턱시도를 차려 입은 다이치 옆에는 오노 요코가 서 있고, 이십여 명의 작가는 디자이너의 야회복을 멋지게 차려 입었다. 화면 맨 오른쪽, 반짝이는 이브 생로랑의 드레스를 입고 얌전히 앉은 여인은 모리코 마리이고 화면 중앙의 바네사 비크로프트는 검은 재킷에 하얀 치마를 입고 마틴 커셀스 옆에서 강렬한 자세를 취하고 있다.

만약 작품이 팔리면 작가와 다이치가 5대 5로 수익을 나누고, 팔리지 않으면 다이치가 개인 컬렉션으로 소장하는 조건이었다. 적지 않은 투자였지만 그중 한 명이라도 훗날 재스퍼 존스나 앤디 워홀 같은 작가가 나온다면 로또 못지않은 투자가 되는 셈이다. 작가로서도 열망하던 꿈의 프로젝트를 펼칠 수 있는 기회를 얻는 것이니 망설일 이유가 없었다. 당시 신인이던 바네사 비크로프트Vanessa Beecroft의 퍼포먼스로 첫 테이프를 끊었고, 세실리 브라운Cecily Brown, 토바 아우어바흐Tauba Auerbach, 셰퍼드 페어리Shepard Fairey 등 지금은 유명 인사가 된 작가들이 다이치 프로젝트를 통해 뉴욕 데뷔를 하거나 실험적인 작품을 선보였다. 필립 브래드쇼Philippe Bradshaw는 전시장을 나이트클럽으로 바꾸었는데, 한 관객이 술에 잔뜩 취한 채 중앙에 놓인 트램펄린에 올라가서 뛰다가 다이치의 머리 위로 떨어져 안경이 깨지고 깨진 유리 조각에 얼굴이 찢겨 한밤중에 응급실에 실려 가는 해프닝이 벌어지기도 했다. 5년 동안, 33개국의 작가 250명의 프로젝트가 진행되었고 한국 작가로는 2017년 베니스 비엔날레 한국관 대표 작가인 코디 최가 참여했다. 이 전시 기록은 2014년 『Live the Art』라는 책으로 출간되었는데, 책 표지에 접시가 붙어 있는 등 파격은 여전히 이어졌다.

예상대로 이 프로젝트는 큰 주목을 받았다. 그렇다면 판매는 어땠을까? 놀랍게도 작품의 대부분이 팔려 나갔다. 제프리 다이치의 투자라면 같은 배를 타도 좋겠다고 생각한 것이다. 제프리 다이치가 선정한 작가라는 것, 그리고 제프리 다이치 프로젝트를 거쳐 간 선배 작가의 성공이 다음 작가에 대한 기대로 번지면서 많은 컬렉터가 선뜻이 기이하고 특별한 프로젝트를 위해 지갑을 열었다. 어쩌면 다이치는

코디 최 개인전 《생각하는 사람The Thinker》.
1996년 12월 7일–1997년 1월 4일. 코디 최는 제프리 다이치 프로젝트에 참여한 한국 작가다.

이 모든 것을 미리 예측하지 않았을까? 한 인터뷰에서 미술 작품의 가격을 어떻게 매기냐고 질문하자, 다이치는 그것은 과학이 아니라 예술이라고 대답한 바 있다.[3] 즉 합리적인 불변의 원칙을 따르는 것이 아니라 특별한 요소의 영향을 받는다는 의미다. 예를 들어 작가의 작품 가운데 미술관 소장품으로 선정된 것이 있는지, 작가를 다룬 평론이나 글이 있는지, 혹은 잘 알려진 컬렉터가 작품을 소유하고 있는지 같은 정교한 지지 시스템이 바로 작품의 시장 가치를 증명하는 척도가 된다. 중국의 고사 백락일고百樂一顧처럼 말이다. 팔려고 시장에 내놓은 말이 팔리지 않자 말 주인은 천리마를 알아본다는 백락에게 한번 와서 봐 달라고 부탁했다. 백락이 시장에 나가 그저 말을 슬쩍 훑어 본 것만으로 사람들이 서로 말을 사겠다고 나서는 바람에 말 값이 뛰어올라 말 주인은 후하게 말을 팔았다는 이야기다. 신진 작가의 잘 팔리지 않는, 게다가 팔리기 어려운 형식의 퍼포먼스나 그래피티 형태의 작품이 더라도 다이치가 한번 바라보자 쉽게 팔려 나가게 된 것이다.

아트 딜러, 미술관 관장이 되다

제프리 다이치의 흥미로운 반전 인생은 그 후로도 계속되었다. 화룡점정은 그가 바로 LA 현대미술관MOCA의 관장이 된 것이다. 평생 영리 기관에서 일한 그가 난생 처음으로 비영리 기관인 대형 미술관의 수장이 된 데에는 그를 적극 옹호한 컬렉터 엘리 브로드의 후원이 있었다. 브로드는 성공한 사업가이자 LA의 주요 후원자로 그랜드 애비뉴, 디즈니 홀 등 다양한 문화 기관에 35억 달러(약 3조 7천억 원)를 후원한 자선가다. 그는 오랜 기간 MOCA에 도움을 준 후원자로서 2008년 미

술관이 폐관 위기에 처하자 기꺼이 긴급 수혈 자금 30만 달러(약 330억 원)를 제공했다. 단 자신이 선정하는 관장을 임명해야 한다는 조건을 내세웠는데, 바로 제프리 다이치였다. 『아트리뷰』가 조사하는 미술계 파워 인물 리스트에서 다이치는 2010년 단박에 12위로 뛰어올랐다. 그를 선택한 엘리 브로드는 8위에 자리했다.

그러나 다이치가 관장 자리에 오르기 위해서는 보수적인 분위기의 미술계라는 난관을 넘어서야 했다. 상업계에서 활동한 딜러가 비영리 기관의 관장으로 온다는 것은 쉽게 받아들여지지 않았다. 미국의 주요 작가를 발굴하며 현대 미술사 정립에 크게 기여한 레오 카스텔리도 말년에 고향 마을에서 미술관 명예 관장으로 위촉하려 했을 때 큰 반대가 있었던 것처럼, 다이치 역시 미술관의 학예실장과 직접적인 갈등이 빚어졌다. 그는 1990년부터 22년째 근무해 온 학예실장 폴 시멜 Paul Schimmel로, 1992년《헬터 스켈터: 1990년대의 LA 미술Helter Skelter: L.A. Art in the 1990s》전시로 LA의 젊은 작가를 대거 소개하며 판을 바꿔 놓았다는 호평을 받는 등 다이치에 뒤처지지 않는 스타 큐레이터였다. LA 미술계에서 상당한 영향력을 발휘하는 인물이었지만 불화 끝에 물러나게 되었고, 파면에 가까운 결정에 반발해 존 발데사리 등 LA의 원로급 미술관 이사 4명이 줄줄이 사임했다. 이는 제프리 다이치의 지도력에 위협을 가하는 것이었다. MOCA를 떠난 폴 시멜은 하우저 앤드 워스가 LA에 새로 개관한 갤러리의 대표가 되었다. 상업 갤러리의 딜러는 미술관 관장이 되고, 미술관에서 잔뼈가 굵은 학예사는 갤러리 관장이 되는, 서로 자리를 바꿔 앉은 인사 이동이 일어난 셈이다.[4]

어쨌거나 제프리 다이치는 우선 미술관의 재정을 살리는 막중한

임무에 착수했다. 두 번째 임무는 그동안 소외되어 온 미술관에 보다 많은 사람이 드나들도록 미술관을 활성화시키는 것이었다. 다이치의 시도는 비교적 성공한 듯 보였다. 우선 그가 기획한 여러 전시회가 이전보다 많은 관람객을 끌어들이는 데 성공했다. 특히 《거리 예술Art in the Streets》(2011년 4월 17일–8월 8일) 전시회는 약 20만 명의 관객이 몰려와 미술관 개관 이래 최다 관람객 기록을 갱신했다(그 이전 기록으로는 2002년 앤디 워홀 전시회에 19만 5천 명, 2007년 무라카미 다카시 전시회에 약 15만 명의 관람객이 모였다).

전시에는 장 미셸 바스키아, 키스 해링 같이 이미 인정을 받은 작가 외에 셰퍼드 페어리 등 현재 거리에서 그래피티를 하는 작가를 대거 포함시켰다. 50여 명의 작가가 참여한 가운데 뱅크시Banksy의 공식적인 첫 미술관 전시회라는 점이 단연 화제를 불러일으켰다. 뱅크시는 익명으로 활동하며 미술의 상업화 혹은 제도화에 반대해 온 미스터리한 인물로 미술관 전시 초청에 응하는 대신 조건을 달았다. 전시 참여비를 받지 않을 테니 일주일에 하루 무료 입장일을 만들어 달라는 것이었다. 다이치는 가장 입장객이 적게 오는 월요일을 택했다. 많은 사람에게 혜택을 주려면 주말 무료 입장을 선택해야 했지만 그의 미션이 바로 적자에 허덕이는 미술관을 되살리는 것이지 않은가! 그런데 매주 월요일에 무려 4천 명의 관람객이 미술관을 찾는 기현상이 벌어졌다. 그리고 소외된 계층 등 미술관 방문객의 저변을 확대한다는 두 번째 미션까지 저절로 달성되었다. 월요일 미술관 입장객의 대부분은 MOCA를 처음 방문하는 이들이었기 때문이다. 내친김에 미술관의 활성화와 대중화를 위해 제프리 다이치는 MOCA TV를 개설하고 홍보에

도 힘을 쏟았다.

안타깝게도 제프리 다이치는 임기를 다 채우지 못한 채 2013년에 사임해 다시 한 번 미술계 화제의 중심이 되었다. 결국 해고되었다며 고소해하는 인물도 한편에 있었지만, 미술관 운영에 너무 깊이 관여하는 후원자 엘리 브로드가 더 큰 문제라는 비난이 일었다. 대노한 엘리 브로드는 MOCA에 대한 모든 후원을 끊고 자신만의 미술관을 짓겠다고 발표했는데, 바로 그것이 2015년에 설립한 더브로드The Broad다. 덕분에 LA는 날이 갈수록 현대 미술의 중심지로 변해가고 있다.

제프리 다이치와 그의 작가들, 2010년.

새로운 출발

퇴임한 남자들은 흔히 더는 양복을 입고 갈 데가 없다고 고백한다. 마치 전투복 같던 양복을 벗고 편한 평상복 차림으로 다니다 보면 힘이 빠진다는데, 예술가들은 어차피 양복을 입지 않으니 그런 기분이 좀 덜하지 않을까? 하지만 예술계에도 양복을 고수하는 이들이 있다. 바로 레오 카스텔리와 그의 추종자들이다. '미스터 아르마니'라고도 불리는 래리 가고시안, 이탈리아 카라체니 양복만 입는 제프리 다이치, 그리고 한 명 더 덧붙이면 이 책에 자주 등장하는 제프 쿤스다.

같은 취향을 지닌 이들이 다이치의 고민을 알아주었을까? 미술관 관장직을 사임하고 그의 다음 행보를 두고 무성한 소문이 나돌 무렵 래리 가고시안이 먼저 손을 내밀었다. 아트 바젤 마이애미 특별전의 기획을 맡긴 것이다. 마이애미의 한 부동산 개발업자가 새로 지은 무어 빌딩의 활성화를 위해 아트 페어 시즌 특별전을 기획해 줄 것을 가고시안에게 제안했다. 세일즈에 관심이 많은 가고시안은 이 프로젝트를 진행할 적격의 인물로 전시 기획에 관심이 많은 다이치를 추천했다. 얼핏 라이벌처럼 보이는 둘의 만남이 화제를 불러왔지만, 알고 보면 둘은 레오 카스텔리의 수제자다. 2015년 겨울에 열린 첫 번째 전시 《비현실주의Unrealism》는 시작도 하기 전에 주목을 받았고, 2016년 《욕망Desire》, 2017년 《추상/비추상Abstract/Not Abstract》으로 계속 이어지고 있다.

제프리 다이치는 점차 본래 자리로 되돌아가고 있다. MOCA의 관장이 되기 전, 뉴욕에서 제프리 다이치 프로젝트를 진행하던 시절로 말이다. 2015년 가을부터 뉴욕에서 재개된 프로젝트 '제프리 다이치'(1996년

부터 2010년까지 지속된 프로젝트는 '제프리 다이치 프로젝트'로, 2015년에 다시 시작한 프로젝트는 '제프리 다이치'로 구분해서 명명하고 있다)는 2018년 6월 현재까지 이어지고 있고, 곧 LA에 새로운 공간을 열 예정이다. 하지만 다이치는 한 번도 자신의 기관에 '갤러리'라는 이름을 붙여 본 적이 없으며 젊은 시절 리셉셔니스트로 일한 것 외에는 갤러리에서 일해 본 적도 없다. 그럼에도 미술 시장에서 영향력을 발휘하고 있다는 것이 흥미로운 지점이다. 그것이 이 책에 제프리 다이치를 소개하는 이유다. LA에 새로 생길 공간 역시 갤러리는 아니며, 그는 인터뷰에서 밝혔듯 갤러리를 열 생각은 없다고 한다. 이전의 다이치 프로젝트가 그러한 것처럼 미술 시장과 관련된 비즈니스겠지만 좀 더 흥미로운 프로젝트가 아닐까 기대된다. 바로 그 자신이 말한 것처럼, 미술관에서 일을 해보니 돈(후원금)을 모으는 것보다는 버는 것이 쉽다는 것을 깨달았기 때문이다.[5]

제롬과 에마뉘엘 드 누아르몽

예술가 매니지먼트,
____ 제롬과 에마뉘엘 드 누아르몽
Noirmontartproduction

갤러리스트라는 직업은 본질이 변해 버렸습니다.
크고 강력한 메가 갤러리라는 이름표를 단 가벼운 구조로 흘러가고
국제화에 성공하는 것만이 유능한 것으로 여겨지고 있습니다.
제롬과 에마뉘엘 드 누아르몽

수많은 이유로 새로운 갤러리가 생겨나고 또 문을 닫지만, 2013년
말 제롬 드 누아르몽Jérôme de Noirmont 갤러리의 폐관만큼 많은 사람
들에게 충격을 준 것은 없었다. 불과 몇 달 전인 2012년 11월까지만
해도 아부다비 아트 페어에 참여할 정도로 활동적이었기 때문이다.
1994년부터 2013년까지, 19년 동안 제롬 드 누아르몽 갤러리는 앤디
워홀, 키스 해링, 장 미셸 바스키아, 피에르 앤드 질Pierre & Gilles, 시
린 네샤트Shirin Neshat, 파브리스 위베르Fabrice Hyber, 조지 콘도George
Condo, 데이비드 마크David Mach, 제프 쿤스 등 지금은 슈퍼스타가 된

예술가를 일찍부터 소개해 온 감이 좋은 갤러리였다. 1990년대 프랑스는 어렵고 때로는 폭력적이기도 한 현대 미술을 향한 반감과 거부감이 팽배해 있었기 때문에 이러한 작가를 소개한다는 것은 상당히 모험적인 일이었다. 게다가 갤러리가 위치한 프랑스 대통령의 사저 엘리제궁 근처는 인상주의 미술을 다루는 전통적인 갤러리가 많은 지역이다 보니 그들의 진보적인 작가 선택은 더욱 눈에 띌 수밖에 없었다. 2011년에는 문화 예술 분야 기사 작위까지 받았는데 누아르몽 갤러리는 왜 문을 닫았을까? 설마, 망했을까?

갤러리 문을 닫습니다

제롬 드 누아르몽 갤러리는 제롬과 그의 아내 에마뉘엘Emmanu-elle이 함께 운영해 왔으며 한참 전에 이미 폐관을 결정했지만 여러 사정으로 폐관 직전에야 발표하게 되었다고 했다. 그들은 문을 닫으며 작금의 미술 시장, 특히 갤러리의 위기를 고스란히 드러내는 편지를 각 관계자에게 보냈다. 글이 얼마나 아름다웠던지 각 신문사는 이 놀라운 뉴스를 편지 내용과 함께 전하기 바빴고, 편지를 그대로 액자에 넣어 자신의 사인을 더해 작품으로 만든 작가가 나왔을 정도다.[1]

편지의 가장 중요한 대목을 여기 소개한다.[2]

1994년 가을 갤러리를 연 때로부터 갤러리스트라는 직업은 본질이 변해 버렸습니다. 국제 도시에 여러 갤러리를 둔 크고 강력한 메가 갤러리라는 이름표(브랜딩)를 단 가벼운 구조로 흘러가고 국제화에 성공하는 것만이 유능한 것으로 여겨지고 있습니다. 이런 과열된 경쟁 상

황에서 야심에 찬 작가를 붙잡으려면 우월한 위치를 차지해야 합니다. 공간을 확장하고 여러 중요한 결정권자를 협력자로 채용하고 소속 작가의 리스트를 그럴듯하게 부풀리는 것 말입니다. 거품 위를 부유하면서 현재의 갤러리를 유지하는 것은 작가에게 해를 끼치는 것입니다. 왜냐하면 오늘날 현상 유지는 뒤처지는 것과 같은 말이 되었기 때문입니다!

발전은 막대한 책임을 감수해야 하는 어마어마한 금전적 투자 위에서만 이루어지고 있습니다. 개인적으로는 프랑스 너머로 갤러리를 키우고 싶지 않으며 그러한 확장이 비현실적으로 여겨집니다. 그러나 프랑스는 정치적, 경제적, 사회적 상황이 좋지 않습니다. 게다가 불건전한 이데올로기가 퍼져 나가고 숨막히는 억압적 조세 부담감이 프랑스 미술 시장의 미래를 어둡게 만들며 사업가의 열정을 변질시키고 있습니다!

그들의 결정은 누구나 한번 생각해봐야 하는 근본적인 질문을 던졌다는 점에서 용감하고 아름답다. 제롬과 에마뉘엘 부부의 지적은 갤러리 운영자라면 모두 공감할 만한 내용이다. 훌륭한 갤러리라는 평판이 단지 뛰어난 미적 판단만으로 이루어지던 시대는 지났다. 앞서가는 갤러리의 위상을 지키기 위해서는 넓고 번듯한 공간을 확보해야 하고 한 도시 혹은 국가에서 충분히 성공했다는 것을 보여 주기 위해 세계 유수의 도시에 분점을 내며 국제화를 이룩해야 한다. 여러 도시일수록 좋다. 하지만 그것은 늘 모험을 동반하는 일이다. 한국의 많은 갤러리도 중국 성황에 힘입어 베이징에 대거 분점을 냈다가 철수했고 상하이에도 비슷한 시도를 한 바 있으며, 미술 시장이 호황을 이룬 2007년 무렵에는 강북에 있던 갤러리가 강남에 분점을 냈다 철수하기도 했다.

이 책에 소개한 페로탕 갤러리도 마이애미에 분점을 냈다가 적자 끝에 문을 닫았고 화이트 큐브도 상파울루에 분점을 냈다가 철수했다. 뿐만 아니라 세계 각 도시의 아트 페어에 출전해야 한다. 수많은 자본의 투입이 요구될 수밖에 없고 그런 만큼 자금 회수를 확보할 스타 작가를 모셔야 한다. 사업의 구조상 리스크를 최소화해야 하고 현금이 돌아야 하기 때문에 일단 잘 팔리는 작품이 필요하다.

그러다 보면 언제 투자금을 회수하게 될지 모를 신진 작가를 위한 투자는 점차 요원해진다. 신진 작가를 발굴하거나 당장 팔리지 않는 작가의 작품도 필요하지만 그 일은 차선으로 밀리고 만다. 게다가 키워 놓으면 다른 더 멋지고 큰 갤러리로 떠나 버리는 작가를 잡기 위해, 분노와 복수심에 차 더 크고 멋지고 국제적인 공간을 갖겠다고 결심하는 순간 그곳을 채우기 위한 엄청난 자금이 필요해진다. 결국 신진 작가를 후원하고 모험을 감수하기보다는 이미 다른 곳에서 검증된 잘 팔리는 작가를 스카우트 해 오는 수밖에 없다. 계속되는 악순환이다. 좀 더 공간을 넓히고, 관계망을 구축하고, 그러기 위해 투자금을 끌어들이고, 작품값은 거품처럼 부풀어 오르고, 이런 식으로 너도 나도 유명·유수의 국제적 갤러리가 되고자 무한 경쟁에 돌입하는 것이다. 앞에서 소개한 크리스토퍼 다멜리오도 비슷한 시기에 16년 동안 운영하던 갤러리의 문을 닫았다. 유일한 해결책은 성장밖에 없는데 그것은 매우 길고 위험이 따르는 일이라고 설명하며, 결국 그는 갤러리 문을 닫고 즈위너 갤러리에 합류하는 길을 택했다. 그 이후로도 중소 규모 갤러리의 폐관은 전 세계적 현상으로 줄줄이 이어져 2017년에 잡지『아트뉴스*ARTnews*』는 2014년부터 폐관한 갤러리 리스트를 줄줄이

열거하는 기사를 내기도 했다.[3]

누아르몽 갤러리의 시작

누아르몽 갤러리의 폐관이 결정 나던 즈음, 한 미술 잡지에 갤러리가 처한 위기 상황을 논평하는 글을 쓰면서 누아르몽 갤러리를 소개했다.[4] 취재와 사진 자료를 위해 연락한 누아르몽 갤러리의 일 처리는 그야말로 신속, 정확, 친절했다. 이 책을 쓰면서 다시 누아르몽 갤러리에 연락을 취해 더 많은 이야기를 나누었다. 역시 이번에도 예의 바르고 재빠르며 명확하게 대처하는 태도를 보면서 그들이 갤러리 문을 닫고도 계속 성공할 수밖에 없는 이유가 짐작되었다. 이메일을 주고받는 에티켓만 보아도 다른 일을 어떻게 진행할지 한눈에 보였다. 게다가 비서를 통해서도 아니고 에마뉘엘 드 누아르몽이 직접 모든 연락을 담당했다. 친절하면서도 상세한 그녀의 편지는 문장마저 아름다웠다. 여기에 그녀와의 대화를 통해 얻게 된 새로운 소식을 좀 더 소개한다.

제롬과 에마뉘엘 부부는 모두 파리 출신으로 1986년에 처음 만난 이후 쭉 함께해 오고 있다. 제롬은 고미술 전문가였고 에마뉘엘은 에섹경영대학 출신으로 기업 및 기관 홍보 전략에 몸담고 있었다. 그들은 컬렉터로서 현대 미술 작품을 구매하기 시작했고, 작품을 구매할 때면 가급적 작가를 만나 작품에 얽힌 이야기나 그들의 열정을 나누고자 했다. 나아가 새로운 프로젝트를 하고 싶지만 어떻게 문제를 풀어 나가야 할지 몰라 곤란해 하는 작가들을 조금씩 도우면서 자연스럽게 예술 열정을 키우게 됐다. 그 결과 1994년에 직접 현대 미술 갤러리를 열었다. 제롬의 미술사 지식과 좋은 작품을 알아보는 감식안, 에마뉘

엘의 경영 및 홍보 관련 지식과 경력이 결합해 누아르몽 갤러리는 곧 프랑스의 선도적인 갤러리로 떠올랐다.

하지만 갤러리가 점차 막대한 자금이 오가는 글로벌 비즈니스로 성장하면서 그들은 도리어 원래 추구한 이상이 이런 것이었나 하는 회의에 빠졌다. 어떤 직업에서든 비슷한 경험을 할 때가 있다. 젊은 시절 그 직업을 통해 얻고자 했던 의미와 소명이 바랜 듯한 의심이 드는 때. 그 순간은 흥미롭게도 돈을 전혀 벌지 못하거나 혹은 돈만 많이 벌었을 때 나타나는 것 같다. 그들은 갤러리의 수많은 업무를 잘게 쪼개어 그중 그들이 가장 하고 싶었던 일에 초점을 맞추기로 결심했다. 바로 작가의 매니지먼트다. 그것이 비록 '갤러리'의 형태가 아니라고 해도 상관없었다. 갤러리를 운영하는 것이 아닌, 예술과 함께하는 것이 중요하다고 생각했기 때문이었다.

갤러리의 대안, 프로덕션

2년 후인 2015년, 누아르몽 부부는 '누아르몽 아트 프로덕션 Noirtmontartproduction'이라는 이름으로 돌아왔다. 갤러리가 미술계 유통 구조의 최종 지점인 '판매'에 주안점을 두는 데 반해 이곳은 그 시작인 작품의 '창작(제작)'을 돕는다. 현대 미술의 매체가 상당히 다양해졌고 혁신적으로 큰 대형 프로젝트도 가능한 오늘날, 예술가들이 새로운 작품 하나를 제작하려면 상당한 자금이 필요하다. 재료비, 작품 제작을 구현할 수 있게 해 주는 기술 및 인력 지원, 이동 및 체류비, 때로는 새로운 작품을 선보일 극적인 장소 섭외에 이르기까지, 좋은 작품의 탄생 과정은 상당히 복잡하다. 문제는 대부분의 작품은 일단 제작

및 전시된 이후에야 판매가 이루어지기 때문에 늘 선투자가 이루어져야 한다는 점이다. 작가 혼자서 제 돈을 들여 작품을 완성해 오면 갤러리에서는 전시와 홍보를 하고 그 후에 판매 대금을 회수해 배분하는 것이 가장 단순한 형태의 갤러리 비즈니스 모델이다. 좀 더 전문적인 비즈니스를 운영하는 갤러리라면 신작 제작을 위해 작가에게 미리 재료비를 지급하거나 완성된 작품이 컬렉터에게 팔리지 않았어도 먼저 사서 대금을 지급하고 차후에 마땅한 컬렉터를 물색하며 작가를 키운다. 또 다른 좋은 예는 컬렉터에게 작가를 후원하는 차원에서 작품을 선구매하라고 제안해 선판매 대금이 작품 제작비로 쓰일 수 있도록 돕는 것이다. 주로 미술관이나 비엔날레급 규모의 전시회를 준비할 때 갤러리스트가 적극 나서 투자금을 확보하면 한층 더 수준 높은 작품을 선보일 수 있다. 컬렉터도 완성 후 판매하는 작품값보다 저렴하게 유명 미술관 혹은 비엔날레에 출품한 작품을 다른 컬렉터와의 경쟁없이 우선적으로 가질 수 있는 기회를 얻는, 모두 함께 득을 보는 전략이다. 프랑스의 미술관에서는 작품 캡션에 작가명, 작품명, 재료, 제작 연도 같은 일반적인 정보 외에 작가의 소속 갤러리를 함께 표기하는 경우가 많다. 갤러리와 함께 자금을 모아 더 풍부한 예산으로 좋은 작품을 제작할 수 있도록 장려하는 것이다.

하지만 문제는, 보지도 않은 작품을 믿고 사 줄 컬렉터와 상호 신뢰를 깊게 쌓은 영업력 뛰어난 갤러리스트가 많지 않다는 것이다. 누아르몽 아트 프로덕션은 전시회 혹은 기념비적 사업에 맞는 작품을 현실화할 수 있도록 맞춤 서비스를 제공한다. 모토는 이렇다. "예술가의 창조적 여정에 동행하고 지지하는 것, 작품의 아이디어가 끝까지

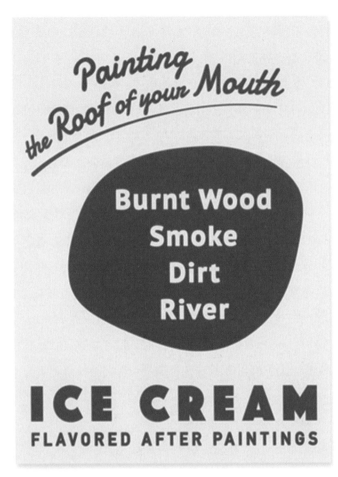

다비드 발룰라 〈Painting the Roof of your Mouth(ICE CREAM)〉, 2015년.

현실화될 수 있도록 금전적, 기술적으로 돕는 것." 고객은 미술관, 재단 등 다양한데, 심지어 다른 갤러리가 그들의 고객이나 파트너가 되기도 한다.

홈페이지에는 그들의 활동이 상세히 소개되어 있다. 2015년에는 작가 다비드 발룰라Davide Balula가 아트 바젤에서 아이스크림 가판대를 만드는 프로젝트를 자비로 지원했다. 프랑크 엘바즈Frank Elbaz 갤러리의 요청에 흔쾌히 응한 것인데, 갤러리스트 엘바즈는 누아르몽 아트 프로덕션이 경제적 지원은 물론 가판대를 한 개만 만들어서는 효과가 없으니 두 개를 만들어야 한다고 조언하며 적극 지원했다고 감사를 표했다.[5] 예술가 로리스 그레오Loris Gréaud는 누아르몽 아트 프로덕션의 후원으로 영화를 완성할 수 있었는데, 이윤을 나누기 위해서가 아니라 의미가 있기 때문에 도와주는 후원자를 만난 것은 정말 행운이라고 말했다. 누아르몽은 심지어 영화 크레디트에 이름이나 로고를 요청하지도 않았고 도리어 누아르몽 아트 프로덕션 홈페이지에 로리스 그레오의 작품을 사례로 올려도 되겠느냐며 작가의 협조를 구했다고 한다.[6] 또한 1987년 파리 네케르 어린이 병원 앞에 세워진 키스 해링 공공 조각의 복원을 위해 예술가들의 자선 경매 및 전시회를 주선해 기금 모음에 성공했고 드디어 작품이 세워진 지 30년 만인 2017년 9월 복원 작업을 시작할 수 있었다.

제프 쿤스의 야망

누아르몽 아트 프로덕션과 가장 오랜, 그리고 가장 깊은 인연을 지닌 작가는 아마 제프 쿤스일 것이다. 누아르몽 갤러리는 1997년 프

로리스 그레오, 〈연주되지 않은 음의 공장The unplayed notes factory〉, 2012-2017.
2017년 베네치아 무라노 섬에서 진행한 프로젝트로 큐레이터는 니콜라 부리오였다.

키스 해링, 〈타워Tower〉.
1987년 5월 6일 완성된 네케르 어린이 병원의 프레스코화. 시간이 지나며 작품은 퇴색되었고
2006년 이 자리에 다른 건물을 지으며 작품이 헐릴 위기에 처하자 누아르몽 아트 프로덕션이
키스 해링 재단 및 네케르 병원과 기금을 모아 복원 작업에 들어갔다. 2017년 9월 7일 완성된
모습을 공개했다.

랑스에서 처음으로 쿤스의 개인전을 개최하며 갤러리 이름을 널리 알리는 데 성공했다. 바로 전해인 1996년 뉴욕 구겐하임 미술관이 제프 쿤스의 작품은 제작 비용이 너무 많이 들고 시간 내 완성도 되지 않는다는 이유로 예정된 회고전을 취소해 버린 다음이었기 때문이다. 아무리 제프 쿤스의 갤러리 전시회가 미술관보다는 규모가 작더라도 파리의 신생 갤러리가 쿤스의 작품 제작비를 후원하는 것은 보통 일이 아니다. 제프 쿤스라는 작가를 잡으려면 그의 꿈을 현실화시킬 수 있는 능력이 필요하다. 여느 갤러리스트는 엄두도 못 낼 일이다. 2015년에 제프 쿤스가 가고시안 갤러리와 데이비드 즈워너 갤러리에서 동시에 개인전을 연 것도 막대한 후원금 혹은 선판매가 필요한 그의 작품을 위해 세계 최고의 딜러가 둘이나 필요했기 때문일지도 모른다.

제프 쿤스는 파리 첫 개인전에 이어 2000년에는 아비뇽 교황청에서 열린 전시회에 대형 설치 작품 〈스플릿 로커Split-Rocker〉를 전시했다.[7] 신성한 교황청에서의 현대 미술 전시회라는 아이디어는 보수적인 프랑스 사회의 비난을 살 만도 했지만, 문화부 장관 장 자크 아이야공Jean-Jacques Aillagon은 문화재 혹은 미술관이 죽은 공간이 되어서는 안 되고 항상 살아 있는 공간으로 현재에 가치를 부여해야 한다는 가치관을 피력하며 급진적 성향의 큐레이터 장 드 누아지Jean de Noisy를 초청해 혁신적인 전시회를 선보였다. 많은 논란이 일었지만 엄청난 관객이 몰려들면서 제프 쿤스는 단번에 프랑스에서도 유명한 작가로 떠올랐다. 반은 목마, 반은 공룡 모양의 장난감 머리가 붙은 형태에 외관은 모두 꽃과 식물로 뒤덮인 이 작품은 프랑스의 거물급 컬렉터 프랑수아 피노가 구매했다. 피노는 구찌, 푸마 등을 소유한 케링Kering 그

룹의 창업주로, 크리스티 경매사, 베네치아의 팔라초 그라시 미술관도 모두 그의 것이다. 보다 정확히 말하면, 그가 작품을 샀다기보다는 쿤스의 아이디어가 현실화될 수 있도록 작품 제작비를 지원했고 작품이 완성된 후 작품은 그의 컬렉션이 된 것이다.

　　아비뇽 교황청 전시가 성공을 거두자 제프 쿤스는 베르사유궁에서도 비슷한 프로젝트를 진행하고 싶다는 바람이 생겨났다. 그는 자신의 작품과 잘 어울리는 바로크 문화에 특히 관심이 많아, 한 인터뷰에서는 베르사유궁에서 영감을 얻었다고 밝히기도 했다. 바라는 것이 있으면 자꾸 말하고 다니라고 했던가? 놀랍게도 쿤스의 꿈은 현실이 되었다. 꿈의 설계자는 바로 누아르몽 갤러리. 누아르몽 갤러리가 베르사유궁과 중재해 제프 쿤스의 대규모 개인전을 이끌어 냈다. 가장 힘을 실어 준 것은 2000년 아비뇽 프로젝트를 진행할 당시 문화부 장관이자 '미션 2000Mission 2000 En France'의 책임자이던 장 자크 아이야공이었다. 그는 2007년에 베르사유 및 박물관 기관장[8]을 맡으면서 베르사유궁에 현대 미술가를 초청하는 대규모 전시회를 시작했다. 프랑스의 보수적인 대중이 비난을 쏟아 냈지만 아이야공은 문화재를 보호하는 것이 나프탈렌 속에 담가 두는 걸 의미하는 건 아니라며 강경하게 기획을 밀어붙였다. 여기에 쿤스의 〈스플릿 로커〉를 구매한 프랑수아 피노가 힘을 보탰다. 아비뇽의 파트너가 다시 한자리에 모인 셈이다. 제롬 드 누아르몽 갤러리는 주최 기관인 베르사유궁과 작가 사이에서 행정을 처리하고 작가와 후원자 사이를 조정하는 예술 전문 기획사로서 프로젝트를 훌륭하게 완수했다. 개관한 지 불과 6년 밖에 되지 않은 신생 갤러리가 베르사유궁에 제프 쿤스의 작품 전시회를 이끌어 낸

것은 대단한 일이다. 아비뇽 프로젝트가 논란에도 불구하고 수많은 관객을 끌어모으며 화제를 불러일으킨 것처럼, 베르사유 프로젝트 역시 압도적인 관람객 확보와 언론의 호응을 얻었다. 덕분에 이 프로젝트는 그 후로도 현재까지 십 년째 이어지는 장기 프로젝트로 발전했다.[9]

제프 쿤스를 파리 시내에

누아르몽 아트 프로덕션은 다시 한 번 제프 쿤스와의 프로젝트를 준비하고 있다. 조만간 파리 시내에 설치될 제프 쿤스의 프로젝트가 바로 그것이다. 제프 쿤스는 프랑스 및 모로코의 미국 대사를 겸임한 제인 하틀리Jane D. Hartley의 중개로 파리시에 〈튤립 부케Bouquet of Tulips〉를 선물하기로 했다. 〈튤립 부케〉는 한 손에 여러 색 풍선을 들고 있는 대형 조각으로 프랑스와 미국의 수호 2백 년을 기리는 기념품이다. 130년 전 프랑스가 미국에 자유의 여신상을 선물한 것을 연상하도록 높이 들고 있는 손을 형상화했고, 그 속에 담긴 부케는 2015년 파리에서 일어난 테러 희생자를 추모하는 꽃다발을 의미한다.[10] 파리 시장 안 이달고Anne Hidalgo는 이 프로젝트를 반기며 팔레 드 도쿄Palais de Tokyo 미술관과 파리 시립미술관Musée d'Art moderne de la ville de Paris 사이의 공간을 제안했다. 멀리 에펠탑이 보이는 최고의 장소이기도 하다. 팔레 드 도쿄의 당시 미술관장은 공교롭게도 2000년 아비뇽 프로젝트를 맡았던 큐레이터 장 드 루아지였으니 쿤스의 프로젝트를 당연히 찬성했다. 파리 시립미술관의 관장 파브리스 에르고Fabrice Hergott 역시 이 조각품이 세워지면 더 많은 관람객이 미술관을 찾을 것이라며 환영했다. 프랑스에서 제프 쿤스의 티켓 파워는 이미 입증된

제프 쿤스, 〈튤립 부케Bouquet of Tulips〉 그래픽 이미지, 2018년.
파리 시립미술관과 팔레 드 도쿄 미술관 사이, 에펠탑과 센강이 내려다보이는 자리에 설치될 작품의 컴퓨터 그
래픽 이미지. 프랑스 갤러리 협회의 반대로 최종 설치될 위치는 물론 과연 완성작이 파리 시내에 설치될 수 있
을지조차 미지수로 남았다.

바 있다. 2000년 아비뇽, 2008년 베르사유의 특별 전시에 수많은 관람객이 몰렸고, 2014년말에서 2015년 초에 퐁피두 센터에서 열린 제프 쿤스의 회고전은 65만 관람객을 기록해 퐁피두 역사상 최고 관람객 수를 경신했다.[11]

　문제는 제프 쿤스가 작품의 아이디어를 기증하는 것이지 완성된 작품을 주는 것이 아니라는 점이다. 즉, 높이 12미터, 무게 30톤의 작품을 제작하고 설치하는 데 드는 300만 유로(약 44억 원)의 자금은 프랑스에서 자체 조달해야 한다. 이것이 과연 선물일까? 아니면 파리가 제프 쿤스의 작품을 만들어 주고 에펠탑이 잘 보이는 장소까지 제공하면서 도리어 그를 홍보해 주는 것일까? 프랑스가 제작비를 지불함으로써 그만큼의 문화 관광 효과를 거둘 수 있을까? 중앙 정부가 내야 할까 파리시가 내야 할까? 이 프로젝트에서 가장 혜택을 보는 사람은 과연 누구일까?

　논란이 일었음은 불 보듯 뻔한 일이었다. 특히 쿤스의 전시회가 열릴 퐁피두 센터 재단의 대표 로버트 M. 루빈Robert M. Rubin은 제프 쿤스를 은혜도 모르는 작자라고 비난했다.[12] 통상 베르사유궁이나 퐁피두 센터 같은 큰 기관에서 전시회를 할 때 작가들은 감사의 의미로 작품 하나 정도는 기증하는데, 베르사유궁이 현대 미술 작품을 수집하는 기관이 아니었기 때문에 쿤스는 운 좋게 기증을 피해 갔다. 그렇다면 퐁피두 센터에 작품을 기증하지는 못할 망정 파리에서 돈을 모아 그의 작품을 만들어서 세워 줘야 하느냐는 것이다.

　만약, 우리나라였다면 어떨까? 제프 쿤스가 어느 날 서울 시민을 위해 아이디어를 낸 작품 스케치를 기증하면서 단 작품은 서울에서 기

금을 조성해 제작하라고 한다면? 작품 스케치를 받는 것만으로 이미 영광이고, 최소 3백억 원에 달하는 작품값에 비하면 훨씬 저렴한 제작비만 내면 되니까 오히려 이득일까? 신세계 백화점 본점 6층에 가면 쿤스의 거대한 사탕 조각 작품이 있다. 구매 당시 가격도 어마어마했지만 그사이 쿤스의 지명도가 높아져서 작품값은 더 올랐다고 한다. 최근 시세는 얼마나 될지 짐작하기 위해 쿤스의 작품 가격을 참고로 알아보면, 〈풍선 개Balloon Dog〉오렌지 버전은 2013년 11월 뉴욕 크리스티 경매에서 무려 5천820만 달러(약 670억 원)에 판매되었다. 작품값 상승 외에 부수적인 효과도 많았다. 유명 작가의 값비싼 작품을 가져다 놓은 덕분에 신세계 백화점은 대대적으로 미디어에 보도되는 홍보 효과를 누렸으며 작가를 초청해 사인회를 열고 포장지에도 쿤스를 그려 넣는 등 쿤스 마케팅을 펼친 결과 당해 매출이 15퍼센트 정도 늘었다고 한다.

하지만 여기는 문화의 경제적 효과를 우선시하지 않는 프랑스다. 전통적인 프랑스의 문화적 관습에서 예술은 돈을 벌기 위한 수단이 아니다. 프랑스의 문화 정책은 그로 인한 경제적 효과보다는 보다 많은 사람들, 특히 소외된 계층이 문화적 혜택을 누릴 수 있도록 배려하는 인본주의적이고 민주적인 차원을 최우선으로 한다. 프랑스가 민간보다 정부나 지자체 주도의 문화 정책을 펼치는 이유도 바로 여기에 있다. 따라서 예술을 통해 관광 수입이 생긴다거나 채용이 늘어난다거나 정신적 만족감이 높아져 의료 비용이 감소했다거나 등 경제적 부흥 효과를 일으킬 수 있다는 미국이나 영국식 변론은 좀처럼 통하지 않는다. 다시 말해 국가 주도의 문화 정책에 있어서 쿤스 프로젝트는 우선

순위의 예산을 확보하기 쉽지 않았다.

이 문제를 해결하기 위해 안 이달고 파리 시장은 이미 2015년에 '파리 재단Fonds pour Paris'을 설립해 문화 및 문화재 분야의 사립 메세나를 장려하고 있었다.[13] 국적을 가리지 않고 개인과 법인 모두 재단에 기부할 수 있으며 기부금의 최대 90퍼센트까지 세액 공제를 받을 수 있다. 재단은 홈페이지[14] 첫 화면에 제프 쿤스 작품을 위한 모금 페이지를 열고 프로젝트를 자세히 설명하며 후원할 경우 받게 되는 혜택을 상세하게 안내했다.

누아르몽 아트 프로덕션은 후원금 모집이라는 중책을 맡았고, 놀랍게도 2017년 상반기 동안 이 프로젝트를 위한 3백만 유로 모금을 완료했다. 작품이 세워지기 전까지는 후원자를 밝힐 수 없지만, 프랑스-미국 관련 기업이 작품을 후원하며 작품은 독일에서 제작 중이고 적당한 때, 2018년 중 파리에서 작품의 개막식을 진행할 예정이라고 한다. 하지만 작품이 완성되자 이제는 장소가 문제다. 2018년 2월, 프랑스 갤러리 협회Comité professionnel des galeries d'art는 작품이 다른 곳에 설치되어야 한다는 성명을 발표했다.[15] 테러 희생자를 위한 애도의 뜻을 표하기에 보다 적합한 장소를 찾아야 한다는 취지지만, 그 뒤에 팔레 드 도쿄와 파리 시립미술관 사이의 귀한 장소를 외국에, 게다가 제프 쿤스에게 내주기 싫다는 숨겨진 뜻이 있음은 누구라도 짐작할 것이다. 화해와 우정의 상징으로 제시한 이 작품이 불협화음과 논란의 대상이 된 만큼 작품이 실제로 설치되기까지는 쉽지 않은 과정이 이어질 듯하다.

지난 4년의 소회

제롬과 에마뉘엘은 갤러리 문을 닫고 프로젝트로 전환한 것을 혹시 후회하지는 않을까? 2013년만 해도 2009년 말 전 세계를 덮친 외환 위기로 인해 경제 상황이 몹시 좋지 않았다. 아무도 새로 작품을 사지 않아 작가들도 새로운 작품을 제작할 처지가 못 되었다. 가지고 있는 작품을 팔아 환금하려는 컬렉터와 급하게 나온 작품을 사서 차익을 누리려는 미술 투자자 덕분에 경매는 호황을 누린 반면 갤러리는 상대적으로 열세일 수밖에 없었다. 하지만 2016년을 기점으로 미술 시장에서 다시 딜러, 즉 1차 시장이 경매를 제치고 성장하고 있다. 다시 갤러리를 차릴 생각은 없을까?

에마뉘엘은 전혀 후회하지 않는다고 말했다. 갤러리 비즈니스를 비롯한 미술 시장의 변화가 그들이 예측한 대로 흘러가고 있기 때문이다. 갤러리 대신 프로젝트를 하면서 그들은 작가들과 더 가까이에서 지내는 혜택받은 삶을 누릴 수 있기 때문이다. 또한 미술 전시회에 대한 수요는 점점 늘어나고 있다. 하지만 그들이 자선 기금 단체도 아닌데 그렇게 작가만 도와서 어떻게 수익을 낼까? 그들의 수익 구조가 몹시 궁금했다. 작품 창작을 우선 후원하고 나중에 작품이 팔리면 수익을 나눌까? 그렇다면 갤러리와 다른 점이 무엇일까? 갤러리 소속 작가만이 아니라 여러 갤러리의 작가와 일한다는 점일까? 만약 작품이 오래도록 팔리지 않으면 투자금을 어떻게 회수할까?

누아르몽 아트 프로덕션은 갤러리 문을 닫은 이후 더는 작품 판매에 관여하지 않는다고 했다. 작품의 후원 단계에서 수입을 취할 뿐

이다. 이러한 형태의 비즈니스는 기존에 존재하지 않는 모델이다. 새로운 영역을 개척한 것이다. 에마뉘엘은 비슷한 사례로 다음의 회사를 소개했다. 먼저 미국의 퍼블릭 아트 펀드Public Art Fund는 작품의 기금 모금 및 장소 협찬 같은 백그라운드를 지원한다. 프랑스의 아터ARTER는 작품이나 전시가 실현되는 제작을 돕는다. 프랑스의 에바 알바란 Eva Albarran은 공공 프로젝트의 실현과 제도적 허가를 돕는다. 누아르 몽 아트 프로덕션은 마치 이 세 기관을 합친 것처럼 제작 기금 모음에 서부터 실제로 작품이 제작될 수 있도록 돕는 기술적인 측면은 물론 작품을 선보이는 장소가 미술관이 아니라 공공 기관이나 장소일 때 발생할 수 있는 법적, 제도적 검토에 이르기까지, 프로젝트 착수에서 완성에 이르는 모든 과정을 지휘한다. 여기에는 그동안 제롬과 에마뉘엘 드 누아르몽 부부의 개인적 역량과 누아르몽 갤러리에서 이어져 온 경험과 노하우가 모두 녹아 있음은 물론이다. 특히 그들은 다른 기관에 비해 소규모 회사이기 때문에 신속하게 결정하고 일에 착수할 수 있는 것이 큰 장점이라고 꼽았다.

갤러리의 미래

누아르몽 아트 프로덕션을 조사하고 에마뉘엘 드 누아르몽과 인터뷰를 하면서 미술 시장에 대해 다시 한 번 생각을 정리할 수 있었다. 이제 미술 시장은 더 이상 1차 시장은 갤러리, 2차 시장은 옥션으로 구분되지 않는 상황이다. 미술 시장은 충분히 양적, 질적으로 성장했고 다양한 방식으로 세분되어 진화하고 있다. 갤러리의 집합 시장인 아트페어는 도시 마케팅과 결합해 점차 비엔날레급 예술 행사로 커 나가고

있고, 경매는 온라인으로 진출하고 있다. 갤러리는 책과 상품을 판매하며 백화점 및 기념품점과 경쟁하고, 미술관이나 갤러리가 아닌 기업, 도시, 국가 등 미술과 아무 관계없어 보이는 모든 곳에서 '예술'과 함께하는 것을 원하고 있다. 하지만 그것을 누구와 함께 어떻게 진행할 것인가? 바로 그 지점의 최첨단에서 앞길을 개척하며 주변을 돕는 누아르몽 아트 프로덕션에 응원의 박수를 보낸다.

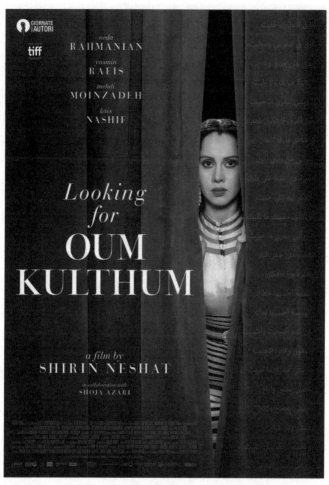

누아르몽 아트 프로덕션이 후원한 시린 네샤트의 영화 〈옴 쿨툼을 찾아서Looking for OUM KULTHUM〉(2017)의 포스터. 감독 시린 네샤트. 각본 시린 네샤트, 쇼자 아자리. 90분.
베니스 영화제(2017), 토론토 국제 영화제(2017), 런던 필름 페스티벌(2017), 함부르크 필름 페스티벌(2017), 여성의 목소리 영화제(2017), 로 스케르모 델아르테 영화제(2017), 뉴욕 현대 미술관 "미래의 영화는 여성이다"(2018) 파트에서 특별 상영되었다.

시린 네샤트, 〈움 쿨툼을 찾아서〉의 한 장면.

늘 차이니스칼라 옷만 입는 존슨 창.

홍콩 미술 시장의 선구자, 존슨 창

Hanart TZ Gallery

저는 홍콩의 현대 미술만이 아니라 중국 그리고 대만을 포함한
전체로서의 중국 현대 미술에 관심이 있습니다.
홍콩 예술계에서 저의 역할은
홍콩을 좀 더 큰 그림 속에서 조망할 수 있도록 하는 것이겠지요.[1]
창총중

하나트 TZ 갤러리Hanart TZ Gallery, 漢雅軒는 가고시안, 리만 머핀Lehmann Maupin, 벤 브라운Ben Brown Fine Arts 등 홍콩에 진출한 해외 유명 갤러리가 모여 있는 페더Pedder 빌딩에 자리 잡고 있다. 이곳에 입주한 갤러리 가운데 중국 갤러리라 할 만한 곳은 하나트 TZ와 펄램Pearl Lam이 유일했다(펄 램은 2018년에 새로 생긴 갤러리 타워 H 퀸스로 이전했다). 2015년 아트 바젤 홍콩에서 쉬룽썬徐龍森의 작품을 워낙 인상 깊게 보았기에 하나트 TZ 갤러리에 들렀을 때 좀 더 꼼꼼하게 둘러보았다. 작품을 보고 있자니 큐레이터가 유창한 영어로 말을 걸었다. "원

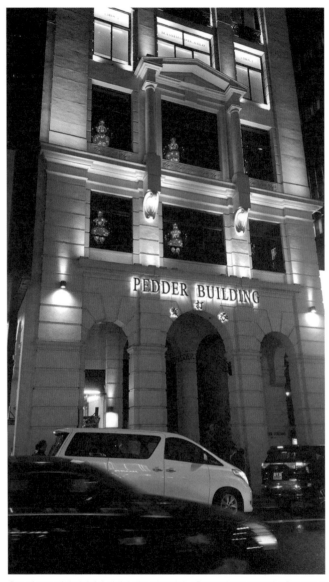

홍콩 내 주요 해외 갤러리가 밀집해 있는 페더 빌딩. 4층에 하나트 TZ 갤러리, 7층에 가고시안 갤러리를 비롯해 층마다 세계 유수의 갤러리가 입점해 있다.

갤러리 한쪽에 놓인, 전자 오락기처럼 보이는 것이 펑멍보의 〈Long March: Restart Arcade Version〉(2012)다.

하시면 도록을 가져가세요. 안쪽에도 작품이 있는데, 볼래요?" 사무실 옆 작은 공간이었다. 맙소사! 그 안에는 펑멍보馮夢波의 작품이 놓여 있었다. 전자오락을 활용한 미술 작품으로 필자의 박사 논문에서 소개한 작품이었다. 보통 사람들은 오락기계인 줄 알지 작품일 거라고는 생각하지 못하는 특이한 작품인데 동양화를 다루는 갤러리에 저런 미디어 아트 작품이 있다니! 이 모든 것이 관장님의 기획력 덕분이라는 이야기에 그런가 보다 하며 듣고 있었더니 오히려 나의 무덤덤한 반응이 놀랍다는 듯 "혹시 우리 관장님 모르세요?"라고 묻는다. "누구라고요? 짱쫑쫑이요?" 발음 때문에 그의 이름을 다시 부르는 것도 어려웠다. 알고 보니 창총중張頌仁, 1951- . 영어 이름으로는 존슨 창Johnson Chang이다. 처음 듣는 이름이었다. "유명한 분인가요?" "관장님은 홍콩 미술 시장을 이끄는 사람이에요. 꼭 만나 보세요!" 그렇게 하나트 TZ 갤러리에 대한 관심과 인연이 시작되었다.

미술로 중국을 구하다

과연 유명한 인물이었다. 『아트리뷰』가 선정하는 세계 미술계 파워 100인 안에 꾸준히 이름을 올리며, 2013년에는 65위, 2014년에는 75위를 기록했다. 존슨 창의 부모님은 중국 본토 상하이 출신으로 홍콩식 중국어를 잘하지 못했고 홍콩에 끝내 적응하지 못한 채 세상을 떠났다. 바깥 세상은 홍콩이었지만 집 안의 세계는 중국이었기에, 그는 홍콩에서 나고 자라면서도 항상 본인이 이방인이라는 감정을 느꼈다고 한다. 결국 이러한 과정에서 그는 중국, 홍콩 그리고 대만을 모두 아우르는 '하나의 중국'이라는 개념을 마음에 새겼다.

홍콩에서 '중국인'이라는 정체성을 지닌 채 성장한 존슨 창은 미국으로 떠나 메사추세츠의 윌리엄스 칼리지에서 수학과 철학을 전공했다. 하지만 항상 미술에 많은 관심을 가지고 있었고, 1977년 동양화가 황중팡黃仲方과 함께 동양화 중심의 하나트 갤러리를 시작했다. 1983년에는 독립해서 그의 이름Tsong-zung 앞 글자를 넣어 하나트 TZ 갤러리를 열었다.

1986년에 대만 조각가 주밍朱銘의 싱가포르 미술관 전시회를 기획했고, 이어서 1987년에는 파리 방돔 광장의 대규모 기획전으로 확장시켰다. 필자도 프랑스에 거주할 때 주밍을 알게 되었는데, 그의 작품이 꽤 유명하며 방돔 광장의 전시회가 아주 멋있었다는 이야기를 듣기도 했다. 바로 그 전시회를 기획한 사람이 하나트 TZ 갤러리의 관장님이었다니! 1989년에는 베이징에서 공식적인 전시 활동 금지 명령을 받은 급진적인 작가들을 모아 홍콩에서《스타즈: 10년The Stars: 10 Years》전시를 기획했다. 스타즈는 1979년부터 베이징에서 활동한 급진적인 예술가 그룹으로, 본 전시에는 아이웨이웨이艾未未, 왕커핑王克平 등 오늘날 중국을 대표하는 현대 미술가가 대거 참여했다. 중국 현대 미술에서 1989년은 중요한 의미를 지닌다. 천안문 사건으로 중국의 현실이 서구 세계에 알려지면서 중국의 현대 미술도 함께 알려지는 계기를 마련했기 때문이다. 1989년 6월 천안문 사건에 앞선 2월, 중국의 전위 예술가 186명은《차이나 아방가르드China/Avant-Garde》전시회를 열며 내재되어 있던 현대 미술의 에너지를 폭발적으로 보여 주었다. 이러한 흐름 속에서 존슨 창은 중국 본토에서 일어나는 움직임이 홍콩으로도 이어질 수 있도록 힘을 쏟았다. 1993년 홍콩 페스티벌에 맞춰

《1989년 이후 중국의 새로운 예술China's New Art, Post-1989》전을 기획했고 이 전시는 1998년에 이르기까지 미국 전역을 순회했다. 이후 그의 행보는 상파울루 국제 비엔날레 특별전(1994, 1996), 베니스 비엔날레(2001), 광저우 트리엔날레, 상하이 비엔날레, 타이페이 비엔날레, 광주 비엔날레 등으로 이어졌다.

그동안 존슨 창이 소개한 작가들만 해도 왕광이王廣義, 장샤오강張曉剛, 쩡판즈曾梵志, 팡리쥔方力鈞, 구원다谷文達, 쉬룽썬, 주밍, 펑멍보 등으로 중국 현대 미술사를 거론할 때 빼놓을 수 없는 인물들이다. 2013년에는 개관 30주년을 맞아 홍콩 아트 센터에서 대규모 회고전《하나트Hanart 100》을 개최했다. 지난 100년의 중국 미술사를 총정리하는 본 전시에서 존슨 창은 작가를 크게 세 그룹으로 묶었다. 베니스 비엔날레 등 해외 미술계에서 활동해 온 작가, 중국 지역 미술계에서 활동한 작가, 그리고 사회주의 미술을 보여 준 작가가 그것이다. 존슨 창은 이 세 그룹은 자본주의, 전통주의, 사회주의라는 이 세계를 구성하는 요소의 축소판이라고 설명했다. 또한 시기적으로는 마오 이전, 마오 시대, 그리고 마오 이후로 나뉜다. 전시와 더불어 출판된 『미술계의 세 평행선: 중국 현대 미술 100 장면3 Parallel Art Worlds: 100 Art Things from Chinese Modern History』은 평론가, 큐레이터 등 전문가 17인의 견해를 담은 비평집으로 중국 미술을 종적, 횡적으로 분석하는 종합적인 시도라고 할 수 있다.

존슨 창은 갤러리스트이면서 비평가이자 저술가로도 활발하게 활동하는 만큼 자료 보존에도 힘을 쏟으며 아시아 아트 아카이브Asia Art Archive, AAA를 창립했다. 공동 창립자 클레어 슈 뷔쇼Claire Hsu-

Vuchot는 1997년 하나트 TZ 갤러리에서 인턴을 시작하며 존슨 창을 멘토로 삼고 2000년 아시아의 현대 미술 관련 정보를 기록, 보관, 수집하고 연구하는 비영리 기관을 시작했다. 현재에도 AAA는 현대 미술의 중요한 허브이자 기관으로서 활발한 활동을 펼치고 있다.

그런데 이런 활동을 펼쳐 온 인물을 갤러리스트로 볼 것인가? 갤러리 관장님이니 갤러리스트인 것은 맞지만 각 미술관이나 비엔날레에서 큐레이터를 하면서 동시에 갤러리도 한다면, 비영리적 활동과 영리적 활동 사이에서 위배되는 점은 없을까? 존슨 창은 이에 대해 자신이 갤러리를 한 것은 그 외에는 방법이 없던 시대의 선택이었다고 말한다. 미술 플랫폼을 마련하고 싶었는데 1970-1980년대 문화 불모지이던 홍콩에서 작가를 소개하고 전시회를 할 수 있는 방편은 스스로 갤러리를 차리는 것뿐이었다. 또한 국가적 후원금도 없는 시절이기에 전시회를 기획하고 해외로 순회전을 보내기 위해서는 후원금을 마련하는 것이 필요했다.

중국 현대 미술사의 정립

매년 3월에 열리는 아트 바젤 홍콩을 보기 위해 홍콩을 방문하는 미술 애호가들이 늘고 있다. 본래 홍콩에 있던 아트 페어를 스위스의 아트 바젤 팀이 인수해 운영한 아트 바젤 홍콩은 2013년 제1회를 시작으로 빠른 시간 내에 아시아 미술 시장의 척도로 자리 잡았다. 특히 아시아에서 열리는 아트 페어 중에서는 보기 드물게 비엔날레급 대형 작품을 볼 수 있는 '인카운터Encounter' 코너를 마련해 큰 화제를 모으고 있다. 스위스 아트 바젤의 '언리미티드Unlimited'를 연상시키지만, 바젤

2015년 아트 바젤 홍콩에 하나트 TZ 갤러리의 소속 작가 쉬룽썬의 대형 작품이 내걸렸다.

쉬룽썬의 베이징 작업실. 작업용 리프트를 타고 올라가서 그려야 하는 대형 작품이 많다.

2015년 베이징에서 활동하는 작가들의 작업실을 돌아보는 아트 투어 중 쉬룽썬의 작업실을 방문했다.

이 두 섹션을 분리시켜 놓은 반면 홍콩은 갤러리 부스 사이에 인카운터가 자리하기 때문에 그해의 인카운터가 어떤 스타일이었느냐에 따라서 전체 아트 페어의 이미지가 결정될 정도다. 2014년에는 도쿄 현대 미술관 학예사 하세가와 유코長谷川祐子가 큐레이팅을 맡고 17명의 작가가 참여한 인카운터 부스에 중국, 대만, 홍콩 등 중화권 작가가 9명이나 되어 중국 미술을 중점적으로 소개했다. 2015년에는 호주의 큐레이터 알렉시 글래스캔터Alexie Glass-Kantor가 맡으며 작가 20명 가운데 중국 작가는 6명으로 줄고, 유럽 작가 5명, 호주 작가 2명이 포함되었다. 작가의 국적을 따지는 것이 우습고 국적이라는 것 자체가 불분명한 기준이 되어 버린 것도 사실이지만, 확실히 2015년 아트 바젤 홍콩은 중화권의 이미지를 조금 내려놓고 보다 국제적인 양상을 띠었다. 또한 이 때부터 그 전해에는 한 명도 없던 동남아시아 작가 3명이 등장했고, 2016년에도 3명이나 등장해 점차 중화권 독점에서 벗어나 동남아시아 작가까지 아우르는 방향성을 보여 주고 있다.

2015년 아트 바젤 홍콩에서는 특히 현대 중국 미술 시장의 판도가 강한 캐릭터의 인물화 위주에서 전통적인 수묵화에 대한 재인식으로 넘어가고 있음을 보여 주었다. 각 갤러리 부스에도 다양한 수묵화가 대거 출품되었는데, 그중에서도 두드러졌던 건 바로 인카운터 부스 한가운데에 걸린 쉬룽썬의 대형 수묵화 작품이었다. 하나트 TZ 갤러리가 선보인 그의 작품은 무려 가로, 세로 10미터에 달했다. 가로로 10미터에 달하는 긴 두루마리 그림은 있어도 세로로 긴 대형 동양화는 보기 드문데, 심지어 쉬룽썬의 작품은 이보다 훨씬 큰 경우도 있어 작업용 차량을 타고 올라가 그릴 정도다. 얇은 화선지에 그리는 그림이

동양화라는 관념을 벗어나는 그의 작품에 반한 필자는 몇 달 뒤 예술 애호가들과 함께 베이징에서 활동하는 작가들의 작업실을 돌아보는 아트 투어를 떠났다.

존슨 창은 일찍부터 수묵화, 그 가운데서도 중국의 산수화를 변형시키고 매개하는 작품에 깊은 관심을 가지고 다수의 글을 쓰며 중국 수묵화에 다시 주목하도록 힘을 기울이고 있다. 동료 평론가 가오스밍高士明, 추즈제邱志杰 등과 함께 제시하는 '옐로 박스Yellow Box' 이론이 대표적이다. 이는 서구의 현대 미술을 소개할 때 흔히 말하는 '화이트 큐브White Cube'의 대응으로 동양 미술을 전시하는 방식의 새로운 개념이며, '하늘은 위에 있어 그 빛이 검고 땅은 아래에 있어 그 빛이 누르다天地玄黃'는 경전 문구에서 가져온 이론이다. 화이트 큐브를 지향하는 현대의 전시 공간은 벽을 하얗게 두고 작품에 맞춰 집중 조명을 주기 때문에 두루마리 형식에 글도 함께 어우러지는 시서화 형태의 동양 그림에는 효과적이지 않다. 또한 색채, 촉감, 크기 등 물질적인 요소에 영향을 받는 서양의 그림과 달리 동양의 그림은 뜻과 함께 의미를 알아 나가는 감식의 대상으로 작품의 감상법 자체가 다르다. 따라서 동양 그림, 특히 문자가 함께 있는 서화를 전시할 때에는 관람자와 공간과의 관계를 고려해 전시해야 한다는 것이다. 그러고 보니 하나트 TZ 갤러리에서 쉬룽썬의 작품을 전시할 때 각 작품마다 액자나 거는 방식이 달랐던 것도 이러한 맥락을 고려한 세심한 배려가 아니었나 싶다.

아프리카의 중국 미술

2017년 아트 바젤 홍콩은 더욱 특별하고 흥미로웠다. 전시장에는 마치 팝 아트처럼 보이는 이미지가 가득했는데 이소룡과 성룡 등이 출현하는 중국 영화를 그린 포스터였다. 특히 홍콩 갤러리 협회의 갤러리 나이트 오프닝에는 아프리카 연주자를 초청해 전시장은 그야말로 흥겨웠다. 너 나 할 것 없이 레게풍 아프리카 음악에 맞춰 몸을 흔들어 댔고 각 갤러리에서 대접하는 샴페인에 취해 있었다. 존슨 창도 늘상 입는 차이니스칼라 셔츠 차림으로 한쪽에서 춤을 추고 있었다. 음악 소리가 시끄러워 인사를 나누지 못할 지경이었지만 항상 웃는 얼굴에 완벽한 영어를 구사하는 그의 멋진 목소리를 다시 들을 수 있어 반가웠다.

2016년 아트 바젤 홍콩 기간 갤러리 리셉션. 《아프리카의 쿵후》 전시에 맞춰 아프리카 음악가들이 연주를 하고 관객이 함께 춤을 추는 흥겨운 장면이 연출되었다.

《아프리카의 쿵후Kung Fu in Africa》라는 제목의 전시회는 알고 보니 무척 흥미로운 맥락을 포착한 것이었다. 1980년대 아프리카에서는 마을마다 천막을 쳐 놓고 비디오 테이프를 상영하는 간이 영화관이 유행했으며, 영화 상영을 알리는 포스터는 일일이 손으로 그린 그림이었다. 인쇄 기술이 보급되기 전 사람이 손으로 그리는 그림이 훨씬 더 싸고 편리하던 시절이었다. 우리나라에서도 1980년대 영화 간판은 거의 사람이 직접 그렸다. 동네에 있던 작은 극장은 물론 종로 3가 일대를 주름잡던 유명 영화관의 간판도 크기만 확대되었을 뿐 사람이 직접 그린 것이었다. 어떤 극장은 잘 그렸고 어떤 극장은 너무 어설프게 그려서 그림 속 배우가 누구인지 알아보기 힘들 때도 있었다. 우리나라가 이 정도였으니 당시 아프리카의 아마추어 화가 혹은 광고 제작자가 그린 중국인의 모습이 어땠을지 충분히 짐작할 수 있을 것이다. 분명 동양인을 그렸는데 인물이 어딘지 모르게 흑인처럼 보이는 이유는 아프리카 사람들이 중국인 혹은 아시아 사람을 실제로 본 일이 거의 없었기 때문이라고 한다. 당시 아프리카는 중국인이 가장 적게 살고 있는 대륙이었다. 게다가 영화 포스터 제작자는 영화를 보지 않고 스틸 사진 몇 장만으로 줄거리를 상상하며 그려야 하니 영화 포스터와 영화의 내용 사이에 간극이 있을 수밖에 없었다.

낡은 영화 포스터가 현대 미술이 되어 갤러리에 걸릴 수 있게 되는 지점도 바로 여기에 있다. 이 그림은 중국이라는 실체를 전혀 알지 못한 상태에서, 미디어에 비춰진 중국, 그것도 과거의 중국이라는 가상의 이야기를 다시 그림으로 옮긴 것이다. 중국이라는 실체가 매개와 재매개를 거듭하는 과정이다. 게다가 서구의 시선이 아닌 아프리카의

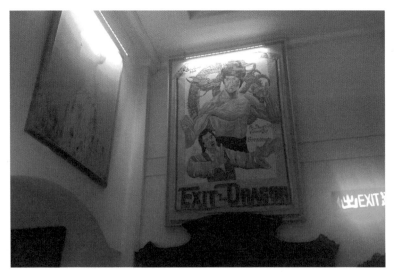

홍콩 최고의 프라이빗 클럽인 차이나 클럽. 1층 가장 잘 보이는 자리에 《아프리카의 쿵후》 전시에 소개된 작품이 걸려 있다.

1995년 제26회 베니스 비엔날레. 페기 구겐하임 컬렉션에서 열린 리셉션에서 데이비드 탕(가운데 안경 쓴 남자)의 소개로 다이애나 황태자비와 존슨 창이 인사를 나누고 있다.

시선이라는 점에서 이들 작품은 중국, 좀 더 정확히 말하면 홍콩의 이미지를 구성하는 귀중한 조각이 될 수밖에 없다. 당시 아프리카를 오가며 작품을 모아온 LA의 갤러리스트 어니 울프Ernie Wolfe가 존슨 창의 대학 동창인 덕분에 귀중한 작품을 소개할 수 있었다. 그것도 아프리카에 대한 관심이 고조되는 적절한 시점에 말이다. 한때 중국인을 찾아볼 수 없었다는 아프리카에 현재는 중국인이 몰려가서 인프라 구축 사업을 펼치며 최대 교역국으로 자리 잡았다고 한다. 이 전시는 갤러리가 단지 작품을 가져다 거는 곳이 아니라 시대를 반영하며 함께 역사를 만들어 나가는 곳임을 보여 주었다. 아이디어로 승부하는 현대 미술 세계에서 갤러리스트의 시선과 영향력은 얼마나 중요한가! 게다가 모두 홍콩 미술은 마켓밖에 없다고 말할 때, 그 뒤에 존슨 창 같은 큐레이터/갤러리스트가 있다는 것이 얼마나 중요한 의미를 지니는지는 두말할 필요도 없다. 서구의 유명 갤러리가 직접 홍콩에 거대한 지점을 차리는 지금, 얼마나 넓고 호화로운가 하는 물리적인 조건만으로 갤러리의 수준을 섣불리 진단할지도 모른다. 하지만 그런 갤러리가 홍콩에 지점을 차릴 수 있을 정도로 마켓이 성장한 데에는 중국 미술 작품이 널리 알려질 수 있도록 애써 온 존슨 창 같은 이들의 노력과 열정이 있었던 덕분이다.

세대교체의 홍콩

쿵후 전시회를 보고 차이나 클럽을 방문했을 때 쿵후 시리즈 작품 한 점이 걸려 있는 게 눈에 들어왔다. '벌써 이 작품이 차이나 클럽 컬렉션에 소개되었구나'라는 생각이 먼저 들고 '참, 당연하지'라는 생

각이 뒤따랐다. 왜냐하면 바로 이곳의 아트 디렉터가 존슨 창이기 때문이다. 차이나 클럽은 1991년에 문을 연 최고급 레스토랑으로 회원이 아니면 접근할 수 없는 사교 장소다. 1930년대 상하이 스타일로 꾸며진 인테리어에, 레스토랑 곳곳에 수십 억 원을 호가하는 미술 작품이 즐비하고 드레스 코드도 엄격하다. 입구에는 다이애나 황태자비 등 세계적인 유명 인사가 다녀간 사진이 걸려 있다. 아트 바젤 홍콩 시즌이 되면 차이나 클럽은 세계적인 큐레이터, 작가, 갤러리스트, 기자, 컬렉터 등 세계 미술계의 주요 인물이 총출동하는 곳으로 변한다. 이곳의 주인은 패션 회사 상하이 탕Shanghai Tang의 창업자이자 디자이너 데이비드 탕David Tang이다. 그는 존슨 창과 비슷한 인생사를 살아온 동년배 사업가로 차이나 클럽의 예술적인 부분을 모두 존슨 창에게 맡겼다. 2017년 여름, 이 책을 한창 쓰고 있을 때 데이비드 탕이 63세로 세상을 떠났다는 뉴스가 들려왔다. 작고 한 달 전만 해도 그는 영국의 지식 포럼 '차이나 익스체인지China Exchange'에 존슨 창을 초청해 유교 강연을 함께 진행했는데 말이다.[2] "오늘 강연이 만약 지루하다면 당신이 무식하다는 증명이고, 만약 당신이 유식한 사람이라면 매우 흥미로운 강연이 될 것"이라는 데이비드 탕 스타일의 유머는 모두를 웃게 만들었고, 중국풍 옷을 입은 존슨 창도 함께 배꼽을 잡고 웃으며 그의 유교관에 대한 진지한 강연을 펼쳤다. 그랬던 데이비드 탕이 떠나갔다니!

제국주의와 공산주의의 격돌로 하나의 중국이 세 갈래로 나뉘던 마오 세대는 점차 과거로 넘어가고 있다. 중국의 한 자녀 정책에 따라 '소황제'라고 불린 1980년대생이 이제 곧 중년을 바라보는 나이가 됐

으니 말이다. 그들보다 더 어린 1990년대생이 지금 대학생이 되었다. 2017년 홍콩 대학이 실시한 조사에 따르면 18-29세 젊은 층에서 자신을 중국인이라고 응답한 비율은 3.1퍼센트에 불과했다.[3] 중국인과 홍콩인을 구분하는 것이다. 아트 바젤 홍콩을 방문한 2015년 홍콩은 데모의 여파가 여전히 남아 있었다. 2017년에는 아트 페어가 열리는 컨벤션 센터 앞이 꽉 막혀 있기에 물어보니, 선거 직선제를 요구하는 시위가 진행되고 있다고 했다. 이 책을 쓰던 무렵에는 홍콩의 우산혁명을 이끈 학생들이 징역형을 선고받았다는 소식, 홍콩 대학이 홍콩파와 중국파로 나뉘어 대자보 전쟁을 벌이고 있다는 이야기가 들려왔다.

홍콩과 중국의 갈등은 미술에서도 되풀이되는 것일까? 싱가포르를 제치고 미술 시장의 중심지로 떠오른 홍콩은 놀라운 속도로 성장하는 상하이와 아시아의 예술 허브를 놓고 새로이 격돌하고 있다. 매년 3월에 열리는 아트 바젤 홍콩이 스위스 아트 바젤 팀이 설립한 외제 아트 페어라면 11월에 열리는 웨스트 번드 아트 페어와 ART021 상하이 컨템퍼러리 아트 페어는 중국에서 자체적으로 만든 아트 페어로 빠르게 자리 잡으며 중국 컬렉터의 마음을 사로잡고 있다. 홍콩도 곧 M+ 미술관의 개관을 앞두고 있고, 또 하나의 갤러리 타워 H 퀸스가 들어섰으니 우선권을 사수하려는 방어도 만만치 않다. 하지만 상황이 이럴수록 존슨 창의 메시지에 귀를 기울이는 건 어떨까? 아무리 마켓이 커지고 영향력을 발휘한다고 해도 우리가 예술을 하기 위해 이 자리에 온 것이지, 시장을 위해 온 것이 아님을 명심해야 한다는 것 말이다.

로렌츠 헬블링

상하이의 스위스인, 로렌츠 헬블링

ShanghART Gallery

> 갤러리의 가장 중요한 역할은 작가들이 작품을 선보일 수 있도록
> 공간을 제공하는 것입니다.[1]
>
> 로렌츠 헬블링

　　아시아의 현대 미술 도시 중에서 가장 크게 발전할 가능성을 보여 주는 곳이라면 단연 상하이를 꼽고 싶다. 2014년 부디 텍Budi Tek이 건립한 유즈 미술관Yuz Museum, 류이첸劉益謙이 지은 롱 미술관Long Museum이 잇달아 개관한 데 이어, 2015년 이 지역의 이름을 딴 웨스트 번드 아트 페어가 성공을 거두었고 2017년부터는 ART021 상하이 컨템퍼러리 아트 페어가 같은 시기에 열린다. 11월 둘째 주 상하이 아트 위크는 그야말로 세계 미술계의 주요 인물과 중국의 주요 컬렉터가 모두 모이는 아시아 최고의 예술 이벤트로 성장하고 있다. 여

287

기에 옛 발전소를 미술관으로 바꾼 PSA 미술관, 주요 현대 미술 기획전을 선보이는 록번드 미술관Rockbund Art Museum, 그 외 포선 재단 Fosun Foundation 아트 센터, 상하이 히말라야 미술관Shanghai Himalayas Museum, 차오즈빙喬志兵의 탱크 상하이Tank Shanghai가 줄줄이 문을 열었고 프랑스의 퐁피두 센터 분관도 개관을 준비하고 있다. 중국에서 가장 먼저 자유 무역 특구가 생길 정도로 서구화가 빨랐던 도시의 특성답게 상하이는 중국 최고의 예술 도시로 성장하고 있다. 베이징이 작가들이 많이 살고 있는 창작의 도시라면, 상하이는 그 창작물을 거래하고 소유하는 매개의 장인 셈이다. 바로 이곳 상하이에서, 가장 강력한 영향력을 발휘하는, 그리고 웨스트 번드 아트 페어가 열리는 곳 바로 옆에서 거대한 규모를 자랑하는 갤러리가 바로 상아트 갤러리 ShanghART Gallery다.

호텔 복도에서 갤러리를 시작하다

갤러리 설립자가 스위스인이라고 해서 부유한 스위스 컬렉터가 투자한 것인가보다 생각했는데 의외로 상아트 갤러리는 중국어를 배우러 온 한 젊은이가 바닥에서부터 만든 곳이었다. 그의 이름은 로렌츠 헬블링Lorenz Helbling. 로렌츠 헬블링은 스위스 취리히 근교 브루크 Brugg 출신으로 대학에서 역사와 미술사, 그리고 중국어를 전공했다. 부모님과 다른 형제 모두 작가로, 그도 문화와 예술에 관심이 높았고 특히 중국의 역사와 영화를 좋아했다. 결국 1985년 상하이 푸단复旦 대학으로 유학을 왔다 취리히로 돌아가서는 중국 영화를 전공해 석사 학위를 취득했다. 1992년에는 홍콩으로 건너와 플럼 블로섬스Plum Blos-

288

soms 갤러리에서 업무를 익힌 후 1996년 본래 그가 처음 발을 디딘 상하이로 돌아갔다. 영어가 통하는 국제 도시, 컬렉터도 더 많을 듯한 홍콩을 버리고 상하이로 돌아간 이유는 무엇일까? 바로 작가를 만나기 위해서였다. 그는 소비자가 있는 곳이 아닌 생산자가 있는 곳을 택한 셈이다. 홍콩은 중국에서 어떤 일이 일어나는지를 보여 주는 하나의 창문일 뿐 정작 그 안에서 일어나는 일을 깊이 이해하고 만들어 내려면 본토로 들어가야 한다고 생각했다. 그래서 다시 그가 처음 방문했던 도시로 돌아가 그 도시의 이름을 따 상아트 갤러리를 시작했다. 상하이에 대한 그의 애정은 정말 대단하다.

갤러리를 차리기 위해 그가 제일 처음 한 일은 자전거를 타고 돌아다니면서 작가를 만난 것이었다. 여러 작가를 만났고, 그들의 작품 세계를 이해하고 친분을 쌓으며 자신의 갤러리에서 소개할 작가를 물색하기 시작했다. 젊었고 돈은 없었기에 우선 작은 그림 가게를 열었다. 다행히 포트먼 호텔의 매니저를 소개받아 그곳의 빈 복도에 작품을 걸면서 본격적인 갤러리를 시작했다. 미술을 좋아하며 그 자신도 컬렉터이던 외국인 호텔 매니저는 호텔에 작품이 하나도 없는 것이 안타까웠는데 마침 상하이에 그림 가게를 하는 외국인이 살고 있다는 소식에 공간을 내준 것이다. 호텔 입장에선 그림으로 품격 있게 장식하고 헬블링은 그림을 걸 수 있는 공간을 얻었으니 서로에게 이득이다. 이런 걸 보면 번듯한 갤러리가 아니니 시작하지도 말자며 포기하는 것보다는 무엇이라도 시작해 보는 것이 나은 모양이다. 이렇게 하늘은 스스로 돕는 자를 도우니 말이다. 그래 봐야 고작 호텔 복도일 뿐이었지만, 그림을 살 수 있는 곳을 찾는 이들에게 포트먼 호텔에 갤러리가

있다는 소식이 전해지기 시작했다. 포트먼 호텔은 상하이 전시장 옆으로 오늘날 ART021 아트 페어가 열리는 곳 지척이다. 지난 아트 위크 때 지인들 중 상당수가 이 호텔에 머물렀다. 20년 전, 이곳에 갤러리를 연 헬블링은 30년 후 바로 가까이에서 대규모 아트 페어가 열리고 작품을 사러 해외 곳곳에서 컬렉터가 찾아와 이 호텔에 머물 것을 상상할 수 있었을까?

현대 미술과 스위스

당시 그의 고객은 누구였을까? 호텔의 외국인 손님일 거라고 짐작했는데 놀랍게도 헬블링은 손님 가운데 객실 투숙객은 한 명도 없었다고 했다. 당시 중국을 방문한 일반 외국인 사업가나 관광객 가운데 중국 현대 미술에 관심을 둔 사람은 많지 않았다. 중국의 로컬 고객은 두말할 필요도 없다. 1996년에 웬만한 작품값이 약 2천 위안, 지금 환율로 계산하면 36만 원 정도였는데 대부분의 사람들에게는 비싸게 여겨졌다. 중국의 평균 월급이 5백 위안이던 시절이었다. 하지만 당시 작품을 산 사람들은 훗날 엄청난 투자 가치를 얻었을 것이다. 바로 그들이 일찍 눈을 뜬 소수의 컬렉터로, 일찍부터 중국 현대 미술품을 수집하고 홍콩의 M+ 미술관 설립에도 크게 기여한 스위스의 유명 컬렉터 울리 지크Uli Sigg가 대표적인 인물이다.

현대 미술을 깊이 알면 알수록 점점 궁금해지는 국가가 바로 스위스다. 미술사에서 20세기 초 다다이즘이 스위스 취리히에서 시작되었다는 것을 배우지만 그 이후 스위스에서 시작된 뚜렷한 미술 사조가 없기에 스위스는 현대 미술의 중심지로 다뤄지지 않는다. 그러나 최근

전 세계를 주름잡는 아트 페어가 무엇인가? 바로 스위스 바젤에서 시작된 아트 페어다. 세계 최초로 시작한 아트 쾰른을 제치고, 파리나 뉴욕, 런던 같은 대도시도 아닌 소도시에서 출발한 아트 페어가 마이애미, 홍콩 그리고 남미로 진출하며 전 세계 미술 시장을 주도하고 있다. 세계적인 큐레이터 하랄트 제만이나 한스 울리히 오브리스트도 모두 스위스인이고, 자코메티 외에 피필로티 리스트, 피슐리 앤드 바이스, 우르스 피셔, 우고 론디노네Ugo Rondinone 등 알고 보면 유명 현대 미술가를 꽤나 배출했다. 게다가 이 책에서 소개하는 유명 갤러리 가운데 하우저 앤드 워스 갤러리가 스위스 출신이고 상아트 갤러리 작가 중 개인적으로 가장 관심을 두는 장언리는 하우저 앤드 워스와 상아트가 공동으로 프로모션하고 있다. 지면의 한계로 책에는 소개하지 못했지만 베이징에 자리한 실력 있는 갤러리 우르스 마일레Urs Meile도 스위스 갤러리다. 이 정도 되면 미술계에서 스위스인의 위력은 유대인의 영향력에 버금가지 않는가? 로렌츠 헬블링과 직접 인터뷰할 기회를 얻은 김에, 현대 미술계에 중요한 스위스인이 너무 많은데 서로 마피아 혹은 유대인처럼 도와주는 것은 아니냐고 물었더니, 그는 웃으며 그 정도는 아니지만 서로가 서로의 존재를 알고 있다고 답했다.

그 외 유럽의 고객이 헬블링에게서 중국 현대 미술 작품을 구매했다. 베이징 798 지역에 UCCA 미술관을 세운 울렌스Ullens 부부는 매월 두세 작품씩 꾸준히 구매하며 갤러리를 지지해 주었다. 독일 뵘회너 컬렉션Sammlung Wemhöner의 설립자 역시 아시아에 관심이 깊어질 무렵 다행스럽게도 헬블링을 만나면서 중국 현대 미술을 본격적으로 수집할 수 있게 되었다고 말했다.[2] 중국은 1989년 일어난 천안문 사

상아트 상하이 모간산로 지점.

건을 계기로 개방 개혁의 길로 들어서고 있었고, 1990년대 중후반에는 미주 및 유럽의 주요 미술관이나 전시회의 초대가 활발해지기 시작했다. 서구 큐레이터가 작가를 발굴하고자 직접 중국을 찾기도 했다. 그때 모든 길은 로마로 통하듯 상하이의 로렌츠 헬블링은 중국 미술계와 서구를 연결하는 메신저 역할을 맡았다. 특히 갤러리를 연 지 4년 만인 2000년, 중국 갤러리 가운데 처음으로 스위스 아트 바젤에 나가면서 갤러리는 급성장의 계기를 마련했다.

모간산을 넘어 세계로

2000년 포트먼 호텔이 리츠 칼튼에 인수되면서 호텔을 떠나야 했다. 하지만 호사다마인지 모간산로莫干山路에 정착하면서 도리어 상아트 갤러리는 전문적인 갤러리의 모습을 갖추었다. 베이징에 무기 공장을 개조해 아트 타운으로 만든 798 예술구가 있다면 상하이에서는 모간산로가 그 역할을 맡고 있다. 작가들의 작업실에서 갤러리 타운으로 변모하며 여전히 두 공간이 공존하고 있었고 조금씩 카페도 생겨났다. 2008년 처음 상하이를 방문했을 때, 중국 현대 미술이 최고가를 경신하며 세계 미술계의 주목을 받은 이후였음에도 상하이는 전혀 현대 미술의 도시라고 보기 힘들었다. 제대로 볼 만한 미술관도 없었고 모간산로도 마찬가지였다. 갤러리 바로 위층에 빨래를 널어 놓은 누추한 살림집이 공존했다. 왕광이나 웨민쥔岳敏君 등 유명 작가의 작품을 그대로 그려서 파는 짝퉁 갤러리도 버젓이 문을 열고 있었다.

그 가운데 가장 크고 번듯하게 차려진 갤러리가 바로 상아트였다. 하지만 헬블링은 당시 전시회를 열면 오프닝에 10명 정도 왔다고

회고했다. 대부분의 방문객이 택시를 타고 모간산으로 가자고 하면 기사는 모른다고 답하기 일쑤였고 근처를 빙빙 돌며 간신히 오는 경우도 태반이었다고 한다. 하지만 그는 꽤나 긍정적이어서, 그게 바로 모간산이 예술을 위한 장소로 적합했다는 뜻이라며 오프닝에 사람이 너무 북적대기 시작하면 그건 이미 나쁜 장소가 된 거라고 말한다. 오프닝이 너무 한적해 우울한 갤러리스트가 있다면 정말 위안이 되는 메시지다.

작가와 함께하는 성장

상아트 갤러리에 관심을 갖게 된 건 모간산의 상아트 갤러리를 방문한 이후부터였다. 일단 갤러리의 존재를 알고 나니 많은 갤러리가 있는 아트 페어에서도 그 부스가 눈에 들어왔다. 특히 그곳에서 다루는 작가가 정말 좋았다. 상아트 갤러리의 소속 작가 가운데 11명이 구겐하임 미술관에서 개인전을 한 이들이라는 점이 하나의 반증이다. 2018년 리버풀 비엔날레에서는 중국 현대 미술을 소개하는 전시 《이것이 상하이다This is Shanghai》가 열렸는데 참여 작가 10명 중 5명, 량웨梁玥, 쉬전徐震, 스융施勇, 양푸둥楊福東, 양전중楊振中이 상아트의 작가였다.

갤러리를 대표하는 작가들을 살펴보자. 딩이丁乙는 1996년 6월 포트먼 호텔에서 상아트 갤러리의 시작을 함께한 작가다. 천 혹은 벽지처럼 보일 정도로 단순한 그의 추상 회화를 이해시키기란 어려운 일이었지만 헬블링은 계속해서 작가를 후원했고 그 결과 가장 비싸게 거래되는 작가로 떠오른 지금도 그는 여전히 상아트의 전속 작가로 남아 있다. 헬블링이 강조하는 '장기적 관점', '장기적 관계'라는 것이 무엇

딩이의 상하이 작업실은 상아트 갤러리 바로 옆에 있다.

인지를 볼 수 있는 대목이다. 웨스트 번드 아트 페어의 주최자이자 작가인 저우톄하이周鐵海 역시 상아트 갤러리 소속이다. 그는 1999년 이곳에서 개인전을 열었고 이듬해인 2000년 아트 바젤에 대표 작가로 참여했다. 아트 바젤은 스위스에서는 '스테이트먼트Statements', 홍콩에서는 '인사이트Insights'라는 제목으로 처음 출품한 신진 갤러리에게 개인전 부스를 운영할 것을 유도한다. 판매를 목적으로 다양한 작품을 맥락 없이 걸어 놓는 아트 페어지만 기획 전시를 유치하고 신진 갤러리에게도 주목받을 수 있는 기회를 주기 위한 장치다. 지금은 주요 갤러리로 분류되는 상아트 갤러리지만 2000년에는 스테이트먼트 부스로 참가했는데, 바로 그 단독 부스의 주인공이 오늘날 상하이 미술계의 거목이라 말할 수 있는 저우톄하이다. 2001년 아트 바젤에는 딩이, 지원위計文于, 리산李山, 푸제浦捷, 웨이광칭魏光慶, 쉐쑹薛松, 양푸둥, 자오반디趙半狄, 쩡판즈, 저우톄하이 등 그가 발굴한 중국 현대 미술 작가를 대거 소개하는 계기를 마련했다.

딩이와 저우톄하이의 작업실은 모두 웨스트 번드 상아트 갤러리 바로 옆에 있다. 2017년 아트 위크 때 운 좋게도 소수의 컬렉터에게만 개방되는 작가의 작업실을 탐방할 기회를 얻었다. 작업실 탐방이 끝난 후에는 상아트 갤러리 옥상으로 자리를 옮겨 뷔페 자리가 이어졌다. 간혹 작가와 컬렉터의 직접적인 만남을 꺼리며 그들끼리 친분이 생기는 것을 방해하는 갤러리스트들을 본다. 갤러리를 거치지 않고 작가와 컬렉터 간의 직거래가 이루어지거나 작가가 훗날 다른 갤러리로 옮겨 갔을 때 컬렉터마저 잃고 싶지 않은 마음에서다. 상아트 갤러리와 작가의 관계는 한두 해 쌓은 우정이 아니니 속 좁은 걱정을 할 필요 없이

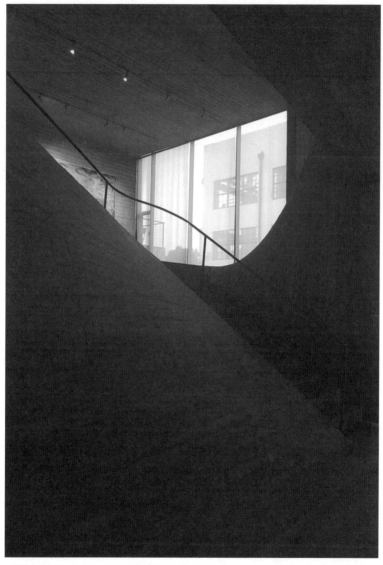

저우톄하이의 상하이 작업실. 그의 컬렉션을 보여 주는 전시장 역할도 겸하는 이곳은 독특한 내부 인테리어가
인상적이었다.

직접 컬렉터가 작가를 만나 그의 작품 세계를 이해할 수 있는 기회를 제공하는 것이었다.

한국에도 잘 알려져 있는 쩡판즈의 마스크 시리즈도 상아트 갤러리에서 소개했다. 1998년 4월에 열린 개인전 초청장을 보면 앞면에는 작품 이미지가, 뒷면에는 주소와 함께 간단한 초청 문구가 쓰였는데, 흥미로운 건 전시 기간 중 개관 시간이 무려 아침 9시부터 밤 9시라는 점이었다. 12시간을 열었다는 이야기인데, 한순간의 기회도 놓치지 않겠다는 젊은 갤러리의 의지가 엿보인다.

작가와 공간

이 책을 쓰기 전, 유명 아트 페어에서 그의 모습을 종종 보았다. 마른 체구에 헝클어진 머리, 늘 청바지와 티셔츠 차림에 웃는 법 없이 진지한 표정이었다. 다른 갤러리 관장님이 옷도 잘 입고 멋진 사교성을 발휘하며 우아하게 자리를 지킬 때 그는 마치 평론가나 작가, 아니 차라리 작품을 설치하러 온 기술자처럼 보였다. 하지만 인터뷰를 요청하자 바쁜 와중에도 기꺼이 시간을 내주며 웃는 모습이 무척 매력적이었다. 항상 느끼는 것은, 작가나 갤러리스트 모두 작품과 기획으로 평가 받아야 마땅하지만 인간적인 매력도 그에 못지않게 영향을 미친다는 것이다. 말투든, 목소리든, 외모든 말이다. 예술이야말로 논리로 또 언어로 설명할 수 없는 부분을 건드리고 드러내는 장르이다 보니 그런 영향에 좀 더 취약해지는 듯하다.

갤러리의 가장 중요한 역할이 무엇이냐고 묻자, 작가들이 작품을 선보일 수 있도록 공간을 제공하는 것이라고 했다. 호텔 복도에서 어

상아트 상하이 웨스트 번드 지점.

장딩張鼎 개인전 《소용돌이Vortex》, 2017년 9월 23일-10월 27일, 상아트 상하이.
장딩의 상하이 작업실을 방문해 작가를 만났을 때, 작가는 상아트 갤러리의 로렌츠 헬블링에게 감사 인사를 전
했다. 어렵고 판매가 쉽지 않은 미디어 아트지만 헬블링은 작가가 자유롭게 작업할 수 있도록 적극 지지했다고
한다.

렵게 시작한 탓일까 아니면 그의 작가들이 워낙 공간을 잡아먹는 대규모 프로젝트를 많이 해서일까? 공간을 매우 중요시한 점은 상아트 갤러리 곳곳에서 드러난다. 맨 처음 모간산로에서 상아트 갤러리가 두드러져 보였던 것은 다른 갤러리와는 비교할 수 없는 규모의 공간을 확보하고 있다는 점과 엄청난 높이의 층고였다. 그리고 상하이 웨스트 번드 중심가에 낸 지점은 말 그대로 엄청난 공간을 자랑한다.

상아트 갤러리는 이후 모간산 외에도 웨스트 번드에 대규모의 미술관급 갤러리를 냈고, 최근에는 베이징 분관 개관 10주년 기념 파티를 열었다. 싱가포르에도 갤러리 밀집 지역인 길먼 배럭스Gillman Barracks에 대규모 갤러리를 냈다. 길먼 배럭스는 한국의 용산 같은 곳으로 미군이 떠나가고 남은 군사 기지에 정책적으로 갤러리를 입주시켜 문화촌을 만든 곳이다. 싱가포르의 포스트 갤러리Fost Gallery, 선다람 타고르 갤러리Sundaram Tagore Gallery 외에 중국의 펄 램 갤러리Pearl Lam Galleries, 일본의 오타 파인 아트Ota Fine Art, 미즈마 갤러리Mizuma Gallery 등 아시아의 주요 갤러리가 입주해 있다.

이제 남은 그의 희망과 계획은 무엇일까? 그는 갤러리를 계속 운영하는 것이라고 담담하게 말했다. 헬블링이 떠난 후 갤러리는 누가 운영하게 될 거냐는 질문에는 확실한 대답도 없었지만 걱정도 없는 듯했다. 자신의 이름이 아닌 '상아트'로 갤러리 이름을 지은 것도 자신보다 갤러리가 중요하기 때문이라고 했다. 자신의 존재감을 드러내기보다는 늘 한발 뒤에서 은둔자처럼 운영해 온 이유를 알 것 같았다. 그의 지난 인터뷰에서는 10년이나 20년쯤 후에 울리 지크나 로렌츠 헬블링의 이름은 잊힐 것이고 오로지 작가의 이름만 남을 것이라고 말했다.[3]

싱가포르 길먼 배럭스에 있는 상아트 갤러리. 미군 부대가 떠나고 남겨진 거대한 녹지대에 세계 유수의 갤러리들이 입점해 새롭게 갤러리 타운을 형성했다. 상아트 갤러리는 고풍스런 건물에 입점해 있다. 상아트 갤러리는 싱가포르에 지점을 열면서 로버트 자오렌후이Robert Zhao Renhui 같은 주목받는 젊은 싱가포르 작가를 영입했고 컬렉터층을 동남 아시아 지역으로 확장하고 있다.

그것이 섭섭할까? 그의 태도는 전혀 그렇지 않다. 그저 묵묵히 자기 역할을 하고 가는 것이 충실한 태도이자 갤러리스트로서의 운명이라고 생각하는 듯했다. 하지만 그렇게 시간과 의미를 둔 사람이 있었다는 것을 조금이라도 조명해 줄 수 있다면, 그것이 바로 이 책을 쓰는 또 하나의 의미가 될 것이다.

그리고 그들로 인해 잊힌 작가가 다시 회생되기도 한다는 것을 바로 상아트 갤러리를 통해 보았다. 2017년 웨스트 번드 아트 페어. 각국의 컬렉터가 모이는 결전의 순간에, 상아트 갤러리 부스는 낯선 데이비드 디아오David Diao, 刁德謙의 작품으로 솔로전 형식을 취했다. 아트 페어 부스에 직원을 많이 배치하지도 않고 약간 힘을 뺀 듯한 모양새였다. 아는 관계자가 있어 작가를 소개해 달라고 했더니 일찍 미국으로 건너가 1960-1970년대에 색면 추상 및 미니멀 작가들과 교류하며 카셀 도쿠멘타에 출품하고 뉴욕 현대미술관 등 미국의 주요 미술관에 작품이 소장된 원로 작가라고 했다. 하지만 나이가 들면서 활동이 뜸해졌고 중국에서도 미국에서도 조명되지 못한 채 거의 잊혀 가는 것이 안타까워 아트 페어 부스 전체를 작가의 회고전 형식으로 꾸몄다는 것이다. 그것이 현대 미술 시장을 만들어 가는 전략이든 혹은 갤러리스트로서의 임무나 역할이든, 그 덕분에 우리는 한 작가를 놓치지 않고 한 번 더 보고 가는 기회를 얻는다.

쑨쉰孫遜 개인전 《Unfounded Predictions》, 2015년 8월 1일—10월 4일, 상아트 싱가포르.

장언리 개인전, 상아트 싱가포르.

호세 쿠리와 모니카 만수토

예술계의 청년 창업 성공 스토리, _____ 호세 쿠리와 모니카 만수토
kurimanzutto Gallery

우리는 기후, 경제, 정책과 관련 있는 공간을 만들고 싶었습니다.
런던이나 뉴욕에 있는 갤러리를 따라하지 않기 위해서죠.[1]
호세 쿠리

갤러리의 성공 신화는 여전히 가능할까? 미술관에 뒤지지 않는 수준의 세련된 갤러리를 전 세계에 열어 놓고 막대한 자본과 강력한 관계망으로 작가와 컬렉터를 끌어들이는 이미 성공한 갤러리가 점점 더 힘을 키우는 마당에, 새롭게 갤러리를 차려서 성공하는 일이 과연 가능할까?

쿠리만수토kurimanzutto 갤러리가 바로 그 가능성을 보여 주는 산 증인이다. 2016년 예술경영지원센터 주최로 세계 미술계 인사를 초청해 대담을 나누는 갤러리 위크엔드에 쿠리만수토의 대표인 호세 쿠리

José Kuri가 연사로 초청받아 한국을 방문했다. 당시 필자가 운영하는 이안아트컨설팅이 해외 인사의 국내 아트 투어를 전담했기에 호세 쿠리뿐 아니라 함께 방문한 토킹 갤러리즈Talking Galleries 관계자, 국제 아트 페어 기획자, 갤러리 관장, 기자 등 세계 미술계의 핵심 인사와 가까이에서 많은 이야기를 나눌 수 있었다. 놀랍게도 그들 모두가 입을 모아 칭찬하는 갤러리는 바로 쿠리만수토였다. 유럽이나 미국도 아닌 멕시코의 젊은이들이 만든 예술계의 청년 창업 성공 스토리가 바로 그들의 실화다.

쿠리만수토 갤러리의 시작

쿠리만수토는 멕시코인 네 명의 이야기에서 출발한다. 호세 쿠리는 미술에 관심이 많고 그림도 꽤 잘 그려 미술대회에서 상도 많이 탔다. 하지만 공부도 잘하는 장남이었기에 일류 대학인 멕시코 기술 자유 대학에 들어가 경제학을 전공했다. 미술로는 먹고살기가 어려울 것 같았기 때문이다. 그즈음 외국 유학을 마치고 멕시코로 돌아온 작가가 있었다. 바로 가브리엘 오로스코Gabriel Orozco로, 그는 1987년 동료 예술가들과 함께 금요 모임Taller de los Viernes을 만들었다. 매주 금요일에 작가들이 모여 서로의 의견과 정보를 교환하는 자리였다. 인터넷이 없던 시절, 20세기 초 파리의 카페에 모여 새로운 예술을 논의하던 전위 예술가들처럼 저마다 보고 읽고 들은 이야기를 나누었다. 바로 이 자리에 호세 쿠리도 참여했는데 그의 동생 가브리엘 쿠리Gabriel Kuri가 미술을 전공한 덕분이었다. 미술에 관심 많은 여자 친구도 데리고 갔다. 그녀가 바로 모니카 만수토Mónica Manzutto다.

이 모임에서 자극받은 호세 쿠리와 모니카 만수토는 예술을 더 공부하기 위해 뉴욕으로 유학을 떠났다. 1997년 뉴욕에 도착한 그들은 이미 뉴욕에 와 있던 가브리엘 오로스코를 자주 만나며 신세계를 접했다. 오로스코는 그사이 세계 미술계가 주목하는 인물이 되어 있었다. 태국 출신의 작가 리끄릿 띠라와니짜Rirkrit Tiravanija와 함께 프랑스의 큐레이터이자 비평가 니콜라 부리오Nicolas Bourriaud가 주장한 '관계 미학Esthétique relationnelle'의 대표적인 작가로 평가받았다.

가브리엘 오로스코는 젊은 호세 쿠리, 모니카 만수토 커플과의 만남이 즐거웠다. 그는 고향에서 온 동생들에게 뉴욕 문화 예술계를 소개하며 자신의 바람을 비추었다. 바로 고향인 멕시코로 돌아가서 사는 것. 하지만 고향으로 돌아간다는 것은 세계 미술계와 관계를 끊는 것과 다름없는 일이었다. 멕시코에는 현대 미술을 다루는 제대로 된 갤러리도 없어 뉴욕과는 비교할 수 없었다. 1990년대 말 멕시코에서 미술이란 오로스코의 아버지 같은 벽화 작가들의 세계, 아니면 멕시코 벽화 작가의 대부 디에고 리베라Diego Rivera의 부인이자 세계적인 슈퍼스타가 된 프리다 칼로Frida Kahlo가 전부였다. 정치적 벽화 미술에 대항해 1950년대에는 추상화가 유행하고, 다음 세대에서는 추상화의 물결에 반대해 구상화 운동이 일어났다. 오로스코의 작품 같은 개념 미술은 들어설 자리가 없었다. 멕시코에 현대 미술을 다루는 갤러리가 있다면 좋을 일이었다.

젊은 커플은 갤러리에 관심이 있었지만 갤러리 공간을 차리고 유지하는 데 필요한 자본이 없었다. 하지만 그들에게는 작가들이 있었다. 바로 가브리엘 오로스코, 그리고 런던 골드스미스 대학으로 유학

을 간 동생 가브리엘 쿠리, 여기에 작가 모임을 통해 교류한 수많은 멕시코의 젊은 작가들. 모니카는 오로스코가 소속된 마리안 굿맨 갤러리 Marian Goodman Gallery에서 인턴 생활을 하며 갤러리 업무를 익힌 후 호세와 함께 고향인 멕시코로 돌아와 첫 전시회를 기획했다. 1999년 뉴욕에서 결성된 쿠리만수토 갤러리의 시작이다. 갤러리 이름은 호세 쿠리와 모니카 만수토의 이름에서 각각 성을 따서 지었다.

멕시코 젊은이들의 에너지

1999년 8월 21일 멕시코의 시장에서 쿠리만수토의 첫 프로젝트가 시작되었다. 바로 시장의 물건 사이로 작가들이 만든 작품을 함께 전시해서 판매하는 것이었다. 전시 제목도 《시장 경제Economía de mercado》였다. 시장의 통상적인 영업 시간에 맞춰 오전 9시부터 6시까지 단 하루, 일시적으로만 진행되는 팝업 전시회였다. 가브리엘 오로스코, 가브리엘 쿠리의 작품은 물론 아브라함 크루스비예가스Abraham Cruzvillegas, 다미안 오르테가Damián Ortega 등의 작가가 출품했고 오로스코의 친구이자 음식 퍼포먼스로 유명한 리끄릿 띠라와니짜도 참여해 점심 식사를 준비했다. 작품 가격은 시장에서 파는 물건들과 다르지 않게 125페소(6백 원)에서 5백 페소(3만 2천 원)였다. 이것이 전시인지도 모르는 시장 사람들이 많았지만, 어디선가 소식을 듣고 아침 9시에 문을 여는데 8시부터 찾아와서 가브리엘 오로스코의 작품을 모두 사겠다고 말하는 사람도 있었다. 사실 그는 다른 갤러리를 하는 갤러리스트였다. 쿠리만수토의 첫 프로젝트를 알아주는 이가 있다는 건 반가운 일이었지만 그에게 작품을 팔면 자신의 갤러리로 가져가서 비싸

게 되팔 것이 아닌가? 이것은 작가의 작품을 싸게 사서 언젠가 비싸게 팔려고 하는 투기꾼에게 물건을 대 주는 것이라는 생각이 퍼뜩 들었다. 작품을 판매하는 것만 중요하지 않고 판매된 혹은 팔려 나갈 작품의 향방을 예상하고 작가의 이력을 관리하는 것도 갤러리의 역할임을 깨닫게 된 것이다. 쿠리만수토 갤러리는 이렇게 작가들과 함께 프로젝트를 진행하면서 갤러리의 역할과 임무를 하나씩 깨우쳐 나갔다.

2000년에 열린 그들의 다음 전시《자발적 체류Permanencia Voluntaria》는 주말 동안 오래된 극장을 빌려 지역 작가의 비디오 작품을 상영하는 것이었다. 작품은 책에서는 보았지만 실제로는 한 번도 보지 못한 폴 매카시나 브루스 나우먼, 스티브 매퀸Steve Mcqueen의 작품을 멕시코의 예술가들이 재창조한 것이다. 2002년의 전시《움직이지 않고 여행하는 법Travelling without moving》은 멕시코 공항에서 진행되었다. 모든 작품이 팔렸고 쿠리만수토 갤러리는 드디어 수익 1천 달러(약 110만 원)를 벌 수 있었다. 하얀 벽을 가진 공간이 필요할 때면 파리의 샹탈 크루젤 갤러리Galerie Chantal Crousel를 비롯한 다른 갤러리 공간을 빌리기도 했는데, 현재도 가브리엘 오로스코, 리끄릿 띠라와니짜, 아브라함 크루스비예가스, 안리 살라Anri Sala, 단보Danh Vō, 양혜규 등의 전속 작가를 함께 프로모션하며 상호 협력 관계를 이어 가고 있다.

돈을 벌려고 한다면 더 빠른 길이 있었을 것이다. 호세 쿠리는 멕시코 최고 대학 경제학과를 나왔으니 좋은 직장을 구할 수 있었을 테고, 전직 모델인 만수토는 이미 어렸을 때부터 돈을 잘 벌었으며 뉴욕의 갤러리에 취직을 할 수도 있었다. 하지만 그들은 300~400달러로 한

양혜규 개인전 《장식과 추상ornamento y abstracción》, 2017년 4월 1일-5월 6일, 쿠리만수토 갤러리.

달을 버티고 살면서 그들이 택한 길이 옳다고 믿었다. 요즘 흔히 말하는 자발적 가난이다. 초창기 전시를 모두 단체전으로 기획한 건 세대의 에너지를 모으기 위해서였다. 1980년대 후반 가브리엘 오로스코를 위시해 멕시코의 젊은 작가들이 함께한 금요 모임의 정신을 잇고 싶었던 것이다.

대신 그들은 관계에 투자했다. 젊은 갤러리스트 쿠리와 만수토는 자신들이 앞으로 해 나갈 갤러리는 문화 선진국에 있는 기존의 갤러리와는 달라야 한다고 생각했다. 미술관도 정부 기관도 갤러리도 컬렉터도 풍부한 뉴욕이나 유럽과 달리 멕시코라는 변방에서 출발한 갤러리이기 때문이다. 이곳저곳을 돌아다니며 가급적 많은 예술가, 큐레이터를 포함한 미술 관계자를 만났고 그들에게 멕시코의 젊은 현대 미술 작가를 소개했다. 그들은 이 시기를 마치 외교관처럼 일하던 때라고 회상했다. 이 점은 홍콩 하나트 TZ 갤러리의 창총중이나 상아트 갤러리의 로렌츠 헬블링이 펼쳐 온 역할과도 비슷하다. 그들 모두는 문화 기관 불모지인 곳에서 화상이자 큐레이터이며 또한 국가를 대표하는 민간 문화 외교 사절단의 역할을 맡았다.

멕시코 현대 미술의 세계화

여전히 많은 작가와 신진 큐레이터가 번듯한 흰 벽을 가진 공간이 필요해 대관 갤러리도 마다하지 않고 찾아다닌다. 그런데 고정된 전시 공간 없이 갤러리를 운영하는 것이 과연 가능할까? 그들이 다루는 작가가 그림이나 조각을 했다면 어려웠을 것이다. 다행히 쿠리만수토에 소속된 대부분의 작가는 일상의 사물을 수집해 시적인 변형을 가

하는 설치 중심의 개념 작품을 제작했다. 공간을 마련하고 그곳을 멋지게 구성하는 전시회가 아니라, 작가를 우선 순위에 두고 작가가 하고 싶은 프로젝트를 실현시키는 기관으로서 공간은 부수적인 조건일 뿐이다.

가브리엘 오로스코는 쿠리만수토 갤러리와 함께 멕시코 현대 미술의 세계화에 기여했다고 말할 수 있다. 특히 2003년 오로스코가 큐레이터로서 베니스 비엔날레에서 멕시코의 젊은 작가들을 대거 소개한 것은 쿠리만수토의 성공의 결정적인 발판이 되었다. 당시 제50회 베니스 비엔날레의 총감독을 맡은 프란체스코 보나미Francesco Bonami는 오로스코를 '금세기 최고의 작가'라 평가했으며, 허우한루侯瀚如를 비롯해 다수의 외부 큐레이터를 초청하는 자리에 작가인 가브리엘 오로스코를 큐레이터로 초청했다. 오로스코가 선정한 6명의 작가는 아브라함 크루스비예가스, 지미 더럼Jimmie Durham, 다니엘 구스만Daniel Guzmán, 장 뤼크 물렌Jean-Luc Moulène, 다미안 오르테가, 페르난도 오르테가Fernando Ortega로 대부분 1980년대 후반 멕시코에서 금요 작가 모임에 참여한 이들이자 쿠리만수토 갤러리의 소속 작가들이었다. 당시 20–30대이던 젊은 작가들은 이제 40–50대의 중견 작가로 성장했다. 한때 변방이던 멕시코의 현대 미술이 세계 미술계의 주목을 받고 있는 지금, 오랜 기간 야생에서 살아남는 법을 터득한 그들이 준비된 작가로 떠오르고 있는 것이다.

특히 아브라함 크루스비예가스는 2015년 런던 테이트 모던 갤러리의 로비 터바인 홀의 '현대 커미션' 프로젝트의 첫 작가로 선정되어 우리나라의 언론에도 여러 차례 소개된 바 있다. 멕시코 빈민가에서 자

아브라함 크루스비예가스, 현대 커미션 프로젝트 2015, 테이트 모던, 런던.

라며 주변의 버려진 물건으로 집을 짓고 살던 어린 시절의 경험을 작품에 적극 반영한 '아우토콘스투룩시온autoconstrucción, self-construction' 시리즈가 그의 대표작이다. 테이트 모던에서의 대규모 개인전은 세계 미술계의 관심이 멕시코 현대 미술로 기우는 현상의 반증이자 그 현상을 가속화시키는 또 하나의 계기다. 테이트 모던 홈페이지에서 작가가 직접 등장해 멕시코의 도시, 시장, 작업실 곳곳을 소개하는 영상을 볼 수 있다.[2] 작가가 시장에서 물건을 사며 작품의 재료라고 말하는 장면이 나오는데, 작가의 이력을 아는 이라면 어찌 쿠리만수토 갤러리의 1999년 전시 《시장 경제》 장면을 떠올리지 않을 수 있을까!

크루스비예가스는 2003년 아트 바젤 홍콩에서 쿠리만수토의 호세 쿠리와 함께 '예술가와 갤러리스트'를 주제로 대담을 진행하기도 했다.[3] 당당한 자세로 큰 목소리로 말하는 크루스비예가스가 갤러리스트 같고 고개를 숙이고 몸을 비비 꼬며 조용히 말을 이어나가는 호세 쿠리가 작가처럼 보여 은근히 유머러스한 대담이었다. 크루스비예가스는 작가와 갤러리스트의 관계에 있어서 정해진 레시피는 없다며, 1980년대 말 멕시코의 작가 모임에 호세 쿠리가 막 데이트를 시작한 모니카를 데려온 이야기를 비롯해 그들 사이의 오랜 인연을 설명했다. 그들은 당시 모두 젊었고 서로 친구였고 그렇게 서로가 서로에게 질문과 대답을 하며 함께 성장한 것이다. 가장 좋은 갤러리와 작가의 모델은 이렇게 서로 함께 성장하는 관계가 아닐까?

성공이란 무엇인가

1999년 갤러리를 열었으니 어느덧 20년을 향해 간다. 지금 그들

은 더 이상 젊은 변방의 갤러리스트가 아니다. 매년 『아트리뷰』가 선정하는 세계 미술계의 가장 영향력 있는 100인에 2012년 73위로 바로 진입하더니, 2013년 74위, 2014년 71위, 2015년에는 44위, 그리고 2016년에는 32위, 2017년에는 37위로 상승했다. 공간도 마련했다. 2006년 그들의 집이자 사무실에 전시 공간을 차렸고 2008년에 현재의 콘데사Condesa 지역으로 확장 이전했으며, 2014년 리노베이션을 마쳤다. 본래 수도원이었다가 서민의 공동 주택이 된 곳을 멕시코 건축가 알베르토 칼라치Alberto Kalach가 개조한 공간은 1천3백 제곱미터(4백여 평) 터에 유럽의 여느 갤러리 못지않은 위용을 갖추었다.

그사이 멕시코의 예술계도 많이 바뀌었다. 쿠리만수토가 공간을 마련한 것과 같은 해인 2006년 멕시코시티에 일라리오 갈게라 갤러리 Galería Hilario Galguera가 새로 문을 열었는데, 개관 전시로 데미언 허스트의 대규모 개인전《신의 죽음Death of God》을 개최했다. 이는 라틴 아메리카 최초의 데미언 허스트 전시로 미술 비평가 토머스 크로 Thomas Crow는 이를 2006년 최고의 전시로 선정했다.[4] 이 성공적인 전시에서 상어를 방부제에 넣은 작품은 전시회가 시작되기도 전에 4백만 달러(약 45억 원)에 팔렸는데, 그 작품의 구매자는 놀랍게도 삼성미술관 리움이었다.[5] 오랜 기간 딜러로 활동하던 일라리오 갈게라는 우연히 데미언 허스트의 멕시코 방문 안내를 맡으면서 그와 인연을 맺어 갤러리를 차렸고 이 놀라운 성공을 바탕으로 다니엘 뷔랑Daniel Buren 등 세계적인 거장의 전시회를 멕시코시티에 유치하기 시작했다. 갤러리가 늘어난다는 것은 구매자, 즉 미술관이나 개인 컬렉터가 많아진다는 것을 의미한다. 이는 즉각 아트 페어에 반영되었다.

쿠리만수토 갤러리.

2016년 금요 모임 전시에 선보인 가브리엘 오로스코의 〈블라인드 사인blind signs〉(2013), 2016년 2월 6일–
3월 17일, 쿠리만수토 갤러리.

2003년부터 시작된 아트 페어 소나 마코Zona Maco는 2017년에 데이비드 즈위너 갤러리가 참여할 정도로 성장했다. 소나 마코 아트 페어는 멕시코뿐 아니라 인근의 댈러스를 비롯한 미국 중남부 중소 도시의 컬렉터가 모이는 중요한 아트 페어로 발전하고 있다. 쿠리만수토의 주요 고객도 대부분 댈러스에 거주한다. 갤러리 매출의 70퍼센트 이상이 해외 컬렉터에 의해 이루어지지만 아트 페어는 최소한으로 출품하려 한다고 한다. 왜냐하면 아트 페어가 작가의 작품을 가장 잘 보여 줄 수 있는 컨디션은 아니기 때문이다. 연간 5회 정도의 아트 페어에 출품하는데, 통상 유명하다는 세계적인 갤러리들이 연간 15회 정도 아트 페어에 출품하는 것에 비하면 3분의 1 수준이다. 한국에서 가장 가까운 아트 페어에서 그들을 볼 수 있는 곳은 아트 바젤 홍콩이다. 2017년 처음으로 참여해 가브리엘 오로스코, 가브리엘 쿠리, 리끄릿 띠라와니짜, 양혜규 등의 작품을 선보였다.

개인 컬렉터는 그동안의 컬렉션을 바탕으로 사립 미술관을 짓기 시작했다. 2008년 멕시코 대학 현대미술관이 건립된 데 이어 2011년에는 통신 재벌 카를로스 슬림 엘루Carlos Slim Helú가 건립한 소우마야 미술관Museo Soumaya이 개관했다. 비정형의 독특한 외관으로 멕시코의 도시 풍경을 바꿔 버린 이 미술관은 멕시코에서 가장 많은 관람객이 방문하는 미술관이자 전 세계 미술관 관객수 랭킹에서도 56위를 기록할 정도로 인기가 높다. 15세기 미술부터 시작해서 특히 로댕을 중심으로 한 20세기 초 아방가르드 미술 작품 컬렉션이 유명하다. 멕시코 건축가 페르난도 로메로Fernando Romero가 지은 건물이 특이해서든 작품을 보기 위해서든, 미술관을 자주 방문하고 작품을 눈에 익힐

수록 현대 미술에 대한 대중의 이해도가 높아질 것은 당연하다. 이 미술관 바로 앞에는 쿠리만수토의 고객이기도 한 멕시코의 거대 음료 기업 소유주 에우헤니오 로페스Eugenio López 가문이 2013년에 설립한 후멕스 미술관Museo Jumex이 있다. 영국의 건축가 데이비드 치퍼필드 David Chipperfield가 설계한 이 미술관에서는 가브리엘 오로스코를 비롯한 멕시코 및 전 세계 현대 미술가의 전시회가 꾸준히 개최되고 있다. 쿠리만수토는 이러한 여러 문화 기관과 함께 멕시코에서 꼭 가 봐야 할 문화 기관으로 손꼽힌다.

많은 전문가들이 앞으로 남은 현대 미술의 영토로 남미 그리고 아프리카를 점치고 있다. 아시아도 이미 어느 정도는 궤도에 들어섰다고 본다. 방대한 미개척지에서 가장 유리한 고지를 선점한 쿠리만수토. 많은 미술계 인사가 그들의 다음 행보를 주목하는 이유다.

뉴욕 진출, 또 다른 모험

2018년 봄 쿠리만수토 갤러리가 뉴욕에 프로젝트 갤러리를 열 계획이라는 소식이 들려오더니, 드디어 5월에 개관했다는 뉴스를 접했다. 『뉴욕 타임스』, 『아트』 등 여러 매체가 멕시코에서 가장 중요한 갤러리가 뉴욕에 상륙했다는 기사를 내보냈다. 개관 전시는 오랜 친구 아브라함 크루비예가스의 전시로 꾸며졌다. 소속 작가의 뉴욕 착륙을 돕기 위한 무대가 될 이곳은 가고시안, 블룸 앤드 포Blum & Poe, 레리고비Lévy Gorvy 등 쟁쟁한 갤러리가 지척에 있는 뉴욕 매디슨가다.

멕시코라는 변방에서 20대에 갤러리를 차려, 개관 20여 년 만에 선배들과 어깨를 나란히 하며 직원을 32명으로 늘리게 된 성공. 거대

한 자본을 투자하는 도박판처럼 되어 버린 미술 시장, 중소 규모 갤러리가 살아남기 어려운 시대에 그들의 놀라운 도전과 성공을 대서특필할 만하다. 모니카 만수토는 뉴욕에 진출한 것이 위험일 수도 있다는 것을 알지만 모험을 감수하기로 했다고 말한다.[6] 정치적으로 경제적으로 어렵지만 이때가 적기라고 생각했기 때문이다. 쿠리만수토 갤러리의 성공 비결은 바로 이 점에 있다. 두려워하지 않고 시작하는 것. 그리고 그에 따르는 모험을 충분히 감내하는 것. 만약 호세 쿠리와 모니카 만수토가 갤러리를 차리지 않았다면 어땠을까? 그들은 무엇을 했어도 잘해서 성공한 삶을 살았을 것 같은데, 아마도 지금처럼 재미있는 삶은 아니지 않을까? 안정과 여유 대신 택한 모험과 긴장감이 넘치는 국제적인 삶. 그 덕분에 우리도 남미를 비롯한 다양한 지역 출신의 흥미로운 작가를 보다 쉽게 국제 무대에서 만나고 있다.

아브라함 크루스비예가스 개인전 《아우토콘투시온autocontusión》, 2018년 5월 4일–6월 22일, 쿠리만수토 뉴욕.

애덤 스미스는 자본주의 경제를 움직이는 보이지 않는 손을 강조했다. 미술계에도 그런 것이 있다면, 단연코 갤러리일 것이다. 갤러리는 작품을 보여 주는 전시 공간만을 의미하지 않는다. 갤러리는 작가를 선별하고 소개하며 작품 가격을 결정하고 판매하면서 작가와 이익을 공유한다. 따라서 갤러리는 작가의 파트너이자 후원자로 미술 시장의 숨은 조정자로 자리한다. 그러나 이제 갤러리라는 이름의 의미를 다시 정의해야 할 시기가 온 듯하다. 더 이상 갤러리는 1차 시장, 옥션은 2차 시장으로 나누기 어려워졌다. 갤러리와 갤러리가 아닌 곳의 구분도 점차 사라지고 있다. '대안 공간'이라는 타이틀이 굳이 없어도 카페, 은행, 호텔, 서점, 패션 숍 등 멋진 곳에는 대부분 작품이 있다. 작가를 공모해 전시를 열고 작품을 판매하고 작가와의 대화를 개최한다. 그러자 갤러리도 이에 질세라 전시 공간 옆에 카페나 식당을 차려서 지속적인 방문을 유도하고 작품을 이용해 만든 옷이나 각종 기념품을 팔기 시작했다. 서로가 상대의 강점을 가져오려고 노력하다 보니 구분하기 어려운 비슷한 업종이 되어 버린 것이다. 이런 것을 '라이프 스타일 비즈니스'라고 부르는 시대를 우리는 살고 있다.

4차 산업 혁명의 도래는 또 다른 변수다. 점점 더 바빠지고 있는 고객을 위하여 갤러리와 옥션은 온라인 비즈니스를 확장하고 있다. 실제 작품을 보고 갤러리스트와 진지한 이야기를 나눈 후 작품을 구매하는 대신

배달앱을 선호하는 시대답게 스마트폰 속의 온라인 이미지만 보고 클릭 몇 번으로 작품을 배달시키기도 한다. 아마존은 수차례 아트 비즈니스를 시도했고 다행히(?) 실패해 왔지만 여러 아트 상품을 팔고 있으며 언젠가 그 시도가 성공으로 이어질 날이 올지도 모른다. 오랫동안 현대 미술의 실험을 담아 왔던 갤러리는, 이제 그 자신이 실험대 위에 서 있다.

이렇게 급변하는 미술 시장 상황에서, 전문가들은 갤러리의 위상에 대해 어떻게 생각하고 있을까? 미국아트딜러협회American Art Dearlers Association, AADA의 회장이자, 체임 앤드 리드Cheim & Read 갤러리 파트너에서 2018년 여름 페이스 갤러리 부관장으로 자리를 옮긴 애덤 셰퍼Adam Sheffer는 필자와의 인터뷰에서 갤러리는 비즈니스 맨이 아니라 창조적인 사람들에 의해 시작되었다는 점이 가장 중요하다는 것을 강조했다. 그러나 중소 규모 갤러리가 직면한 어려움이 분명히 있다고 이야기하며 AADA는 외부에서 바라보는 갤러리의 유명세에 의해서가 아니라 같은 업종의 전문가들간의 연대와 상호 공존을 모색하는 역할을 하고 있다고 말했다. 홈페이지[1]를 방문해 보면 여러 갤러리 디렉터와의 생생한 인터뷰, 컬렉터스 포럼 같은 이벤트, 작품의 진위 감정 서비스 안내 등이 소개되어 있다.

아트 바젤의 글로벌 디렉터 마크 스피글러Marc Spiegler는 갤러리의 현안을 논의하는 모임 토킹 갤러리즈Talking Galleries[2]의 지난 2015

년 초청 연설에서 '모든 갤러리가 스스로 자문해야 할 열 가지 질문'이라는 강연[3]을 통해 결론은 없지만 흥미로운 의견을 피력했다. 강연의 핵심은, 미래의 고객은 신흥 슈퍼 엘리트, 다시 말해 고학력에 열심히 일하며 세계로 출장을 다니는 매우 바쁜 사람들이기 때문에 점점 더 아트 페어를 선호할 것이지만, 갤러리가 전시는 하지 않고 아트 페어에서 작품만 팔려고 해서는 살아남을 수 없을 것이라는 경고였다. 갤러리의 정체성을 잃어 버리면 안 된다는 것이다. 그러나 이제 갤러리가 작가와 함께 크는 시대는 지났다고 말했다. 유망하다 싶은 작가가 있으면 옥션이 개입해 작품 가격을 크게 올려놓기 때문에 작가의 성장이 계단식으로 오랜 시간 순차적으로 이루어지는 것이 아니라 점프하듯 급변하기 때문이다.

그렇다면 대체 어떻게 해야 하느냐에 대해서는 그 역시 구체적인 방향을 제시하지 않은 채 강연을 마무리했다. 그 누구도 장담할 수 없겠지만, 그의 지적처럼, 나와 같은 세대의 신진 작가와 성장하며 끝까지 함께하기보다는 마치 학령에 따라 초등, 중등, 고등 교육으로 나누듯이 어느 파트를 맡을 것인가를 중점에 두고 갤러리 정체성을 확립하고 그에 맞는 작가를 지속적으로 선보이고 떠나 보내고 또 새로 맞이하는 것이 갤러리의 성공에 더 유리한 시대가 된 것 같다. 잘나가는 작가의 요구는 점점 커지고, 그에 맞추지 않으면 작가를 놓치니, 그렇게

되지 않기 위해 공간 확장과 글로벌 진입에 공을 들인다. 그러다 보면 직원 처우는 열악해지고 모두 잘 팔리는 같은 작가만 소개해 관객은 흥미를 잃는 상황에 처하게 된다. 갤러리가 아트 페어를 만드는 등 미술 시장의 변화를 이끄는 주최자인 동시에 자기 자신이 그 소용돌이에 휩쓸리는 피해자가 된 셈이다.

모색이 필요한 시대이니 갤러리나 작가 모두 기존의 방법에서 벗어나 변화하는 시장을 살필 필요가 있다. 이 책에 소개한 여러 갤러리의 흥망성쇠는 미래에 대한 통찰을 제공해 줄 것이다. 변화를 극복하거나 틈새를 비집고 나와 살아남은 가장 강력한 승자들의 노하우를 담고 있기 때문이다. 일찍 시작한 선구자들은 견고한 제국을 구축하며 그 누구도 뚫고 들어올 수 없을 것 같은 자신들의 리그를 만들었다. 한편 새로운 아이디어로 미술 시장의 영토를 확장시킨 똑똑하고 용감한 도전자들도 살펴봤다. 가장 많이 파는 것, 가장 많은 글로벌 지점을 내는 것, 가급적 많은 다양한 작가를 포섭하는 것, 혹은 취향에 부합하는 소수의 작가를 잘 선별하는 것, 가장 작가를 잘 이해하는 것, 그 어떤 것도 정답이 될 수 있다. 다만, 어떤 것을 선호하는지에 대한 나의 판단과 취향이 중요하다. 운 좋게 그것이 시대 흐름과 맞는다면 금상첨화다. 그런데 이 책 속의 주인공들을 살펴보니 그들은 모두 그러한 운을 기다린 사람들이 아니라 자신의 판단이 시대의 중심이 되도록 노력을 기울인 자들이다. 이를 깨닫는 것이 무엇보다 중요할 것이다.

주註

미술 시장의 대부, 레오 카스텔리

1 《Artschwager, Lichtenstein, Rosenquist, Stella, Warhol》, 1964년 9월 26 일-10월 22일.

2 《Andy Warhol, Flower Painting》, 1964년 11월 21일-12월 28일.

3 Annie Cohen-Solal, *Leo and His Circle*, Knopf Doubleday Publishing, 2010, p. 267.

4 Louisa Buck, "King of New York: A profile of legendary dealer Leo Castelli", *Frieze Magazine*, 20 Aug 1991.

5 Andrew M. Goldstein, "How Leo Castelli Remade the Art World", *Artspace*, Feb 11, 2013.

6 정세영, "갤러리스트 제니퍼 프레이", 『헤렌』, 2017년 4월호.

7 필립 델브스 브러턴, 『장사의 시대』, 어크로스, 2013 이 책에는 가고시안의 일화도 다수 소개되어 있다.

8 Annie Cohen-Solal, 앞의 책, p. 268.

9 Louisa Buck, 앞의 글.

10 Peter M. Brant, "Irving Blum", *Interview Magazine*, March 30, 2012.

11 《Ileana Sonnabend: Ambassador for the New》, 2013년 12월 21일-2014년 4 월 21일, 뉴욕 현대미술관.

글로벌 갤러리 비즈니스의 표본, 래리 가고시안

1 Elisa Lipsky-Karasz, "The Art of Larry Gagosian's Empire", *Wall Street Journal*, April 26, 2016.

2 하우저 앤드 워스 갤러리는 한 인터뷰에서 이 수치는 잘못된 것이라고 밝혔다 (Christina Ruiz, "Manuela Wirth", *The Gentle Woman*, no 13, Spring & Summer 2016). 갤러리 매출 신고액에 기반한 정확한 통계는 아닐 수 있지만 가고시안 갤러리가 월등하게 높은 숫자로 업계 1위의 매출을 올리고 있음을 강조한 기사라고 볼 수 있다.

3 Peter M. Brant, "Larry Gagosian", *Interview Magazine*, November 27, 2012.

4 위의 글.

5 Elisa Lipsky-Karasz, 앞의 글.

6 일찌감치 인터넷 사업으로 성공을 거둔 일본의 젊은 컬렉터 마에자와 유사쿠前澤友作가 2017년 5월 뉴욕 소더비 경매에서 바스키아의 작품을 약 1천2백억 원에 낙찰 받아 작가의 최고가 기록을 경신했다. 활발한 인스타그래머이기도 한 마에자와는 작품 구매자가 자신임을 인스타그램에 남겨 수많은 미디어의 관심을 받았다.

7 Mark Stevens, "The Look of Power-The Gagosian and Pacewildenstein Galleries", *New York Magazine*, January 22, 1996, pp. 36 - 41, p. 40.

8 MoMA의 회화 및 조각 부서 큐레이터이던 존 엘더필드John Elderfield와 사진 부서 큐레이터이던 피터 갈라시Peter Galassi. 2015년 2~4월에 열린 이 전시는 두 장소에서 진행되었는데 《In the Studio: Paintings》은 첼시 지점에서, 《In the Studio: Photographs》는 어퍼 이스트 플래그십에서 열렸다.

9 월던스타인 컴퍼니는 19-20세기 초 프랑스 파리에서 딜러로 활동하던 나탄 월던스타인과 그의 아들 조르주 월던스타인의 도큐먼트 기록집으로 시작된 프랑스의 예술 기관으로 1875년에 설립되었다. 조르주 월던스타인은 작품 사진 및 거래, 전시 기록, 도록 등 수많은 기록을 남겼는데 이는 20세기 초 작가들의 작품 기록을 증빙하는 주요 자료가 되었다. 조르주의 아들 다니엘 월던스타인은 재단을 세우고 자료를 토대로 작품의 진위 여부를 판명해 주는 기관 역할을 맡으며 점차 권위를 획득했다. 1990년 다니엘의 아들 기 월던스타인은 월던스타인 가문이 전통적으로 해 온 미술사 연구, 자료 수집에 더해 고전 대가와 19세기 말에서 20세기 초에 활동한 대가들의 작품을 판매하고 카탈로그 레조네를 출판하는 방향으로 나아가고 있다.

10 예술 카탈로그를 전문으로 출판하는 대그니 코코런Dagny Corcoran의 언급; Suzanne Muchnic, Bob Colacello, "The Art of the Deal", *Vanity Fair*, April 1995.

11 TV 프로듀서이자 컬렉터인 더글러스 크레이머Douglas Cramer의 언급; Suzanne Muchnic, Bob Colacello, 위의 글; Suzanne Muchnic, "ART: Art Smart: Larry Gagosian was regarded as an arriviste in the gallery world of New York. Now, he has returned to open a gallery in Beverly Hills. And

still his critics ask : 'How did he do that?'", *LA Times*, Oct 15, 1995.
카펫배거: 미국 남북 전쟁이 끝난 후 연방 정부는 남군 출신의 정치인이나 군
인이 공직에 진출하지 못하게 했다. 그러자 북부 사람들이 그 기회를 이용하고
자 남부로 몰려들어 카펫으로 만든 가방에 돈 되는 것은 닥치는 대로 집어 넣었
다. 남부 사람들은 이러한 북부 사람들을 경멸하며 '카펫배거Carpetbagger'라
고 불렀다. 요즘에는 연고 없는 지역에 가서 기회를 잡는 정치인이나 기업인,
낙하산 권력 등을 지칭할 때 쓰인다.

12 Suzanne Muchnic, Bob Colacello, 앞의 글.

13 Elisa Lipsky-Karasz, 앞의 글.

14 위의 글.

15 위의 글.

16 Suzanne Muchnic, Bob Colacello, 앞의 글; Suzanne Muchnic, 앞의 글.

17 Peter M. Brant, 앞의 글.

18 가고시안 갤러리에서 열린 밥 딜런의 전시회는 두 차례 진행됐다.《The Asia
 Series》, 2011년 9월 20일 – 10월 22일.《Revisionist Art : Thirty Works by Bob
 Dylan》, 2012년 11월 28일 – 2013년 1월 12일. 밥 딜런은 2016년 노벨문학상
 수상자로 선정되었는데 선약이 있다며 수상식 참가를 거부해 화제를 모았다.

19 Elisa Lipsky-Karasz, 앞의 글.

20 Grace Glueck, "One Art Dealer Who's Still a High Roller", *The New York
 Times*, June 24, 1991.

21 찰스 사치, 『나, 찰스 사치, 아트 홀릭』, 오픈하우스, 2015, p. 131.

22 경매도 물론 수수료가 있다. 하지만 갤러리의 5대 5 비율에 비하면, 수수료는
 10-20퍼센트로 저렴하며 작품 가격이 상승하면 그 정도의 수수료를 내고도 차
 액을 남길 수 있다. 대신 경매사는 판매자에게도 '커미션'을 받고 구매자에게도
 '프리미엄'이라는 명목으로 양쪽에서 수수료를 받으니 갤러리 못지않은 이득을
 취한다. 게다가 갤러리는 카탈로그나 작품 운송, 오프닝 리셉션 비용 등 작품
 판매에 들어가는 모든 비용을 자부담하는 반면, 경매사의 경우 이 모든 비용이
 판매자의 몫이기에 지출 비용도 적다.

23 《Damien Hirst, Visual Candy and Natural History》, 2017년 11월 23일-2018

년 3월 3일, 가고시안 홍콩.

24 Nina P. West, "Heart Breaking Record", *Forbes*, Nov 21, 2007.

25 Elisa Lipsky-Karasz, 앞의 글.

26 위의 글.

전문성과 상업성을 아우르다, 아르네 글림처

1 Rachel Wolff, "Fifty Years of Being Modern", *New York Magazine*, Sep 12, 2010.

2 Laurie Lisle, *Louise Nevelson: A Passionate Life*, Open Road Media, 2016, pp. 224-226.

3 Malcolm Goldstein, *Landscape with Figures: A History of Art Dealing in the United States*, Oxford University Press, 2000.

4 "Ten Questions for Pace Gallery's Arne Glimcher", Phaidon, Nov 8 2012. 2012년 10월 아르네 글림처가 직접 쓴 『*Agnes Martin: Paintings, Writings, Remembrances*』 출간 기념 파이든 출판사와의 인터뷰.

5 "Arne Glimcher talks Agnes Martin at the Tate", Phaidon, June 2 2015.

6 Arne Glimcher, *Agnes Martin: Paintings, Writings, Remembrances*, Phaidon, 2012.

7 Eric Konigsberg, "The Trials of Art Superdealer Larry Gagosian", *The Vulture*, 2013 January. http://www.vulture.com/2013/01/art-superdealer-larry-gagosian.html

8 로널드 로더의 형이자 에스티 로더 화장품의 가업을 이은 첫째 아들 레너드 로더도 피카소를 비롯한 다수의 미술 작품(1조 원 가치)을 구매해 메트로폴리탄 미술관에 기증했다.

9 아트 바젤 홍콩 보도자료

10 Taliesin Thomas, "Interview with Mildred (Milly) Glimcher, IDSVA Board Member", *INSTITUTE FOR DOCTORAL STUDIES IN THE VISUAL ARTS*, Newsletter Fall 2014.

11 Dan Duray, "Report: Pace Gallery Sells Richter Listed Over $20 M.", *Observer*, June 2012.

12 Andrew Russeth, "The Future of the Pace Gallery", *Observer*, 28 Aug 2011.

13 일본의 미디어 아티스트 그룹으로 인터랙티브 미디어 프로젝션 중심의 작업을 전개하며 순수 미술뿐 아니라 상업적인 영역에서도 활동하고 있다. 한국에서는 롯데월드 내에 어린이를 위한 팀랩 월드가 꾸며져 아이들이 그린 물고기 그림이 수족관에 등장하는 등의 작업을 선보인 바 있다(2017년 8월 31일 종료).

카탈로그 레조네

1 이 글은 잡지 『노블레스Noblesse』 2015년 3월호에 게재되었다.

2 문화체육관광부와 예술경영지원센터 진행으로 '전작 도록 발간 지원 사업'이 추진되어 이중섭, 박수근의 전작 도록 연구가 진행되고 있다.

젊은 갤러리스트의 도전, 데이비드 즈위너

1 Nick Paumgarten, "Dealer's Hand: Why are so many people paying so much money for art? Ask David Zwirner", *The New Yorker*, December 2, 2013.

2 위의 글.

3 Andrew M. Goldstein, "Megadealer David Zwirner Tells All", *Artspace*, March 25, 2013.

4 Arthur Lubow, "The Business of Being David Zwirner", *The Wall Street Journal Magazine*, Jan 7, 2018.

5 Coline Milliard, "Zwirner's British Ambitions: The Mega=Gallery's UK Director on What London has that New York Doesn't", *Blouin Artinfo*, March 14, 2012.

Triptych: A Roundtable Discussion with Angela Choon, Bellatrix Hubert, and Hanna Schouwink of David Zwirner Gallery, Lauren Kinghton Blog, Tuesday, May 27, 2008

Molly Langmuir, "The 12 Most Daring, Unexpected, and Exciting women in Art Now", *Elle*, Nov 17, 2014.

6 제프 쿤스의 작품은 제작비가 워낙 비싸 작품을 보기도 전에 갤러리스트들이 나서서 컬렉터를 설득해 선구매하도록 유도하는 편으로, 이 책에 소개된 딜러만 해도 가고시안, 즈위너, 그리고 뒤에서 소개할 드 누아르몽 등 쟁쟁한 딜러 여럿이 연결되어 있다. 제프 쿤스의 작품 제작과 후원금 관련 일화는 가고시안 갤러리 편과 드 누아르몽 아트 프로덕션 편에서 다시 상세하게 다룰 것이다.

7 Dan Flavin, The 1964 Green Gallery Exhibition, 2008. 3. 6-5. 3. Zwirner & Wirth Gallery New York.

8 Myrna Ayad, "UAE's Museum Boom Fuels a Buzzy Edition of Abu Dhabi Art", *Artsy Editorial*, Nov 24, 2015.

9 위의 글.

10 Henri Neuendorf, "Find Out What Sold at Art Basel in Hong Kong 2017", *Artnets*, March 22, 2017.

11 Ran Dian, "Luc Tuymans in Conversation with David Zwirner", *Ran Dian*, 2017. 03. 14.

12 Nick Paumgarten, 앞의 글.

13 Rachel Corbett, "David Zwirner Dealer Christopher D'Amelio on Collecting 'Contemporary Masters'", *Artspace*, Aug 6, 2013.

조용하게 은밀하게, 이완과 마누엘라 워스

1 Catherine Milner, "Iwan Wirth: the dealer who's bigger than Saatchi", *The Telegraph*, 11 Oct 2010.

2 아트 어드바이저는 컬렉터의 취향과 예산에 맞게 작품을 추천해 좋은 컬렉션을 구축할 수 있도록 돕는 조언자를 말한다.

3 Nick Paumgarten, 앞의 글.

4 Fiona Maddocks, "Iwan Wirth: Art & Space", *State Media*. http://www.state-media.com/state/index.php?q=interview/Wirth

5 마사 잭슨 갤러리는 페이스 갤러리 편에 소개되었다. 페이스 갤러리가 보스턴에서 시작할 당시 뉴욕을 오가며 현대 미술가, 특히 루이즈 니벨슨의 전시를 보고 영입한 곳이 바로 당대 가장 유명세를 떨치던 마사 잭슨 갤러리였다.

6 Catherine Milner, 앞의 글.

7 Fiona Maddocks, 앞의 글.

8 하우저 앤드 워스 서머싯 홈페이지 https://www.hauserwirthsomerset.com

9 Dodie Kazanjianm, "House of Wirth: The Gallery World's Power Couple", *Vogue*, January 10, 2013.

10 "Art Gallery Hauser & Wirth sets up a space in a Somerset farm", *Financial Times*, 13 June, 2014.

열정적인 예술 정치인, 제이 조플링

1 Vanessa Thorpe, "Jay Jopling: Portrait of the perfect gallerist", *The Guardian*, 9 Oct 2011.

2 1965년에 문을 열어 요제프 보이스 등 전위적인 현대 미술을 소개해 온 앤서니 도페이 갤러리는 영국 최고의 현대 미술 갤러리로 자리 잡았으나 앤서니 도페이가 연로하며 2001년에 문을 닫았다. 도페이는 요제프 보이스, 길버트와 조지, 제프 쿤스, 데이미언 허스트 등의 소장품을 테이트 갤러리에 기부할 뜻을 밝혔는데, 이는 1천2백5십만 파운드(약 190억 원)에 해당하는 가치를 지닌다. 그러나 2018년 1월, 그와 관련된 성추행 문제가 불거지면서 테이트 갤러리 측은 작품을 기증받는 것을 보류한 상태다.

3 1993년 11월 19일-1994년 1월 8일, White Cube Duke Street.

4 2014년 10월 8일-11월 16일, White Cube Bermondsey.

5 Rob Sharp, "Jay Jopling: Big Space, big art, big ego", *Independent*, 12 Oct 2011.

6 위의 글.

7 "Lunch with the FT: Jay Jopling", *Financial Times*, March 2, 2012.

8 Rob Sharp, 앞의 글.

9 Vanessa Thorpe, 앞의 글.

10 Liz Jobey, "Frieze looks back: 'The Nineties'", *Financial Times*, Sep 16, 2016.

11 David Cohen, "Inside Damien Hirst's Factory", *Standard*, 20 August 2007.

예술가와 매니저, 데미언 허스트

1 이 글은 잡지 『아트 나우Art Now』 2호(2014년 11월)에 게재되었다.

2 Sean O'Hagan, "The man who sold us Damien", *The Guardian*, 1 Jul 2007.

3 Cahal Milmo, "Mr 10 percent (and he's worth every penny)", *Independent*, 17 September 2008.

예술가 친구들과 함께한 성공, 에마뉘엘 페로탕

1 Valérie Duponchelle, "Emmanuel Perrotin, l'art-fairiste", *Le Figaro*, 07 Octobre 2013.

2 Marie Ottavi, "Emmanuel Perrotin Amuse La Galerie", *Libération*, 27 Septembre 2013.

3 콜코즈 및 컬렉터 에르베 아커 씨와의 인터뷰는 다음 논문에 수록되어 있다. 김영애, "전자 오락 형태의 미디어 아트L'art numérique sous forme du jeu vidéo", 프랑스 국립 파리8대학교 조형예술학과 미학전공 박사과정(DEA) 논문, 2004.

4 Marion Vignal et Annick Colonna-Césari, "Emmanuel Perrotin: Itinéraire d'un self-made-man", *Côté Maison*, 23 Dec 2013.

5 Claudia Barbieri, "A French Art Dealer's Risk Is Paying Off", *The New York Times*, Sept 7, 2010.

6 위의 글.

7 Christopher Bagley, "Emmanuel Perrotin: French Connection", *W Magazine*, March 10 2014.

8 《© Murakami》, 프랑크푸르트 현대미술관, 2008년 9월 27일-2009년 1월 4일.

프랑크푸르트 현대미술관 외에도 LA LACMA 미술관, 뉴욕의 브루클린 미술관, 빌바오 구겐하임 미술관이 함께 기획한 전시로 2007년부터 2009년 사이 네 곳의 미술관을 돌며 순회 전시를 열었다.

9　베르사유궁의 현대 미술 프로젝트와 관련해서는 '누아르몽 아트 프로덕션' 참고.

10　Marie Ottavi, 앞의 글.

11　마르셀 뒤샹은 여장을 하고 작품 제목을 '로즈 셀라비Rrose Selavy'라고 했다. 여기서 '로즈'에는 R이 두 개나 들어가서 프랑스식으로 발음하면 '르로즈', 즉 '에로즈'와 비슷한 발음이 된다. 이는 '에로스(성)'를 연상시키는 말장난이다. 또한 셀라비 역시 '그것이 인생'이라는 의미의 문장 C'est la vie와 발음이 비슷하다. 이 두 말장난을 합하면 '에로스. 그것이 인생'이라는 뜻이 되어 단순한 여성의 이름이 아니라 작품의 의미를 함축하는 제목이 된다.

미술 시장의 이노베이터, 제프리 다이치

1　Andrew M. Goldstein, "21 Actually Fascinating Things You Didn't Know About Jeffrey Deitch", *Artspace*, March 28 2015.

2　1992년 12월 3일 – 1993년 2월 14일, 그리스 아테네 데스테 재단.

3　"Art of the Matter: A Conversation with Jeffrey Deitch", Knowledge@Wharton, Wharton, University of Pennsylvania, Nov 9, 2017.

4　2017년 2월, 하우저 앤드 워스 갤러리는 돌연 폴 시멜이 더는 LA 갤러리의 디렉터도 파트너도 아니라는 보도를 냈다. 구체적인 이유를 함구한 데다 급작스러운 결정인 것으로 보아 서로 좋게 헤어진 것은 아닌 듯하다. 갤러리 홈페이지 및 이름은 하우저 워스 앤드 시멜Hauser Wirth & Schimmel에서 하우저 앤드 워스 로스앤젤레스Hauser & Wirth Los Angeles로 바뀌었다.

5　Alain Elkann, "Jeffrey Deitch", *Alain Elkann Interviews*, Apr 26, 2015.

예술가를 위한 매니지먼트, 제롬과 에마뉘엘 드 누아르몽

1　Alberto Sorbelli, 〈Galerie Jérôme de Noirmont, Paris le 12 mars 2013〉(2013),

57.5x46cm

Enveloppe et lettre de Jérôme de Noirmont signé par Jérôme de Noirmont et Alberto Sorbelli.

2 전문을 다음 사이트에서 확인할 수 있다.

(프랑스어) http://www.noirmontartproduction.com/1994-2013/exhibition-fermeture-galerie.html#

(영문) http://www.noirmontartproduction.com/1994-2013/exhibition-fermeture-galerie.html

Judith Behhamou, "La galerie Jérôme de Noirmont annonce sa fermeture définitive", Les Echos, le 21, mars 2013.

3 Sarah Douglas, "A Recent History of Small and Mid-Size Galleries Closing", *ARTnews*, 06/27/17.

4 김영애, "지금, 갤러리는 어디로 가고 있나?", 『아트 나우』 4권, 2014년 12월.

5 Amy Serafin, "Supporter's club: the gallerists-turned-producers making artist's wildest dreams come true", *Wallpaper*, 18 nov 2016.

6 위의 글.

7 《La Beauté in Fabula》 27 mai-1er octobre 2000. Palais des Papes, Avignon.

8 L'Établissement Public du musée et du domaine de Versailles (EPV)

9 제롬 드 누아르몽 갤러리가 제프 쿤스를 프로모션한데 이어 에마뉘엘 페로탕 갤러리가 다음 해인 2009년에 자비에 베이앙과 2010년 무라카미 다카시를 후원했다. 이어지는 작가들은 2011년 베르나르 브네Bernar Venet, 2012년 조아나 바스콘셀로스Joana Vasconcelos, 2013년 주세페 페노네Giuseppe Penone, 2014년 이우환, 2015년 애니시 커푸어Anish Kapoor, 2016년 올라푸 엘리아슨 Olafur Eliasson 등이 있다. 2017년에는 프로젝트 10년을 맞아 단체 전시 《Winter Journey》를 선보였다.

10 2015년 파리에서는 연쇄적으로 테러가 발생했다. 먼저 마호메트를 풍자하는 만화를 게재한 것과 관련, 편집장 및 관계자를 암살하기 위해 샤를리 엡도 Charlie Hebdo 신문사를 저격한 사건이 일어났고, 유대인 식품점에서 직원과 손님을 인질로 잡고 대치하던 범인이 사살되었으며, 11월에는 축구 경기장에

서 자살 폭탄 테러가 일어나 130명이 사망했다.

11 이 전시회는 미국의 휘트니 미술관 및 빌바오 구겐하임 미술관 전시를 거쳐 파리 퐁피두 센터에서 진행된 순회 회고전으로 퐁피두 센터에서는 5개월 동안 총 650,045명이 관람했다. Valérie Duponchelle, "Le sculpture Jeff Koons offer sa ≪Miss Liberty≫ à Paris, Le Figaro, 23 Nov 2016.

12 Katherine McGrath, "Former Centre Pompidou Foundation President Has Some Harsh Words for Jeff Koons's Gift to France", Architectural Digest, August 2, 2017.

13 Jean-Baptiste Cantillon, "Paris créé un ≪Fonds de dotation≫ pour le mécénat privé", La Croix, 10/02/2015.

14 http://www.fonds.paris/

15 Naomi Rea, "French Art Dealers Demand That Paris Relocate Jeff Koon's Controversial Flower Sculpture", Artnet News, Feb 5 2018.
Taylor Dafoe, "Jeff Koon's production company defends his controversial Paris Memorial against Fierce Backlash", Artnet News, Jan 29 2018.

홍콩 미술 시장의 선구자, 존슨 창

1 C. A. Xuan Mai Ardia, "Johnson Chang on Chinese art past, present and future-interview", Art Radar, 21/02/2014.

2 2017년 7월 3일 저녁 런던에서 진행되었으며, 차이나 익스체인지의 웹사이트 혹은 유튜브에서 다시 볼 수 있다. An Evening with Johnson Chang & Prof. Robert Chard: http://chinaexchange.uk/johnsonchangrobertchard/

3 박만원, 임영신 "'일국양제' 20년, 혼돈의 홍콩 … 시진핑 방문 맞춰 대규모 시위", 매일경제 신문, 2017년 6월 29일.

상하이의 스위스인, 로렌츠 헬블링

1 2017년 11월 상하이에서 저자가 헬블링과 직접 나눈 인터뷰.

2 Jung Me, "빔효너 컬렉션", 『웹진 아르코』, 215호, 2015년 8월 3일.

3 Xenia Piëch, "Interview: Lorenz Helbling", *Ran Dian*, 2017. 05. 05.

예술계의 청년 창업 성공 스토리, 호세 쿠리와 모니카 만수토

1 Kevin West, "Nature & Nurture", *W Magazine*, Dec 19, 2014.

2 Abraham Cruvillegas on Mexico City-'It's something Alive', Artist Cities, Tate Channel, uploaded on 11 Nov 2015. http://www.tate.org.uk/context-comment/video/abraham-cruzvillegas-on-mexico-city-artist-cities

3 Conversations, The Artist and the Gallerist, Youtube Art Basel Channel, up loaded at 17 Dec 2013. https://www.youtube.com/watch?v=kf0EDwzig2g

4 Walter Robinson, "Arte Ama Arco", *Artnet Magazine*, Feb 16 2007.

5 도널드 톰슨, 『은밀한 갤러리』, 리더스북, 2010, p. 88.

6 Anna Louie Sussman, "One of Mexico City's Most Important Gallery Just Expanded to New York", *Artsy*, May 1 2018.

책을 마치며

1 https://www.artdealers.org/

2 https://www.talkinggalleries.com/

3 강의 본 제목은 '현대미술의 에코시스템에 대한 소고Reflections on the contemporary art ecosystem'였으며, '모든 갤러리가 스스로 자문해야 할 열 가지 질문 10 Questions every gallerist should be asking themselves now'이라는 부제를 달았다. 2015년 11월 2일, 토킹 갤러리즈 바르셀로나 심포지움.

참고문헌

단행본

브러턴, 필립 델브스. 『장사의 시대』, 어크로스, 2013.

사치, 찰스. 『나, 찰스 사치, 아트 홀릭』, 오픈하우스, 2015.

톰슨, 도널드. 『은밀한 갤러리』, 리더스북, 2010.

Cohen-Solal, Annie. *Leo and His Circle*, Knopf Doubleday Publishing, 2010.

Drohojowska-Philp, Hunter. *Rebels in Paradise: The Los Angeles Art Scene and the 1960s*, Henry Holt and Company, 2011.

Goldstein, Malcolm. *Landscape with Figures: A History of Art Dealing in the United States*, Oxford University Press, 2000.

Hulst, Titia (Ed). *A History of the Western Art Market, A Sourcebook of Writings on Artists, Dealers, and Markets*, University of California Press, 2017.

Lisle, Laurie. *Louise Nevelson: A Passionate Life*, Open Road Media, 2016.

Polsky, Richard. *The Art Prophets: The Artists, Dealers, and Tastemakers Who Shook the Art World*, Other Press, LLC, 2011.

Robertson, Iain. *Understanding Art Markets: Inside the world of art and business*, Routledge, 2015.

카탈로그

Glimcher, Arne. *Agnes Martin: Paintings, Writings, Remembrances*, Phaidon, 2012.

정기간행물

한국어

김영애. "아티스트와 매니저, 데미언 허스트", 『아트 나우』, 2014년 11월.

김영애. "지금, 갤러리는 어디로 가고 있나" 『아트 나우』, 2014년 12월.

김영애. "카탈로그 레조네", 『노블레스』, 2015년 3월.

박만원, 임영신. "'일국양제' 20년, 혼돈의 홍콩 … 시진핑 방문 맞춰 대규모 시

위", 『매일경제』, 2017년 6월 29일.

정세영. "갤러리스트 제니퍼 프레이", 『헤렌』, 2017년 4월.

Jung Me, "뵘효너 컬렉션Sammlung Wemhöner의 아시아 현대예술 사랑", 『웹진 아르코』, 215호, 2012년 8월 13일.

영어

"Arne Glimcher talks Agnes Martin at the Tate", Phaidon, June 2 2015.

"Art Gallery Hauser & Wirth sets up a space in a Somerset farm", *Financial Times*, 13 June, 2014.

"Art of the Matter: A Conversation with Jeffrey Deitch", Nov 9, 2017. http://knowledge.wharton.upenn.edu/article/art‐of‐the‐matter‐a‐conversation‐with‐jeffrey‐deitch/

"Lunch with the FT: Jay Jopling", *Financial Times*, March 2, 2012.

"Ten Questions for Pace Gallery's Arne Glimcher", *Phaidon*, Nov 8, 2012.

"The Svengali of Pop Art", *The Daily Beast*, May 12, 2010.

"Triptych: A Roundtable Discussion with Angela Choon, Bellatrix Hubert, and Hanna Schouwink of David Zwirner Gallery", *Lauren Kinghton Blog*, May 27, 2008.

Johnson Chang on Chinese art past, present and future‐interview", Art Radar, 21 Feb 2014.

Artshare Editor, "Lorenz Helbling, Director of ShanghART Gallery", *The Artling Artzine*, Jan 23, 2014.

Ayad, Myrna. "UAE's Museum Boom Fuels a Buzzy Edition of Abu Dhabi Art", *Artsy Editorial*, Nov 24, 2015.

Bagley, Christopher. "Emmanuel Perrotin: French Connection", *W Magazine*, March 10, 2014.

Barbieri, Claudia. "A French Art Dealer's Risk Is Paying Off", *The New York Times*, Sept 7, 2010.

Brant, Peter M. "Irving Blum", *Interview Magazine*, March 20, 2012.

Brant, Peter M. "Larry Gagosian", *Interview Magazine*, November 27, 2012.

Buck, Louisa. "King of New York: A profile of legendary dealer Leo Castelli", *Frieze Magazine*, 20 Aug 1991.

Cohen, David. "Inside Damien Hirst's Factory", *Standard*, 20 August 2007.

Colacello, Bob. "The Art of the Deal", *Vanity Fair*, April 1995.

Corbett, Rachel. "David Zwirner Dealer Christopher D'Amelio on Collecting 'Contemporary Masters'", *Artspace*, Aug 6, 2013.

Crow, Kelly. "The Gagosian Effect", The Wall Street Journal, April 1, 2011.

Dafoe, Taylor. "Jeff Koon's production company defends his controversial Paris Memorial against Fierce Backlash", *Artnet News*, Jan 29 2018.

Dian, Ran. "Luc Tuymans in Conversation with David Zwirner", *Ran Dian*, March 14, 2017.

Donadio, Rachel. "How Jeff Koons's gift to Paris is riddled with problems", *Independent*, 26 June 2017.

Duray, Dan. "Report: Pace Gallery Sells Richter Listed Over \$20 M.", *Observer*, June 2012.

Gaskin, Sam. "The gallerist: Lorenz Helbling, Shanghai Pioneer", *Blouin Artinfo*, Oct 10, 2013.

Glueck, Grace. "One Art Dealer Who's Still a High Roller", *The New York Times*, June 24, 1991.

Goldstein, Andrew M. "21 Actually Fascinating Things You Didn't Know About Jeffrey Deitch", *Artspace*, March 28, 2015.

Goldstein, Andrew M. "How Leo Castelli Remade the Art World", *Artspace*, Feb 11, 2013.

Goldstein, Andrew M. "Megadealer David Zwirner Tells All", *Artspace*, March 25, 2013.

Grau, Donatien. "Jeffrey Deitch", Flash Art, no 295, March – April 2014.

Hogrefe, Jeffrey. "Gagosian Pays \$5.75 Million for Largest Gallery in Chel-

sea", *Observer*, 23 Aug 1999.

Jobey, Liz. "Frieze looks back: 'The Nineties'", *Financial Times*, Sep 16, 2016.

Kazanjianm, Dodie. "House of Wirth: The Gallery World's Power Couple", *Vogue*, January 10, 2013.

Konigsberg, Eric. "The Trials of Art Superdealer Larry Gagosian", *The Vulture*, 2013 January.

Landi, Ann. "Don't Think About Picasso: The Wisdom of Agnes Martin", *Art News*, May 2013.

Langmuir, Molly. "The 12 Most Daring, Unexpected, and Exciting women in Art Now", *Elle*, Nov 17, 2014.

Laster, Paul. "Pace gallery 50thAnniversary:ArneGlimcher", *The Daily Beast*, Sep 14, 2010.

Lipsky–Karasz, Elisa. "The Art of Larry Gagosian's Empire", *Wall Street Journal*, April 26, 2016.

Lubow, Arthur. "The Business of Being David Zwirner", *The Wall Street Journal Magazine*, Jan 7, 2018.

Maddocks, Fiona. "Iwan Wirth: Art & Space", State Media. http://www.state–media.com/state/index.php?q=interview/Wirth

McGrath, Katherine. "Former Centre Pompidou Foundation President Has Some Harsh Words for Jeff Koons's Gift to France", *Architectural Digest*, August 2, 2017.

Milliard, Coline. "Zwirner's British Ambitions: The Mega=Gallery's UK Director on What London has that New York Doesn't", *Blouin Artinfo*, March 14, 2012.

Milmo, Cahal. "Mr 10 percent (and he's worth every penny)", *Independent*, 17 September 2008.

Milner, Catherine. "Iwan Wirth: the dealer who's bigger than Saatchi", *The Telegraph*, 11 Oct 2010.

Moore, Christopher. "Holzwege – 20 Years of ShanghART", *Ran Dian*, Mar 22, 2017.

Muchnic, Suzanne, Colacello, Bob. "The Art of the Deal", *Vanity Fair*, April 1995.

Muchnic, Suzanne. "ART: Art Smart: Larry Gagosian was regarded as an arriviste in the gallery world of New York. Now, he has returned to open a gallery in Beverly Hills. And still his critics ask: 'How did he do that?'", *LA Times*, Oct 15, 1995.

Neuendorf, Henri. "Find Out What Sold at Art Basel in Hong Kong 2017", *Artnets*, March 22, 2017.

Newhall, Edith. "The Art of the Dealer: Keeping Pace with Arne Glimcher", *New York Magazine*, 10 October 1988.

O'Hagan, Sean. "The man who sold us Damien", *The Guardian*, 1 Jul 2007.

Paumgarten, Nick. "Dealer's Hand: Why are so many people paying so much money for art? Ask David Zwirner", *The New Yorker*, December 2, 2013.

Piëch, Xenia. "Interview: Lorenz Helbling", Ran Dian, May 05, 2017.

Pirovano, Stefano. "Lorenz Helbling: is this a new wave of Chinese art?", *Conceptual Fine Arts*, June 19, 2017.

Rea, Naomi. "French Art Dealers Demand That Paris Relocate Jeff Koon's Controversial Flower Sculpture", *Artnet News*, Feb 5 2018.

Robinson, Walter. "Arte Ama Arco", *Artnet Magazine*, Feb 16 2007.

Ruiz, Christina. "Manuela Wirth", *The Gentle Woman*, no 13, Spring & Summer 2016.

Russeth, Andrew. "The Future of the Pace Gallery", *Observer*, 28 Aug 2011.

Serafin, Amy. "Supporter's club: the gallerists – turned – producers making artist's wildest dreams come true", *Wallpaper*, 18 Nov 2016.

Sharp, Rob. "Jay Jopling: Big Space, big art, big ego", *Independent*, 12 Oct 2011.

Sheets, Hilarie M. "Blurring the Museum – Gallery Divide", *The New York Times*, 21 June 2015.

Sheets, Hilarie M. "Mark Rothko's Dark Palette Illuminated", *The New York Times*, 03 Nov 2016.

Stevens, Mark. "The Look of Power – The Gagosian and Pacewildenstein Galleries", *New York Magazine*, January 22, 1996, pp. 36 – 41.

Thomas, Taliesin. "Interview with Mildred (Milly) Glimcher, IDSVA Board Member", *INSTITUTE FOR DOCTORAL STUDIES IN THE VISUAL ARTS*, Newsletter Fall 2014.

Thorpe, Vanessa. "Jay Jopling: Portrait of the perfect gallerist", *The Guardian*, 9 Oct 2011.

Tomkins, Calvin "A Fool for Art: Jeffrey Deitch and the exuberance of the art market", *The New Yorker*, Nov 12, 2007.

Vogel, Carol. "Artist's Exit Sets Back Gagosian Gallery", *The New York Times*, Dec 14, 2012.

Vogel, Carol. "Inside Art", *The New York Times*, 27 Jan 1995.

Vogel, Carol. "Powerhouse Gallery is Splitting Apart", *The New York Times*, April 1, 2010.

West, Kevin. "Nature & Nurture", *W Magazine*, Dec 19, 2014.

West, Nina P. "Heart Breaking Record", *Forbes*, Nov 21, 2007.

Wolff, Rachel. "Fifty Years of Being Modern", *New York Magazine*, Sep 12, 2010.

Wullschlager, Jackie. "David Zwirner, 'We wanted something that screamed Europe'", *Financial Times*, Sep 29, 2012.

Zhang, Zhang. "Lorenz Helbling – Bridging the Gallery Gap between East and West", *CRIenglish.com*, Jan 27, 2009.

프랑스어

Behhamou, Judith. "La galerie Jérôme de Noirmont annonce sa fermeture définitive", *Les Echos*, le 21, Mars 2013.

Bellet, Harry. "Jeff Koons nous offer des fleurs mais il faudra payer le vase", *Le Monde*, 23 Novembre 2016.

Cantillon, Jean – Baptiste. "Paris créé un ≪Fonds de dotation≫ pour le mécénat privé", *La Croix*, 10/02/2015.

Duponchelle, Valérie. "Emmanuel Perrotin, l' ≪art – fairiste≫", *Le Figaro*, 07 Octobre 2013.

Duponchelle, Valérie. "Le sculpture Jeff Koons offre sa "Miss Liberty" à Paris", *Le Figaro*, 23 Novembre 2016.

Ottavi, Marie. "Emmanuel Perrotin Amuse La Galerie", *Libération*, 27 Septembre 2013.

Vignal, Marion et Colonna – Césari, Annick. "Emmanuel Perrotin: Itinéraire d'un self – made – man", *Côté Maison*, 23 Dec 2013.

논문

김영애, "전자 오락 형태의 미디어 아트(L'art numérique sous forme du jeu vidéo)", 프랑스 국립 파리8대학교 조형예술학과 미학전공 박사과정(DEA) 논문, 2004.

인터넷 사이트
갤러리 홈페이지

https://www.castelligallery.com
https://www.gagosian.com
https://www.pacegallery.com
https://www.davidzwirner.com
https://www.hauserwirth.com
https://whitecube.com

https://www.newportstreetgallery.com

https://www.perrotin.com

http://www.deitch.com

https://www.noirmontartproduction.com

https://www.hanart.com

http://www.shanghartgallery.com

http://www.kurimanzutto.com

그 외

Leo Castelli Gallery records, circa 1880 – 2000, bulk 1957 – 1999. Archives of American Art, Smithsonian Institution.

An Evening with Johnson Chang & Prof. Robert Chard: http://chinaexchange.uk/johnsonchangrobertchard/

Abraham Cruvillegas on Mexico City – 'It's something Alive', Artist Cities, Tate Channel, uploaded on 11 Nov 2015: http://www.tate.org.uk/context – comment/video/abraham – cruzvillegas – on – mexico – city – artist – cities

Conversations, The Artist and the Gallerist, Youtube Art Basel Channel, uploaded at 17Dec2013: https://www.youtube.com/watch?v = kf0EDwzig2g

Oral history interview with Leo Castelli, 1969 July. Archives of American Art, Smithsonian Institution.

Oral history interview with Leo Castelli, 1969 May 14 – 1973 June 8. Archives of American Art, Smithsonian Institution.

Oral history interview with Arne (Arnold) Glimcher, 2010 Jan. 6 – 25. Archives of American Art, Smithsonian Institution.

찾아보기

사진 출처

p. 14 Leo Castelli at the Castelli Gallery, 420 West Broadway, 1978 by J. Woodson, Photographer, Photographic print, Leo Castelli Gallery records, Archives of American Art, Smithsonian Institution, Digital IF: 10187

p. 22 Photo by Eliot Elisofon/The LIFE Picture Collection/Getty Images

p. 25 Photograph by Sam Falk/The New York Times

p. 28 Leo Castelli and Artists, Photograph by Hans Namuth. Courtesy Center for Creative Photography, University of Arizona. © 1991 Hans Namuth Estate

pp. 34-35 Roy Lichtenstein: Re-Figure © Estate of Roy Lichtenstein

p. 36 Robert Morris: Boustrophedons, Seeing As Is Not Saying That. Courtesy Castelli Gallery

p. 38 © 2018. Digital image, The Museum of Modern Art, New York/Scala, Florence

p. 40 Photo by Harold Cunningham/Getty Images

p. 45 © 2018. Digital image, The Museum of Modern Art, New York/Scala, Florence

p. 52 Gagosian Hong Kong Installation View and 2016 Art Basel Hong Kong. Photo by Young-Ae Kim

pp. 54-55 Gagosian Hong Kong Installation View. Photo by Young-Ae Kim

p. 60 Photo by Dimitrios Kambouris/Getty Images for Aby Rosen Dinner

p. 62 Photo by Andrew Russeth © wikicommons

p. 65 Photo by Wpcpey © wikicommons

p. 68 Art Basel in Miami Beach 2017 © Art Basel

pp. 74-75 Shanghai West Bund Art & Design 2015 Installation View. Photo by Young-Ae Kim

p. 83 Art Basel in Miami Beach 2017 © Art Basel

p. 84, p. 85 Art Basel in Hong Kong 2017 © Art Basel

p. 87 Pace Gallery Beijing. Photo by Young-Ae Kim

p. 171, pp. 172–173 Photo by Young-Ae Kim

p. 176, p. 177 Photo by Mark Blower. Courtesy of Mark Blower_Frieze

p. 180 Art Basel in Miami Beach 2017 © Art Basel

p. 182 Photo by Young-Ae Kim

p. 185 Photo by Guy Bell/Alamy Stock Photo

p. 186 Photo by Martin Beddall/Alamy Stock Photo

p. 190, p. 191 Photo by Young-Ae Kim

p. 194 © Photo by Karl Lagerfeld

p. 204 Photo by Bertrand Rindoff Petroff/Getty Images

p. 206 Photo by Young-Ae Kim

pp. 208–209 Photo by Young-Ae Kim

p. 211 © Courtesy Perrotin

p. 213 Photo by Bertrand Rindoff Petroff. Courtesy of the Gallery

p. 216, p. 222, p. 225, p. 227, p. 228, Courtesy of Jeffrey Deitch Archive

pp. 230–231 Photo by Jason Schmidt. Courtesy of Jeffrey Deitch Archive

p. 233 Courtesy of Jeffrey Deitch Archive

p. 237 Photo by Jason Schmidt. Courtesy of Jeffrey Deitch Archive

p. 240 © Valerie Belin, Courtesy Noirmontartproduction

p. 248 © Davide Balula, Coustesy galerie frank elbaz et Noirmontartproduction

pp. 250–251 © Loris Gréaud / Greaudstudio. Courtesy Noirmontartproduction

p. 252 Photo T. Jacob © Keith Haring Foundation, Courtesy Noirmontartproduction

p. 256 © Jeff Koons, Courtesy Noirmontartproduction

p. 263, pp. 264–265 © Shirin Neshat, Razor Films. Courtesy Noirmontartproduction

p. 266 Courtesy of Hanart TZ Gallery

p. 268, p. 269 Photo by Young-Ae Kim

p. 274 Art Basel in Hong Kong 2015. Courtesy MCH Messe Schweiz (Basel). Photo by Jessica Hromas

미술을 공부하고 세계를 다니며 현장에서 쌓은 다양한 경험을 나누고 싶은 마음으로 이 책을 썼다. 뒤늦게 낳은 아이들이 너무 어린 데다 사업을 키워야 하는 책임감에 글에 집중할 시간이 많지 않았지만 싱글맘인 J.K 롤링이 유모차를 발로 밀어 아기를 재우며 카페에서 『해리 포터』를 썼다는 이야기를 생각하며 2년 동안 밤마다 조금씩 썼다. 『해리 포터』처럼 베스트셀러가 되면 좋겠지만, 적어도 이 책이 예술가를 비롯한 미술 종사자들 그리고 예술 애호가들에게 도움이 되었으면 하는 바람이다.

특히 이안아트컨설팅을 운영하며 세계 곳곳의 아트 페어와 미술관, 갤러리를 직접 방문할 수 있었기에 보다 현장감 있는 이야기를 담을 수 있었다. 아트 투어에 참여해 함께 길을 떠나 준 회원들에게 큰 감사의 인사를 전하고 싶다. 직접 눈으로 보고 경험한 것에 충실한 근거를 마련하기 위해 영어와 불어로 된 자료는 가급적 다 찾아 읽었고, 가능한 많은 이들과 직접 인터뷰를 진행했다. 그 과정에서 수많은 이의 도움을 받았다.

카스텔리 갤러리의 Broc Blegen은 카스텔리 갤러리의 현재 활동을 알려 주었고, 가고시안 갤러리 서울의 이은정Jenna Lee 디렉터는 친절히 본사와의 연락을 도와주었다. 데이비드 즈위너 갤러리의 David Zwirner 관장님을 비롯해 홍콩 디렉터 Jennifer Yum, 그리고 홍

보 담당 Dylan Shuai는 이 책의 취지를 가장 잘 이해하고 체계적으로 준비된 사진 자료를 즉각 보내줘 즈위너 갤러리가 얼마나 철저히 준비된 갤러리인지를 다시 한 번 깨닫게 해 주었다. 존경하는 하우저 앤드 워스 갤러리의 Iwan Wirth 관장님은 미디어에 비쳐진 모습 그대로 따뜻하고 너그럽게 스페셜 투어를 허락해 주었으며, 서머싯 갤러리 교육 담당자 Debbie Hilyerd, 런던 지점을 친절히 안내해 준 Gregoire Schnerb, 홍보 담당자 Rosie McAllister, Ameila Redgrift, Laura Cook에 이르기까지 하우저 앤드 워스로부터 가장 많은 관계자의 도움을 얻었다. 페로탕 갤러리의 Emmanuel Perrotin 관장님을 비롯해 서울의 고유미 디렉터, 홍보 담당자 Anais Pommier Valliere, Vanessa Clairet, 그리고 파리에서 공부할 때 만난 작가 Kolkoz와 기꺼이 인터뷰를 해 준 컬렉터 Herve Acker 씨에게도 감사 인사를 전한다. 다이치 갤러리의 Jeffrey Deitch 대표님과 홍보 담당자 Alia Williams는 멋진 사진을 보내 주어 이 책을 더욱 돋보이게 해 주었고, 작가 Cody Choi, 어시스턴트 지지수(최수지) 작가와 허지희 작가에게도 감사드린다. 누아르몽 아트 프로덕션의 Emmanuelle de Noirmont 대표님과 홍보 담당자 Emma Osborne, 하나트 갤러리의 Johnson Chang 관장님과 이 중요한 갤러리를 알 수 있도록 기회를 열어 준 친절하고 유능한 큐레이터 Elsa Tsui, Arman Lam, 작업실로 초대해 준 작가 徐龍

森과 뛰어난 중국어 실력으로 안내를 도와준 조혜정, 매력적인 상아트 갤러리의 Lorenz Helbling 관장님, 개인적으로 가장 좋아하는 작가 張恩利, 그들과의 만남과 인터뷰를 성사시켜 준 홍보 담당자 Sequin Ou, 큐레이터 Yang Betty, Lilian Wu, 작업실을 볼 수 있도록 허락해 준 작가 丁乙, 張鼎, 사진을 제공해 준 쿠리만수토 갤러리의 José Kuri 관장님과 홍보 담당자 Julia Villaseñor, 윌던스타인 플래트너 인스티튜트의 Caitlin Seeney에게도 감사드린다. 또한 기꺼이 인터뷰에 응해 미국 갤러리의 상황을 솔직하게 이야기하고 좋은 책을 추천해 준 미국아트딜러협회Art Dealers Association of America의 전임 회장이자 인터뷰 당시 체임 앤드 리드Cheim & Read 갤러리 디렉터였다 이 책이 나올 즈음 페이스 갤러리 부디렉터로 자리를 옮긴 Adam Sheffer, 인터뷰 정리를 도와준 엄소현Jenny에게도 감사의 인사를 전한다.

또한 여러 매체에 기고했던 원고가 이 책의 바탕이 되었다. 특히 『노블레스』의 명제열 사장님, 『아트 나우』의 창간 편집위원으로 위촉해 주신 이윤정 편집장님, 김이신 기자님, 김재석 기자님, 『뮤인』의 주윤식 전 사장님과 기획 기사를 연재할 수 있도록 지면을 주신 이태영 편집장님, 김만나 기자님, 양민정 기자님, 그리고 『스타일조선』의 김유미 편집장님과 기획 기사를 쓸 수 있도록 도와준 고성연 기자님, 그 외 그동안 기고해 온 여러 매체의 편집장님과 기자님들께 감사드린다.

이상의 만남이 이루어지기까지 일일이 열거할 수 없는 작은 점을 연결시켜 준 수많은 추천과 인연에 대한 감사는 두말할 필요도 없다.

마로니에북스 이상만 사장님과 이민회 편집팀장님의 조언과 격려가 없었더라면 다양한 화보를 곁들인 충실한 책이 완성될 수 없었을 것은 당연한 일, 감사 인사에서 빼놓을 수 없다. 마지막으로 양가 부모님과 남편 그리고 사랑하는 딸과 아들, 이안, 지안에게 감사와 사랑을 전한다.

예술의 모든 순간에 존재하는

갤러리스트

초판 인쇄일 2018년 9월 24일
초판 발행일 2018년 10월 1일
초판 2쇄 2021년 4월 5일

지은이 김영애

발행인 이상만
발행처 마로니에북스
등 록 2003년 4월 14일 제 2003-71호
주 소 (03086) 서울특별시 종로구 동숭길 113
대 표 02-741-9191
편집부 02-744-9191
팩 스 02-3673-0260
홈페이지 www.maroniebooks.com

ISBN 978-89-6053-563-3 (03600)